茹古涵今

清乾隆朝仿古绘画研究

◎ 赵琰哲·········· 著

广西美术出版社

序

薛永年　中央美术学院教授

仿古，在明清的绘画史上，是一个显著的现象。此前，中国绘画经过高度发展，树立了艺术的经典，积累了宝贵的经验。宏观地看，画家的仿古，除去应命复制古典作品，无外文化积淀的自觉，文化身份的认同，传统基础上的创造。仿古并不是拘泥古法，更非食古不化。仿古作品，绝不是对前人的简单重复，而是利用古代资源并且掌握古代经典体现的艺术规律进行借古开今的创作。画家对仿古的标榜，除去说明学有本原，更是以自己的创造向传统致敬。

清代的仿古，比较普遍，但不同的作者、不同的时期、不同的仿古对象，文化内涵亦有不同。清初，民族矛盾尖锐，文人画中的仿古，是一种坚守汉民族文化传统的思潮。康熙乾隆以来，民族矛盾缓和，朝廷提倡学习汉族传统文化，绘画的仿古意识在某种意义上体现了民族文化的融合。不过，清初文人画正统派的仿古，对象主要是山水，仿的本质是演绎，是用演绎共性化的程式，发挥个性化的笔墨性情。对笔墨的关注与主观的表现成为演绎的中心。

而清代宫廷绘画的仿古，又是另一番景象了。对于清代宫廷绘画的研究，开始于20世纪七八十年代，其后日渐兴盛。除去研究宫廷绘画机构、制度、名家、重要创作活动，学者比较关注的问题，一是"五四"时期康有为就提出来的以郎世宁为代表的中西结合画风，二是具有歌功颂德性质的纪实绘画。对于清代宫廷相当大数量的以仿古形式出现的绘画，往往认为不是创作，绘画技巧不高，没有给予充分注意，虽有对个别画家仿古作品的研究，但几乎没有人从整体上去研究清代宫廷绘画的仿古现象。

20世纪70年代初，我在吉林省博物馆工作时，收到一件非常精美的乾隆时期宫廷画家丁观鹏的

《法界源流图》，著录在《秘殿珠林续编》中。这卷作品系奉乾隆皇帝之命仿大理国描工张胜温的《梵像图》，但乾隆皇帝认为原画在诸佛、菩萨、应真的前后位置上有错误，专门请藏传佛教大师章嘉国师订正原画中的讹误，让丁观鹏按照章嘉国师的订正来画，所以看似仿本的《法界源流图》，其实是乾隆皇帝与章嘉活佛一起参与的再创作。其实，清代宫廷绘画的仿古之作，并非被动的复制，除去上述丁氏的《法界源流图》这一种，还有旧瓶装新酒一类，题材依旧，但立意已经翻新，甚至形象亦有所置换。

赵琰哲的硕士论文是《文徵明与明代中晚期江南地区〈桃源图〉题材绘画的关系》，在研究的拓展中她了解到，清代宫廷画家王炳也曾奉旨画过《仿赵伯驹桃源图》。她还注意到台湾画史专家对《清明上河图》清宫仿本的研究，注意到所谓清代院本《清明上河图》不是复制宋本，而是再创作的明清风俗画。后来她又注意到乾隆朝若干有趣的仿古作品，因此在确定博士论文选题的时候，她逐渐趋向于研究清乾隆朝仿古绘画的新内涵。我支持这一想法。因为在我看来，在乾隆朝宫廷内外，文人和职业画家都有不少自题仿古的绘画，表面上是标榜学有渊源，实际上是古中有今，古中有我，古意今情。

赵琰哲对乾隆朝仿古绘画的研究，不同于前人之处，首先在于整体性。她力图厘清乾隆朝仿古绘画的整体面貌及其在整个宫廷绘画中所处的位置，既研究人物道释画的仿古，也研究山水花鸟画的仿古，还联系了园林器物工艺方面的仿古。她特别注意考察乾隆朝的宫廷绘画为何仿古、仿什么古、怎样仿古，弄清仿本的转换与创造，仿本体现的意图以及实现的功能，进而思考乾隆皇帝的仿古观念及这种仿古观念的本质。为此，她充分利用了清宫造办处的档案、乾隆朝存世的宫廷仿古绘画以及所仿的收藏在清宫的原本、清宫绘画著录《石渠宝笈》与《秘殿珠林》、乾隆帝的题画诗，等等。她不仅申请调阅了北京故宫博物院的藏品，还专程赴台申请调阅了台北"故宫博物院"的有关藏品。

她对清乾隆朝仿古绘画的研究，不但从大处着眼，而且从细处入手，不仅关注宫廷画家的仿古之作，还注意到乾隆皇帝亲自动手的仿古作品。她力求按题材分类选取典型案例，一一剖析，试图在复杂而生动的历史语境中去探索乾隆朝仿古绘画的具体目的，透视作品的

深层内涵。最有意思的是，在偏向于文士题材的仿古画作和偏向于宗教题材的仿古画作中，她指出院画家居然以乾隆帝的真实肖像代替古画中的文士或佛菩萨形象，进而通过解析画面真实与虚拟的结合，讨论身为满族的乾隆帝在仿古作品中变为古代汉族文士和天国菩萨，实现了想象中多重身份的转换，既体现了乾隆皇帝穿越古今与跨越佛国俗世的帝王胸怀，也透露了这位"寰中第一尊崇者，却是忧劳第一人"在林泉中寻求心理补充的内心世界。

在仿古山水画中，赵琰哲把乾隆内府收藏的个别园林作品、乾隆帝对该园林遗存的视察、乾隆帝亲笔临仿该园林之作，还有其在现实园林营造中对该园林的仿建，通通联系起来，进行综合考察，讨论乾隆帝"移天缩地在君怀"的仿古观念。在仿古花鸟画中，她又通过乾隆皇帝亲仿前代岁时吉祥题材的花鸟畜兽作品，联系其撰写的相关文章，探讨乾隆皇帝心目中节令绘画与灾害、祈福之间的复杂关系。

最后，她在之前个案分析的基础上，探求了乾隆朝仿古画在风格、模式、功能上的特点及其出现的深层原因，特别讨论了乾隆朝的仿古观念，指出仿古画作中既有传统画法的体现，又有海西线法的运用，但"不要西洋气"，从而树立了"以郎之似合李格"的画院新风。

不能说赵琰哲对乾隆朝仿古绘画的研究已经十分充分，但她具有敏锐的问题意识，对所讨论问题的回答，又是资料翔实、有分析、有例证的，所以在认识清代乾隆朝仿古绘画问题上突破了前人，为认识清代宫廷绘画的丰富性，了解乾隆皇帝以仿古绘画形式体现继承汉文化的正统方面提供了有益的启示。赵琰哲也注意到，乾隆朝宫廷的仿古并不局限于绘画，在书法、缂丝、玉器、瓷器方面也有表现，这种在仿古中实现的不同材质的转换，更从视觉文化和物质文化角度探讨了仿古这一现象背后的文化意涵。赵琰哲的博士论文经过三年多的完善即将付梓前征序于我这个昔日的导师，于是略述所感以为序。

2016年8月，于北京方壶楼

目 录

9　　**引　言**

10　第一节　学术史中的清乾隆朝仿古绘画
14　第二节　不值得称道的画作?
17　第三节　乾隆朝仿古绘画的研究路径

23　　**第一章　乾隆朝仿古绘画活动**

24　第一节　仿古画作的数量与比例
27　第二节　仿画活动的不同时段
28　第三节　仿古绘画的类别

41　　**第二章　文士、菩萨与皇帝**
　　　　　——乾隆帝仿古行乐图中的自我表达

42　第一节　皇帝与文士
57　第二节　皇帝与菩萨
63　第三节　仿古行乐图中的虚构与真实
74　第四节　多重身份的拥有与表达

85　　**第三章　实景、图画与天下**
　　　　　——倪瓒(款)《狮子林图》及其清宫仿画研究

86　第一节　借问狮子林
　　　　　——图画的入藏与园林的隐匿
96　第二节　图与景的相遇
　　　　　——园林的寻访及图画的临仿
103　第三节　一经数典
　　　　　——京师狮子林园的仿建与《狮子林图》的仿绘
116　第四节　好古之崇情
　　　　　——狮林景致的变换及乾隆帝对倪瓒的偏爱
123　第五节　移天缩地在君怀
　　　　　——乾隆帝对天下景观的拥有

139　　**第四章　节令、灾异与祈福**
　　　　　　——乾隆朝《三阳开泰图》仿古绘画的趣味与意涵

140　　第一节　泰平岁值泰平春
　　　　　　——《开泰图》的画意来源及造型参考

155　　第二节　初日初春恰合宜
　　　　　　——"岁朝春"与《开泰图》

157　　第三节　作歌敬志神禹神
　　　　　　——仿古与水患

165　　第四节　谁对天气负责？
　　　　　　——皇帝与灾异的关系

175　　**第五章　怀抱古今**
　　　　　　——乾隆帝的仿古观念与仿古实践

176　　第一节　西洋气与中国风
　　　　　　——仿古绘画的风格

182　　第二节　仿古画的临摹方式、临仿对象与功能用途

192　　第三节　乾隆朝内府收藏与仿古绘画的关系

196　　第四节　大清乾隆仿古
　　　　　　——乾隆帝仿古观念的形成

201　　第五节　汉文化之古

203　　第六节　怀抱观古今

211　　附录1　乾隆朝现存仿古书画一览表
228　　附录2　乾隆朝仿古绘画活动大事记
263　　参考文献
270　　后记

茹古
涵今

清乾隆朝仿古绘画研究

引 言

第一节 学术史中的清乾隆朝仿古绘画

本书关注的是清乾隆朝（1736—1795）画院中出现的仿古绘画。对于这样一种绘画风潮，过往学界虽有提及，但关注不足，且评价褒贬不一，存在争论。本书将围绕清乾隆朝仿古绘画展开讨论，试图厘清其发展面貌并发掘其趣味与内涵。

乾隆二十六年（1761），供职于如意馆的清宫画家金廷标接到"仿陈容画龙"的任务：

> 首领董五经交宣纸一张，净长二尺，宽一尺五寸九分，传旨着交如意馆金廷标仿陈容画龙，得时随果报发来，钦此。[1]

陈容是南宋的画龙名家，其《九龙图》进入清宫成为乾隆内府收藏并深得皇帝喜爱。金廷标作为供职于画院的宫廷画家，奉皇帝旨意仿画内府收藏古画是其日常工作之一。此仿画于乾隆三十二年（1767）完成上交。[2]乾隆帝观之认为"颇觉神似"，十分满意，并在陈容原作及金廷标仿画上题写诗文："丁亥暮春中浣御题，因命金廷标仿此卷，颇觉神似，即用前韵题之并书于后。"[3]（图1）其实，在清乾隆朝画院，不仅金廷标，其他画家也会接到这样的临仿任务。同样，不限于陈容的

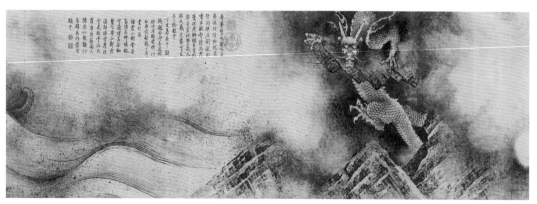

图1　宋　陈容　《九龙图》（局部）　卷　纸本设色　纵46.3厘米　横1096.4厘米　美国波士顿美术馆

《九龙图》，内府所藏的历代名迹都成为乾隆帝下令仿画的对象。

所谓仿古绘画，即是针对前代画作所进行的临仿之作。那么，这些乾隆朝仿古画作数量究竟有多少？呈现怎样的面貌？在乾隆朝宫廷绘画中占有怎样的分量与位置？相对于古画原本，院画仿本进行了怎样的转换与改动？其中体现出乾隆帝怎样的审美趣味与帝王意志？这些都是目前学界悬而未决的问题。

可惜的是，清乾隆朝画院的仿古绘画并没有引起学术界的普遍关注与深入研究。

民国初年以来，中国美术史对清代绘画尤其宫廷院画的叙述与评价褒贬不一。一方面，传统画家与艺术理论家对清代院画只字不提。黄宾虹在《古画微》一书中认为"清代之画，卒不及于前……而于古人之精神微妙，迄无所得"，对清代绘画只提及"清初四王吴恽之复古"，宫廷院画并未写入其美术史脉络。[4]滕固在其《中国美术小史》中将元明清三代美术归为中国美术的"沉滞时期"，称"元明以来的画家……不能越出古人的绳墨，因此开了一个摹仿古人的恶端"。[5]

另一方面，部分关注清宫绘画的学者也认为其艺术水平不高，其中值得一观的是受到西洋技法影响的绘画，而对仿古画甚少谈及。

康有为基于"救国"的立场，大赞以郎世宁为代表的融中西画法于一身的写实绘画，提出"以院体为画正法，庶救五百年偏谬之画论"，是"合中西而为画学新纪元"。[6]陈师曾也认为清宫绘画最重要的表现即为"取法西洋画，开一新机轴"。[7]秦仲文认为清代中期宫廷绘画"由帝王用他的主观的见识，树立一个含有强制性的标准"，"没有杰出之士"，但独赞赏郎世宁"中西合参，取长舍短"，"在中国画学上别开生面"。[8]王钧初以马克思主义阶级分析法为指导写成的《中国美术的演变》一书，认为"皇家美术"是维持其统治的"艺术狱"，清代美术是"传统美术的回光返照"。在这样一个困顿的时代中，唯独值得赞扬的是西方传教士带来的古典写实艺术。书中称意大利人郎世宁"尝以西洋画法作中国画，开所谓'中西艺术沟通'的新机"，"给了中国美术以很大的影响"。[9]郑昶认为"我国艺术的发展，所受域外思想和式样的影响不少"。清宫中西参用的画法发动了"中西画学融合之机"。[10]叶瀚认为中国画中写生的兴盛"有两时期，一则为佛教接触时期，一则为天主教接触时期"，"二者虽先后不同，而参用外国美术法，以发达本国之美术，则正如一辙也。"[11]

由上可知，民国时期的美术史研究学者，无论是强调传统抑或是提倡革新，皆出于自身的学术立场与政治立场，对清宫绘画做出或褒或贬的评价。对清宫绘画价值持肯定态度的学者多出于对当下中国时局及西方文化侵入的思考，探寻中国美术的新出路。他们认为以郎世宁为代表的中西合璧式绘画，是中国美术"融合中西、开创新路"的借鉴对象。学者们对清宫中大量存在的仿古画作或视而不见，或认为其艺术价值不高。这些画作多被解读为因循守旧、毫无新意的艺术。

向达在1930年发表的《明清之际中国美术所受西洋影响》一文中，在谈及乾隆帝命金廷标仿照李公麟画法补画郎世宁的《爱乌罕四骏图》时，流露出对此类仿古画的不屑之情：

高宗与此方沾沾自喜以为"以郎之似合李格，爰成绝艺称全提"，而不知其非驴非马也。[12]

新中国成立之初至20世纪80年代，学界对清宫绘画的认识多延续之前观点。多数学者认为"清代画院作品是并不出色的"。[13]其中具有一定历史价值的，除了"逐渐形成一种中西混合的画法"，便是"一些歌功颂德的军史画、历史画"。[14]

20世纪后期，随着北京故宫博物院和台北"故宫博物院"藏品陆续整理并发表，关于清代宫廷绘画的图像资料日渐丰富。[15]新世纪以来，海内外有关清宫艺术展览不断举办，如"海国波澜：清代宫廷西洋传教士画师绘画流派精品"（澳门艺术馆，2002年）、"乾隆皇帝——来自紫禁城的珍宝"（爱丁堡苏格兰国家博物馆，2002年）、"怀抱古今——乾隆皇帝文化生活艺术展"（澳门博物馆，2002—2003年）、"紫禁城的瑰宝——乾隆盛世展"（芝加哥菲尔德自然历史博物馆，2004年）、"中国：1662—1795盛世华章展"（英国伯灵顿宫，2005年）、"乾隆皇帝的文化大业"（台北"故宫博物院"，2007年）、"新视界——郎世宁与清宫西洋风"（台北"故宫博物院"，2007年）、"雍正——清世宗文物大展"（台北"故宫博物院"，2009年）、"皇家乐园——紫禁城珍品展"（纽约大都会艺术博物馆，2011年）、"康熙大帝与太阳王路易十四"（台北"故宫博物院"，2011年）、"颐养谢尘喧——乾隆皇帝的秘密花园"（香港艺术博物馆，2012年）、"十全乾隆——清高宗的艺术品位"（台北"故宫博物院"，2013年）、"长宜茀禄——乾隆花园的秘密"（首都博物馆，2014年）、"石渠宝笈特展"（故宫博物院，2015年）、"神笔丹青——郎世宁来华三百年特展"（台北"故宫博物院"，2015年），等等。同时，雍正、乾隆朝清宫内务府造办处档案得以公布出版。[16]图像与档案相互配合，使得原本只有少数专家才能接触到的清宫绘画活动情况，逐渐被更多学者所了解，清宫绘画逐渐成为学术界研究的新热点。

随着了解的深入，学界对清宫绘画的整体评价有所提升，针对清宫绘画的研究专著层出不穷。[17]主要针对如下三方面问题进行讨论：一是清代画院的组织沿革及活动机制[18]，二是清宫西洋画家及融合中西艺术的画风[19]，三是清宫纪实历史题材绘画。[20]

在学界对清乾隆朝艺术活动日渐关注的大背景下，临习自晋、唐、宋、元绘画的仿古画作依然不被重视。仅有张光福在《中国美术史》中简略提及几位画院摹仿能手。[21]聂崇正将仿古画归入历史题材的绘画作品之中，认为：

　　历史题材的绘画作品，在清代宫廷绘画中的数量不多，也没有什么值得称道的作品。和宋、明两朝的宫廷绘画相比较，这是十分薄弱的一环。

　　清代宫廷中有一部分作品，是摹自宋代画院的。这些画幅从保存宋画原貌的角度来说，具有一定的意义，但不能看作是清代宫廷画家的创作，况且临摹品的绘画技巧也不是很高。[22]

　　这一观点在学界具有一定普遍性。在传统画史的叙述中，学者们多认为清代院画的主要成就在于借用融合中西的画法，以写实主义方式表现纪实功能。而这些摹自宋代院画的仿古画作，虽有保存古画的意义，但毫无新意和艺术价值，加之数量很少，不能代表当时画院的创作面貌，因而不值得关注。

第二节 不值得称道的画作？

在了解学界的普遍认识后，我们不禁追问，目前对清宫仿古画作的认识与历史真实情况是否相符？仿古画是否真的是不值得称道的画作？

通过对存世画作及文献档案的搜集与整理，笔者认为清宫仿古画作的面貌有待厘清。在此仅就乾隆朝仿古画作做一简要说明，详见论文第一章与第五章。

首先，从画作数量上说，清乾隆朝仿古画作为数不少。根据现存画作及《清宫内务府造办处档案总汇》，《石渠宝笈》初编、续编、三编等文献著录，可整理出乾隆朝仿古画作数百幅，涉及宫廷、词臣画家数十人，时间贯穿整个乾隆帝统治时期，从乾隆元年（1736）直至乾隆六十年（1795）。

其次，就临仿模式上来说，乾隆朝仿古画作所依据的底本并不止于前人所说的宋代院画，而是魏晋、唐、宋、元、明各代画迹均有涉及。乾隆内府蔚为大观的书画藏品为仿古绘画活动带来便利，也使得仿古视野更加开阔。

再次，就临摹性质来说，乾隆朝仿古画作中有一部分追求与原画完全一致的照临，近似于复制，如姚文瀚根据宋人《维摩诘像》（图2）所作《临宋人维摩像》（图3）；另外一部分仿古画作则是以内府所藏古画为底本，在旧有图式基础上加以改换，如院画家根据宋代佚名《人物》册页（见本书第二章图2-3）所作四本清院本《是一是二图》（详见本书第二章）。就这两种不同性质的摹古画作来说，前一种仿古画作更多带有"保存原貌"的意义，而后一种仿古画作实际是借用古画图式进行再创作，二者呈现出不同的审美趣味与帝王意图。

在未加细究的情况下，传统画史对清宫仿古画作做出"不值得称道"的定位，将清乾隆朝仿古绘画简单地冠以"因循守旧"的评价，这在一定程度上遮蔽了仿古画作的艺术价值。正如朱家溍所认为

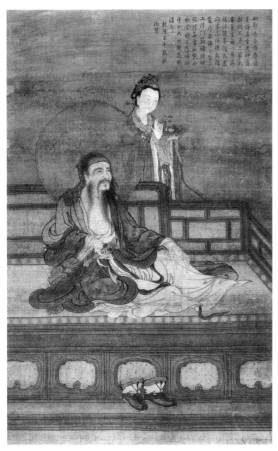

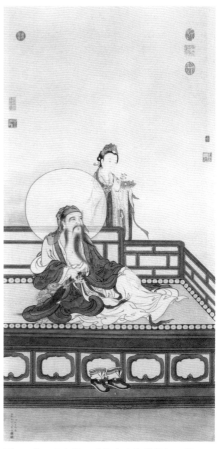

图2　宋　佚名　《维摩诘像》　轴　绢本　纵107.4厘米
横68.1厘米　台北"故宫博物院"

图3　清　姚文瀚　《临宋人维摩像》　轴
纸本设色　纵144.1厘米　横72.4厘米
台北"故宫博物院"

的，清宫画院中画画人的任务之一就是"对古画的临摹"。[23]以往学界所不重视的乾隆朝仿古画作，赋予我们观察这一时期清宫审美风潮与帝王意志的最好视角。

对清乾隆朝仿古绘画的学术研究，冲破民国以来的旧有评价与价值判断，真正对仿古画作及画家个案进行具体深入的探讨，衍生于20世纪后半期。

首先开展的是对中国美术史上最负盛名的《清明上河图》清宫仿本的研究。董作宾在说明五人合绘清院本时，认为"此图乃《清明上河图》最为工致完美之作……而其艺术价值，且较张择端原作，有过之无不及"。[24]那良志《清明上河图》是学界较早的将张择端本《清明上河图》与清院本《清明上河图》进行详细比对的著作。该书认为"这一本绘的（得）极为精细……若是把它看成一幅风俗画，至少可以表现出明清时代的社会现象"。[25]在此之后，针对清院本《清明上河图》的研究层出不穷。余辉就张择端本、仇英本、清院本《清明上河图》展开比较，讨论三本在内容与表现方式上的差别。[26]陈韵如就在绘制时间上跨越雍正、乾隆二朝的清院本《清明上河图》的绘制脉络加以挖掘，将其与沈源本《清明上河图》及明

人本相较，厘清图本来源，梳理雍正、乾隆二朝宫廷画院风格的继承与转变，并就此件"集大成"的"旧题新作"对于雍正朝画院的意义进行阐释。[27]

林焕盛《丁观鹏的摹古绘画与乾隆院画新风格》是最早突破简单化叙述乾隆朝仿古画作的学位论文。[28]此文是以乾隆帝所认为的"善临摹"的画院画家丁观鹏为中心所进行的个案研究，阐述其在人物摹古画作中对旧有图式的运用及新式技法的加入。丁观鹏的仿古画作表现出乾隆帝为当朝院画塑造的新风格。在其之后，巩剑继续以丁观鹏为关注对象，从"被动"受命的丁观鹏与"主动"要求的乾隆帝两个角度，探讨丁观鹏仿古的原因和方式。[29]郑淑方以丁观鹏所作《摹顾恺之洛神赋图》为中心，阐释经典图式的创新问题。[30]

丁观鹏《法界源流图》经薛永年征集入藏吉林省博物馆后，引起学界尤其是宗教美术界的广泛关注。[31]郑国首先对此卷给予关注，并将其中"文殊问疾"一段以彩图形式发表出来。[32]李霖灿针对"文殊问疾"一段，将台北"故宫博物院"所藏的张胜温《梵像图》与丁观鹏摹本《法界源流图》进行对比。[33]另外，李霖灿还对清宫黎明仿张胜温所作的《法界源流图》进行了考察。[34]

针对乾隆朝仿画的《汉宫春晓图》，也有多位学者进行讨论。周功鑫《清康熙前期彩汉宫春晓漆屏风与中国漆工艺之西传》一书虽以漆器制作工艺为重点，但首先就清宫所藏及所仿的多卷《汉宫春晓图》展开叙述。[35]李亦梅针对冷枚《仿仇英汉宫春晓图》进行了专门研究。[36]秦晓磊以四卷清院本《汉宫春晓图》为对象，找寻其画题、图式上的传统渊源，探讨从"汉宫"到"清宫"的界画转换。[37]

陈衍志以宫廷山水画家王炳奉旨所作的《仿赵伯驹桃源图》为中心，讨论宫廷画家与民间自由创作者在同一题材处理上的差异，以及乾隆朝画院设色山水画创作以纸为媒材、以文人笔墨入画的特点。[38]

通过上述对学术史的简短回溯可以看到，源于对自身传统文化的重新审视，首先发端于台湾，后扩展至大陆学界对清宫仿古绘画的关注，已经积累了一定的学术成果，学界对清宫仿古绘画也有了新的认识与评价，同时也存在着诸多缺憾。

其一，目前研究多以个别画家、画作为讨论重心，未能将乾隆朝仿古绘画活动作为艺术史上的一个综合现象展开完整而系统的梳理与研究。对具体画家与作品关系的解读固然重要，但若局限于此，而不将之提升为综合呈现的历史现象进行论述，不免流于细节而难全面。

其二，目前所做的个案研究多以丁观鹏的仿古绘画、《清明上河图》等人物风俗画为观察对象，甚少对仿古山水画、仿古花鸟画展开讨论。虽然仿古人物画蕴含着为政教服务的特殊质素，但仿古山水画、花鸟画亦有其独有的功能与意涵。

其三，目前讨论多集中于清宫仿古画作的制作过程、图式借用、画风技法，没有对仿古绘画大量出现的深层内涵给予关注。对清宫画院有着强势支配权的乾隆帝，其仿古观念如何形成以及其帝王意志如何通过"仿古"这一渠道展现出来，才是需要进一步追问和思考的问题。

面对这些数量众多、取材多样、表现方式各异的乾隆朝仿古绘画，应该如何开展研究以厘清其面貌？

本书试图将乾隆朝仿古绘画看成一个包含丰富历史信息的整体，追问以下问题：为何乾隆朝画院会涌现如此众多的仿古画作？这些仿古画作呈现出怎样的绘画面貌？哪些古画成为临仿的底本？仿本与原本之间怎样进行转换？仿古绘画体现出怎样的审美趣味与帝王意图？乾隆帝为何要仿古？其仿古观念如何形成？

上述这些问题十分复杂，想要全面回答这些问题相当不易。因为这不仅涉及乾隆朝仿古绘画本体，更延伸到审美风潮、社会文化的层面，还必须运用跨学科的研究方法，如运用民族学、文化学、宗教学等加以辅助理解。

本书第一章通过梳理图版资料与清宫档案，力图厘清乾隆朝仿古绘画的整体面貌及其在整个宫廷绘画中所处的位置。从数量与比例上来看，仿古画作为数不少，在宫廷绘画中所占比例亦不小。临仿古画在乾隆朝是画院画家普遍参与的一项绘制活动，八成以上院画家参与过仿古绘画。乾隆帝亦曾多次御笔临仿古代画作。就时间段来说，乾隆朝仿古绘画在三个不同时期有过发展变化。其中，乾隆二十一年（1756）至乾隆五十二年（1787）是仿古绘画活动最为活跃的时期。从画题上说，乾隆朝仿古绘画可以分为仿古人物画、仿古山水画、仿古花鸟画、仿古风俗画、仿古宗教画等多种类型。

乾隆朝众多的仿古画作是出于同一目的，还是各有特性？在整体认识的基础上，本书第二、第三、第四章分别从仿古人物、山水、花鸟画中，选取具有典型意义的个案进行深入探讨。三个章节所选取的仿古画作出自不同层面，体现不同的仿古动机与目的，可以更好地探究仿古画的丰富层次，揭

示仿古画的不同意涵。

其中，第二章就仿古人物画中的乾隆帝汉装行乐图展开讨论。这些仿古行乐图既包括《是一是二图》《乾隆帝熏风琴韵图》《乾隆帝宫中行乐图》等偏向于文士题材的仿古画作，亦包括《乾隆帝扫象图》《乾隆帝维摩不二图》《乾隆帝普乐寺佛装像》等偏向于宗教题材的仿古画作。在画作中，院画家以乾隆帝的真实肖像取代了古画中的文士或菩萨形象。这类仿古画作，既设置了虚拟场景，又存在着真实因素。乾隆帝身着汉装在宫中行乐的场景是虚构出来的，恪守祖训的清朝皇帝不可能在现实中穿着汉装。但同时，仿古行乐图中的乾隆帝肖像及画中器物又具有真实性。在图中，身为满洲皇帝的乾隆帝变为汉族文士和文殊菩萨，实现了其在现实中所不能实现的多重身份。

第三章就仿古山水画中的《仿倪瓒〈狮子林图〉》展开讨论。倪瓒（款）《狮子林图》自入藏清宫以来，乾隆帝对其喜爱备至。乾隆帝由观画而生发寻访狮子林园的念头，并于第二次南巡至苏州时寻访得见。从此苏州狮子林园成为乾隆帝每次南巡必访之处，不但多次携带倪瓒画作观赏园林，还亲笔临仿倪瓒（款）《狮子林图》。这种喜爱之情促使乾隆帝在北京圆明园长春园及避暑山庄文园两次仿建狮子林园。两处仿园景致与苏州狮子林园相比都有所变化，加入了诸多与倪瓒画意和江南水乡相关景致，清閟阁便是其中之一。为使名实相符，乾隆帝还特地调拨内府所藏六幅倪瓒画作贮藏清閟阁，为的是自己在造访狮子林园时既能赏景又可观图。由倪瓒（款）《狮子林图》所引发的仿画及仿园，体现出乾隆帝"移天缩地在君怀"的仿古观念。

第四章就仿古花鸟画中的《三阳开泰图》展开讨论。乾隆帝于三十七年（1772）岁朝仿照明宣宗之画绘《开泰图》，并撰写《开泰说》。乾隆帝仿绘《开泰图》在画意方面来源于明宣宗，在造型、画技方面更多参考郎世宁《开泰图》。乾隆帝之所以如此兴师动众地仿画撰说，源于乾隆三十七年元旦恰逢立春，是百年难得一遇的"岁朝春"。乾隆帝由此生发了为旧岁京师所遭受的眼中水患"畿南秋涔"祈福的念头。永定河泛滥之灾一直是乾隆帝的心头大患。对水患的治理使得乾隆帝仰慕大禹开山治水的功德。他不仅命院画家临仿《大禹治水图》，而且制作大禹治水玉山子。每遇灾害，乾隆帝也时常自省，是否因自身过失导致异常天灾。乾隆帝对于岁时节令的关心、对好天气的期盼，反映出清廷入关后对汉地农耕收成的重视。乾隆帝仿绘《三阳开泰图》反映出节令、灾害与祈福之间的复杂关系。

上述三种不同类型的仿古人物、山水、花鸟画作，从不同侧面，以不同方式，各自寻求并实现取法于古的艺术路径。本书试图回归到复杂且鲜活的历史语境中去，探索乾隆朝仿古绘画的选择与动机。就材料来说，本书所选择的个案在文献方面皆有较为丰富的造办处档案记载与清宫鉴藏著录作为第一手资料；在图像方面，其古画原本及清宫仿本大多保存完好，有利于进行原画与仿作的比对，寻找差异并分析原因。

第五章即本书的最后一章，力求在之前个案分析的基础上，探求乾隆朝仿古画作在绘画

风格、临仿模式、实际功能上的特点及其出现的深层原因。

从绘画风格上看，仿古画作中既有传统画法的体现，又有海西线法的运用，并由此树立了"以郎之似合李格"的画院新风。从临摹模式上看，乾隆朝仿古绘画可以分为三种，第一种是完全忠实于原作、不加任何改动的照临，第二种则是部分忠实于古画原作、部分加以改动的仿画，第三种则是仿笔意之作。无论从画题上还是风格上，乾隆朝仿古绘画的临仿对象都取材广泛，不限于一家一派。就功能而言，仿古画作一般具有复制保存、装饰宫廷、修正史实、祭祀供养等方面的作用。

另外，乾隆朝内府收藏的极大丰富，为仿古绘画活动的开展提供了丰富的古画资源，成为仿古绘画活动开展的前提条件。除去仿古绘画，乾隆朝还存在大量的仿古书法与仿古器物，体现出明确的仿古观念与意识。而且，乾隆帝在对待不同的古画资源时仿古态度有所差异。乾隆朝仿古实践所仿的是汉文化之"古"。总体来说，乾隆朝之所以出现仿"古"绘画活动，来自"今"的政治与文化需要。

考虑到讨论问题的清晰，在此需要对本书的研究时段及对象加以三点说明：

第一，本书的研究时段限定在清乾隆朝，即乾隆元年（1736）至乾隆六十年（1795）。皇家画院对前代画作的临仿并不是从乾隆朝开始的，清代之前画院如北宋宣和画院已有画家临摹过前代画迹。[39] 乾隆朝之前的雍正朝也有仿古画作出现，乾隆朝之后的嘉庆朝仍有延续。本书之所以将时间段限定在乾隆朝，源于此时集中出现了较多的仿古画作，且持续时间较长，便于集中观察与讨论。

第二，由于本书的研究对象集中于以清宫收藏古画为底本所进行临仿的画作，因此，需明确古画底本与清宫仿本，以便于对照说明。出于此考虑，近于文人仿笔意之作暂不作为本书的讨论对象。

第三，由于本书考察的是乾隆朝仿古画作，并借此讨论相关问题，因此本书涉及的古画均采用清宫《石渠宝笈》《秘殿珠林》及造办处档案之收藏定名与时代判定，即以乾隆帝的鉴定意见为准。若涉及乾隆帝及朝臣对古画的鉴定意见有讹误或有待商榷，本书会特别加以说明，但不影响讨论的进行。

以往对清宫绘画的研究，由于关注与西方艺术接触较多的中西合璧式绘画，从而忽视了与中国传统艺术联系紧密的仿古绘画。这也在一定程度上遮蔽了清代院画中复杂而丰富的仿古现象。因"中国画之风范，与西方者绝异"[40]，清宫画院并不只推崇海西画法，也在临仿古画的过程中，寻求典范，建立图式，革新求变。笔者希望通过本书的讨论，重新唤起读者对这些被忽视的仿古绘画的兴趣与认知。

注释

[1]中国第一历史档案馆、香港中文大学文物馆合编《清宫内务府造办处档案总汇》，第26册，人民出版社，2005年，第716页。乾隆二十六年（1761），如意馆，八月二十四日："接得报上带来新帖内开本月二十一日，首领董五经交宣纸一张，净长二尺，宽一尺五寸九分，传旨着交如意馆金廷标仿陈容画龙，得时随果报发来，钦此。"

[2]中国第一历史档案馆、香港中文大学文物馆合编《清宫内务府造办处档案总汇》，第30册，人民出版社，2005年，第825页。乾隆三十二年（1767），如意馆，四月二十日："交⋯⋯金廷标《仿陈镕（应为"容"——笔者按）九龙图》画一卷。"

[3]参见陈容《九龙图》（美国波士顿美术馆藏）上乾隆帝御题。

[4]黄宾虹：《古画微》，商务印书馆，1929年，转引自陈辅国编《诸家中国美术史著选汇》，吉林美术出版社，1992年，第879—907页。

[5]滕固：《中国美术小史》，商务印书馆，1929年，转引自陈辅国编《诸家中国美术史著选汇》，吉林美术出版社，1992年，第957页。

[6]康有为：《万木草堂藏画目》，长兴书局，1917年。

[7]陈师曾：《中国绘画史》，翰墨缘美术院，1929年，转引自陈辅国编《诸家中国美术史著选汇》，吉林美术出版社，1992年，第67、74、76页。

[8]秦仲文：《中国绘画学史》，立达书局，1933年，转引自陈辅国编《诸家中国美术史著选汇》，吉林美术出版社，1992年，第1230、1237页。

[9]王钧初：《中国美术的演变》，文心书业社，1934年，转引自陈辅国编《诸家中国美术史著选汇》，吉林美术出版社，1992年，第1326—1327页。

[10]郑昶：《中国美术史》，中华书局，1935年，转引自陈辅国编《诸家中国美术史著选汇》，吉林美术出版社，1992年，第1537—1538页。

[11]叶瀚：《中国美术史》，北平大学第一师范学院，转引自陈辅国编《诸家中国美术史著选汇》，吉林美术出版社，1992年，第673页。

[12]向达：《明清之际中国美术所受西洋影响》，《唐代长安与西域文明》，河北教育出版社，2001年11月，第516页。

[13]李浴：《中国美术史纲》，人民美术出版社，1957年，第288页。

[14]张光福：《中国美术史》，知识出版社，1982年，第441页；阎丽川编著，《中国美术史略》（修订本），人民美术出版社，1980年，第299页。

[15]聂崇正：《清代宫廷绘画》，香港商务印书馆，1996年12月；故宫博物院：《清代宫廷绘画》，文物出版社，2001年；《盛世华章——中国：1662—1795年》，北京紫禁城出版社，2007年9月。

[16]《清宫内务府造办处档案总汇》，中国第一历史档案馆、香港中文大学文物馆合编，人民出版社，2005年11月。

[17]最早对清宫绘画进行深入探讨的专论是王耀庭，《盛清宫廷绘画初探》，台湾大学历史研究所硕士论文，1977年。论文序言中说道："在一般美术史家的眼中，盛清宫中的作品，并不能获得上选的赞誉，甚至于被评为不入流。然而在盛清康、雍、乾三朝一百二十余年间，其文治武功足以比美汉唐。宫廷的美术活动也很蓬勃。抛开作品品质的问题，在故宫

注释

也留下一大批足以让我们研究的作品。"

[18] 参见聂崇正：《清代宫廷绘画机构、制度及画家》，《美术研究》1984年第9期；杨伯达《清代画院观》，《故宫博物院院刊》1985年第3期；杨伯达：《清代乾隆画院沿革》，《故宫博物院院刊》1992年第1期；杨伯达：《清代院画》，紫禁城出版社，1993年。

[19] 参见聂崇正：《郎世宁和他的历史画油画作品》，《故宫博物院院刊》1979年第3期；聂崇正：《"线法画"小考》，《故宫博物院院刊》1982年第3期；聂崇正：《西洋画对清代宫廷绘画的影响》，《朵云》1983年第5期；天主辅仁大学主编《郎世宁之艺术——宗教与艺术研讨会论文集》，幼狮文化事业公司，1991年；聂崇正：《清宫绘画与"西画东渐"》，紫禁城出版社，2008年12月。

[20] 参见聂崇正：《清宫纪实绘画简说》，《国画家》1996年第5期；聂崇正：《清代的宫廷绘画与画家》，《清代宫廷绘画》序言，文物出版社，2001年；郑艳：《盛世纹章——十八世纪清宫纪实花鸟画研究》，中央美术学院博士论文，2010年。

[21] "画院中的人物画，虽然名手甚多，大多摹仿古人，不论道释人物，风俗故事，都有很多摹仿作品。严宏滋、丁观鹏兄弟是摹仿道释的能手。黄应湛、姚文瀚、沈源等人是摹仿风俗故事画的能手。孙祐（应为"孙祜"——笔者按）、金廷标等是摹仿楼阁人物画的能手。"张光福：《中国美术史》，知识出版社，1982年，第441页。

[22] 聂崇正：《清代的宫廷绘画与画家》，载故宫博物院编《清代宫廷绘画》，文物出版社，2001年，第17页。

[23] 朱家溍：《清代院画漫谈》，《故宫博物院院刊》2001年第5期。

[24] 董作宾：《清明上河图》（附文一篇），原载《大陆杂志》第七卷第十一期，转引自辽宁省博物馆编《〈清明上河图〉研究文献汇编》，万卷出版公司，2007年，第31页。

[25] 那良志：《清明上河图》，台北"故宫博物院"，1977年7月，第1页。

[26] 余辉：《从清明节到喜庆日——三幅〈清明上河图〉之比较》，载《清明上河图》，天津美术出版社，2008年，第23页。

[27] 陈韵如：《制作真境：重估〈清院本清明上河图〉在雍正朝画院之画史意义》，《故宫学术季刊》2010年第2期。

[28] 林焕盛：《丁观鹏的摹古绘画与乾隆院画新风格》，台湾大学艺术史研究所硕士论文，1994年。

[29] 巩剑：《清代宫廷画家丁观鹏的仿古绘画及其原因》，中央美术学院硕士论文，2008年。

[30] 郑淑方：《西风廻雪，长吟永慕——从丁观鹏〈摹顾恺之洛神图〉看经典图式的创新》，《故宫文物月刊》2012年第1期。

[31] 根据薛永年回忆，此画为溥仪带出清宫的流散文物，征集入藏时间在1974年前后。

[32] 郑国：《丁观鹏和他所摹宋张胜温〈法界源流图〉卷》，《文物》1983年第5期。

[33] 李霖灿：《大理梵像卷和法界源流：文殊问疾图的比较研究》，《故宫文物月刊》1984年第6期。

[34] 李霖灿：《黎明的〈法界源流图〉》，《故宫文物月刊》1985年第5期。

[35] 周功鑫：《清康熙前期彩汉宫春晓漆屏风与中国漆工艺之西传》，台北"故宫博物院"，

注释　　　　1995年9月。

[36] 李亦梅：《冷枚〈仿仇英汉宫春晓图〉研究》，《艺议份子》第十一期。

[37] 秦晓磊：《乾隆朝画院〈汉宫春晓图〉研究》，中央美术学院硕士论文，2012年。

[38] 陈衍志：《清王炳〈仿赵伯驹桃源图〉研究——兼论乾隆朝画院的设色山水创作》，台湾"中央大学"艺术学研究所硕士论文，2000年。

[39] 北宋内府绘画收藏著录书《宣和画谱》中记载有多位临摹过前人名迹的画家及其画作。据伊沛霞统计，《宣和画谱》所著录的107幅李公麟画作有23幅是早期绘画的副本，如《写王维看云图》、《写卢鸿草堂图》、《摹吴道子四护法神像》四幅、《摹李昭道海岸图》等。另外，《宣和画谱》在编纂李公麟条目时还强调他临摹名画的做法："凡古今名画得之，则必摹临蓄其副本。故其家多得名画，无所不有。"李公麟的临摹之作中最负盛名的莫过于《临韦偃牧放图》，根据李公麟题款这是奉皇帝之命而作的。宋徽宗认为这些副本也值得收藏。另外还有一些徽宗所喜好的画家的临摹本也被内府收藏，如王维、燕肃、王诜、周文矩、吴元瑜等。参见伊沛霞：《宫廷收藏对宫廷绘画的影响：宋徽宗的个案研究》，《故宫博物院院刊》2004年第3期。

[40] 波西尔：《中国美术》，戴岳译，蔡元培校，商务印书馆，1932年，转引自陈辅国编《诸家中国美术史著选汇》，吉林美术出版社，1992年，第338页。

茹古
涵今

清乾隆朝仿古绘画研究

第一章

乾隆朝仿古绘画活动

第一节
仿古画作的数量与比例

乾隆朝是清代宫廷绘画最为繁盛的时期。在这其中，有多种类型的画作。但无论从画作数量抑或画题内容上看，仿古绘画在整个乾隆朝宫廷绘画中都占有重要的一席之地。

从画作数量上看，乾隆朝仿古画作为数不少，仅现存画作就有265幅（详见附录1乾隆朝现存仿古书画一览表）。正如朱家溍所认为的，"这一类画的分量很大"。[1]

从仿古画作在整个宫廷院画中所占比例上看，乾隆朝仿古画作所占比例亦不小。想要知道仿古画作在整个宫廷绘画中所占比例，首先需要对乾隆朝宫廷画作数量有所了解。只是目前学界并没有就乾隆朝宫廷绘画数量做具体调查。现仅以存于台北"故宫博物院"的仿古画作做一粗略统计。

台北"故宫博物院"现藏书画总计9120件。[2]有学者统计，"在台北'故宫'藏品中，约有百分之四十是清代画家所作，而清宫廷绘画又占清代作品的百分之七十左右，其中属乾隆朝的又占了清宫廷绘画的百分之九十以上"。[3]以此两项数据进行推算，按照书法、绘画各占一半粗估，台北"故宫博物院"所藏乾隆朝宫廷画作数量为1000余幅。[4]据笔者统计，台北"故宫博物院"目前公布并发表出来的仿古画作为116件。[5]就此计算，仿古画作在整个乾隆朝宫廷绘画中的比例约占1/10。需要说明的是，实际比例应高于此数值。因为本书对仿古画作的筛选标准较严，只有在画题上明确出现"临""仿""摹"字样，或者有明确底本与仿本能够两相对应，或者有明确纪年的记载能与画作对应时，才将此画判定为仿古画。而在梳理材料的过程中，笔者还发现存在大量可能为仿古画的作品，但因暂时未能明确判定而不计入，再加上台北"故宫博物院"尚有许多画作未曾发表，由此可知，仿古画作在整个乾隆朝宫廷绘画中所占比重较大，至

少占有1/10的分量。

就画家而言，参与仿古绘画活动的画家有40余人，且身份不一。其中既有宫廷画家如唐岱、冷枚、陈枚、沈源、孙祜、张雨森、金昆、余省、丁观鹏、周鲲、姚文瀚、曹夔音、张镐、张廷彦、张宗苍、金廷标、方琮、王炳、张为邦、徐扬、陈基、顾铨、杨大章、谢遂、吴桂、贾全、袁瑛、庄豫德、徐来琛、戴洪、锡林、程志道、黎明、门应兆、叶履丰、刘九德、冯宁、黄念等，又有海西传教士画家如郎世宁、王致诚、艾启蒙等。还有词臣画家如董邦达、钱维城、励宗万、张照、邹一桂等。对照胡敬《国朝院画录》所列清宫廷画家名单，可见其中八成以上院画家参与过仿古绘画活动。[6]这亦说明仿古绘画活动在乾隆朝画院是画家普遍参与的一项绘制活动。

在这其中，丁观鹏以仿古见长，是绘制仿古画数量最多的院画家。有学者统计，丁观鹏著录于《石渠宝笈》画作共55件，其中仿古作品就有25件，约占半数。[7]由此可知，仿古画的绘制在丁观鹏整个绘画创作活动中占有举足轻重的分量。如于乾隆七年绘成的《太平春市图》就是丁观鹏仿自宋苏汉臣画作表现市井买卖的仿古风俗画（图1-1）。[8]这种仿古活动并非发生于丁观鹏个人身上的特殊现象，而是作为画院的一种重要创作任务，普遍存在于乾隆朝宫廷绘画创作当中。

另外，乾隆帝也多次临仿古代画作。乾隆帝的绘画创作基本源于宫中收藏的历代名迹，画中自题为"仿某代某家笔法"占了全部画作的八成以上。[9]这其中以仿赵孟頫、倪瓒、董其昌等人最为常见。乾隆帝于乾隆二十七年（1762）依照赵孟頫《红衣罗汉图》（图

图1-1　清　丁观鹏《太平春市图》（局部）　卷　绢本设色　纵30.3厘米　横233.5厘米　1742年　台北"故宫博物院"

1–2）所作《仿赵孟頫罗汉像》，在笔法、色彩等方面无不仿效原画（图1–3）。可以说，乾隆帝自身对仿古绘画的兴趣也影响到宫廷画院的仿古画绘制的活跃。

图1-2　元　赵孟頫　《红衣罗汉图》　卷　纸本设色　1304年　纵26厘米　横52厘米　辽宁省博物馆

图1-3　清　弘历　《仿赵孟頫罗汉像》　卷　纸本设色　纵26.2厘米　横52厘米　故宫博物院

在乾隆朝长达60年的统治时期中，仿古绘画活动并非一成不变，而是在不同时期各有其发展变化。以现存画作及清宫造办处档案记载统计，乾隆朝的仿古绘画活动就活跃程度而言，大致可以分为三个时段（参见附录2）。

第一时段为乾隆元年（1736）至乾隆二十年（1755）。仿古绘画的创作自乾隆元年即已出现，此后几乎每年都有仿古活动，但仿画数量相对较少，每年在5—10幅之间。

第二时段为乾隆二十一年（1756）至乾隆五十二年（1787）。这一时段出现了较大规模的仿古绘画活动，是仿古绘画活动最为活跃的时期。乾隆二十一年是第一个仿古画作创作数量超过10幅的年份，其后一直延续较高的仿古画作创作数量。乾隆二十七年（1762）、乾隆二十八年（1763）、乾隆三十三年（1768）、乾隆三十六年（1771），是几个仿古绘画活动较为频繁的年份，每年仿古画均有十数幅。在这一时段中，乾隆二十三年（1758）第一次出现了乾隆帝的御笔仿画，分别为御笔书画《饮中八仙》手卷一卷、御临文徵明《赤壁赋》手卷一卷、御笔仿唐寅小景挂轴一轴、御笔仿管道昇《墨竹》挂轴一轴。[10]

第三时段为乾隆五十三年（1788）之后。这一时期，仿古画作数量有所下降，仿古绘画活动有所缩减。虽有个别年份因档案记载缺失而无法进行统计，但仍可见出年份愈往后，仿古绘画活动愈消沉。

第二节　仿画活动的不同时段

目前学界普遍将清代宫廷绘画分为装饰赏玩用的花鸟画、以史为鉴的历史人物故事画、记录当时事件的纪实画、宗教题材画四类。[11]在这四类画题中，仿古绘画除去纪实画外皆有涉及。

乾隆三十五年（1770），杨大章仿照陈琳《溪凫图》作画一张。画成后装饰于淳化轩殿内后层东比稍间罩内东墙，替换原本徐扬画条。[12]杨大章的仿画就是装饰赏玩用的花鸟画。

乾隆十三年（1748），丁观鹏奉敕摹仿内府所藏仇英《西园雅集图》（图1-4）作画一张。丁观鹏的仿画在景物设置、风格笔法等方面逼似原作，是一幅表现西园雅集故事的历史人物画（图1-5）。[13]乾隆帝对此画十分喜爱，在丁观鹏仿画绘成的戊辰秋日，便御笔题诗其上。

乾隆三十七年（1772）四月，顾铨受命临仿五代阮郜《阆苑女仙图》（图1-6）作《女仙图》一卷。仿画于此年十一月绘成并装裱，在画面内容上肖近原图，表现的是道家仙苑中女仙逸乐的宗教题材。[14]（图1-7）

在这四类画题中，仿古画唯一不曾涉及的便是纪实画。如果说仿古画是临摹古代画作而成的画作，那么纪实画则是如实记录当下重大事件与人物的画作。仿古画与纪实画可以说代表了两种截然不同的画题走向。就记录史实而言，纪实画自然更有其媒介价值，而仿古画作更显现出追慕先贤的独特意涵。同时，乾隆帝对古画的选择亦显现出其偏爱与审美倾向。

就仿古画作本身的内容来说，可分为仿古人物画、仿古山水画、仿古花鸟画、仿古风俗画、仿古宗教画五大类。

仿古人物画又可以分为行乐图、文人雅事、文学典故三类。其中，将原画中人物形象置换为乾隆帝肖像的皇帝汉装行乐图，是仿古人物画中最具特

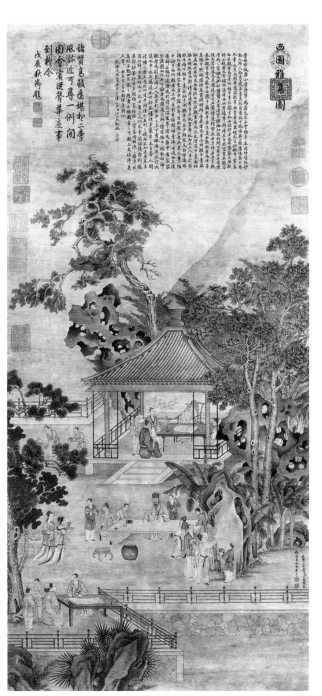

图1-4　明　仇英《西园雅集图》　轴
绢本白描　纵79.4厘米　横38.9厘米
台北"故宫博物院"

图1-5　清　丁观鹏《摹仇英西园雅集图》　轴　纸本设色
纵130厘米　横95厘米　故宫博物院

图1-6 五代 阮郜《阆苑女仙图》（局部） 卷 绢本设色 纵42厘米 横177.3厘米 故宫博物院

图1-7 清 顾铨《摹阮郜女仙图》（局部） 卷 纸本设色 纵46.1厘米 横186.1厘米 1772年 台北"故宫博物院"

色的一类图像。本书将在第二章中详细探讨此类仿古行乐图的表现与意涵。就文人雅事画题

而言，乾隆二十九年（1764），姚文瀚"奉敕恭摹宋人笔意"绘成《摹宋人文会图》（图

1-9）。此画以刘松年《文会图》为底本依据（图1-8），表现了秦府十八学士雅集的活

动。[15]就文学典故画题而言，乾隆二十年（1755）十一月，院画家丁观鹏奉敕根据内府所

藏顾恺之《洛神赋图》手卷一卷，"仿着色画"，并"应改处着改证画"。[16]此画即表现

曹植《洛神赋》的文学题材绘画。[17]

　　仿古山水画又可分为山水画与楼阁界画。就山水画而言，乾隆二十七年（1762），

王炳受命仿画内府所藏南宋赵伯驹《春山图》（图1-10）便为其中之一。仿画依照原画放

大绘成，画成后悬挂在含经堂殿内东里间西墙门边。[18]（图1-11）就楼阁界画而言，最

有代表性的莫过于绘制于乾隆朝的四卷《汉宫春晓图》。[19]其中，绘成于乾隆三十三年

（1768）的丁观鹏仿本（图1-13），仿画底本来自内府所藏仇英白描本《汉宫春晓图》

（图1-12），并奉命改为设色画。[20]

图1-8　宋　刘松年《文会图》（局部）　绢本设色　纵44.5厘米　横182.3厘米　台北"故宫博物院"

图1-9　清　姚文瀚《摹宋人文会图》（局部）　卷　纸本设色　纵46.8厘米　横196.1厘米　1752年
台北"故宫博物院"

图1-10　（传）宋　赵伯驹《春山图》　轴
纵89.5厘米　横32.3厘米　台北"故宫博物院"

图1-11　清　王炳《仿赵伯驹春山图》　轴　纸本设色
纵266.7厘米　横137.4厘米　台北"故宫博物院"

图1-12 （传）明 仇英《汉宫春晓图》（局部） 卷 纸本水墨 纵33.8厘米 横562厘米
辽宁省博物馆

图1-13 清 丁观鹏《汉宫春晓图》（局部） 卷 纸本设色 纵34.5厘米 横675.4厘米
1768年 台北"故宫博物院"

图1-14 （传）元 钱选《三蔬图》 图1-15 清 弘历《仿钱选三蔬图》 轴 纸本设色
轴 纸本设色 纵97.6厘米 1758年 河北省承德避暑山庄博物馆
横47.4厘米 台北"故宫博物院"

图1-16 清 余省《仿王冕梅花图》（局部） 卷 纸本设色 1752年 纵30厘米 横304.5厘米 中央美术学院

在清乾隆朝仿古花鸟画中，既有乾隆帝的御笔临仿，又有宫廷画家的摹古画作。乾隆二十三年（1758）夏日，乾隆帝因喜爱钱选《三蔬图》（图1-14）的"生趣"与"性灵"，仿画了一幅同样由瓜、白菜、紫茄组成的《三蔬图》（图1-15）。另如擅长花鸟的院画家余省，曾多次临仿古代花鸟画迹。现存《仿王冕梅花图》（图1-16）、《仿林椿花鸟图》（图1-17）等画作，就是其仿古花鸟画作的代表。[21]

仿古风俗画中，除去耳熟能详的《清明上河图》院画仿本，宋院本《金陵图》也备受画院重视，曾多次被临仿。乾隆五十二年（1787），谢遂奉敕仿绘宋院本《金陵图》一卷（图1-18）。[22]同年，杨大章

图1-17 清 余省《仿林椿花鸟图》（局部） 卷 绢本设色 纵36.1厘米 横227.3厘米 1741年 台北"故宫博物院"

图 1-18 清 谢遂《仿宋院本金陵图》（局部） 卷 纸本设色 纵33.3厘米 横937.9厘米 1787年
台北"故宫博物院"

图1-19 清 杨大章《仿宋院本金陵图》（局部） 卷 纸本设色 纵34.1厘米 横1088.3厘米 1791年
台北"故宫博物院"

亦开始奉敕仿宋院本《金陵图》一卷（图1-19）。[23]这两本《仿宋院本金陵图》构图与内容十分相近，只是杨大章本在卷尾加入一段渔民捕鱼场景，这是谢遂本所没有表现的情节。

仿古宗教画可以分为佛教画与道教画两类。由于清代皇帝笃信佛教，因而对佛像画极为重视。画院中丁观鹏、姚文瀚、周鲲、曹夔音、徐扬、方琮、贾全等人皆参与到佛像的仿制工作中，仿绘卢楞迦、贯休、丁云鹏、吴彬等历代佛画名家之作。丁观鹏于乾隆二十七年（1762）至乾隆二十八年（1763）"用旧宣纸仿画"《蛮王礼佛图》[24]，又于乾隆三十年（1765）至乾隆三十二年（1767）摹绘《法界源流图》[25]。两卷仿画皆仿自大理国描工张胜温的《梵像图》，出于皇帝与神佛不能并列的观念，丁观鹏将《梵像图》一分为二

进行仿制。[26]就道教
画而言，乾隆三十二年
（1767），丁观鹏根据
内府旧藏张僧繇《五
星二十八宿图》（图
1-20）册页三十三开进
行仿绘（图1-21），表
现了道教中掌管天象的
星宿。[27]

图1-20 南朝梁 张僧繇《五星二十八宿图》之荧惑星神 册页
纸本设色 纵26.5厘米 横70.9厘米 台北"故宫博物院"

综上所述，我们可
以对乾隆朝仿古绘画有
总体的了解。仿古画作
在清乾隆朝宫廷绘画中
约占十分之一的比例，
总量为数不少。仿古绘
画活动在不同阶段呈现
出不同的发展面貌，
其中以乾隆二十一年
（1756）至乾隆五十二
年（1787）最为活跃。
就类别而言，仿古画作
可分为仿古人物、仿古
山水、仿古花鸟、仿古
风俗、仿古宗教画等多
个类别，并各有其表现
形式。

图1-21 清 丁观鹏《仿张僧繇五星二十八宿图》之荧惑星神 册页
纸本设色 纵26.5厘米 横70.9厘米 台北"故宫博物院"

在整体认识的基础上，本书的第二、第三、第四章分别从仿古人物、山水、花鸟画三种
不同类别的仿古画中，选取具有典型意义的个案进行深入剖析。由于每件仿古画作在其具体
历史语境下皆有自身不可取代的针对性作用，笔者力图将仿古画作放置在鲜活丰富的当下情
境中进行考察，具体而微地体会不同类型的仿古画作所呈现的实际功能与仿古动机，更好地
探究仿古绘画的丰富层次及表达意涵。

注释

[1] 朱家溍认为:"至于画院中画画人的任务有这么几类,一种是对古画的临摹,不仅有《仿燕文贵山水》《仿大痴山水》这一类仿笔意的,还有大量是皇帝指定临摹的复制品。……故宫这一类画的分量很大,我有个建议,可以专门做一次这种临本的展览。"参见朱家溍:《清代院画漫谈》,《故宫博物院院刊》2001年第5期。

[2] 郑欣淼:《北京故宫与台北故宫文物藏品比较》,《光明日报》2005年1月14日。

[3] 许峻:《乾隆朝宫廷画院及绘画艺术》,《新美术》1994年第4期。

[4] 9120x0.5x0.4x0.7x0.9=1149.12。

[5] 按照台北"故宫博物院"的文物号进行统计,如丁观鹏《十六罗汉像》计为16件,徐扬《仿贯休画罗汉》计为8件,徐扬《仿宋人画天王像》计为4件。

[6] 胡敬:《国朝院画录》,载《中国书画全书》(十一),上海书画出版社,1997年。

[7] 巩剑:《清代宫廷画家丁观鹏的仿古绘画及其原因》,中央美术学院,2008届硕士论文。

[8] 中国第一历史档案馆、香港中文大学文物馆合编《清宫内务府造办处档案总汇》,第10册,人民出版社,2005年,第381页。乾隆六年(1741),如意馆,十一月十四日:"司库刘山久白世秀来说太监高玉等交宋苏汉臣《太平春市图》手卷一卷,随匣,传旨着冷枚、丁观鹏、金昆、郎世宁等四人按此手卷画意,各另起稿一张呈览,钦此。于乾隆七年四月初五日,副催总德邻持来如意馆押帖一件,内开本日将得手卷稿四张呈览,奉旨准画,将金昆、冷枚所画的稿俱着丁观鹏画,钦此。"

[9] 杨丹霞:《乾隆皇帝的绘画》,载陈浩星主编《怀抱古今——乾隆皇帝文化生活艺术》,澳门艺术博物馆,2002年,第360—363页。

[10] 中国第一历史档案馆、香港中文大学文物馆合编《清宫内务府造办处档案总汇》,第23册,人民出版社,2005年,第432页。乾隆二十三年(1758),如意馆,二月初八日:"交……御笔书画《饮中八仙》手卷一卷。"中国第一历史档案馆、香港中文大学文物馆合编《清宫内务府造办处档案总汇》,第23册,人民出版社,2005年,第433页。乾隆二十三年(1758),如意馆,二月初九日:"交……御临《文徵明赤壁赋》手卷一卷。"中国第一历史档案馆、香港中文大学文物馆合编《清宫内务府造办处档案总汇》,第23册,人民出版社,2005年,第504页。乾隆二十三年(1758),如意馆,十二月二十二日:"交……御笔《仿唐寅小景》挂轴一轴……御笔《仿管道昇墨竹》挂轴一轴。"

[11] 聂崇正:《清代宫廷绘画导言》,载《清代宫廷绘画》,香港商务印书馆,1999年。

[12] 中国第一历史档案馆、香港中文大学文物馆合编《清宫内务府造办处档案总汇》,第33册,人民出版社,2005年,第646页。乾隆三十五年(1770),如意馆,十一月初六日:"接得郎中李文照押帖一件,内开十一月初二日,太监胡世杰传旨淳化轩殿内后层东比稍间單内东墙换徐扬画条一张,着杨大章仿陈琳《溪凫图》,钦此。"

[13] 中国第一历史档案馆、香港中文大学文物馆合编《清宫内务府造办处档案总汇》,第24册,人民出版社,2005年,第699页。乾隆二十四年(1759),如意馆,十月二十八日:"交……丁观鹏《西园雅集图》画一张。"

[14] 中国第一历史档案馆、香港中文大学文物馆合编《清宫内务府造办处档案总汇》,第35

注释

册，人民出版社，2005年，第407页。乾隆三十七年（1772），如意馆，五月十七日："接得郎中李文照押帖，内开四月八日太监胡世杰交御书阮郜画《女仙图》一卷，传旨着顾铨临画一卷，钦此。"中国第一历史档案馆、香港中文大学文物馆合编《清宫内务府造办处档案总汇》，第35册，人民出版社，2005年，第429页。十二月初六日："接得郎中李文照押帖，内开十一月十七日首领董五经交顾铨宣纸《仿阮郜女仙图》横披--张，传旨着启祥宫裱手卷一卷，钦此。"

[15] 中国第一历史档案馆、香港中文大学文物馆合编《清宫内务府造办处档案总汇》，第18册，人民出版社，2005，第598页。乾隆十七年（1752），如意馆，五月初二日："副催总五十持来员外郎郎正培等押帖一件，内开为十四年十月初五日太监刘成来说首领文旦交来宋人刘松年《文会图》手卷一卷，传旨着姚文瀚用宣纸仿画手卷一卷，钦此。"

[16] 中国第一历史档案馆、香港中文大学文物馆合编《清宫内务府造办处档案总汇》，第21册，人民出版社，2005年，第317页。乾隆二十年（1755），如意馆，十一月二十八日："接得员外郎郎正培押帖一件，内开本日太监胡世杰持来顾恺之画《洛神》手卷一卷，御书《洛神十三行》一张，传旨着丁观鹏现画的莲花经塔得时，仿着色画此卷，应改处着改证画，钦此。于乾隆二十一年闰九月二十七日画完呈进讫。"

[17] 石守谦：《洛神赋图：一个传统的行塑与发展》，《美术史研究集刊》2007年9月；陈葆真：《从辽宁本〈洛神赋图〉看图像转译文本的问题》，《美术史研究集刊》2007年9月。

[18] 中国第一历史档案馆、香港中文大学文物馆合编《清宫内务府造办处档案总汇》，第27册，人民出版社，2005年，第179页。乾隆二十七年（1762），闰五月初一日："接得郎中达子、员外郎安太押帖一件，内开五月初十日，太监胡世杰交来赵伯驹《春山图》一轴，传旨含经堂殿内东里间西墙门此边，着王炳仿赵伯驹《春山图》放大画一张，钦此。"

[19] 秦晓磊：《乾隆朝画院〈汉宫春晓图〉研究》，中央美术学院硕士论文，2012年。

[20] 中国第一历史档案馆、香港中文大学文物馆合编《清宫内务府造办处档案总汇》，第30册，人民出版社，2005年，第854页。乾隆三十二年（1767），如意馆，十一月二十五日："接得员外郎安太等押帖，内开本月十六日太监胡世杰交仇英画白描《汉宫春晓图》手卷一卷，传旨着丁观鹏仿画着颜色，钦此。"中国第一历史档案馆、香港中文大学文物馆合编《清宫内务府造办处档案总汇》，第31册，人民出版社，2005年，第831页。乾隆三十三年（1768），如意馆，十二月二十七日："接得郎中李文照押帖，内开本月十八日首领董五经交丁观鹏仿仇英《汉宫春晓》一卷，传旨着裱手卷一卷，钦此。"

[21] 关于余省仿古花鸟画活动可参见中国第一历史档案馆、香港中文大学文物馆合编《清宫内务府造办处档案总汇》，第10册，人民出版社，2005年，第383页。乾隆六年（1741），画院处，三月初五日："副领催徐三持来王大人押帖一件，内开正月初四日首领李久明来说，太监毛团胡世杰交《梅花》手卷一卷，《运粮图》手卷一卷，传旨将《梅花》手卷着余省照临一卷，《运粮图》着张雨森照临一卷，钦此。……于本月十九日，奉旨交下《茶竹雀兔图》手卷一卷，着余省照临一卷，钦此。"

[22] 中国第一历史档案馆、香港中文大学文物馆合编《清宫内务府造办处档案总汇》，第50

注释

册，人民出版社，2005年，第175页。乾隆五十二年（1787），如意馆，四月初三日："接得郎中保成押帖，内开二月十二日懋勤殿交谢遂《仿宋院本金陵图》横披一张，传旨交如意馆裱手卷一卷，钦此。"中国第一历史档案馆、香港中文大学文物馆合编《清宫内务府造办处档案总汇》，第50册，人民出版社，2005年，第190页。乾隆五十二年（1787），如意馆，六月十一日："接得郎中保成押帖，内开四月十九日懋勤殿交谢遂仿画宋院本《金陵图》手卷一卷，传旨交如意馆配袱别匣，钦此。"

[23] 中国第一历史档案馆、香港中文大学文物馆合编《清宫内务府造办处档案总汇》，第50册，人民出版社，2005年，第171页。乾隆五十二年（1787），如意馆，四月初三日："接得郎中保成押帖，内开正月十三日鄂鲁里交旨宋院本《金陵图》手卷，着杨大章仿画一卷，用细薄宣纸画，钦此。"

[24] 中国第一历史档案馆、香港中文大学文物馆合编《清宫内务府造办处档案总汇》，第27册，人民出版社，2005年，第192页。乾隆二十七年（1762），如意馆，六月初十日："接得员外郎安泰、库掌花善押帖，内开六月初一日太监胡世杰传旨，宋大理国画《诸佛像菩萨阿罗汉》手卷稿着丁观鹏用旧宣纸仿画一卷，钦此。"中国第一历史档案馆、香港中文大学文物馆合编《清宫内务府造办处档案总汇》，第27册，人民出版社，2005年，第201页。乾隆二十七年（1762），如意馆，七月二十日："接得员外郎安泰、库掌花善押帖一件，内开七月初七日太监胡世杰传旨，着丁观鹏用旧宣纸仿宋人《蛮王礼佛图》画手卷一卷，钦此。"

[25] 中国第一历史档案馆、香港中文大学文物馆合编《清宫内务府造办处档案总汇》，第30册，人民出版社，2005年，第842页。乾隆三十二年（1767），如意馆，十月十三日："接得员外郎安泰等押帖，内开九月二十九日，首领董五经交丁观鹏画《法界源流图》一卷，传旨着裱手卷，钦此。"

[26] 李玉珉：《〈梵像图〉作者与年代考》，《故宫学术季刊》2005年第二十三卷第一期；李霖灿：《大理国梵像卷的有趣故事》，《故宫文物月刊》1991年第10期。

[27] 中国第一历史档案馆、香港中文大学文物馆合编《清宫内务府造办处档案总汇》，第30册，人民出版社，2005年，第856页。乾隆三十二年（1767），如意馆，十二月二十五日："接得员外郎安太等押帖，内开十一月二十九日，太监胡世杰交张僧繇《五星二十八宿神形图》册页三十三开，传旨着丁观鹏画，钦此。"

茹古涵今

清乾隆朝仿古绘画研究

第二章

文士、菩萨与皇帝

——乾隆帝仿古行乐图中的自我表达

第一节　皇帝与文士

　　图绘皇帝行乐图像并不是乾隆朝艺术史上的独有现象。自汉代以来，历朝皇家皆有绘画御容的传统。有些皇帝还特别将自己的真实生活绘成画作，如明宣宗就将自身形象绘入《宫中行乐图》（图2-1）、《射猎图》（图2-2）等图中。时至清乾隆朝，接续前代皇家图绘行乐图传统，一方面命院画家以清宫内府收藏的古画为底本进行临摹，另一方面将乾隆帝的真实形象置入其中，改绘而成乾隆帝仿古行乐图。这种以内府收藏古画为底本的仿古行乐图是前代所不曾出现的新图样。为何在乾隆朝会出现此类仿古行乐图？画中所绘情境是真实还是虚拟的？乾隆帝试图通过这些画作表达怎样的意涵？这些都是值得深入思索的问题。

　　针对此类行乐图像，已有学者指称其为乾隆皇帝的"变装肖像"，认为受到18世纪欧洲人化装舞会与肖像画的影响。[1]笔者认为，这类仿古行乐图在乾隆朝反复绘制确有其特殊含义与价值，但未必与西洋绘画有直接联系。本着以历史眼光看问题的态度，本章试图通过还原仿古行乐图创作的历史过程，结合乾隆帝本人的诗文表达，探讨其文化与观念层面的意涵。

图2-1　明　佚名　《朱瞻基宫中行乐图》（局部）　卷
绢书设色　纵36.7厘米　横690厘米　故宫博物院

图2-2　明　佚名　《朱瞻基射猎图》　册页
绢书设色　纵29.5厘米　横34.6厘米　故宫博物院

一、《是一是二图》

　　乾隆帝弘历自宝亲王时期即热心书画丹青之事，登基之后更为广泛搜罗天下书画文物，形成蔚为大观的内府收藏。在卷帙浩繁的书画藏品中，一幅仅一尺见方的册页获得皇帝青眼相加。这就是收藏于重华宫、载入《石渠宝笈》初编的宋代佚名《人物》册页。[2]（图2-3）

　　关于这幅册页的时代归属，现今学界有不同看法。[3]关于画中所绘文士究竟为何人，多位学者持不同观点。[4]不过且不论此画是否为宋人作品，亦无论画中文士是否真有所指，乾隆皇帝将此画收入内府并予以著录，是将其看作宋画无疑。由于本文考察的是乾隆朝关于此画的临仿，因此以乾隆内府对此画的定名与断代为准，暂不讨论乾隆内府鉴定意见是否准确。

图2-3　宋　佚名《人物》　册页　绢本设色　纵29厘米　横27.8厘米　台北"故宫博物院"

这幅宋代佚名《人物》册页以绢本原色为底，不设背景。画中一位文士盘腿半跌坐于床榻之上，一手执笔，一手持纸卷，身旁有个童子正在往文士面前的杯中注水。床榻两旁摆放着各式器物，如书籍、画轴、古琴、茶炉、盆花等，凸显文士的风雅趣味。文士所坐床榻之后是一幅立式落地大屏风，其上绘有野渚水岸及芦苇禽鸟。屏风上还悬挂着一幅写真小像。从面貌特征判断，画像中人与跌坐文士应为同一人。盘腿跌坐的文士头部稍向右偏，写真小像中的文士头稍向左偏。文士与其小像在同一空间中彼此呼应，形成"二我"并存的场景，颇有趣味。

根据画幅中所盖"宣和"半印、"绍兴"连珠印、"政和"半印及"乾卦"印，可知此画经过宋徽宗内府及南宋皇家收藏。元明二代的收藏经过不明。另根据画中"王永宁印"，可知此画在清康熙年间归私人藏家王永宁所有。[5] 王永宁生于16世纪末，约卒于康熙十二年（1673）之前［一说康熙十年（1671）］，为吴三桂女婿。王永宁于康熙五年（1666）开始大规模收购书画，其收藏活动主要在江南地区，以苏州和扬州为中心，旁及周边的太仓、武进等地。他的不少藏品来自这些地区的士族旧家。此外，他与在京为官的收藏家如刘体仁、孙承泽等也有接触和互动。不过王永宁的收藏时间相对较短，卒后藏品多流散，其中不少重要画作后来进入清内府，为《石渠宝笈》所载。[6]

这幅宋代佚名《人物》册页便是从王永宁手中流出，辗转进入清宫内府。乾隆帝观赏过这幅册页，并在画面中留白之处加盖了"乐善堂图书记""乾隆御览之宝""重华宫鉴藏宝""石渠宝笈"等印玺。"乐善堂"为乾隆做皇子时读书写作之处。"乐善堂图书记"是乾隆帝身为宝亲王时期开始使用的印章，后来一直使用到乾隆十二年（1747）之前。[7]

这方印的加盖有两种可能性：一是这幅画作在乾隆帝登基之前已成为宝亲王的收藏，上盖"乐善堂图书记"，登基后再次拿出来欣赏，并加盖"乾隆御览之宝"等印；二是乾隆帝自登基后至乾隆十二年间得到此画，欣赏后加盖"乐善堂图书记"与"乾隆御览之宝"二印。由于材料不足，我们暂时无法判断何种可能性是历史的真实，但至少可以说明，这幅宋代佚名《人物》册页在乾隆十二年前已进入清宫，成为乾隆帝的内府收藏。

乾隆皇帝对这幅《人物》册页钟爱有加，不仅将其评定为上等佳作，还多次下旨令院画家对这幅画作进行仿绘。这一兴趣从乾隆帝登基不久的青年时期开始展现，一直持续到晚年，现存至少有四幅清院本画作与此幅宋代《人物》册页发生过关联。[8]

这四幅画作分别为姚文瀚《弘历鉴古图》（文物号：故00005313[9]）（图2-4）、清人画《是一是二图》（文物号：故00006493）[10]（图2-5）、清人画《是一是二图》（文物号：故00006491）、清人画《是一是二图》（文物号：故00006492）。这四幅画作皆藏于北京故宫博物院。

有学者认为姚文瀚所绘《弘历鉴古图》为四本中时间最早的画作，绘成年代为乾隆五年（1740），乾隆帝时年30岁左右。《是一是二图》（故00006493）绘成时间为乾隆二十五

图2-4 清 姚文瀚《弘历鉴古图》（文物号：故00005313） 轴 纸本水墨 纵90.9厘米 横119.8厘米
故宫博物院

图2-5 清 佚名《是一是二图》（文物号：故00006493） 轴 纸本设色 纵76.5厘米 横147.2厘米
故宫博物院

图2-6 《弘历鉴古图》乾隆帝肖像局部　　　　　图2-7 《是一是二图》（故00006493）乾隆帝肖像局部

年（1760），乾隆帝时年50岁左右。[11]这样准确的定位似乎解决了年份问题，但这两幅画作之间真的有20年的时间差吗？本着小心求证的态度，笔者认为有必要重新检视这两幅画作。

面对这两幅没有纪年款署和对应记载的画作，唯一追寻其绘画年代的途径便是通过画中乾隆帝肖像所反映的面貌特征。根据画面呈现，两幅画作上所绘的乾隆帝面貌十分相近。只见乾隆帝面庞清瘦，双腮略陷，颧骨微突。眉目疏朗，眉形呈"一"字形，眉峰不突出，眉头略下钩。内双眼皮，眼睛略下视，眼尾稍上挑，眼下无眼袋。嘴唇偏厚，沿上唇轮廓蓄有小胡，至嘴角处留长垂下，下巴处蓄有稀疏长须，约至颈处。下巴略尖，无双下巴。整体感觉较为严肃庄重，不苟言笑。总体看来，二画中的乾隆帝应是发福之前的青年时期的形象，年纪在30岁至40岁间（图2-6、图2-7）。

二图中的乾隆帝容貌十分相似，虽然在细节图绘方式上稍有差别，但看不出20年的时间差，应为同时期面相。由此亦可知，姚文瀚所绘《弘历鉴古图》与《是一是二图》（故00006493）的成图时间应在乾隆五年（1740）至乾隆十五年（1750）之间，是出自于不同院画家之手的同期画作。这一时间段也与宋代佚名《人物》册页入宫时间相合，二者之间存在摹仿的可能性。根据画面表现内容来看，宋代佚名《人物》册页极有可能便是《弘历鉴古图》与《是一是二图》（故00006493）所依据的绘画底本。

另外两幅《是一是二图》（故00006491）（图2-8）和《是一是二图》（故

图2-8 清 佚名 《是一是二图》（故00006491） 轴 纸本设色 纵118厘米 横198厘米
故宫博物院

图2-9 清 佚名 《是一是二图》（故00006492） 屏条 纸本设色 纵92.2厘米 横121.5厘米
故宫博物院

00006492）（图2-9）在画面构图上与前两幅极为相似，主要变化来自画中乾隆皇帝面相
的改变。此二图中的乾隆帝已由之前的翩翩青年变为温和长者。根据《是一是二图》（故
00006492）床榻后屏风上的乾隆帝亲笔题款"庚子长至月写"，可知此图绘成年份为乾隆

图2-10　《是一是二图》（故00006491）乾隆帝肖像局部　　　　图2-11　《是一是二图》（故00006492）乾隆帝肖像局部

四十五年（1780）夏至月，乾隆帝时年70岁。画中已为"古稀天子"的乾隆帝面庞丰腴，双腮含肉，眉毛上挑，眉峰突出。眼为杏核眼，上眼皮垂重，眼尾下垂，眼周有双重眼袋，视线抬高，呈略微仰视姿态。下巴浑圆，约有三层赘肉。嘴唇变薄，抿嘴微笑，嘴角上扬。额头、眼周、嘴角、下颌等处皱纹增多。整体观感较为和蔼可亲，悠闲自在。《是一是二图》（故00006491）与此画面相近，面庞略瘦长些，应为同时期的创作（肖像局部图两幅，图2-10、图2-11）。

　　清院本《弘历鉴古图》及三本《是一是二图》与宋代佚名《人物》册页之间存在着明显的承袭关系。清院本仿古行乐图无论在整体构图还是人物布置上，都与宋画册页相近。屏风上悬挂的写真小像也在构思上与宋画有异曲同工之妙。只不过，乾隆朝院画家在绘制此图时并非完全意义上的照临，而是在皇帝的授意下，将画中家具器用等内容加以改换，并将原本的文士形象改换为乾隆帝的真实肖像，创作出新的仿古行乐图样式。

二、《弘历熏风琴韵图》

　　在乾隆朝，这类仿古而来的皇帝行乐图并不少见。清院画家所绘《弘历熏风琴韵图》与内府所藏刘松年（传）《琴书乐志图》也存在临仿关系。

图 2-12 （传）宋　刘松年《琴书乐志图》
轴　纸本设色　纵136.4厘米　横47.5厘米
台北"故宫博物院"

图2-13　清　佚名　《弘历熏风琴韵图》　轴　纸本设色
纵149.5厘米　横77厘米　故宫博物院

　　刘松年（传）《琴书乐志图》表现的是在一座垂柳依依、芭蕉葱郁的夏日庭院中四位老者的活动（图2-12）。一位头戴东坡巾的老者盘腿坐于榻上抚弄古琴，其身前身后各有一位老者挥扇倾听，另有一老者凭几展书，正在专心阅读。清幽含情的琴声，引得仙鹤从天外飞来。侍者们或浇灌庭院中花木，或收拾盘中水果。老者背后的大幅山水画屏，桌案上摆放的画轴与提盒，勾栏水塘中的悠游水禽与盛放莲花，都显现出文人生活的雅致情趣。画面上

有乾隆帝于三十一年（1766）的御笔题诗："不知四老姓名谁，清昼琴书且自怡。漫拟商颜寄高躅，灭刘恐中牧之诗。乾隆丙戌御题。"

《琴书乐志图》其上并无画家款署。《石渠宝笈续编》将其著录归于南宋刘松年名下，藏于清宫懋勤殿。乾隆五十年（1785）的造办处档案记载了此画入宫后再次装裱的情况："传旨交启祥宫配一色锦囊，安白绫签二根，添紫檀木轴头二对。"[12]

现今看来，这幅传为刘松年的《琴书乐志图》也许并非出自南宋刘松年亲笔，但在当时，乾隆帝认定为刘松年真迹，且对此图十分喜爱。在乾隆帝的授意下，乾隆朝院画家据此仿绘了《弘历熏风琴韵图》（图2-13）。

《弘历熏风琴韵图》在绘画主题、构图布置等方面皆与《琴书乐志图》十分接近。同样是在垂柳依依、芭蕉葱郁的庭院中，乾隆皇帝取代了原本的文士，端坐于立屏前抚琴。几位垂垂老者皆被删去，代之以四个侍奉童子：一个手持上系葫芦的竹杖；一个手握木柄玉如意；一个手托茶盘，上置青花瓷盖碗；一个手捧书册，正跨步走向乾隆帝。根据画中已有眼袋及皱纹的乾隆帝形象，可知此画作于乾隆帝晚年时期。

相比于刘松年《琴书乐志图》拥挤狭窄似有裁切之感的幅面，《弘历熏风琴韵图》扩展了横向画幅。在增加的空间中，院画家新增了几组带有寓意的图像：画幅右侧具有吉祥之意的双鹿；勾栏旁带有长寿之意的仙鹤；桌案上放置的棋盘棋盒、书籍画卷等文人清玩之物，以及童子正在收拾的大颗寿桃，莲塘中满池盛放的莲花及一对鸳鸯。这些新增景物使得《弘历熏风琴韵图》表现出不同于原画的两种倾向：一是通过琴棋书画等清玩之物所表现出的汉族文人趣味；一是通过双鹿、仙鹤、寿桃等吉祥寓意之物所表现出的长寿福禄之意。

另外，《弘历熏风琴韵图》与《琴书乐志图》二画中的屏风画也大不相同。《琴书乐志图》中的屏风山水带有南宋院体风格，构图具有马夏样式一角半边的趣味，广阔的水泽占据画屏的大部分，渔人持桨乘一叶扁舟悠游其中。而在《弘历熏风琴韵图》中，屏风画由乾隆帝亲自绘成。根据画屏中"三希堂戏墨"题款，可知乾隆帝画于三希堂。乾隆帝不施一点儿色彩，全以水墨描绘虬曲挺拔的松树及傲霜独立的梅花（图2-14）。其中的水墨梅花与1780年绘成的《是一是二图》中乾隆帝所绘水墨梅屏十分相似（图2-15），其稚拙笔法亦是乾隆帝的惯常画法。松与梅相搭配，不仅带有凌寒不屈的气节，更表达出长寿不老的寓意。

据画中眼袋巨大、皮肤松弛及下巴圆润的乾隆帝形象来看，并结合乾隆御笔所绘与1780年《是一是二图》风格相近的墨梅，以及画面所钤印"古希天子""太上皇帝之宝""五福五代堂古稀天子宝""八徵耄念之宝"等印玺推断，此幅《弘历熏风琴韵图》应作于乾隆帝70岁之后的晚年。

图2-14 清 佚名 《弘历熏风琴韵图》乾隆帝肖像局部

图2-15 清 佚名 《是一是二图》（故00006492）局部

三、《弘历宫中行乐图》

乾隆朝画院对刘松年画作的临仿不止一幅，乾隆二十八年（1763），如意馆画家金廷标"奉敕敬绘"的《弘历宫中行乐图》也根据刘松年粉本绘制，画成后装饰于三无私东里

图2-16　清　金廷标　《弘历宫中行乐图》　轴　绢本设色　纵168厘米　横320厘米　1763年　故宫博物院

间西墙。[13]

《弘历宫中行乐图》描绘了一处岩石嶙峋、流水淙淙的庭院，乾隆皇帝化身为一位汉装文士斜倚在凉亭中向外张望（图2-16）。他的目光追随着自曲桥上款款而来的五位汉装妃子。山石间的小路中，侍者们或捧红漆雕盒，或怀抱古琴，皆跟随着妃子脚步向乾隆帝

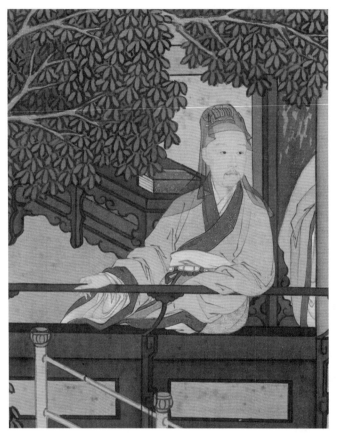

图2-17 《弘历宫中行乐图》 乾隆帝肖像局部

所在的凉亭走来（局部肖像图，图2-17）。画中苍松茂密、桃花盛开，加之丰沛的流水及画中人单层衣装穿戴，可知画中季节应为较温暖的春夏季。画面左下角还有一处鹿苑，中有一雌一雄二鹿正在嬉戏。在画面左侧山石留白处，有画家金廷标的题款："臣金廷标奉敕敬绘。"

画面右上角有乾隆帝作于"癸未新春"即乾隆二十八年（1763）的题诗："松年粉本东山趣，摹作宫中行乐图。""小坐溪亭清且纤，侍臣莫漫集传呼。"[14]（图2-18）据此可知，此图是如意馆画家金廷标奉敕仿照南宋刘松年《宫中行乐图》而来，惜刘松年原画已不存。不过依照清院本宫中行乐图的仿绘惯例，我们有理由相信金廷标的仿画在整体构图与人物布置等方面大体遵照刘松年原画，而以乾隆帝形象替换了画中原本的人物形象。

画中题诗以《题宫中行乐图一韵四首》于乾隆三十六年（1771）编入《御制诗三

图2-18 《弘历宫中行乐图》题诗局部

集》，并补加两则小注。其中一则小注特别说明了仿制此画的缘由："《石渠宝笈》藏刘松年此幅，喜其结构古雅，因命金廷标摹为《宫中行乐图》。"[15]

四、松年粉本东山趣——乾隆画院对宋代人物画的临仿

乾隆帝对宋代人物画，尤其南宋刘松年所绘的院体工细一类的文士题材绘画颇感兴趣。虽然在今天看来，这些画作的时代归属尚待商榷，但是不可否认当时乾隆朝画院对此类画作的重视。[16]

刘松年为兼善山水、人物的南宋画家。乾隆时期所编著的《石渠宝笈》中著录有清宫收藏刘松年画作多幅，如《西园雅集图》《香山九老图》《乐志论图》等。从题材上看，这些画作以人物风俗画居多，山水画较少。

乾隆帝题金廷标摹自刘松年的《弘历宫中行乐图》中有"松年粉本东山趣"一句，其中"东山"之典来源于东晋文人谢安携丝竹隐居于东山的故事。传刘松年曾绘《东山丝竹图》。据清宫造办处档案记载，乾隆二十七年（1762）十一月二十一日皇帝曾下令命姚文瀚仿《东山丝竹图》临画一张。可见乾隆内府很有可能藏有刘松年所绘《东山丝竹图》，并令如意馆画家姚文瀚进行临仿。

根据造办处档案记载，乾隆帝多次命院画家临摹刘松年画作（图2-19）。如乾隆十七年（1752）五月初二如意馆记载："副催总五十持来员外郎郎正培等押帖一件，内开为十四

图2-19　宋　刘松年《文会图》（局部）　卷　绢本设色　纵44.5厘米　横182.3厘米　台北"故宫博物院"

年十月初五日太监刘成来说首领文且交宋人刘松年《文会图》手卷一卷，传旨着姚文瀚用宣纸仿画手卷一卷，钦此。"[17]（图2-20）

在南宋四家中，乾隆帝之所以多选择刘松年画作进行仿画，与刘松年工细写实的院体画法有很大关系。这种画风深得乾隆帝喜爱，同时亦可与海西线法相结合。在乾隆帝兴趣的驱使下，以刘松年为代表的宋代人物画作成为乾隆朝画院人物画的主要临仿对象。

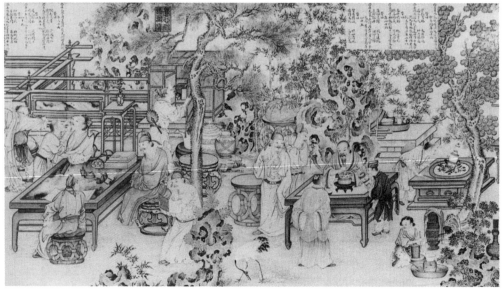

图2-20　清　姚文瀚《摹宋人文会图》（局部）　卷　纸本设色　纵46.8厘米　横196.1厘米　1752年
台北"故宫博物院"

除了仿照宋代文士题材人物画而绘成的乾隆帝行乐图，还有一类偏于宗教题材的仿古行乐图也在清宫中出现。

一、《弘历扫象图》

乾隆内府藏有明末画家丁云鹏所绘宗教画多幅，其中单《扫象图》就有数件。现藏于台北"故宫博物院"的明代丁云鹏《扫象图》（图2–21），其上有画家款署，写明为万历戊子年（1588）所作，并钤有"云鹏之印"白文印。现今学者认为此件作品为丁云鹏真迹无疑。[18]

画面主要图绘三名童子手持扫帚清洗一头白象。白象体形巨大，象牙突出，象头左转。白象左侧设一宝座，上端坐一位菩萨，其旁立有天王及持杖侍童。白象右侧立有一位头戴东坡巾的文人，正与一位僧人交谈。一条蜿蜒的小溪在画面下方曲折流过，将画中人物分隔两岸。河岸另一边是一位牵引青狮坐骑的红袍僧人、一位老者及一名持扫帚的童子。另设有一块青石桥板可供渡溪。

面对这样一幅宗教绘画，乾隆帝通过两种行动表明其喜爱之情。一方面，乾隆十年（1745），乾隆帝在丁云鹏《扫象图》上御书题跋："鹿苑谈经，本无一字。象教指月，乃有三乘。是三即一，何有非无。慧日法云，尼拘律下。大士偃坐，天人和南。见有象者，夫何不扫。彼三十二，真涂毒鼓。"另一方面，乾隆十五年（1750），乾隆帝命院画家丁观鹏对丁云鹏《扫象图》进行仿绘，并将自身形象加入其中。（图2–22）

丁观鹏所作的《弘历扫象图》在画面内容、构图、布置及风格等方面延续了丁云鹏《扫象图》，只是将原画中的文殊菩萨改画为乾隆皇帝。根据丁

观鹏画面题款"乾隆十五年六月，臣丁观鹏恭绘"，可知此画绘成于1750年，乾隆帝时年40岁。我们确实可以从画面中乾隆帝形象了解其中年时期的面容特征（图2-23）。图中乾隆帝身着右衽汉装，臂戴宝钏，头戴金箍，摹仿菩萨装扮。

图2-21 明 丁云鹏 《扫象图》 轴
纸本设色 纵140.8厘米 横46.6厘米
台北"故宫博物院"

图2-22 清 丁观鹏 《弘历扫象图》 轴 纸本设色
纵132.3厘米 横62.5厘米 1750年 故宫博物院

图2-23　清　丁观鹏　《弘历扫象图》　乾隆帝肖像局部

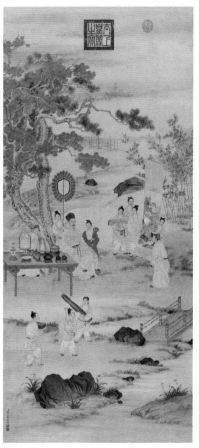

图　2-24　清　郎世宁《弘历观画图》
轴　纸本设色　纵136.4厘米　横62厘米
故宫博物院

　　有趣的是，乾隆帝对于丁云鹏《扫象图》的兴趣还不止于此。丁云鹏《扫象图》不仅被丁观鹏仿绘，还出现在另一幅院画《弘历观画图》之中（图2-24）。《弘历观画图》也是一幅表现乾隆帝身着汉装在宫中行乐的图画。根据画上题款"臣郎世宁恭绘"可以推测，此图由郎世宁图绘人物，由中国画家图绘山水树石等部位，是一幅合绘作品。这也是乾隆朝画院常见的合作方式。

　　在《弘历观画图》中，乾隆帝坐在庭院之中，悠闲地欣赏着面前童子所挑起的画作。他所观赏的画作即为丁云鹏《扫象图》。之前有学者认为乾隆帝所观画作为丁观鹏《弘历扫象图》，是在观赏自己的画像。[19]这显然是错误的。如果我们仔细观察画作，便不难分辨出二画的区别。丁云鹏与丁观鹏二人画作虽然极为近似，但在一处细节上有所不同——石桥的位置。在丁云鹏画作中，石桥位于青狮与红衣僧人身旁（图2-25），但到了丁观鹏画作中，石桥被移动了位置，放置在左侧持帚侍童面前（图2-26）。这一处改动虽小，却足

以帮助我们判断《弘历观画图》中乾隆帝所观看的画作确属丁云鹏《扫象图》无疑。（图
2–27）

二、《维摩演教图》

乾隆帝对宗教题材的行乐图的兴趣不仅限于《扫象图》，《维摩演教图》也是乾隆帝命
院画家进行临仿的画题之一。

故宫博物院现藏有一卷传为李公麟的《维摩演教图》（图2–28）。根据画中钤印可
知，此图在明代经过沈度、项元汴、王世贞、董其昌、王穉登等人的收藏。又据画面上所
钤索额图"九如清玩""也园珍赏""乐葦""长白索氏珍藏图书印"及其儿子阿尔喜普

图2-25　丁云鹏《扫象图》石桥局部　　　　　图2-26　丁观鹏《弘历扫象图》石桥局部

"阿尔喜普之印"，可知此画在清初曾为满族贵戚收藏家索额图所藏。画中还有一方"钦赐忠孝长白山长索额图字九如号愚庵书画珍藏永贻子孙"印，表明此画在进入索家之前应在康熙内府，是康熙帝赏赐索额图的书画作品之一。《维摩演教图》后被索额图儿子阿尔喜普继承。但随着索家政治上获罪被抄家，此件画作又被籍没入康熙内府，再次成为清宫收藏。[20]

《维摩演教图》画面情节根据《维摩所说经》而来，表现的是维摩诘与文殊菩萨辩经的场景。画中长须老者为维摩诘，凭几袒胸坐于床榻之上，左手执羽扇，右手竖二指。在其对面为文殊菩萨，端坐于须弥座上，双手合十，头束高髻戴宝冠，双足踏于莲台上，其旁有坐骑狮子。在画面中另有众多佛教人物，如北方天王、散花天女、舍利弗、善财童子、佛陀波利、于阗王、文殊化现老人等。[21] 现今学界对这幅《维摩演教图》的画家及时代归属产生怀疑，认为此图并非李公麟亲笔所作[22]，但这并不妨碍乾隆帝对此画的欣赏与仿绘。

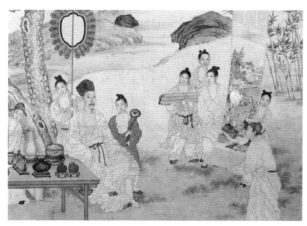

图2-27 郎世宁《弘历观画图》画轴局部

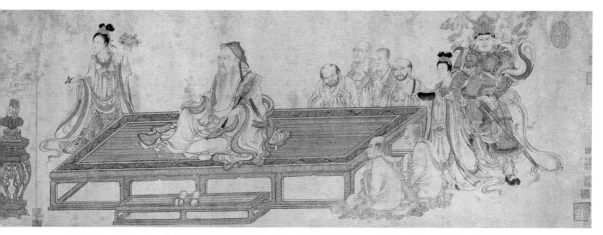

图2-28 （传）宋 李公麟《维摩演教图》 卷 纸本水墨 纵34.6厘米 横207.5厘米 故宫博物院

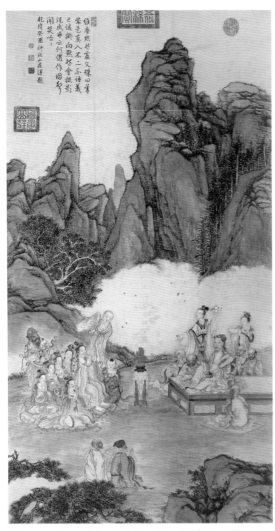

图2-29 清 丁观鹏、张宗苍 《弘历维摩不二图》 轴 纸本设色 纵118.3厘米 横61.3厘米 故宫博物院

图2-30 《弘历维摩不二图》乾隆帝经辩局部

乾隆十七年（1752），乾隆帝下旨令丁观鹏"画《维摩不二图》一张"，并指明其中"树石着张宗苍画"。[23]由此可见，《弘历维摩不二图》是如意馆二位画家丁观鹏、张宗苍的合绘之作，是在乾隆皇帝的授意下，将维摩辩经题材与乾隆帝形象结合后的仿古行乐图（图2-29）。

《弘历维摩不二图》中主要情节依旧是经辩，但原本的故事主人公维摩诘已改绘为乾隆帝。乾隆帝同维摩诘一样，头戴纶巾，身着汉装，袒胸坐于床榻之上，左手持扇，右手伸二指向前。（图2-30）原本不设背景的经辩场景被绘制在青山绿树之中，其他人物有所删减，位置略做挪动，使整个画面由原本的长卷改为立轴，经辩场景显得更加紧凑。

画面中有乾隆十八年（1753）仲秋所题诗文："维摩默然处，文殊曰善哉。是真入不二，不语义已该。拟向默然会，捉影徒成乖。云何俨作图，声闻笑哈哈。"据此可知，乾隆十八年亦应是《弘历维摩不二图》绘成时间，乾隆帝时年43岁，与画面中形象相符。

乾隆帝对《维摩不二图》的兴趣一直持续。乾隆二十一年（1756），他又令丁观鹏再次临仿。这次仿绘依旧以内府所藏《维摩不二图》（极有可能是李公麟《维摩演教图》卷）为底本。乾隆帝将内府所藏《维摩不二图》取出，赐予丁观鹏对照临摹。[24]

一、非慕汉衣冠——仿古行乐图中的虚构汉装

综观上述乾隆朝院画家所绘制的根据古画底本而来加入乾隆帝形象的仿古行乐图，我们可见一个重要特征，即画中的乾隆帝丝毫不改原图人物的服饰装扮，同样头戴纶巾，身着宽袍右衽的汉装（《是一是二图》局部1、2，图2-31、图2-32）。即便在《弘历扫象图》这样的宗教题材画中，由于丁观鹏摹仿丁云鹏扭曲颤抖的笔法而使得画中衣服显得不那么写实，但我们依旧能辨别出画中乾隆帝衣着右衽特征，确属汉装无疑（图2-33）。

由此可见，不论是化身为汉族文士还是佛祖菩萨，在这类仿古而来的行乐图中，乾隆帝无一例外皆以汉装形象示人。这不免令人好奇乾隆帝的汉装装扮是否真实存在。

关于乾隆帝汉装肖像的真实性，目前学界持有不同观点。有学者认为画中乾隆帝的汉装装扮是真实存在的。[25]他以一个汉族文人形象出现，体现出满洲贵族入关之后逐步汉化的过程。从顺治帝强令汉人移装易服，到乾隆帝穿着汉族服装、摹仿汉族文人举止并请人画像，不过百年时间。[26]同时，也有学者指出自雍正帝到乾隆帝的汉装行乐装扮并非真实，都是虚拟出来的。因为在清朝历朝严格的衣冠制度下，不可能出现皇帝汉装打扮的现象。[27]

其实，对于汉装装扮真实与否的问题，乾隆帝自身早已做出回答。他于乾隆二十八年（1763）为金廷标摹刘松年《宫中行乐图》所作的题画诗中已透露玄机。此幅题画诗的第三首这样写道："几闲壶里小游纡，凭槛何须清跸呼。讵是衣冠希汉代，丹青寓意写为图。"诗文中除去描述帝王出行的

第三节　仿古行乐图中的虚构与真实

图2-31　《是一是二图》（故00006493）
乾隆帝形象局部

图2-32　《是一是二图》（故00006492）
乾隆帝形象局部

图2-33　《弘历扫象图》乾隆帝形象局部

画面情节，还特别说明了画中人物作汉装打扮只不过是丹青游戏，并非向往崇拜汉朝衣冠。为避免误会，乾隆帝在三十六年（1771）编纂《御制诗三集》时，还特别附加一则小注："图中衫履即依松年式，此不过丹青游戏，非慕汉人衣冠，向为《礼器图序》已明示此意。"小注特别强调金廷标《宫中行乐图》中所绘人物之所以穿着汉装，是因为刘松年原画如此，因而未改，并不是对汉人衣冠有倾慕之情。

小注中提到的《皇朝礼器图式序》，是乾隆帝于六十年（1795）六月为《皇朝礼器图式》一书所作的序言。《皇朝礼器图式》是清代国家礼仪图典，书中包括祭器、仪器、冠服、乐器、卤簿、武备等多方面的相应规制。

在序言中，乾隆帝谈及"五礼五器"的规制演变，主张区别对待前朝规制。对于礼仪祭器可以依照古法改变——"前代以盨盘充数，朕则依古改之"，但对衣冠制度勒令甚严，绝不许改变满族传统——"至于衣冠，乃一代昭度，夏收殷冔，本不相袭。朕则依我朝之旧，而不敢改焉，恐后之人执朕此举而议及衣冠，则朕为得罪祖宗之人矣，此大不可"。序言结尾处，乾隆帝还将衣冠制度联系到国家兴亡——"且北魏、辽、金以及有元，凡改汉衣冠者，无一再世而亡。后之子孙能以朕志为志者，必不惑于流言，于以绵国祚承天佑于万斯年，勿替引之，可不慎乎？可不戒乎？是为序。"[28]乾隆帝以北魏、辽、金、元朝为例，说明凡是改穿汉装的朝代后果都是亡国，面对如此惨痛的历史教训，必须慎戒。若不如此，乾隆帝会被视为不遵循祖制而得罪祖宗之人。

虽然乾隆帝仿古行乐图与《皇朝礼器图式》在功能上并不完全一致，但乾隆帝在行将禅位之时所作的《皇朝礼器图式序》可以作为其行乐图中采用汉装的参考。

作为马背上夺天下的民族，满族服装以窄袖短装为主，方便射猎及游牧。[29]入主中原后，为同化汉人，清廷发出剃发留辫、改穿满装的指令。在遭到强烈抵制后，清廷采纳明朝遗臣金之俊"十不从"的建议，一定程度上缓和了民族服装的矛盾，[30]但这并不表明满族统治者放弃了本民族习俗。恰恰相反，自清代建立之初，满族统治者就非常重视维护满族"国语骑射"的文化传统，包括满族语言文字、衣冠制度以及尚武精神等。其中，"姓氏、发式和服饰"，是清统治者没有从汉族文化中承袭的"除外的特例"。[31]皇太极曾于崇德元年（1636）在翔凤楼对诸王及属下颁布关于服饰的训诫，并让弘文院大臣宣读金世宗完颜雍的历史，称："先时儒臣巴克什·达海·库尔缠屡劝朕改满族衣冠，效汉人服饰制度。朕试为此谕，如我等于此聚集，宽衣大袖，左佩矢，右挟弓，忽遇硕翁科罗巴图鲁劳萨挺身突入，我等能御之乎？若废骑射，宽衣大袖，待他人割肉而后食，与尚左手之人何以异耶！朕发此言，恐后世子孙忘旧制，废骑射以效汉人俗，故常切此虑耳。"皇太极感叹金代的衰亡与汉化的弊端有关，规定后世子孙除战争出师和田猎两种情况下可以穿着便装外，其余场合必须穿满族朝服。[32]

服饰上的严厉政策一直持续。至乾隆年间，早已稳坐江山的乾隆帝面对臣下改穿汉服的进言时，依旧搬出皇太极的祖训加以回复——"朕每敬读圣谟，不胜钦懔感慕。……我朝满洲先正之遗风，自当永远遵循。"乾隆三十八年（1773）又下谕："衣冠必不可轻言改易。所愿奕叶子孙，深维根本之计，毋为流言所惑，永恪遵朕训，庶几不为获罪祖宗之人。"乾隆四十二年（1777）时又再次就遵循祖制颁布诏令。这一规制到嘉庆时期还被不断重申。

与汉族衣冠相似，仿古行乐图中的乾隆帝发式同样也是不可能出现在清宫现实中的。以《弘历宫中行乐图》为例，画中53岁的乾隆帝头戴金冠，上披黑色薄纱头巾，前额上的头发全部剃去，露出青白色头皮。所戴金冠虽有玉簪插住，但实际上并没有头发可供攀附。（图2-34）这种不真实的发型在清院本《是一是二图》（图2-35）、《弘历鉴古图》中也

图2-34 《弘历宫中行乐图》局部

图2-35 《是一是二图》
（故00006493）局部

图2-36 宋 佚名 《人物》册页
局部

曾出现。这种怪异的发型一方面承袭自宋人原画（图2-36），同时又隐晦地保留了满人头顶无发的习俗。[33]

由此可见，不管是文士题材还是宗教题材，在清朝严厉的衣冠制度下，这类乾隆帝仿古行乐图中皇帝身着汉装在宫中行乐的场景是绝对不可能真实出现的。画中乾隆帝的汉装形象，只不过是画家根据古画图式虚拟出来的。

二、皇帝、古物、画屏——仿古行乐图中的真实成分

虽然乾隆帝汉装行乐图的画中场景为虚构，但这些仿古行乐图却给人以逼真的现场感。这种真实感来自多个方面。

（一）乾隆帝形象

这类仿古行乐图中最真实的部分莫过于画中出现的乾隆帝形象。在画中，乾隆帝虽然身份不一且装扮不同，但观其面相已不再概念化，而是具有鲜明的个人特征。以《是一是二图》为例，虽然身着汉装进行鉴古的场景从来不曾真正发生过，但乾隆皇帝的面部肖像极为写实，从中可见其不同年纪的面貌特征。院画家在乾隆帝的双颊与鼻骨部分大面积绘画阴影，以突出面部骨骼的立体感，这一点在青年时期的乾隆帝形象中尤其明显。这种突出个人特征的肖像画法明显受到海西画法的影响。虽然明末已经有如利玛窦等西方传教士来华，带来了诸如圣母像一类的西方绘画，但影响十分有限。直至清代，在康熙、雍正、乾隆等多朝皇帝的主动关注与个人兴趣的触发下，西方算学、西洋历、机械制造术、地图测算及透视线法等西洋科技才为皇家所重视，并应用到宫廷生活及绘画制作中去。

绘制《弘历鉴古图》的宫廷画家姚文瀚与绘制《是

图2-37 故宫倦勤斋室内原状及通景线法画（局部）

一是二图》的丁观鹏都是乾隆时期如意馆的重要画家。他们曾跟随郎世宁学习，是有条件、有机会接触西洋画法的。

姚文瀚，号濯亭，顺天（今北京）人，康熙五十一年（1712）生人。[34]据清内务府造办处档案记载，姚文瀚至晚于乾隆七年（1742）已经进宫，并于此年帮助郎世宁绘制咸福宫藤萝架。[35]虽然咸福宫藤萝架并未保存下来，但我们可以通过观察与咸福宫极为相似的倦勤斋棚顶所绘制的藤萝架，推知那应是具有明暗透视画法的通景线法画贴落。[36]（图2-37）

图2-38 清 丁观鹏《宫妃话宠图》（局部） 轴 纵107.5厘米 横58.4厘米 故宫博物院

丁观鹏，顺天（今北京）人，雍正四年（1726）成为宫廷画家。他以精于道释、人物、山水画而备受皇帝赏识，在雍正、乾隆两朝均被列为一等画人。他的画作中多带有明暗透视之感，且擅绘人物行乐题材画作，如《是一是二图》《宫妃话宠图》（图2-38）。

可以说，这些出现在仿古行乐图中的乾隆帝形象已经摆脱了传统绘画样式中概念化的文人与菩萨形象，以写真为基础，具有鲜明的个人特征，体现出不同年龄段的面容特征，带给观者以真实感。

（二）画中器物

仿古行乐图的另一重真实感无疑来自画面中陈设的家具器用。由于内府所藏古画表现的是文人雅士的书斋生活，清宫仿画依旧承袭了鉴赏清玩这一主题。在多本清院本《是一是二图》《宫中行乐图》《弘历熏风琴韵图》等作品中，我们均能在画面中见到琴棋书画、笔墨纸砚等文玩器具。

以清院本《是一是二图》为例。在原本宋代佚名《人物》册页中，文人坐榻周围摆放着许多茶具、文房、屏风等文玩器用。在清院本仿画中，不仅依旧保留着文人清玩陈设，更将其中多种器物替换为清宫内府的真实藏品。如画幅右侧的彩漆紫檀丹桌上摆放了内府收藏的春秋时期汤叔盘、商代駋癸觚、商代斝、明代青花扁壶、明代玉香炉等器物。桌后方几上放置的是清宫所有明代宣德青花梵文出戟盖罐。画幅左侧桌后方几上则陈设着《西清古鉴》卷三十四中记载的王莽时期的铜嘉量。[37]（图2-39）不仅如此，就连放置这些器物的彩漆紫

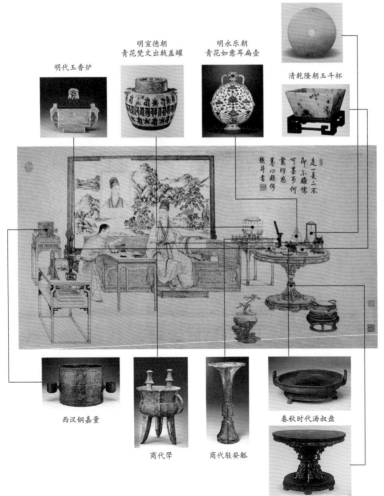

图2-39 《是一是二图》中陈设的清宫收藏古器物

檀圆桌也是内府实际所用。乾隆皇帝很有可能在这张紫檀圆桌旁鉴赏过清宫收藏的古代器物。

当然，除去少数具有特殊体征的器物，我们很难将画中器物与清宫收藏实物一一建立起对应关系。但通过找出与其相近的器物并进行比照，我们有理由相信，在乾隆帝命姚文瀚、丁观鹏作画之时清内府的古代器物收藏已十分丰富。画中器物很有可能是乾隆内府的真实藏品，这些藏品为虚构的鉴古场景带来了真实感。

另外，海西透视线法与明暗阴影的运用亦加深了器物的写实程度。若将画中床榻、桌案等方形器物的边线加以延长，我们可以在画幅外、靠近屏风中央偏高的位置找到其灭点（图2-40）。这无疑是西方焦点透视画法的体现。画中桌案较为严格地采用近大远小的比例原则绘成，圆形器物如梵文罐、铜香炉、彩漆圆桌等也突出了高光并区分了明暗面，使器物呈现较为真实的立体感。（图2-41）

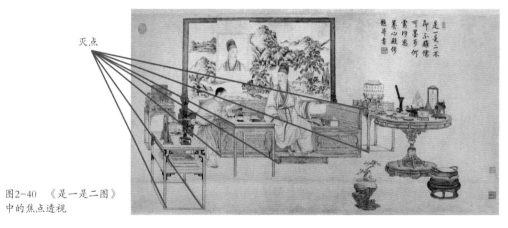

图2-40　《是一是二图》中的焦点透视

图2-41　《是一是二图》（故00006493）桌案局部

（三）画中屏与屏中画

不可否认的是，乾隆帝似乎对画面中的大扇屏风特别感兴趣。在宋代佚名《人物》册页（图2-42）及刘松年《琴书乐志图》中，画中文士坐榻后的屏风占据着画面的显著位置，聚焦着观者的目光（图2-43）。而在清院本仿画中，画屏不仅依旧存在，还将屏风画替换为乾隆朝流行画风或乾隆皇帝的御笔画。

姚文瀚《弘历鉴古图》中的屏风画是一幅明显带有四王风格的山水画作。近景是萧疏荒淡的坡石茅亭及具有董其昌特色的中空树木，远景则以披麻皴勾画出山峦飞瀑，两者共同构成一幅文人书斋山水画（图2-44）。丁观鹏本所绘《是一是二图》中屏风山水与姚文瀚本较为相近，茅亭树石的位置变换到画面的右侧，但画中茅亭形态及山水披麻皴法都如出一辙。（图2-45）

在署名"那罗延窟"的《是一是二图》中，屏风画采取的是"一水两岸"的构图方式，以枯笔淡墨写出的树石茅屋，以折带皴勾描远景山峦，明显带有倪瓒画风及笔意。（图2-46）画屏中多层坡石堆叠而成带有江南假山之感的远山，加之近景的茅屋竹林，皆与内府所藏倪瓒（款）《狮子林图》表达方式相近。

作于乾隆四十五年（1780）的《是一是二图》中的屏风画是由乾隆帝御笔亲绘的水墨梅花。梅树枝干以双钩加染的方式绘出，枝上朵朵梅花，或含苞或盛放，仅以墨色勾勒花瓣及花蕊，不施一点颜色。这使得梅屏在整幅画作工细设色基调中显得尤为特别。（图2-47）

这样笔法较为稚拙的乾隆帝御笔墨梅还在清院本《弘历熏风琴韵图》的屏风画中出现，其旁还搭配绘有虬曲向上的不老青松。根据屏风画中题款"三希堂戏墨"，可知此幅御笔松梅屏风画的绘制地点为养心殿三希堂。（图2-13）

从宋人画到清院本画，画中屏风图像的改换，反映出欣赏趣味的变化。四王风格的书斋山水、倪瓒式的枯笔淡墨与折带皴、象征凌寒与长寿的梅花青松，都远比两宋时期的小景画更能吸引乾隆帝的目光。况且在乾隆朝宫廷内府中，也确实存在并使用着类似的山水花鸟画屏。这些清宫流行画风画屏的屡屡出现，使得乾隆帝仿古行乐图中的场景倍显真实。

可以说，这类乾隆帝仿古行乐图是虚构与真实的结合体。乾隆帝身着汉装在宫中行乐的场景是虚拟的，但画中御容肖像及文玩器物又大多真实存在。乾隆帝之所以多次命画院画家图绘此类绘画，与其内心所想有契合之处。

图2-42 宋代佚名《人物》册页屏风局部

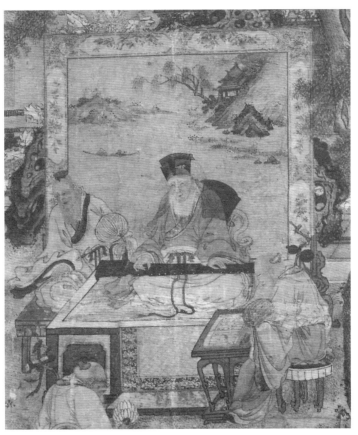

图2-43 《琴书乐志图》屏风局部

图2-44　姚文瀚　《弘历鉴古图》屏风局部

图2-45　《是一是二图》（故00006493）屏风局部

图2-46 《是一是二图》（故00006491）屏风局部

图2-47 《是一是二图》（故00006492）屏风局部

第四节
多重身份的拥有与表达

生于康熙五十年（1711）的清高宗弘历，自1736年于太和殿登基后至嘉庆元年（1796），在位60年。若将"归政仍训政"的太上皇时期（1796—1799）算入，乾隆帝可谓中国历史上统治时间最长的一位皇帝。在执政期间，乾隆帝创立"十全武功"，编修《四库全书》，庋藏天下书画，自谓享"五福五代"于一堂的"十全老人"。在忙于政事的"万几之暇"，作为全天下拥有古代文化资源最多之人，乾隆帝不仅欣赏把玩内府庋藏的数十载搜集而来的天下书画，还令院画家仿照古画绘出融虚实于一体的汉装行乐图。这种做法无疑有其特殊考量。

一、第一尊崇者——乾隆帝形象的画面呈现

作为皇帝，乾隆帝的肖像画并不少见。其中有自年轻时期直至耄耋老者的御容朝服像（图2-48、图2-49），这类是继承前代传统的较为正式的御容肖像画[38]；亦有乾隆帝身着戎装的骑马狩猎图，如院画家所绘《弘历弋飞图》（图2-50）、《弘历逐鹿图》（图2-51），这类是表现清朝国俗的行猎图；另外还有端坐宝座之上接受外国使节朝拜进献的《万国来朝图》（图2-52），以及表现子孙萦绕共度佳节的《弘历岁朝行乐图》（图2-53）。

无论是朝服像、行猎图，抑或是朝拜图、岁朝图，这些图像展现的皆是现实中的乾隆皇帝。如乾隆帝去热河行宫、木兰围场时多会随身偕画家，并命其根据狩猎情形进行图绘。而本文所讨论的乾隆帝仿古行乐图却无法涵盖上述肖像画。画作中场景看似写实，却都为虚拟。在仿古行乐图中，乾隆帝拥有两种身份。在仿自文士题材画作中，乾隆帝身

图2-48 清 佚名 《弘历朝服像》（青年） 轴
绢本设色 纵242.2厘米 横179厘米 故宫博物院

图2-49 清 佚名 《弘历朝服像》（老年）
轴 纸本设色 纵257厘米 横151.2厘米
故宫博物院

图2-50 清 佚名 《弘历弋飞图》 轴 绢本设色
纵258.3厘米 横171.8厘米 故宫博物院

图2-51 清 佚名 《弘历逐鹿图》 轴 绢本设色
纵258厘米 横171.8厘米 故宫博物院

图2-52 清 佚名 《万国来朝图》 轴 绢本设色
纵299厘米 横207厘米 故宫博物院

图2-53 清 佚名 《弘历岁朝行乐图》 轴
绢本设色 纵384厘米 横160.3厘米 故宫博物院

着汉装、头戴纶巾，以汉族文士形象出现，参与鉴古、抚琴等文人清雅活动。在摹自宗教题材画作中，乾隆帝化身为文殊菩萨、维摩诘等宗教人物，参与扫象、经辩等宗教活动。

清宫对皇帝肖像画的绘制有着严格的规制，除去极少数皇帝特别信任的画家可以"着意绘画"，绝大部分画作都需先"起稿呈览"，经皇帝本人批准后再"奉旨准画"。若有不合意处，还要令画家"着改"后再次上呈。这些绘有乾隆帝肖像的仿古行乐图像在不同时间段中一再绘制，必定是得到皇帝首肯，在其授意下进行的。从这一层面上说，乾隆帝是仿古行乐图的规划者，而宫廷画家如丁观鹏、姚文瀚等人则是在其授意下的执行者。

从这种意义上说，乾隆帝在仿古行乐图中的多种身份的体现，正是其对于自身多重身份的理解与表达。乾隆帝在画中化身汉族文士是其对满族皇帝身份之外的另一重自我的理解，也是对其在现实中无法实现的身份的虚拟。同样，其文殊菩萨的装扮也是出于此意。

比如，《扫象图》中的菩萨形象是在晚明时加入的，具有"扫象"与"扫相"的双关含义。[39]而且在晚明清初之前，观画者在欣赏《扫象图》或《洗象图》这类画作时，偏向于认为画中内容为"普贤与其坐骑白象"。[40]但到了清代皇家，观画者偏向于认定画中主题为文殊菩萨。[41]

 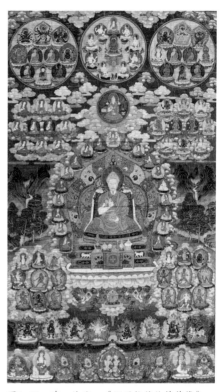

图2-54 清 佚名 《弘历普乐寺佛装像》 轴 绢本设色 纵108.5厘米 横63厘米 故宫博物院

图2-55 清 佚名 《弘历扎什伦佛装像》 轴 绢本设色 纵111厘米 横64.7厘米 故宫博物院

　　为何在清初宫廷会发生这种转变？这与乾隆帝对自我的认识存在关联。自元代始，藏传佛教把中国皇帝看作文殊菩萨在世间的转轮君王，称为"文殊菩萨大皇帝"。到了清代乾隆朝，西藏黄教首领亦以"文殊菩萨大皇帝"之名尊称乾隆帝。由此，乾隆帝自认为是文殊菩萨在世间的转轮君王，具有文殊菩萨及其教令轮身大威德的智慧与威力。[42]

　　乾隆帝化身为文殊菩萨的形象不仅出现在清院画家笔下的仿古行乐图中，还出现在藏传佛教唐卡之中，如《弘历普乐寺佛装像》（图2-54）、《弘历扎什伦佛装像》（图2-55）、《普宁寺弘历佛装像》（图2-56、图2-57）等。[43]这些图像绘成后被分发给各地寺庙，乾隆帝被视为当世佛祖接受信徒供奉。

二、忧劳第一人——乾隆帝的自我表述

　　在清院本《是一是二图》及《弘历鉴古图》中，皆有乾隆帝亲自书写的题跋——"是一是二，不即不离。儒可墨可，何虑何思"。四则题语只在落款处略有差别，分别为"长春书

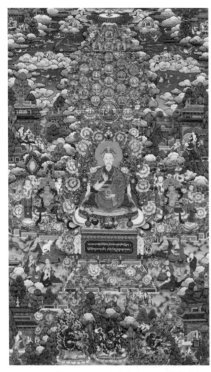 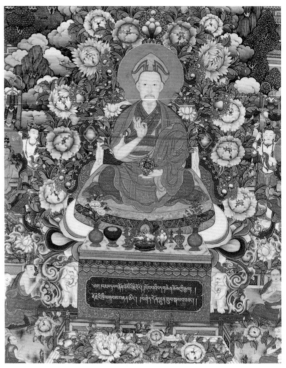

图2-56 清 佚名 《普宁寺弘历佛装像》
轴 绢本设色 纵108厘米 横63厘米
约1758年 故宫博物院

图2-57 《普宁寺弘历佛装像》局部

屋偶笔""养心殿偶题并书""那罗延窟题并书""长春书屋偶笔"。

这四句诗文看似十分简短，却包含深意。学界关于此段跋语有诸多讨论。[44]"是一是二"本为佛教用语，与"不即不离"同用，阐发万法归一、妙道存焉的道理。"儒可墨可"一句指向的是儒家与墨家学说，二者虽然在理念上不尽相同，但在乾隆帝看来没有什么可值得忧心焦虑的，只要采取"不即不离"的态度就可以很好地调和二者。

四则诗文一则写于养心殿，两则写于长春书屋[45]，还有一则落款为"那罗延窟题并书"。前二者都是殿宇名称，关于"那罗延窟"则说法不一。巫鸿认为"那罗延窟"是一位长者三张面孔的佛教神祇。[46]梁秀华根据《华严经》记载"震旦国，有一住处，名那罗延窟，从昔已来，诸菩萨众"，认为"那罗延窟"其中一个意思是佛教圣地；另一含义为五百罗汉之一那延罗目尊者，被禅宗尊为西天二十八祖中的第八祖。他认为画中乾隆题款应是以那延罗目尊者自谓。[47]

笔者认为此处那罗延窟应为佛教居地。一则与养心殿、长春书屋等住所地名呼应，二则在乾隆诗文中"那罗延窟"也都作为地名使用。乾隆帝在吟咏圆明园四十景之"月地云居"时，将此处比作佛教道场"那罗延窟"。[48]另外，乾隆帝在吟咏"香嵒室"时，也将这处清幽石室联想为那罗延窟，并称"如如供大士，跏趺青莲朵，那罗延窟是，无示中示我"[49]。处

在香嚣室中，就如同身在那罗延窟，可以达到"无示中示我"的境界。

　　那罗延窟还与文殊菩萨扫象存在关联。《程氏墨苑》的《扫象图》旁配题赞即为"象即非象，夫何可扫。非象即象，夫何不扫。玄而解之，拂拭非真。默而识之，森罗非妄墨乎？吾与尔深入那罗延窟矣。"巧合的是，乾隆帝在丁云鹏《扫象图》上的跋语意涵与此类似："鹿苑谈经，本无一字。象教指月，乃有三乘。是三即一，何有非无。慧日法云，尼拘律下。大士偃坐，天人和南。见有象者，夫何不扫。彼三十二，真涂毒鼓。"这段赞文中的"是三即一，何有非无"与"是一是二，不即不离"意涵十分接近。

　　结合《是一是二图》中的乾隆帝与其小像挂轴对视的情景来看，乾隆帝特别选择宋代佚名《人物》册页，命如意馆画家绘制"二我"共存的画像，既应和了"是一是二"的题语，也表达出其对于自身的认识。现实中的满族皇帝爱新觉罗·弘历，在画中化身为汉族文士，两种不同身份的转换，形成穿越古今的呼应。（图2-58）

　　乾隆帝对于自我有多重身份与含义理解，文士、菩萨、皇帝，这三重身份皆是乾隆帝对于自我的理解。然而这些身份绝非同等并重，而是有所侧重。

　　正如乾隆帝在金廷标临仿刘松年所作的《弘历宫中行乐图》上题画诗最后一首所言："瀑水当轩落涧纤，岩边驯鹿可招呼。林泉寄傲非吾事，保泰思艰怀永图。"乾隆帝借诗文大发感慨：如文人般隐居于林泉并不是我的志愿与归属，居安思危、永保国家泰平才是我日夜所思之事。虽然乾隆帝在画面中表现为身着汉服的文人，但从根本上说，他仍将自己视为时刻为国家操劳的满族君主。

　　作为一统天下的满洲皇帝的志得意满还体现在《弘历宫中行乐图》的另一首题画诗中："小坐溪亭清且纤，侍臣莫谩集传呼。阏氏来备九嫔列，较胜明妃出塞图。"在诗文中，乾隆帝不无自豪地认为金廷标此画完胜《明妃出塞图》。自己作为非汉族血脉的皇帝能一统中原，坐拥满汉妃嫔，岂不比当年乞求汉朝和亲仅得一位王昭君的呼韩邪单于厉害得多！

　　乾隆帝对自我身份的不断探究，促使其形象出现在更多的宫廷绘画中。作于乾隆十八年（1753）的《弘历抚琴

图2-58　《是一是二图》"二我"对视局部

图2-59　清　张宗苍、郎世宁合绘　《弘历抚琴图》　轴
纸本设色　纵194厘米　横159厘米　故宫博物院

图2-60　清　董邦达《松荫消夏图》　轴　纸本设色
纵193.5厘米　横158厘米　故宫博物院

图》（图2-59），由画院两位画家合作完成——张宗苍画山水、郎世宁画人物。这也是一幅出自虚拟场景的乾隆帝汉装行乐图。乾隆帝在画上有一则亲笔题咏："松石流泉间，阴森夏亦寒。构思坐盘陀，飘然衫带宽。能者尽其技，劳者趁此闲。谓宜入图画，匪慕竹皮冠。"诗文再次表达出皇帝身着宽袍大袖并非现实，只应在画中出现。

画于乾隆九年（1744）的董邦达所作《松荫消夏图》（图2-60）与《弘历抚琴图》如出一辙。其上亦有一则乾隆帝亲笔题诗："世界空华底认真，分明两句辨疎亲。寰中第一尊崇者，却是忧劳第一人。"此诗在御制诗文集中名为《梦中自题小像一首》，源于乾隆帝梦中观自己小像，体悟自我并有所感受，"醒而犹记，遂命笔书之"。在诗中，乾隆帝虽以"世界空华"佛教用语开篇，却最终落脚在现实中的皇帝身份"寰中第一尊崇者，却是忧劳第一人"。

在这些临仿自内府所藏古画的仿古行乐图中，乾隆帝或化身为汉族文士悠游于林泉之间，或化身为菩萨端坐接受供养。这些场景虽不曾在清宫中真正出现过，但虚拟绘出的仿古行乐图却成为乾隆帝现实忧劳的最好慰藉。

注释

[1] 巫鸿：《皇帝的假面舞会：雍正和乾隆的"变装肖像"》，载《时空中的美术——巫鸿中国美术史文编二集》，三联书店，2009年，第374页。

[2] 台北"故宫博物院"藏《历代画幅集册》十五开中第一开，摺装，绢本。纵29cm，横27.8cm。《石渠宝笈》初编重华宫著录。

[3] 林丽娜认为此画为北宋画作，参见林丽娜：《澄心观物——宋无款〈人物〉之研究》，《故宫学术季刊》第二十四卷第四期；高居翰认为此画为明代画作，参见An Index of Early Chinese Painters and Paintings, University of California Press, 1980, p221；巫鸿根据画中挂轴的装裱方式，认为此画时代为明代早期，参见《重屏：中国绘画中的媒材与再现》，上海人民出版社，2009年，第206页。

[4] 李霖灿认为此画题材为《王羲之写照图》，参见《中国名画研究》，台湾艺术印书馆，1973年；王耀庭认为画中文士为宋徽宗本人，参见王耀庭：《宋册页绘画研究》，《故宫文物月刊》1996年第2期。

[5] 林丽娜：《澄心观物——宋无款〈人物〉之研究》，《故宫学术季刊》第二十四卷第四期，第96页。

[6] 关于王永宁私人收藏情况，参见章晖、白谦慎：《清初贵戚收藏家王永宁（上）》，《新美术》2009年第6期；章晖、白谦慎：《清初贵戚收藏家王永宁（下）》，《新美术》2010年第2期。

[7] 邱士华：《乾隆皇帝青宫时期的书画收藏》，乾隆宫廷艺术学术研讨会演讲，2009年。

[8] 据单嘉玖所见为五幅，但因第五幅未有图版，且就文字描述看来与另外四幅亦大不相同，因此暂不予讨论。参见单嘉玖：《〈弘历鉴古图〉承沿与内涵探讨》，载中国国家画院编《中国画学》，故宫出版社，2012年，第198页。

[9] 画作名称根据北京故宫博物院信息资料中心档案而来，文物号为北京故宫文物编号。

[10] 《清史图典》将此画归于丁观鹏名下，参见故宫博物院编、朱诚如主编《清史图典》（第七册乾隆朝下），紫禁城出版社，2002年，第416页。

[11] 单嘉玖：《〈弘历鉴古图〉承沿与内涵探讨》，载中国国家画院编《中国画学》，故宫出版社，2012年，第214页。

[12] 中国第一历史档案馆、香港中文大学文物馆合编《清宫内务府造办处档案总汇》，第48册，第524页，人民出版社，2005年。乾隆五十年（1785），如意馆，十月二十二日："接得郎中保成押帖，内开十月初二日懋勤殿交……刘松年《琴书乐志》挂轴一轴……传旨交启祥宫配一色锦囊，安白绫签二根，添紫檀木轴头二对，钦此。"

[13] 中国第一历史档案馆、香港中文大学文物馆合编《清宫内务府造办处档案总汇》，第28册，第74页，人民出版社，2005年。乾隆二十八年（1763），如意馆，十月十四日："接得郎中德魁等押帖一件，内开十月初九日太监胡世杰传旨奉三无私东里间西墙，着金廷标照《宫中图》画人物一幅，钦此。"

[14] 画面中乾隆题诗共有四首，分别为："高树重峦石径纡，前行回顾后行呼。松年粉本东山趣，摹作宫中行乐图。""小坐溪亭清且纡，侍臣莫谩集传呼。阆氏来备九嫔列，较胜明妃出塞图。""几闲壶里小游纡，凭槛何须清跸呼。讵是衣冠希汉代，丹青寓意写为

注释

图。""瀑水当轩落涧纤,岩邊驯鹿可招呼。林泉寄傲非吾事,保泰思艰怀永图。"后署"癸未新春御题",下钤"乾隆宸翰""得象外意"二印。

[15]《题〈宫中行乐图〉一韵四首》,《御制诗三集》卷二十七,载商务印书馆四库全书出版工作委员会编《文津阁四库全书》第436册,商务印书馆,2005年,第2页。

[16]张安治认为"刘松年作为南宋画史上重要的画家,其现存海内外人物画真迹极少"。现归于刘松年名下的《中兴四将像》等图并非刘作,可能是摹本。参见张安治:《刘松年及其绘画作品》,《故宫博物院院刊》1980年第2期。

[17]中国第一历史档案馆、香港中文大学文物馆合编《清宫内务府造办处档案总汇》第18册,人民出版社,2005年,第598页。

[18]高居翰认为此件作品表现了丁云鹏的前期画风:以吴派风格为基调,构图来自钱选,其中树石的扭曲与衣纹线条的曲折跳动暗含了形式主义的元素。参见高居翰:《山外山》,三联书店,2009年,第187页。

[19]巩剑:《清代画家丁观鹏的仿古绘画及其原因》,中央美术学院,2008届硕士论文。

[20]关于索额图家收藏籍没入宫情况,参见刘金库:《南画北渡:清代书画鉴藏中心研究》,河北教育出版社,2008年,第218页。

[21]王中旭:《故宫博物院藏〈维摩演教图〉的图本样式研究》,《故宫博物院院刊》2013年第1期。

[22]徐邦达认为此图为宋人佳作,但非李公麟所作;《中国古代书画图目》将此图定为元人画;许忠陵认为此图为宋代人师承李公麟的白描人物画,或是《维摩诘图》的摹本、传摹本,参见许忠陵:《〈维摩演教图〉及其相关问题讨论》,《故宫博物院院刊》2004年第4期。

[23]中国第一历史档案馆、香港中文大学文物馆合编《清宫内务府造办处档案总汇》,第18册,人民出版社,2005年,第610页。乾隆十七年(1752),如意馆,十二月十六日:"副催总五十持来员外郎郎正培、催总德魁押帖一件,内开为本年十一月二十四日太监刘成来说太监胡世杰交宣纸一张,传旨着丁观鹏画《维摩不二图》一张,树石着张宗苍画,钦此。"

[24]中国第一历史档案馆、香港中文大学文物馆合编《清宫内务府造办处档案总汇》,第21册,人民出版社,2005年,第714页。乾隆二十一年(1756),如意馆,十二月初七日:"接得催总德魁押帖一件,内开为本月初六日,太监胡世杰交《维摩不二图》手卷一卷,《扫象图》条画一轴,宣纸二张,传旨着丁观鹏仿《不二图》画一张,着姚文瀚仿《扫象图》画一张,山树着王炳画青绿山水,钦此。"

[25]关于《弘历观画图》场景是否真实问题,有研究者认为其真实不虚。《清史图典》(第七册,乾隆朝,故宫博物院编,朱诚如主编,紫禁城出版社,第416页)在注释此画时认为"表现的就是他(弘历)闲暇之余,展画观览、细品画艺、画境的情景"。陈又华也认为"乾隆皇帝穿上了古代服饰,命令仆人把场地摆设好,将他所有用的珍奇实物古董拿出来……这绝对是一个曾出现过的真实场景"。参见陈又华:《〈扫象图〉研究》,台湾"中央大学",2010届硕士论文。

注释

[26] 聂崇正：《乾隆皇帝肖像面面观》，《收藏家》1994年第2期。

[27] 陈葆真：《雍正与乾隆二帝汉装行乐图的虚实与意涵》，《故宫学术季刊》第二十七卷第三期，2010年。

[28] 《皇朝礼器图式序》，载商务印书馆四库全书出版工作委员会编《文津阁四库全书》第218册，商务印书馆，2005年，第173页。

[29] 陈娟娟：《清代服饰艺术》，《故宫博物院院刊》1994年第2期；陈娟娟：《清代服饰艺术（续）》，《故宫博物院院刊》1994年第3期；陈娟娟：《清代服饰艺术（续）》，《故宫博物院院刊》1994年第4期。

[30] "十不从"即"男从女不从，生从死不从，阳从阴不从，官从隶不从，老从少不从，儒从而释道不从，倡从而优伶不从，仕宦从而婚姻不从，国号从而官号不从，役税从而语言文字不从"。

[31] 巫鸿：《重屏：中国绘画中的媒材与再现》，上海人民出版社，2009年，第189页。

[32] 陈葆真：《雍正与乾隆二帝汉装行乐图的虚实与意涵》，《故宫学术季刊》第二十七卷第三期，2010年。

[33] 陈葆真认为"留发（在头顶上束发为髻）与剃发（只在脑后留辫）是汉人和满人在文化上最明显的差异标志。在汉装行乐图中，乾隆身穿汉服，但发式不效仿汉人留发结髻，表现其坚守满人的文化立场，并未完全汉化"。

[34] 单嘉玖：《〈弘历鉴古图〉承沿与内涵探讨》，载中国国家画院编《中国画学》，故宫出版社，2012年，第203页。

[35] 中国第一历史档案馆、香港中文大学文物馆合编《清宫内务府造办处档案总汇》，第11册，人民出版社，2005年，第68页。乾隆七年（1742），如意馆，五月二十五日："司库白世秀副催总达子将画样人卢鉴、姚文汉（应为"瀚"——笔者按）画得画稿二张持进，交太监高玉呈览，奉旨将此画稿着造办处收贮，令卢鉴、姚文汉（应为"瀚"——笔者按）帮助郎世宁画咸福宫藤萝架，钦此。"

[36] 赵琰哲：《海西线法的运用与视幻空间的制造——以清宫倦勤斋等几处通景线法画为例》，《中国国家博物馆馆刊》2012年第7期。

[37] 关于《是一是二图》画面中陈设器物的考证，参见《北京故宫博物院200选》，朝日新闻社、NHK发行，2012年。

[38] 巫鸿认为这种正式的宫廷肖像又称为"容"，其中人物必定穿着正式的朝服，而画像本身则具有仪式的功能。这类作品采用了一种共同的绘画风格，包括不画背景，也没有任何身体活动和面部表情。……作为一种正式的肖像画，"容"必须呈现皇后或皇贵妃的绝对正面，背景则要保持空白。对象的个人特点被减少到不能再少，人物几乎被简化为看不出彼此区别的偶像。巫鸿认为绘制这类形象的功用似乎主要是以展示满式的冠饰和绣有蟠龙的皇家礼服来表明人物的种族和政治身份。参见巫鸿《重屏：中国绘画中的媒材与再现》，上海人民出版社，2009年，第187页。

[39] 高居翰：《山外山》，三联书店，2009年。

[40] 蓝御菁：《晚明清初的〈扫象图〉研究》，台湾师范大学美术学研究所，2009级硕士论文。

注释

[41] 陈又华：《〈扫象图〉研究》，台湾"中央大学"，2010届硕士论文。

[42] 王子林：《乾隆与文殊菩萨——梵宗楼供奉陈设探析》，《故宫博物院院刊》2006年第4期。

[43] 陈葆真认为乾隆扮作文殊菩萨的样子，自认为是文殊菩萨的化身，常命人画成该菩萨的形象，出现在至少七件藏传佛教唐卡上，参见陈葆真：《雍正与乾隆二帝汉装行乐图的虚实与意涵》，《故宫学术季刊》第二十七卷第三期，2010年。

[44] 巫鸿认为《是一是二图》中表现乾隆帝两种不同政治身份和策略，是一种自我神秘化的倾向的表现；李湜认为此语表明乾隆帝对儒家、墨家学说求和为上的统治观念的表述；单嘉玖认为"是一是二"为佛教用语。

[45] 雍正帝于雍正十年（1732）赐给当时宝亲王弘历名号"长春居士"，因此乾隆帝偏爱"长春"二字，有多处书房命名为"长春书屋"。据王子林考证，乾隆帝有六处长春书屋。参见王子林：《乾隆长春书屋考》，载《故宫博物院八十华诞暨国际清史学术研讨会论文集》，紫禁城出版社，2006年，第576页。

[46] 巫鸿：《重屏：中国绘画中的媒材与再现》，上海人民出版社，2009年，第211页。

[47] 梁秀华：《宋〈无款人物〉画意解读及明清摹本分析》，载《东方博物》第三十三辑。

[48] 《圆明园四十景诗》之《月地云居（调寄清平乐）》："琳宫一区，背山临流，松色翠密，与红墙相映，结楞严坛、大悲坛，其中鱼鲸齐喝，风旛交动，才过补特迦山，又入室罗筏城永明寿，所谓宴坐水月道场，大作梦中佛事也。大千千阕，指上无真月。觉海沤中头出没，是即那罗延窟。何分西土东天，倩他装点名园。借使瞿昙重现，未肯参伊死禅。"《御制诗初集》卷二十二，载商务印书馆四库全书出版工作委员会编《文津阁四库全书》第434册，商务印书馆，2005年，第695页。

[49] 《香嵒室》："香嵒石室幽，清可轩之左，轩固偶一经，室更弗恒坐。前已轩中憩，兹遊室实可，洞户窄益狭，盘陀平不颇。天花霏其芬，禅枝鄝以锁，龙象底须守，瓶钵惟静妥。如如供大士，跏趺青莲朵，那罗延窟是，无示中示我。"载《御制诗三集》卷九十九，载商务印书馆四库全书出版工作委员会编《文津阁四库全书》第436册，商务印书馆，2005年，第375页。

茹古涵今

清乾隆朝仿古绘画研究

第三章
实景、图画与天下
——倪瓒（款）《狮子林图》及其清宫仿画研究

第一节
借问狮子林
——图画的入藏与园林的隐匿

乾隆内府收藏历代山水画作名迹众多，倪瓒（款）《狮子林图》即其中之一。自入藏之日起，乾隆帝便对此图钟爱有加，不仅珍藏宝玩、作诗题跋，还多次以此画为底本进行临仿，亦命臣下进行仿画。

倪瓒（款）《狮子林图》及多幅清宫仿画不仅关系到图画的入藏与观看、题咏与临仿，还牵涉乾隆帝对园林的寻访与考证、京师狮子林园的仿建及《狮子林图》的仿绘。可以说，倪瓒（款）《狮子林图》在访园、仿建、仿画等方面发挥了巨大的作用。根据遗存至今的相关历史信息，我们不仅能够确认《狮子林图》底本与仿本之间的关系，还原倪画入藏、多次观画、南下访园、考证题咏、仿建园林、临摹仿画、建阁藏画的整个过程，还能够分析

图3-1　元　倪瓒（款）　《狮子林图》画心部分　卷　纸本水墨　纵28.3厘米　横392.8厘米　故宫博物院

以图造景与对景仿画这二者之间的互动关系，切实了解乾隆帝对于"实景""图画"的理解及其进行山水画仿古的观念与意图。目前学界尚无对倪瓒（款）《狮子林图》及其清宫仿画的系统研究，笔者希望通过此个案的研究，对以上诸多问题进行阐述。[1]

在盘根错节的事件中，总有一个关乎全局的要害所在。在本文的讨论中，这一要害就是倪瓒（款）《狮子林图》。

一、乾隆帝对倪瓒（款）《狮子林图》的真伪判定

在《石渠宝笈》卷五中，著录有这样一幅画作——倪瓒（款）《狮子林图》（图 3–1）。此画以墨笔绘出一处园林，其中假山堆叠、树木掩映，另有厅堂建筑数处，内供佛像，廊庑间有一僧人手持经卷做诵经状。

在画幅右上方有一题跋："余与赵君善长以意商榷，作《狮子林图》，真得荆关遗意，非王蒙所梦见也。如海因公宜宝之。懒瓒记。癸丑十二月。"此段题跋不仅指明此卷绘画的

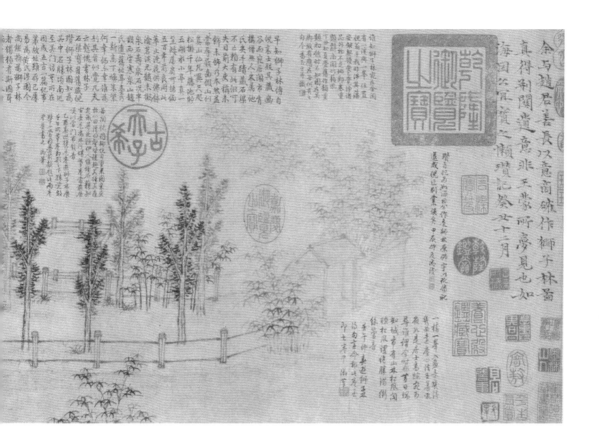

上款人——如海，而且点出画作的合作者——元末明初的画家倪瓒及赵原，还写明画作绘成年代——癸丑十二月即明洪武六年（1373）十二月。

乾隆帝对此卷绘画珍爱有加，终其一生反复题跋。画卷前后隔水处有乾隆帝题识二则，一则书于乾隆二十九年（1764）甲申冬，另一则无年干。在画心处有乾隆帝六则题跋，分别书于乾隆二十二年（1757）暮春、乾隆二十二年初夏、乾隆二十七年（1762）仲春、乾隆三十年（1765）春、乾隆三十九年（1774）仲冬、乾隆四十九年（1784）甲辰仲夏。卷后有乾隆帝四则题诗，分别书于乾隆三十七年（1772）暮春、乾隆三十七年仲夏、乾隆三十八年（1773）新正、乾隆四十九年（1784）仲夏。卷尾还有由梁国治、刘墉、彭元瑞、董诰、曹文埴等臣子共同撰写的考据之文（图3-2）。

这幅为乾隆帝所宝藏珍爱的倪瓒（款）《狮子林图》是否为倪瓒真迹？

明末清初观看或收藏过此画的书画鉴藏家多认为此画为倪瓒真迹。张丑在《清河书画舫》中记载了观看此卷后的感受。他认为倪瓒题跋"书法娟秀"，"跋语清真"，虽然觉得画中"墙角一株梅似属累笔"，但"瑕不掩瑜"，是倪瓒真迹佳作，并称此画为倪瓒一生画中图绘人物的唯一之作。[2]清初鉴藏家孙承泽曾经收藏此卷画作，他不仅在画心上钤"北平孙氏砚山斋图书"印，而且在《庚子销夏记》中记载此画"为云林得意之作"。此画在清初由"南征之兵从韃橐中带至北地售之"，孙氏自语"予寤寐此卷有年"，能够获得，不免激动万分。[3]清中期参与编撰《石渠宝笈》的词臣阮元在其《石渠随笔》中将这卷入藏清宫的《狮子林图》认定为倪瓒真迹，称："狮子林为元僧维则三代结茅之所，其卷有三：一朱德润，次倪云林，次徐幼文。倪画为横卷，先入内府。"[4]

也许受到前代鉴藏家意见的影响，在乾隆帝看来，这是一幅倪瓒真迹无疑。在入藏清宫后，乾隆帝将其重新装裱，收藏在自己与臣下商讨政事及玩赏书画的重要居所——养心殿中，列为"上等收一"。[5]乾隆帝亲笔在画幅引首题写"云林清閟"四字（图3-3），在卷首签条上也标明"倪瓒《狮子林图》，神品，内府珍藏"（图3-4）。现今学界有不少学者赞同乾隆帝的鉴定意见，认定此画为倪瓒真迹。[6]

随着研究的深入，亦有不少学者对此画真伪产生了怀疑。总括起来有如下三方面疑问：一是倪瓒画中从不出现人物形象，但此画中出现了持卷读书的僧人及供奉的古佛像；二是倪瓒画作中所经常出现的空亭茅屋、远山坡石等皆为泛指景色，但此画中的屋宇树石似有实景指向；三是此画风格与倪瓒常见的幽淡天真的江南山水不符，反而带有北方山水的浑厚雄奇之意。在怀疑的基础上，田木经鉴别认为倪瓒画及题字、藏印均伪，此画为一临本。[7]徐邦达认为此画"笔法滞呆"，"起首一排杉林，更为板劣，款书也很稚弱"，"应为旧摹本无疑"。[8]马继革根据画面题跋与赵原生卒年相互对照，考证出洪武六年（1373）时合画人之一赵原已死，故此画不可能为二人合作之画。[9]

以画面呈现笔法来看，结合学者对画家生卒年代的考证，可知此画确非倪瓒亲笔之作，

图3-2　元　倪瓒（款）《狮子林图》卷后题跋

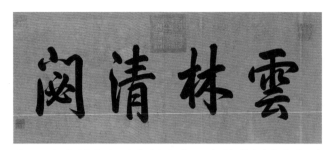

图3-3 倪瓒（款）图 倪瓒（款）《狮子林图》乾隆帝御笔"云林清閟"迎首

图3-4 倪瓒（款）《狮子林图》卷首签条

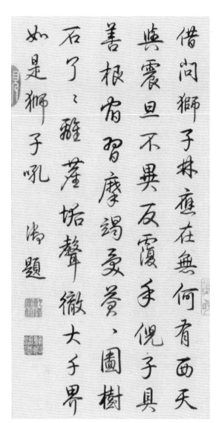

图3-5 倪瓒（款）《狮子林图》隔水处御题

应为倪瓒名款的旧摹本。尽管有众多臣子"帮衬"，乾隆帝的鉴赏眼光却并不算高明，其对古画的错判也是屡见不鲜。[10]此图无疑是乾隆帝的又一走眼，但这并不影响本文讨论的进行。因为本文关注的既不是此图的真伪，也不是乾隆帝鉴定眼光的高下，而是此图在进入清宫后的影响。从这一层面上说，本文更注意的是乾隆帝对于此画的鉴定意见。虽然乾隆帝将此画认定为倪瓒真迹的鉴定意见有待商榷，但本着以历史的眼光看问题的态度，本文需根据乾隆帝的鉴定意见讨论其对于倪瓒画作的收藏与临仿。为避免引起歧义，本文以"倪瓒（款）《狮子林图》"指称此画，亦表明笔者立场。

二、倪瓒（款）《狮子林图》的流传及入藏

倪瓒（款）《狮子林图》上并无一字半言说明此画绘成后的收藏情况，唯有通过画中藏家钤印及乾隆帝题跋考察其收藏流转情况及入藏清宫的时间。

此画画心部分有多位明末清初鉴赏家的钤印。其中，年代最早的是明末收藏家项元汴（1525—1590）所钤"退密""项元汴印""子京所藏""墨林山人""墨林项氏藏画之印""天籁阁""项叔子""子京父印""项墨林父秘笈之印""檇李世家""寄傲""平生真赏"等多方印章。徐邦达认为此卷上"项元汴诸印亦伪"，由此亦可印证此画确为后人摹本。[11]卷上另有明末松江派画家董其昌（1555—1636）的钤印——"董其昌"。

入清后，有清初"贰臣"收藏家孙承泽（1593—1676）之印——"北平孙氏砚山斋图书"。[12]此画录于孙承泽《庚子销夏记》一书中。书中记载由于明清易代兵荒马乱，南下征讨的士兵将此画藏在箭囊中带到北方出售。孙氏"寤寐此卷有年"。得之时，画中尚有南明年号及南明首辅马士英的题跋，因为战乱保存不当，"割去前后断烂，幸画体不伤"，并于顺治十年（1653）腊月重新装裱。孙承泽对此画的评价极高，认为此图"为云林得意之作"，也为自己有幸获得此画极为得意。[13]孙承泽是清代收藏此画的第一人。这也表明，至少在顺治十年（1653）时，此画尚在孙氏手中。

在孙承泽之后，此画流转到高士奇（1645—1704）手中。画中有高士奇所钤"高詹事""竹窗"二印。[14]不过经查此画在高士奇《江村销夏录》和《江村书画目》中没有记载，仅在其《书画总考》中汇集了前人对倪瓒《狮子林图》的言词。[15]

在高士奇之后，此画辗转进入了乾隆内府。画中钤盖有乾隆帝诸多收藏印鉴——"乾隆宸翰""五福五代堂古稀天子宝""八徵耄念之宝""懋勤殿鉴定章""写心""见天心""落纸云烟""寿""水月两清明""太上皇帝之宝"等。

关于此画入藏清内府的时间，目前学界多认定为乾隆时期。有多位学者将入藏时间定在乾隆十二年（1747），不知何故。[16]笔者根据画中乾隆帝的诗文题跋推测，其入藏时间并不在乾隆十二年，而是更早。

倪瓒（款）《狮子林图》画幅的前隔水处有一则乾隆帝的御题："借问狮子林，应在无何有。西天与震旦，不异反复手。倪子具善根，宿习摩竭受。苍苍图树石，了了离尘垢。声彻大千界，如是狮子吼。"下钤"乾隆宸翰""几暇临池"二玺（图3–5）。这段御笔题诗并没有书写年干，但是经查《御制诗集》可知此诗作于己未年即乾隆四年（1739），诗名为《倪瓒狮子林图》。[17]又据诗文中提到的"狮子林""倪子""树石"等意象皆是画面中所呈现的元素，可知乾隆帝这则诗文确是针对倪瓒（款）《狮子林图》所作吟咏。由此可知，此卷画作至晚在乾隆四年时即已进入清宫，并被乾隆帝所观赏吟咏。若以乾隆帝对于此画的兴趣加以推测，他极有可能在此画入宫之初就迫不及待地观赏并题咏。由此推想，乾隆四年很有可能就是倪瓒（款）《狮子林图》入藏清宫的时间。

有趣的是，在这则书于乾隆四年的御笔诗文中，乾隆帝发出了这样的疑问："借问狮子林，应在无何有？"可见此时展卷观画的乾隆帝根本不知道狮子林园在何处，表露出意欲探寻狮子林园的愿望。乾隆帝怎会不知这座赫赫有名的苏州园林？难道狮子林园在乾隆朝初年

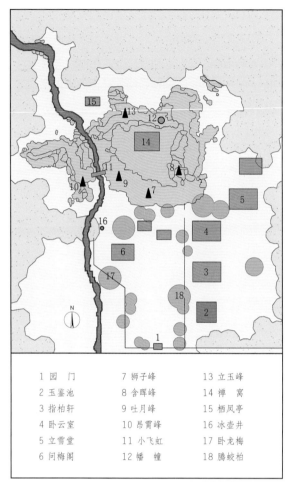

1 园 门	7 狮子峰	13 立玉峰
2 玉鉴池	8 含晖峰	14 禅 窝
3 指柏轩	9 吐月峰	15 栖凤亭
4 卧云室	10 昂霄峰	16 冰壶井
5 立雪堂	11 小飞虹	17 卧龙梅
6 问梅阁	12 幡 幢	18 腾蛟柏

图3-6 元代狮子林平面图[20]

图3-7 明 徐贲 《狮林十二景图》之"含晖峰" 册页
纸本水墨 纵22.5厘米 横27.1厘米 台北"故宫博物院"

销声匿迹了吗?

三、倪画的盛传与园林的隐匿

苏州狮子林园的建造历史与流传转变在今天看来是清晰的,但在乾隆初年却混沌不清。

狮子林园位于苏州城中东北角。元代翰林学士欧阳玄在《狮子林菩提正宗寺记》中详述了此园的建造及园名来历:"姑苏城中有林曰狮子,有寺曰菩提正宗。天如禅师维则之门人为其师创建者也。"[18]此园建造时间为元至正二年(1342),天如禅师的门人为延请其来苏州讲道,"门人相率出资买地结屋,以居其师",选中此地。狮子林园得名原因有二:一是园中"多怪石,有状如狻猊者,故名狮子林";二是天如禅师得法于天目山狮子岩,以此为纪。天如禅师,又称释维则(1286—1354),俗姓谭氏,吉安之永新人,遁迹松江九峰间。在欧阳玄的记载中,当时的狮子林"崇佛之祠、止僧之舍、延宾之馆、香积之厨、出纳之所,悉如丛林规制",并总结出"卧云室""立雪堂""指柏轩""问梅阁""禅窝"等景致所在。[19](图3-6)

狮子林园营建之时正逢元末明初的乱世,许多文士都选择避世于禅。众多文人到狮子林中集会,写下大量的诗文和游记,后被编入《狮子林纪胜集》中。与此同时,对狮子林园的图绘也展开了。最早图绘狮子林园的是天如禅师的好友朱德润

（1294—1365）。他在天如禅师圆寂后的至正二十三年（1363）绘成《狮子林图》，并写长序追忆两人友谊，可惜此图早已散失。在这之后，明初洪武六年（1373），倪瓒受天如禅师之徒如海禅师之请，绘制了《狮子林图》。[21]次年即洪武七年（1374），如海禅师又请徐贲作《狮林十二景图》（图3-7）。此时，明初之人已总结出狮子林园十二景，分别是狮子峰、含晖峰、吐月峰、小飞虹、禅窝、竹谷、立雪堂、卧云室、指柏轩、问梅阁、玉鉴池、冰壶井，并竞相作《狮子林十二咏》。[22]徐贲《狮林十二景图》之册页即与十二咏之诗文相互配合。

尽管乾隆帝收藏的倪瓒（款）《狮子林图》是明人摹本，但若以旧摹本亦会在一定程度上保存原作面貌的角度去观察，可看出此图对于园林实景的表现。画作采取的是坐西朝东的角度，随着画幅自右向左打开，展现的是自南向北、出由园门至园末的图像。高居翰认为倪瓒（款）《狮子林图》并非写意之作，而是如实反映了元末狮子林园景色的纪实画作。[23]以狮子林园景致参看倪瓒（款）《狮子林图》，确能看出画作对园中景致如玉鉴池、腾蛟柏、指柏轩、卧龙梅、问梅阁、冰壶井、禅窝及假山奇石的描绘。卷首为南部的园门，院墙内外种有修竹。入园后道路两侧分列着六株低矮松树。矮松之后用竹篱围砌之处为方形的玉鉴池，紧接着两株高大虬曲的腾蛟柏，其后的屋舍应为指柏轩。院墙外还有一株遒劲老树，为卧龙梅，园中最下方靠近院墙的屋舍应为问梅阁。阁中有一和尚依栏站立。在卧龙梅与问梅阁之间是冰壶井。腾蛟柏之后的房屋中，供奉着一尊带有头光的佛祖像。屋舍之后是层层叠叠的假山。山顶中央处有一所庐舍，应为禅窝。禅窝附近的假山中包含园中各种奇石，画中虽不可辨认，但应含有狮子峰、含晖峰、吐月峰、昂霄峰、立玉峰等。

直至明中期，苏州狮子林园都保存完好，倪瓒《狮子林图》画作也不断被后世画家加以借鉴。

明成化四年（1468），吴门画家杜琼绘画了一轴《狮林图》，并将十二咏诗誊写于画轴上方（图3-8）。根据杜琼画面自题，此画是在"月舟上人山寮"处见到徐贲《狮林十二景图》后，"属拟其意，目撮大概，作小帧并书原咏"而成。[24]虽然题跋中说是观摩徐贲画作而来，但就此图的画面表现来看，更能见出倪瓒（款）《狮子林图》的意味。杜琼《狮林图》改变了观看视角，由南向北观望，自园门画起，至假山顶结束，将倪瓒画中的平远之景改为高远之景。画中扭曲生长的卧龙梅与倪瓒画作也极为近似（图3-9、图3-10）。

有趣的是，杜琼《狮林图》在流传三百年后也进入了乾隆内府。乾隆帝曾将此画与倪瓒（款）《狮子林图》相互参看，并于乾隆三十六年（1771）、三十七年（1772）两次书写题跋，表达对杜琼画源自倪画却对倪瓒一言不提的不满——"倪家粉本杜家摹""布景笔法全似云林又不言"。[25]

明嘉靖年之后，狮子林园被豪强世家所占，逐渐破败。狮子林园在明末清初的沦没表现为两方面。

图3-8 明 杜琼《狮林图》 纸本水墨 轴
纵88.8厘米 横27.9厘米 台北"故宫博物院"

　　一方面为园林实景的损毁。晚明文人王世贞曾感叹苏州狮子林园几经易主之后，"佛像、峰石、老梅、奇树之类，无一存者"。与此同时，朱德润、倪瓒、徐贲绘画也不知所踪，"真迹不知散落何手"。[26]王世贞收藏有文徵明再度为狮子林写生之画作，并将王彝、高启等前人诗文题写于画上，为的是聚齐诗文画作，挽救日渐沦落的狮子林——"尽购三四君子图，大较谓书画力更可得数百载，将以救兹林之泯泯然。"[27]王世贞想聚齐诗文画作以救日渐沦落的狮子林的努力没有取得任何成效。时至清初，竟无人知晓狮子林园之所在。乾隆初年，衡州知府黄兴祖买下此园并更名为"涉园"，因园中五株高大松树也称为"五松园"。当时，"今其地大本废为民居，湫隘嚣尘无复昔时之胜矣"。[28]以至于乾隆四年，当乾隆帝在面对倪瓒（款）《狮子林图》时，根本不知晓现今的黄氏涉园就是曾经的狮子林园，于是发出了"借问狮子林，应在无何有"的感叹。

　　另一方面，人们对于狮子林园建造史实的认识也开始混淆不清。张丑曾在《清河书画舫》中记载狮子林园建造时"时名公冯海粟、倪云林躬为担瓦弄石"，这显然不符合天如禅师门人集资捐建的史实。这种说法夸大了倪瓒与狮子林园的关系，但以讹传讹竟成为清中期前人们的普遍认识。乾隆朝文人钱泳在其《履园丛话》中亦说："元至正间，僧天如维则延朱德润、赵善长、倪元镇、徐幼文共商叠成，而元镇为之图。"[29]乾隆帝亦受到此种讹传的影响，加之又得见入藏内府的倪瓒（款）《狮子林图》，因此

认为狮子林园就是倪瓒所建造的自家别业。

　　由此可知，在乾隆帝最初得到倪瓒（款）《狮子林图》之时，对狮子林园并没有清楚的认识，甚至对其位于何处都不知晓。面对这样一幅倪瓒绘制的狮子林图画，乾隆帝不由心生感慨，萌生了寻访园林实景的意愿。

图3-9　梅树对比图［倪瓒（款）《狮子林图》］

图3-10　梅树对比图（杜琼《狮林图》）

第二节
图与景的相遇
——园林的寻访及图画的临仿

一、因画寻景：对苏州狮子林园的寻访及初次考证

为了寻找狮子林园的下落，乾隆帝在乾隆二十二年（1757）正月十一自京师出发的第二次南巡中，特地携带倪瓒（款）《狮子林图》到江南进行寻访。[30]乾隆帝本以为狮子林园早已不存于世，没想到黄兴祖所买下的"涉园"即为狮子林园，且就在苏州府城中。乾隆帝于二月十八驾至苏州府，待至二月二十三方才离开。[31]乾隆帝正是在此期间，按照倪瓒（款）《狮子林图》寻访到当时已然残破的狮子林园。

当面对这座面貌已今非昔比的狮子林园时，乾隆帝心头涌上的复杂情绪化为诗文题写于倪瓒（款）《狮子林图》画心处：

> 早知狮子林，传自倪高士。疑其藏幽谷，而宛居闹市。肯构惜无人，久属他氏矣。手迹藏石渠，不亡赖有此。讵可失目前，大吏称未饰。未饰乃本然，益当寻展齿。假山似真山，仙凡异尺咫。松挂千年藤，池贮五湖水。小亭真一笠，矮屋肩可掎。缅五百年前，良朋此萃止。浇花供佛钵，瀹茗谈元髓。未拟泉石寿，泉石况半毁。西望寒泉山，赵氏遗旧址。亭台乃一新，高下焕朱紫。何幸何不幸，谁为剖其旨。似觉凡夫云，惭愧云林子。《石渠宝笈》旧藏倪瓒《狮子林图》，知为吴中名胜，顷南巡至吴门，访至所在，因成五言一篇纪事。第故址虽存，已屡易为黄氏涉园，今尚能指为狮子林者，独赖有斯图耳。翰墨精灵，林泉藉以不朽也。地以人传，政此谓耶？爰命邮卷致行在，录诗图中，以志省方余与云。乾隆丁丑暮春月，御笔。

这则长跋，体现了乾隆帝的两种情绪。一种

是寻找到苏州狮子林园的兴奋之情，另一种则是对园林屡易其主早已不复之前繁荣景象的感慨。乾隆帝在跋中喟叹："故址虽存，已屡易为黄氏涉园。今尚能指为狮子林者，独赖有斯图耳。"在此，乾隆帝特别强调倪瓒（款）《狮子林图》在寻访狮子林园时所起到的作用——"翰墨精

图3-11　苏州狮子林园园景照（笔者摄）

灵，林泉藉以不朽也。地以人传，正此谓耶？"

可以说，倪瓒（款）《狮子林图》图画与苏州狮子林园实景终于在乾隆帝的苦心找寻下"相遇"了。

时隔不长，乾隆帝于此年初夏再次观赏倪瓒（款）《狮子林图》并赋诗题写于画心处："谁知狮子林，宛在金阊有。一溪与一峰，位置倪翁手。我昨涉其藩，安能契授受。已觉净诸品，外物不足垢。邮卷重题辞，尚闻竹籁吼。丁丑初夏叠旧作韵重题，初题时不知园在吴郡，故有应在无何处有之句，今为正之并识。"

在这些诗文中，乾隆帝不仅表达出自己寻找到狮子林园的成就感，而且对狮子林园进行了一番考证，以期更正之前"不知园在吴郡"的疑惑。这次考证得到两点认识：一是狮子林园的位置。其园坐落于苏州府城内，之前怀疑可能幽居山谷之中的猜想并不正确。相反，"疑其藏幽谷，而宛居闹市"，"谁知狮子林，宛在金阊有"。二是狮子林园的建造者及后来归属。乾隆帝在诗文中反复强调倪瓒与狮子林园的关系，对狮子林园出自倪瓒之手深信不疑——"早知狮子林，传自倪高士"，"一溪与一峰，位置倪翁手"。他认为后来因为园林屡易其主，"肯构惜无人，久属他氏矣"，才使得"今为黄姓涉园"，埋没了倪瓒狮子林园的声名。

乾隆帝的考证不仅出于其自身认识，还有词臣在旁辅证。这次游览苏州狮子林园时，词臣钱维城也在侧。君臣二人以园景对照图画，一致认为倪瓒（款）《狮子林图》描绘的只是狮子林园一角而非全貌，"云林所绘特其一角，所谓以不似为似者"。[32]

面对失而复得的狮子林园，乾隆帝当即授意重修。这次修缮参照倪瓒画作，为期数年，

图3-12 清 钱维城 《狮子林全景图》 画心部分 卷 纸本设色 纵38.1厘米 横187.3厘米
加拿大阿尔伯特博物馆

直至乾隆二十七年（1762）基本修竣，形成"有峰、有池、有竹、有松，僧僚宾馆无不具备"之样貌。[33]后钱维城根据重修后的狮子林园，绘成一幅《狮子林全景图》，为的是补全景观，"以存庐山真面目"（图3-12）。乾隆帝在1774年观钱维城画后的赋诗中也表达了同样的观感："一角狮林壁未完，补成全景运毫端。为泉为石分明忆，若竹若松高下攒。倪氏岂知黄氏占，今图又作古图看。笑予几度亦吟仿，何似金刚四句观。"[34]

乾隆帝第二次南巡对苏州狮子林园的寻访，奠定了其对于狮子林园的兴趣与热忱。之后每次南巡至苏州，乾隆帝必到狮子林园游赏，或题诗，或仿画，或考证，兴致不减。乾隆帝首次探访狮子林园所做出的考证意见也持续影响数十年，直至乾隆四十九年（1784）最后一次南巡时获得新认识。

二、对景仿图：对倪瓒画作的临仿

时隔五年即乾隆二十七年（1762），乾隆帝再次南巡。这次南巡至苏州时，乾隆帝又来到狮子林园游玩观赏。观赏园林景色之余，乾隆帝想起珍藏在宫廷内府的倪瓒（款）《狮子林图》，深感有景无图殊为遗憾，于是特地命人将倪瓒（款）《狮子林图》由京师寄至吴中。展图观园，乾隆帝兴之所至，咏诗二首，分别书于画上。

其中一首诗当即被题写于画心处：

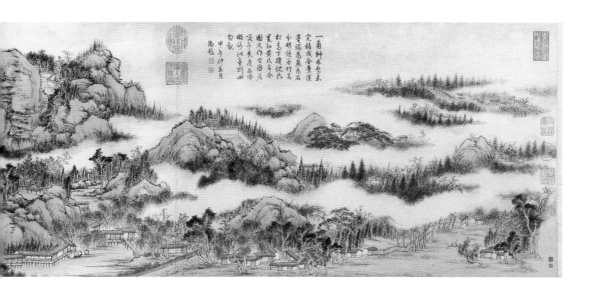

一树一峰入画意，几湾几曲远尘心。法王善吼应如是，居士高踪宛可寻。谁谓今时非昔日，端知城市有山林。松风阁听松风谡，绝胜满街丝管音。壬午仲春游狮子林诗句，适命邮此卷至，即书卷中。御笔。

另一诗两年后书于画卷后隔水处：

狮子林称芗故吴，倪迂旧迹不宜无。石渠妙品难虚彼，竹院清娱漫仿吾。虽亦循门得蹊径，真成依样画葫芦。装池付弇留佳话，惜墨闲情或可夫。壬午春南巡至狮子林，命邮致是卷，摹图并题此律，俾永藏吴中，冬暇展卷怡情，因书诗卷后，甲申冬御笔。

根据题跋可知，壬午南巡至苏州狮子林园时，乾隆帝不仅展图观赏清宫收藏的倪瓒（款）《狮子林图》并题诗其上，而且"依样画葫芦"地临摹了此幅画卷，并将仿画留在吴中。此诗在编入《御制诗集》时加入一条注释，进一步说明临摹倪瓒画作的原因——"倪瓒是图已入《石渠宝笈》上等，不可置此（指苏州，笔者按）而去"，为补遗憾只能"摹其真迹，命永藏吴中"，为的是"装池付弇留佳话"。[35]

在乾隆帝看来，有图无景是憾事，有景无图亦是憾事，图与景两相结合才为两全。乾隆帝对倪瓒画作的御笔临仿就是图与景两相结合的产物。虽然御笔仿画今未得见，但参考其于1772年临仿的倪瓒画作，可推知应是以倪瓒（款）《狮子林图》为底本的不加改动的照临之作。

图3-13　徐贲《狮林十二景图》之"竹谷"　册页　纸本水墨　纵22.5厘米　横27.1厘米　台北"故宫博物院"

三、携图观景：对倪瓒画作的一再题咏

自苏州狮子林园被重新发现之后，携带倪瓒（款）《狮子林图》到苏州观赏狮子林园成为乾隆帝南巡的乐趣之一。

乾隆三十年（1765）春日，乾隆帝开始第四次南巡。这次他记取上次南巡忘带画卷的疏忽，特意将倪瓒（款）《狮子林图》随身携带。等行至苏州，乾隆帝不但进园游赏，而且携图展玩。景与图相互参看，乾隆帝感受到"每阅倪图辄悦目，重来图里更怡心"的轻松愉快。同时，乾隆帝还将三年前留在吴地的"壬午所摹卷"取来对照参看。原本与仿本二图对照，"相形之下"，乾隆帝深感自己临仿之画"效颦不当"。于是作诗一首，分别题写在倪瓒（款）《狮子林图》及壬午年仿画之上：

每阅倪图辄悦目，重来图里更怡心。日溪曰壑皆臻趣，若径若庭宛识寻。足貌伊人惟怪石，藉知古意是乔林。何堪摹卷当前展，笑似雷门布鼓音。乙酉春巡携是卷游狮子林，展壬午所摹卷。相形之下，殊觉效颦不当，因叠前韵题此两卷中并书之。御笔。

在这次南巡结束之后，两江总督高晋花费18个月将乾隆帝四次南巡活动编成《南巡盛典》，于乾隆三十六年（1771）刊行。在书中"名胜"门中，可见宫廷画家绘制的苏州狮子林园版画插图，反映了乾隆帝修缮之后的狮林景象。[36]

乾隆四十五年（1780）第五次南巡之时，乾隆依旧造访苏州狮子林园。

四、由图澄误：徐贲册页的获得及对狮子林园的再次考证

自第二次南巡寻访到狮子林园后，倪瓒建园的观点在乾隆帝脑中根深蒂固。这一看法在诗文中反复重申，持续了近30年。直至乾隆四十九年（1784）最后一次南巡，这一看法才被彻底颠覆。这种改变源于此次南巡途中另一幅图画——徐贲《狮林十二景图》册页的获得。[37]（图3-13）

前文已经提到，徐贲于明洪武七年（1374）受如海禅师之请为狮子林园作画。徐贲画与倪瓒画最大的不同在于其分十二景描绘了狮子林园景。绘成之后，明人姚广孝与陆深分别题跋。姚广孝为徐贲同时期人，二人为好友。姚氏在题跋中写此图是徐贲"洪武间为狮林如海师作此十二景"。嘉靖年间陆深的题跋则更加详尽地考证了狮子林园的位置、建造缘由、园名来源等。十二景诗作与姚、陆二人题跋皆被录于汪珂玉的《珊瑚网》中。[38]

乾隆帝看到徐贲册页并阅读了画上题跋后，为自己数十年搞错狮子林园源流大发感慨。于乾隆四十九年仲夏澄清错讹，并题写于倪瓒（款）《狮子林图》画心之上——"瓒自记为如海因公作，是狮林原佛字，以讹传讹，遂成倪迂别业，误矣。"同时作诗一首感叹搞错狮林源流——"将谓狮林创老迂，谁知维则创姑苏。册分十二幼文绘，卷作长方懒瓒图。各与海公供秘玩，同为佛偈演浮屠。人家自己殊其事，道衍于斯愧也无。"另外，乾隆帝还撰写考证文章一篇：

《石渠宝笈》旧藏倪瓒画《狮子林图》。瓒自识："如海因公宜宝之。"盖为如海作图也。按如海为元僧维则座下第三辈弟子，是狮林之创乃自维则。后人率以属之倪迂，误矣。今岁南巡，又得徐贲画《狮林十二景》册，后姚广孝跋称徐贲为如海作，益可为证。因命内廷翰林等检集诸书于几暇，详加考订，则维则之创始与瓒贲之作图犁然具备，信而有征。既为之订正题什，并命翰林等将考核事实各跋于卷册之后，而为之识其缘起于此不特狮林真面永存，且又重结一段翰墨缘也。甲辰仲夏月下浣御识。

诗作与考证文章一并题写于倪瓒（款）《狮子林图》卷后。乾隆帝对自己多年来所犯的错误十分惭愧，明确指出"狮林之创乃自维则"，狮子林的得名也"原佛字"，检讨自己

由于"以讹传讹，遂成倪迂别业"。至此，乾隆帝终于得知"狮林真面"，且因为徐贲册页"又重结一段翰墨缘也"。

在弄清苏州狮子林园的源流脉络后，乾隆帝还在后来所作诗文题跋中不断澄清将狮子林园认定为"倪瓒别业"这一错误。乾隆帝令臣下梁国治、刘墉、彭元瑞、董诰、曹文埴等共同撰写了一篇长文，题写于倪瓒（款）《狮子林图》卷后，详细阐述了苏州狮子林园造园始末及倪瓒、徐贲画作的先后获得。考证之文结尾，借臣下之口盛赞乾隆帝"以旧藏新获互相印证，正昔传之误，求真是之归"的正本溯源的探究精神，并将乾隆帝以古画证古园的"好古之崇情"推崇为"制事之标准"[39]。嘉庆元年（1796），乾隆帝再次题跋狮子林十六景时，又一次澄清之前错讹："世传狮子林为倪瓒别业，以瓒有《狮子林图》而附会之，其实非也。"[40]

乾隆帝从不知狮子林园所踪至苏州寻访而得，得益于倪瓒（款）《狮子林图》。从认为狮子林园为倪瓒别业到明确是维则所建，又得益于徐贲《狮林十二景》册页。由此可见，乾隆帝对苏州狮子林园认识的深入皆与狮子林园图画的获得存在着极为重要的联系。

不过需要说明的是，乾隆帝对于这一错误的澄清是在1784年之后。在此之前，乾隆帝一直抱持着倪瓒建园的认识，而这种认识直接影响到京师二处狮子林园的仿建。

乾隆帝对于苏州狮子林园及倪瓒（款）《狮子林图》的兴趣是交错纠缠在一起的。不仅以图仿图，以园仿园，而且因图再仿园，因园再仿图。图画与园林、原画与仿本相互勾连，不断衍生发展。

一、以园仿园：圆明园长春园狮子林园的修建

在经过南巡三访苏州狮子林园之后，乾隆帝已经不满足于只在南下之时观赏狮子林园，于是萌生了于京师仿建苏州狮子林园的念头。乾隆三十六年（1771）四月，苏州织造舒文遵旨呈进苏州狮子林园全景烫样，以1：20（五分/一尺）的比例精确制作，包括苏州狮子林园的建筑、山水及其旁的狮子林寺。乾隆帝对狮子林寺烫样并不感兴趣，只下旨将狮子林园亭烫样呈览。[41]之后，乾隆帝选址圆明园长春园东北部仿照苏州狮子林园兴建狮子林园。

这座由"吴工肖堆塑，燕工营位置"的狮子林园于乾隆三十七年（1772）仿建竣工。（图3–14）在苏州狮子林园十二景的基础上，乾隆帝为长春园狮子林园总结出16处景观，分别是狮子林、虹桥、假山、纳景堂、清闷阁、藤架、磴道、占峰亭、清淑斋、小香幢、探真书屋、延景楼、画舫、云林石室、横碧轩、水门。至今仍能见到虹桥、水门等建筑景物遗迹。乾隆三十七年十月，乾隆帝亲自题写匾额"狮子林""横碧轩""清淑斋""纳景堂""延景楼""云林石室""小香幢""清闷阁""探真书屋"等挂于十六景处（图3–15）。长春园狮子林园耗资不菲，据内务府于乾隆四十年（1775）复查汇总，实净销工料银134013两5钱8分2厘。[42]

第三节
一经数典
——京师狮子林园的仿建与《狮子林图》的仿绘

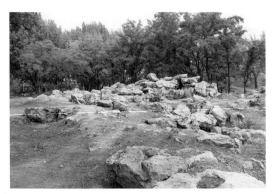

图3-14　圆明园长春园狮子林园遗迹（笔者摄）

图3-15　圆明园长春园乾隆帝御笔"狮子林"题字刻石
（笔者摄）

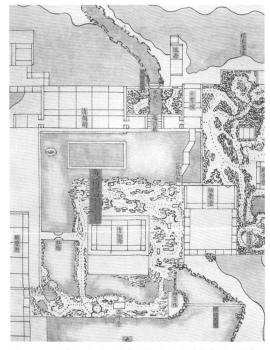

图3-16　道光朝圆明园长春园狮子林园样式雷图（局部）
纵28.7厘米　横40.8厘米　彩墨+红、黄签　呈样
中国国家图书馆善本部藏　样式雷排架073-2号

圆明园长春园狮子林园占地约1.5万平方米，建筑面积2100平方米。由东西两部分组成。狮子林园西部丛芳榭一带于乾隆十二年（1747）基本建成，同年八九月间挂乾隆御笔"丛芳榭""琴清斋""集虚亭"和"漾月亭"等匾额。东部为仿苏州狮子林园而建。历经嘉庆、道光多次重修及近代英法联军的破坏，圆明园长春园狮子林园面貌早已不复如前。[43]

现藏于中国国家图书馆的样式雷《狮子林平面全图》为道咸时期格局。由于道光八年（1828）主要对西部丛芳榭等局部进行改建修缮，而东部狮子林园改换不大，由此可略知乾隆朝长春园狮子林园十六景的构筑（图3-16）。

长春园狮子林园虽是仿照苏州狮子林园而建，但因环境本身的差异及乾隆帝新加入的理解，所以呈现的园林景色与苏州狮子林园差异甚大。园林西部以建筑为主体，东部以叠石为主体。仿建的狮子林十六景位置在东部。清淑斋为水院中的主体建筑，三开间敞厅带围廊，北、东、西三面皆有假山环绕。水院之北有清闷阁，为一座五开间二层楼阁。水院之东有藤架，与石桥相结合。水院西北角有一座小桥名"虹桥"，连接着清淑斋与横碧轩。清闷阁西北为探真书屋，居高岗之上。水院正西一座五开间带前后廊的建筑为横碧轩。清淑斋东侧为三开间纳景堂。再往东为假山，假山之上为延景楼。假山北部为云林石室。云林石室西侧为一开间小香幢。另有画舫及苏州狮子林园中不曾出现的水门景致。

图3-17　清　弘历　《仿倪瓒狮子林图》画心部分　卷　纸本水墨　纵28.3厘米　横392.8厘米　1772年
故宫博物院

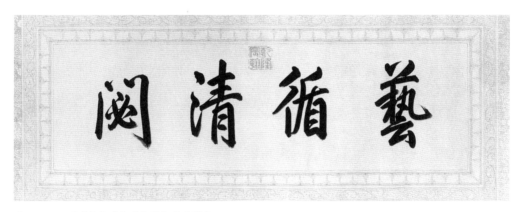

图3-18　弘历《仿倪瓒狮子林图》迎首题字

二、因园仿画：乾隆帝《仿倪瓒狮子林图》的绘制

在长春园狮子林园落成之时即乾隆三十七年（1772）暮春，乾隆帝亲临观园。为了纪念园林建成，乾隆帝不仅取出珍藏的倪瓒（款）《狮子林图》展卷欣赏，而且亲笔仿画一幅。此画现藏于北京故宫博物院，名为乾隆御笔《仿倪瓒狮子林图》卷（图3-17）。

这幅纸本仿画在画法上多用枯笔干墨，虽有意摹仿倪瓒笔意，又略孱弱，是乾隆帝亲笔之作。此画与倪瓒（款）《狮子林图》在构图、内容及画风上十分近似，可见是乾隆帝有意照临。画卷引首处为乾隆帝自书"艺循清闷"四字，钤"乾隆宸翰"印（图3-18）。卷后题跋明确提及临仿的缘由："兹御园规构狮子林落成，复仿倪迂意成卷并题一律，藏之清闷阁，展图静对，狮林景象宛然如觌，而吴民亲爱之忱尤恍遇心目间，余之缱情固在彼而不在此"。

乾隆帝在仿画之后，又因感慨作诗数首，并书写于画卷之后。乾隆帝于三十七年暮春所作诗文，表达出自己将千里外的园林连同五百年前的画作共同收归京师的志得意满：

真迹狮林弄石渠，不能移置以成书。因之数典吴中彼，再与传神此日予。五百年前溯清閟，三千里外忆姑胥。云烟过眼夫何系，所系民情实恳如。兹御园规构狮子林落成，复仿倪迂意成卷并题一律，藏之清閟阁。

同时，乾隆帝亦不忘皇帝职责本分，表示"展图静对"，看的虽然是"狮林景象"，但心中时刻系挂的是"吴民亲爱之忱"，感叹"余之缱情固在彼而不在此"，并将长春园狮子林前八景分别题咏并题写于卷后：

真迹狮林弄石渠，不能移置以成书。因之数典吴中彼，再与传神此日予。五百年前溯清閟，三千里外忆姑胥。云烟过眼夫何系，所系民情实恳如。

壬午南巡再游狮子林，携云林卷以往，因仿其景题诗装弄吴中并书识倪卷。兹御园规构狮子林落成，复仿倪迂意成卷并题一律，藏之清閟阁。展图静对，狮林景象宛然如觌，而吴民亲爱之忱尤恍遇心目间，余之缱情固在彼而不在此。狮子林八景并附录后。

狮子林

狮子林之名，赖倪迂图卷以传。此间竹石丘壑，皆肖其景为之，冠以旧名志数典也。

最忆倪家狮子林，涉园黄氏幻为今。因教规写阛城趣，为便寻常御苑临。不可移来惟古树，遄由飞去是遐心。峰姿池影都无二，呼出艰逢懒瓒吟。

虹桥

跨水为小桥垂虹，宛在片云帆影，何必更羡吴江。

驾溪宛若虹，其下可舟通。设使幔亭张，吾当问顺风。

假山

狮林以石胜，相传为瓒自位置者。兹令吴下高手堆塑，小景曲折，尽肖驿此，展拓成林，奚啻武贲之于中郎。

妙手吴中堆塑能，绝胜道子写嘉陵。一丘一壑都神肖，忆我春巡展步曾。

纳景堂

镜水写形遇以无心，而景自为纳斯堂，所得殆乎近之。

花木四时趣，风云朝暮情。一堂无意纳，万景自为呈。色是空中色，声皆静里声。拟然声色表，五字亦因成。

清閟阁

临曲池，面假山，景清境閟，云林小阁何不可作如是观。

武夷一曲中，清闷小阁置。近临活水澄，平揖假山翠。遐想创作图，自诩荆关意。王蒙那梦见，因公宜宝弄。岂期属黄氏，又复御园至。今古实一瞬，苏燕非二地。当年阁中人，未必首肯遂。

藤架

紫藤引架，垂阴缦萦，可十数武于石桥，宛转尤宜。

石桥既曲折，藤架复逦迤。春时都作花，步障垂茸紫。琐月多风流，蘸波鲜尘滓。施松援觉艰，附木平可喜。载咏颇弁章，庶几见君子。

磴道

循岩陟磴，诗人比之丹梯，此虽叠石而成，亦自觉风云可生足底。

房山石似洞庭，刻峭一例岭嵤。拾级试登磴道，丹台咫尺通灵。

占峰亭

峰顶一笠，清旷绝尘。元镇画往往如是，印证故在不即离间。

虽是假山亦有峰，嵥嵥砐硪转饶趣。历艰陟顶得稍平，四柱小亭翼然据。一步一奇极变幻，眼底神情乃毕露。俗手石工那得窥，粉本倪迂精绝处。

壬辰暮春月下浣御笔。

有趣的是，乾隆帝在自己的临仿之作之后题跋似乎还不过瘾，又将此首诗文连同随笔及前八景吟咏题写到倪瓒（款）《狮子林图》卷后。两相对照来看，两段题跋不仅内容相同，而且书写方式与诗文排列顺序完全一致。如此长跋能做到完全一致，定是乾隆帝有意为之。

时隔不久的同年仲夏，乾隆帝再次为长春园狮子林园后八景赋诗，并将诗文题写于仿画卷后：

续题狮子林八景

倪瓒原卷中自识"与赵善长商榷作《狮子林图》"，且嘱如海因公宜宝弄云云，是则为图八景为续题云。

清淑斋

就树得佳阴，境原狮子林。假山亦暠峿，曲径致幽深。花色淑非艳，溪声清以沉。如云晤倪老，恐未契高襟。

小香幢

一间楼涌小香幢，调御琉璃朗慧钉。珍重迂翁嘱如海，由来者个未全降。

探真书屋

云廊拾级上，书屋号探真。讵在游文苑，所希识道津。精研足缩岁，深造贵潜神。欲问枕菲者，谁诚自得人。

延景楼

诡石玲珑栈径通，入来浑似万山中。近峰远渚揽次第，秋月春风观色空。拾级望遥目容与，焚檀习静意冲融。虽然延得江南景，罢露台惭未昔同。

画舫

有溪有岸有舟呼，活景沿缘面面殊。欲傲清河书画舫，收来真迹是倪迂。

云林石室

洒然石室额云林，元镇流风若可寻。却与田盘开别面，古松都隐剩嵌岑。

横碧轩

文轩筑溪上，溪水如带横。一条拖碧玉，朗映心目清。有时漾轻漪，闪影翻檐楹。奚必藉鸢鱼，天然道趣呈。

水门

墙界林园水作门，泛舟雅似武陵源。赢他祇有渊明记，不及迂翁画卷存。

壬辰仲夏上浣复成此八首并书卷后，御笔。

同样，这段长跋也以相似的面貌出现在倪瓒（款）《狮子林图》卷后。

次年即乾隆三十八年（1773），乾隆帝再次为长春园狮子林园十六景赋诗，并将此诗文接续题写于仿画卷后。[44]诗文充分肯定倪瓒开创《狮子林图》的意义。乾隆帝认为倪瓒画中"精神直注今"，如今又照"粉本""重临""烟容水态"，为的是"方寸托清吟"，不忘"尔时民意切"。这段题跋同样出现在倪瓒（款）《狮子林图》卷后，只是字体略变小，排列更密集。

乾隆四十年（1775）上元节前后，乾隆帝再次吟咏狮子林园十六景并将诗文题写在画卷之后。[45]乾隆帝在诗文中强调虽然自己欣赏倪瓒画作及狮子林园，但观园赏画的目的并不是为自己逸乐，而是"却予缱念在民艰"，抒发自己作为皇帝时刻心怀天下、关心民间疾苦的胸怀。

值得一提的是，仿画卷后题跋处钤有多枚乾隆帝印玺。除"乾隆宸翰""得象外意"等常见印玺外，另有三枚印章特别引人注目——"师子林""云林清閟""师子林宝"（图3-19）。"师子林"玺是在长春园狮子林园建成后镌刻而成并在圆明园狮子林园中陈设（图3-20）。[46]这几枚印玺对狮子林园和倪瓒画作的指向性正配合了此卷画作的内容。可以说，乾隆帝在仿画中苦心营造出诗、书、画、印四美兼备的意境。

仿画卷末还有乾隆四十四年（1779）董诰补书的乾隆帝《御制再题狮子林十六咏》。[47]根据诗文可知，此诗吟咏的是热河文园狮子林园，而非长春园狮子林园。这是个令人疑惑的现象。为何在为长春园狮子林园临仿的画作上题写吟咏文园狮子林园的诗文呢？且此诗文并非依照惯例由乾隆帝亲笔书写，而是令臣下补书。

图3-19　弘历《仿倪瓒狮子林图》卷中"长春园宝""师子林""师子林宝""云林清闷"印玺

图3-20　"师子林"印玺　6.2厘米×3.7厘米×2.2厘米　原藏圆明园狮子林园，后于咸丰十年（1860）遭劫掠

三、质之原图：乾隆帝的不满

这种特别的做法，源自乾隆帝对长春园狮子林园态度的转变。乾隆帝的态度由刚建成时的"宛若粉本此重临"的得意之情逐渐变为种种不满。

乾隆三十七年仲夏，乾隆帝在题咏云林石室时就对园中松柏颇为不满，觉得"假山虽肖吴中，稚松皆新种，固不如田盘古松林立也"，认为此处不及盘山静寄山庄的云林石室有古意。[48]

到了乾隆三十八年，乾隆帝的不满情绪更明显地表露出来。在此年所作《再题狮子林十六景叠旧韵》中吟咏探真书屋时，乾隆帝发出感慨："试问狮林境，孰为幻孰真？涉园犹假借，宝笈实源津。"[49]乾隆帝认为狮子林园的精神应以内府《石渠宝笈》所载倪瓒（款）《狮子林图》为源头。黄氏涉园虽是狮子林园旧址，但因年久荒废都不能说得上是真迹，与原貌差之甚远，更何况长春园所仿建的狮子林园！于是，乾隆帝感叹长春园狮子林园"此间结构是蓝本吴中涉园，质之原图，反有不能尽合者矣"。[50]长春园狮子林园相比于苏州狮子林园，只得形似而不得神韵。

在同年稍晚时候，与皇太后共游长春园狮子林园之后，乾隆帝忍不住再次抱怨长春园狮子林园中假山石的人工雕琢之气——"御园叠石劳摹拟，那及天然狮子林！"[51]

其实，长春园狮子林园中的叠石假山是特地延请苏州工匠所作，但由于乾隆帝对倪瓒画风的推崇以及倪瓒（款）《狮子林图》给乾隆帝留下的深刻的第一印象，导致其在观赏京师

长春园狮子林园时总感觉不满，认为比不上倪瓒画作——"然其亭台峰沼但能同吴中之狮子林，而不能尽同迂翁之《狮子林图》"[52]。这种不满情绪愈演愈烈，导致乾隆帝萌生了再次仿建狮子林园的想法。

四、以图仿园：热河文园狮子林园的仿建与仿画

乾隆帝将这一想法立即付诸实践。乾隆三十九年（1774），"兹于避暑山庄清舒山馆之前，度地复规仿之其景"，仿建又一处狮子林园（图3-21）。文园狮子林园与长春园狮子林园一样，设置了狮子林、虹桥、假山等16处景观，名称亦相同——"一如御园之名，则又同御园之狮子林"。虽然名称景致都相同，但此次再仿建狮子林园，乾隆帝记取长春园狮子林园的教训，更多以倪瓒（款）《狮子林图》为仿建蓝本。相比于长春园狮子林园，乾隆帝显然对文园狮子林园更有信心："塞苑山水天然因其势以位置，并有非御园所能同者。"园林落成后，乾隆帝"名之曰文园"，并针对园中十六景，分别作诗吟咏，感叹"既成一矣因成二""有一宁无二"的文园狮子林园景致。乾隆帝认为再次仿建狮子林园并不为多——"二亦非多，一亦非少"。倘若有人将其与吴中狮子林园做异同之比较，"惟举倪迂画卷示之"，那才是临仿的根源呢。[53]

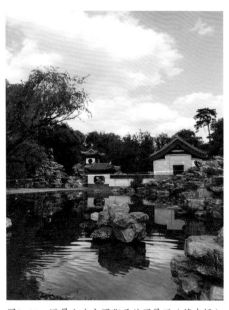

图3-21 避暑山庄文园狮子林园景照（笔者摄）

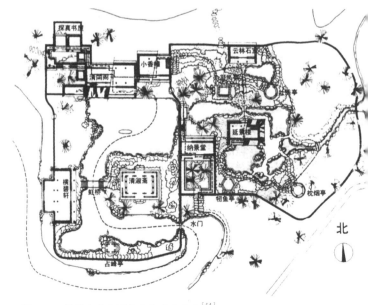

图3-22 避暑山庄文园狮子林园平面图[54]

按照长春园狮子林园建成时的惯例，在文园狮子林园落成后，乾隆帝赋诗一首，并且再次以倪瓒（款）《狮子林图》为底本仿画一幅。[55] 仿画虽未得见（藏于故宫博物院，尚未发表），但根据乾隆帝之前的仿画传统，可推知此画应是照临倪瓒之作，卷后应题写有乾隆帝关于文园狮子林园的大段题诗。同时，乾隆帝的赋诗还被题写到倪瓒（款）《狮子林图》画心之上："石叠奇峰水引渠，文园题景各分书。依稀吴会境移彼，一再狮林图仿予。真似望洋叹河伯，祇同嗜古事钞胥。懒迂雅爱参佛偈，如是欲询可是如。热河文园仿狮子林成，因再仿倪迂《狮林图》，并叠御园仿狮林图韵仍书此卷以识。甲午仲冬御笔。"此图绘成之后，藏于文园狮子林园清闷阁中。[56]

热河避暑山庄作为行宫之一，不仅是乾隆帝夏日常去的避暑及狩猎场所，乾隆帝还常于此处接受少数民族觐见。避暑山庄可谓集政治会见、军事训练、休闲避暑等多重功能于一体的场所。正如诗文中自语"我来每爱夏秋间"，离开紫禁城的乾隆帝常常在这里一住就是数月，选择在此仿建心爱的狮子林园，并将内府所藏倪瓒画作带来欣赏并仿画，无疑是政事之余的一大乐事。

五、一再仿画一再咏：臣下的任务与倪画的影响

乾隆帝对于狮子林的兴趣表现在两方面，一是对苏州狮子林园的探访及京师园林的仿建，二是对倪瓒（款）《狮子林图》的欣赏与仿画。就临仿画作来说，乾隆帝不仅御笔亲临，还下旨令臣下仿画。仿画的底本大多为内府所藏的倪瓒（款）《狮子林图》。

宫廷画家方琮曾"奉旨敕摹倪瓒笔意"，绘制了一卷《仿倪瓒狮子林图》（图 3-23）。从画面上看，这卷绘画并不是完全照临倪瓒原画，而是有所改换。方琮此画尺幅扩展为倪瓒（款）《狮子林图》的两倍之多，画中景物也相应扩展。从园门入口到步道松柏，从建筑屋宇到叠石假山，无一不被方琮扩大绘制。特别是层叠山石之后的丛篁修竹，由原本倪画中边角之景扩展为占据三分之一的画面尺幅。若从绘画构图与内容上看，方琮此画无疑是根据倪瓒（款）《狮子林图》仿画而来。从园门屋宇直至叠石竹林的逐一展开，采用的是倪画平远的构图方式。画中所绘具体景物更是与倪画十分形似，这一点从画幅下方扭曲生长的卧龙梅即可见一斑。

由此可知，方琮在绘制此图时一定观察过倪瓒（款）《狮子林图》，否则不可能绘成如此形似之仿作。方琮作为供奉内廷的宫廷画家，是有机会接触内府所藏古画的。乾隆帝常将内府所藏古画送至如意馆或画院处，令院画家根据原本临摹。如乾隆二十四年九月就曾交李公麟白描画《九歌图》手卷一卷，命丁观鹏仿画着色画一卷，同年十月又持来宋人《九羊图》一轴，传旨令金廷标用白绢仿画一轴。[57]

画卷迎首处有乾隆帝御笔所题"法其逸趣"四字。画上有乾隆帝于三十三年（1768）仲春月上浣御题诗文一首："丛篁磊石占高风，取意宁云取貌同。却想山房幽绝处，仿图今亦在其中。"方琮并没有在画心处书写绘成时间，但根据清宫内务府造办处如意馆档案的装裱记录，可知此画绘成于乾隆三十一年（1766）。[58]

值得一提的是，获观倪瓒（款）《狮子林图》对于方琮的影响还体现在其同年绘成的另一幅画作中——《山水八帧》册页之七《岁寒吟兴》（图3-24）。两图对比来看，无论是层叠的假山、一字排开的屋宇，还是二株并排的松柏、院墙内外的修竹，《岁寒吟兴》都隐约显现倪瓒（款）《狮子林图》的画中元素。在《岁寒吟兴》册页中部下方的院墙外，我们再次见到那株形状奇特令人过目不忘的梅树（图3-25至图3-27）。画面右上方有一则乾隆帝诗文："有松有竹有莓苔，独坐高人无客陪。拂纸拈毫犹懒下，吟情应是待梅开。"后钤"写生"朱文印。据查此诗作于乾隆三十一年。[59]由此可推知，方琮《山水八帧》册页绘成时间亦应在此年。

《岁寒吟兴》册页主题内容与狮子林并无关系，却出现诸多倪瓒（款）《狮子林图》画中元素。结合方琮曾于乾隆三十一年获观并临摹倪瓒（款）《狮子林图》的经历，我们推想如此相似的原因来自获观并临摹倪画的后续作用。临仿古画，向来都是宫廷画院训练画家提高技艺的一种方式。方琮很有可能将其临仿倪瓒画作的经验，运用到其他画作的绘制中去。

词臣画家董诰曾在乾隆帝的授意下，根据热河文园狮子林园景象绘制了一卷《文园狮子林园图》（图3-28）。此画以设色的方式绘成。画面中表现的景致与倪瓒（款）《狮子林图》不同。但此画在整体构图以及供奉佛像的一开间小香幢局部，透露出倪瓒画作的元素。

图3-23　清　方琮　《仿倪瓒狮子林图》　卷　纸本水墨　纵13.1厘米　横161.2厘米　1766年　故宫博物院

图3-24 清 方琮 《山水八帧》之七《岁寒吟兴》 册页 纸本设色 纵25.7厘米 横67厘米
台北"故宫博物院"

图3-25 梅树对比图［倪瓒（款）《狮子林图》中梅树］ 图3-27 梅树对比图（方琮《岁寒吟兴》中梅树）

图3-26 梅树对比图
（方琮《仿倪瓒狮子林
图》中梅树）

图3-28　清　董诰　《文园狮子林园图》画心部分　卷　纸本设色　纵24厘米　横184厘米　故宫博物院

在画面迎首处，董诰书写了五段乾隆帝于不同时间（1774、1776、1779、1780、1781）所吟咏文园狮子林园的诗文。[60]（图3-29）

　　乾隆帝之所以令董诰绘制这幅对文园狮子林园进行总括的诗画结合的画作，可能出自两方面的原因：一是董诰身为汉族文官，能够很好地理解倪瓒画作中所暗含的隐居情绪；二是董诰继承家学，师法元代山水画风，能够更好地传达出倪画的气息。

　　由此可知，宫廷画家、词臣画家所绘的《狮子林图》更多的是参考倪瓒笔下的狮林图像，而非亲眼所见的狮林实景。倪瓒（款）《狮子林图》对于清宫仿画的影响，远比苏州或京师狮子林园实景大。虽然京师对狮子林园的仿建在外在形式上模仿苏州狮子林园，但在内在精神追求上，乾隆帝所认定的狮子林园的理想状态是能够还原倪瓒（款）《狮子林图》古意的园林。在乾隆帝眼中，倪瓒（款）《狮子林图》才是复原狮子林园的根据所在，也是其于京师仿建狮子林园的精神范本，更是自己及臣下仿画狮林景象的学习对象。

图3-29　董诰《文园狮子林园图》迎首董诰书写乾隆帝诗文

第四节
好古之崇情
——狮林景致的变换及乾隆帝对倪瓒的偏爱

一、从十二景到十六景：南北狮子林园景致的变化

乾隆帝先后于圆明园长春园和热河避暑山庄仿建两座狮子林园。将京师仿建的狮子林园与苏州狮子林园相较，可明显看出南北狮子林园景观的差异。

苏州狮子林园早在明初时即被总结出十二景，分别为狮子峰、含晖峰、吐月峰、小飞虹、禅窝、竹谷、立雪堂、卧云室、指柏轩、问梅阁、玉鉴池、冰壶井。明初画家徐贲《狮林十二景》册页正是表现了这12处景致。

京师的两处仿园，在苏州狮子林十二景的基础上，设置狮子林前后八景共十六景，分别是狮子林、虹桥、假山、纳景堂、清闷阁、藤架、蹬道、占峰亭、清淑斋、小香幢、探真书屋、延景楼、画舫、云林石室、横碧轩、水门。无论是1772年建成的圆明园长春园狮子林园，还是1774年建成的热河避暑山庄文园狮子林园都做如此设置。乾隆帝及臣下亦多次对此十六景进行吟咏及仿画。

景致的变换体现出明清两代人对于狮子林园理解的差异。明人在面对元末建造的狮子林园时，着重强调的是狮子峰、含晖峰、吐月峰等假山叠石以及禅窝、立雪堂、卧云室等与参禅修佛相关的居所。因为此时之人尚保有对苏州狮子林园的正确认知——此园是弟子为天如禅师修建的道场，园名的获得是由于园中众多宛如狮子的大小奇石。

到了清乾隆朝，认识的改变导致建造的差异。由于倪瓒（款）《狮子林图》的入藏，乾隆帝错误地认为狮子林园是倪瓒的自家别业。于是在京师两处仿园中，苏州狮子林园原本的参禅供佛功能被大大削弱，仅留一处"小香幢"。乾隆帝在诗文中认为在狮子林园中供佛参禅颇为多余："供养香幢实

余事，若论佛法本来无。"[61]因为"偶然别学倪家调，若论尘心实未降"[62]。而原本不同形态的、各有名称的叠石统一以"假山"指称，不再区别其中个体。在建筑屋宇时，京师狮子林园强调的是清閟阁、云林石室等与倪瓒相关的处所，更特设"画舫"一景，指向"不是舫中收古画，却因舫在画中游"的倪瓒携画驾舟云游的经历。[63]此外，乾隆帝还特地增加了一处景观——水门（图3-30）。长春园与文园狮子林皆有此景，水门券脸石上还刻有乾隆帝的多则题诗（图3-31）。这并不是苏州狮子林园原有之景，也非与倪瓒相关，而是苏州府盘门水城门的化身（图3-32）。

虽然乾隆帝于1784年幡然悔悟自己长年对苏州狮子林园的认识是错误的，但此时京师两处仿园已建成十数年，无法改动。

由此可见，京师两处狮子林园在建造时，不只仿照苏州狮子林园原有景物，而且根据乾隆帝自身的理解，加入与倪瓒"画舫""清閟阁"及江南水乡相关等诸多景致而成。乾隆帝据内府所藏倪瓒（款）《狮子林园》所获得的认识，极大地影响了京师狮子林园的建造。

二、何曾清閟收奇品：清閟阁及其贮藏画作

清閟阁即乾隆帝根据自己认识，在京师两处狮子林园中增加的景致之一。景名源于倪瓒自家的藏书斋——清閟阁。圆明园长春园和热河文园狮子林园中两处清閟阁不只有

图3-30 圆明园长春园狮子林园水门遗迹（笔者摄）

图3-31 圆明园长春园狮子林园水门题诗刻石（笔者摄）

图3-32 苏州盘门水城门实景图（笔者摄）

图3-33 元 倪瓒《江岸望山图》轴
纸本水墨 纵111.3厘米 横33.2厘米
台北"故宫博物院"

风景之胜，还承担着贮藏画作的功能，这是其他景致所不具备的独特之处。正如乾隆帝自语："本来高士藏古处，古迹今多高士藏。"[64]

这二处清閟阁中都贮藏了哪些画作？倪瓒（款）《狮子林图》由于入宫时间较早，已被贮藏在养心殿并编入《石渠宝笈》，因此无法移置。乾隆帝对此颇感遗憾。乾隆帝于1762年南巡时所作的仿画赏赐给吴地珍藏，且当时京师尚未仿建狮子林园，因此也未能入藏清閟阁。在此之后，1772年乾隆帝为纪念长春园狮子林园建成而绘制的《仿倪瓒狮子林图》，藏于长春园清閟阁中。[65]此处还有明人杜琼所绘《狮林图》悬于长春园清閟阁壁间。[66]1774年乾隆帝为纪念热河文园狮子林园建成而绘制的又一幅《仿倪瓒狮子林图》，藏于热河文园狮子林园中。[67]另外，董诰《文园狮子林园图》也入藏热河文园狮子林园清閟阁。

除此之外，乾隆帝还特地从内府抽调了六幅倪瓒画作入藏两处清閟阁。这六幅画作分别是《江岸望山图》（图3-33）、《雨后空林图》（图3-34）、《竹树野石图》（图3-35）、《万壑秋亭图》（图3-36）、《岩居图》（图3-37）、《溪亭山色图》（图3-38）。其中《江岸望山图》《雨后空林图》《竹树野石图》三幅入藏长春园狮子林清閟阁，《万壑秋亭图》《岩居图》《溪亭山色图》三幅入藏避暑山庄狮林清閟阁。乾隆帝之所以这么做，为的是让清閟阁"以副其名"。这种"因画名室"的做法，正是乾隆内府鉴藏古画的特点之一。[68]

根据画面钤印及题跋可知，这六幅倪瓒画作大多经过明末清初江南及北京私人鉴藏家收藏，后流入乾隆内府中。这些画作是否都为倪瓒真迹，乾隆帝也不敢打包票——"倪迹阁中珍六

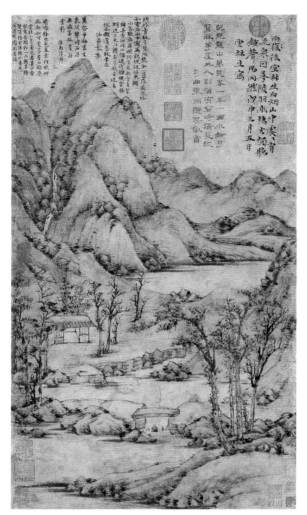

图3-34 元 倪瓒《雨后空林图》 轴 纸本浅设色
纵63.5厘米 横37.6厘米 台北"故宫博物院"

图3-35 元 倪瓒《竹树野石图》 轴
纸本水墨 纵92厘米 横37.4厘米
台北"故宫博物院"

种，其真其赝尚存疑"。[69]但即使"内府倪迹亦不无赝鼎"，此次选出的六幅画作已经算得上是内府所藏云林佳作了。六幅画作都曾于乾隆五十年（1785）被重新装裱。[70]

　　乾隆帝之所以将内府收藏倪瓒画迹调拨两处清閟阁中，又常携带不能入藏其中的倪瓒（款）《狮子林图》至此展卷赏玩，是有原因的。当乾隆帝身处长春园及文园狮子林园时，不仅能游玩眼前美景，遥想苏州原址，还能欣赏倪瓒（款）《狮子林图》及仿画，甚至能参看倪瓒其他画作。实景与图画、古画与仿本，在清閟阁中共同呈现于乾隆帝眼前，这无疑是千古以来无人能及的感官享受！

图 3-36 元 倪瓒《万壑秋亭图》轴 纸本水墨 纵 95.8 厘米 横 23.1 厘米 台北"故宫博物院"

三、存倪而略徐：两幅《狮子林图》的不同待遇

需要说明的是，乾隆内府所收藏的《狮子林图》并不只有倪瓒（款）《狮子林图》一幅。乾隆帝在第六次南巡时就得到明初画家徐贲的《狮子林十二景》册页。虽然徐贲《狮林十二景》也是描绘苏州狮子林园景致，但其画除在考证苏州狮子林园并非倪瓒别业方面发挥作用外，乾隆帝对其似乎并不感兴趣。徐画不仅没有被临仿，也没有入藏清閟阁。

为何乾隆帝对待不同画家所绘《狮子林图》的态度截然不同？为何只有倪瓒（款）《狮子林图》受到重视并被不断仿作？乾隆帝自己似乎也感觉到二画待遇的差别，于是解释道："倪瓒、徐贲同绘狮林，乃阁中贮云林画而无幼文之迹。幼文或不免以艳羡生忌。然阁名昉于高士，自不妨存倪而略徐耳。"[71] 乾隆帝好像怕徐贲看到自己的画不及倪瓒画待遇优渥会心生妒忌似的，解释说是因为清閟阁之名仿自倪瓒，故而阁中只藏倪画而不藏徐画。同时又以颇为调侃的语气安慰徐贲道："幼文未免心生忌，或许无名却是宜。"[72] 徐贲你在画史上默默无名其实也挺好，这样就不会像倪瓒那样有那么多假画了，这也算得上是无名的好处吧。

由乾隆帝的解释，结合清閟阁收藏的画作，我们可以推知古画入藏狮子林园清閟阁所需要的条件：不仅画作主题要切合狮子林景致，而且还得是倪瓒画作或者是与倪瓒画有关系的仿作。只有符合以上两点，才能入藏。徐贲之画虽然描绘的是狮林景致，但因与倪瓒画并无半点关系，因而未能入藏。

这样严苛的入藏条件，源自乾隆帝对倪瓒其人及其山水画风的偏爱。明末清初之时，倪瓒作为有修养的隐居文士被世人所推崇。乾隆帝也对倪瓒的清逸品格称赞有加，经常在诗文中称其为"高士"。另外，家中是否藏有倪瓒戏墨山水画作被视为清雅抑或流俗的标准。[73] 在明末清

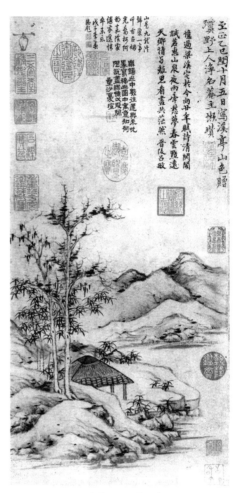

图3-37 元 倪瓒《岩居图》 轴 纸本浅设色
纵54厘米 横30.7厘米 台北"故宫博物院"

图3-38 元 倪瓒《溪亭山色图》 轴
纸本水墨 纵46.4厘米 横23.1厘米
台北"故宫博物院"

初这一动乱的时间段中，有数百幅倪瓒画作在京师及江南地区流动。其中真伪混杂、假画充斥，甚至达到"家家有云林，真者百无一"的地步。[74]乾隆帝从这些不同地区的私人藏家手中获得了为数不少的倪瓒画作，如《水竹居图》《容膝斋图》《乐圃林居图》等。《狮子林图》也是其中之一。

清初山水画大家如王原祁、王鉴等人都曾通过不同渠道接触过归于倪瓒名下的画作，并由此学习倪瓒山水画风。由于他们与清宫画院的联系，他们所学习的倪瓒画风又间接对乾隆朝宫廷山水画风产生影响。[75]如王原祁所绘的《仿倪瓒设色小景画》挂轴就被内府所收藏。[76]

文臣与院画家对倪瓒其人及其山水画风的推崇，在一定程度上影响了皇帝的趣味和画风。这一点从乾隆帝自身画风的转变上可略见一二。

图3-39 （传）元 倪瓒《画谱》册之一 册页 纸本水墨
纵14.2厘米 横23.6厘米 台北"故宫博物院"

　　由于忙于政事且不以绘画创作见长，乾隆帝的画
作基本源于宫中收藏的历代名迹，仿古之作成为御笔
书画的大多数。乾隆帝的绘画最早是从工细一路的宋
院体画风入手，但由于没有扎实的基本功，不仅花费
时间长，呈现效果也仅得形似，毫无气韵可言。于是
乾隆帝放弃了院体画风，开始向技术上较易达到的文
人画风转变。乾隆帝后来的山水画作多是用水墨写意
的画法绘成，元四家及赵孟頫画作成为其主要临摹对
象。[77] 倪瓒"逸笔草草"的简淡画风成为其常用的绘
画风格。（图3-39）

　　据清宫档案造办处档案记载，乾隆帝曾多次临仿
倪瓒画作，如《仿云林画》挂轴、《仿倪瓒竹树谱》
手卷、《倪瓒树石》册页、《仿倪瓒画》四开、《仿
倪瓒塞上山树》等。[78] 同时，画院处及如意馆的画家
也多次奉旨仿画清宫所藏倪瓒之画，如唐岱曾作《仿
倪瓒清闷阁图》挂轴（图3-40）。[79]

　　对倪瓒（款）《狮子林图》一画的多次临仿确属
罕见，这也体现出乾隆帝对于"仿古"的态度。实际
上，在临仿倪瓒（款）《狮子林图》背后隐含着更复
杂的指向，不仅关乎绘画，还涉及仿古观念与意图的
变化。

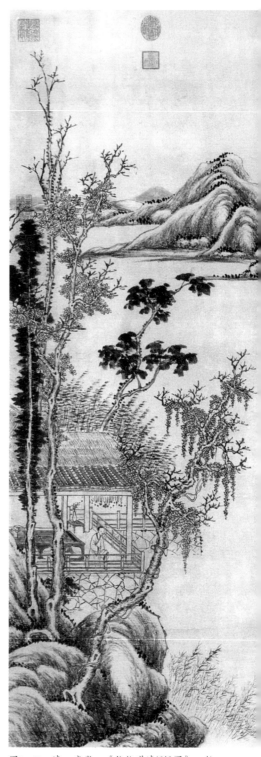

图3-40 清 唐岱 《仿倪瓒清闷阁图》 轴
纸本水墨 纵119.6厘米 横47.1厘米 1744年
台北"故宫博物院"

乾隆帝通过倪瓒（款）《狮子林图》表现出其对于仿古绘画实践三个层面的追求：一是收藏古画、题跋临仿；二是因画寻景、探求考证；三是再造画中景。

同样作为皇帝，面对自己所喜爱的江南美景，北宋徽宗只能通过花石纲运送几块太湖石摆在京城苑囿中略加欣赏。乾隆帝面对钟爱的苏州狮子林园时，已不仅仅满足于南下游玩与隔空遥想，而是采用仿建这一更直接的方式于京师再现园林。

于是，地处江南苏州的狮子林园有幸被乾隆帝寻访并游历后，经历了一系列的转变：先是变为乾隆帝笔下的《仿倪瓒狮子林图》与《南巡盛典》中的版画插图（图3-41），继而被做成比例精确的烫样，最终化身为圆明园长春园及热河文园中的一景——狮子林园。这一过程实现了由实景到图画再到实景的循环转变。

乾隆帝在京师皇家苑囿中仿建各地景致的做法屡见不鲜。圆明园安澜园仿自海宁安澜园，长春园如园仿自南京瞻园，长春园小有天园仿自杭州小有天园，避暑山庄烟雨楼仿自嘉兴烟雨楼，金山亭仿自镇江金山，外八庙之普陀宗乘之庙仿自拉萨布达拉宫。[80] 如此等等，不胜枚举。京师的皇家苑囿好似微缩景观的集合，汇集了乾隆帝所钟爱的天下山水。在乾隆帝的眼中，天下的山水实景已不限于前人所说的"可观、可居、可游"，更是可移动、可缩放、可再现的。

在京师的造景实践中，乾隆帝对苏州景致特别有兴趣。不仅两次仿建狮子林园，而且还仿照苏州街巷店铺兴建了四处买卖街，分别是畅春园买卖街、清漪园后湖苏州街、圆明园舍卫城南买卖街、长春园买卖街。逢年过节就仿照民间街市摆摊吆喝，乾隆帝与亲眷们逛此以体味市井习俗，猎奇解闷。[81]

第五节
移天缩地在君怀
——乾隆帝对天下景观的拥有

图3-41 《南巡盛典》中苏州狮子林园插图

乾隆帝之所以对苏州景致与民情如此关切，出自其对于苏州文化传统的重视，也出于笼络江南汉族文人的需要。这同样是乾隆帝六次南下巡视的潜在目的。

无论是仿建园林，还是仿绘图画，乾隆帝始终强调这些行为并非出自一己之私趣，而是心怀"吴民亲爱之忱"。每当自己在仿建景致中游玩时，每当展卷观看仿画并题咏时，就"如见万民心"。[82] 由此可知，乾隆帝对古画的临仿、对古园的仿建，早已超出保存复制的目的。乾隆帝的仿古绘画实践，更是一种以临仿为手段的再创作，是其对所心系的当下现实的反映。

乾隆帝通过倪瓒（款）《狮子林图》表现出其对于"仿古"的多个层面追求。无论是对苏州狮子林园的寻访与考证，还是皇帝及画家的不断临仿与题跋，抑或是在京师圆明园长春园、热河文园等处仿建狮子林园，这一切后续事件追根究底都源自倪瓒（款）《狮子林图》。正如乾隆帝所言，"独赖有斯图耳"。通常画家们观景而作画的行为，在此变为由画去造景，图画承担起了前所未有的巨大作用。

一切源图而起，又不断因图生发开去。乾隆帝对于园林实景的喜爱与对倪瓒（款）《狮子林图》的欣赏交缠在一起。这种兴趣自登基后不久直至太上皇时期，贯穿了乾隆帝的一生。从此意义上说，这幅倪瓒（款）《狮子林图》确实意义非凡，足可称得上是沟通古今，使得"林泉藉以不朽"的"翰墨精灵"。

注释

[1] 对于园林绘画的探讨，参见高居翰、黄晓、刘珊珊：《不朽的林泉》，三联书店，2012年；Craig Clunas, Fruitful Sites: Garden Culture in Ming Dynasty China, Duke University Press, 1996.

[2] "倪云林先生一生不画人物，惟《师子林图》有之。……倪迂《师子林图》自跋：'余与赵君善长以意商榷，作《师子林图》，真得荆关遗意，非王蒙所梦见也。如海因公宜宝之。懒瓒记。癸丑十二月。'真迹。后有董元宰太史跋尾，弗及录。……倪元镇《师子林图》一卷，书法娟秀，跋语清真，所画柴门梵殿、长廊高阁、丛篁嘉树、曲径小山以及老僧古佛，无不种种绝伦。止墙角一株梅，似属累笔，春秋责备贤者。予为作此品题正使瑜不掩瑕，方是迂翁真相知耳。" [明] 张丑，《清河书画舫》卷十一下，元·倪瓒，商务印书馆四库全书出版工作委员会编《文津阁四库全书》第271册，商务印书馆，2005年，第413页。

[3] "倪云林《狮子林图》，僧如海所居，曰狮子林。狮子者，奇石如狻猊之形也。图为云林得意之作。自题云：'余与赵君善长以意商榷，作《狮子林图》。真得荆关遗意，非王蒙所梦见也。如海因公宜宝之。懒瓒记。癸丑十二月。'予瘭寐此卷有年。南征之兵从鞬橐中带至北地售之，因后有南中年号及马瑶草题跋，割去前后断烂，幸画体不伤，乃于癸巳腊月重装之。云林传世手卷惟此图及《鹤林图》。《鹤林图》无人物，《狮子林图》上有一僧。又不用印章，余质得祥符人一设色山水上有云林子印。" [清] 孙承泽，《庚子销夏记》卷二，倪云林《六君子图》，商务印书馆四库全书出版工作委员会编《文津阁四库全书》第273册，商务印书馆，2005年，第487页。

[4] [清] 阮元：《石渠随笔》，浙江人民美术出版社，2011年。

[5] "元倪瓒《师子林图》一卷，上等收一。宋笺本，墨画。款识：'余与赵君善长以意商榷，作《狮子林图》。真得荆关遗意，非王蒙所梦见也。如海因公宜宝之。懒瓒记。癸丑十二月。'卷前有项元汴印、墨林山人、墨林项氏藏画之印、子京所藏、董其昌印、寄傲、平生真赏、高詹事诸印，又一印不可识，又退密半印，又半印二不可识。卷后有天籁阁、北平孙氏砚山斋图书、竹窗、项墨林父秘笈之印、项叔子、子京父印、少鸿珍藏、橘李世家诸印，又半印不可识。卷高八寸八分，广二尺八寸九分。前隔水御题诗云：'借问狮子林，应在无何有。西天与震旦，不异反复手。倪子具善根，宿习摩竭受。苍苍图树石，了了离尘垢。声彻大千界，如是狮子吼。'御题下有乾隆宸翰、几暇临池二玺。引首御题'云林清閟'四大字，前有乾隆宸翰一玺，后有懋勤殿鉴定章一玺。御笔题籤。籤上有天府珍藏、乾隆宸翰二玺。" 《石渠宝笈》，商务印书馆四库全书出版工作委员会编《文津阁四库全书》第273册，商务印书馆，2005年，第234页。

[6] 持此观点的学者有童寯、高居翰等人。高居翰注意到此图风格特别，但仍认为此图是"倪瓒与赵原于1373年合作完成的……描绘的是历史上真实存在的园林。……倪瓒绘图时已经73岁"。参见高居翰、黄晓、刘珊珊：《不朽的林泉》，三联书店，2012年；童寯也认为此图为倪瓒所作，参见童寯、李大夏译，《苏州园林》（Suzhou Gardens），载《童寯文集》第一卷，中国建筑工业出版社，2000年，第262—282页。此文是作者于1978年为刘敦桢《苏州古典园林》所写英文序。

[7] 田木：《倪云林和他的几幅作品》，《文物》1961年第6期。

注释

[8]徐邦达：《古书画伪讹考辨》，江苏古籍出版社，1984年，第89—92页。

[9]马继革认为倪瓒生活在元末明初时期，癸丑为洪武六年（1373），为其去世前一年。题中赵善长为元末明初画家赵原，字善长，山东人，寓居江苏苏州。赵原擅长画山水，明洪武五年（1372）应召入内廷供奉，忤旨被杀，题中癸丑年赵原已经被杀，画上题款有问题。另外，此画虽多用枯笔干墨，但笔力孱弱，题款字迹只是略具倪瓒书风，而乏清逸之姿，显然出于伪造。参马继革撰《狮子林图》词条，载陈浩星主编《怀抱古今——乾隆皇帝文化生活艺术》，图30，澳门艺术博物馆，2002年。

[10]其中最为著名的当属乾隆帝对于黄公望无用师卷《富春山居图》的错判。

[11]徐邦达：《古书画伪讹考辨》，江苏古籍出版社，1984年，第90页。

[12]徐邦达认为此印真，参见徐邦达：《古书画伪讹考辨》，江苏古籍出版社，1984年，第89页。

[13]孙承泽：《庚子销夏记》，商务印书馆四库全书出版工作委员会编《文津阁四库全书》第273册，商务印书馆，2005年，第487页。

[14]徐邦达认为此二印真，参见徐邦达：《古书画伪讹考辨》，江苏古籍出版社，1984年，第89页。

[15]高士奇：《书画总考》，载卢辅圣编《中国书画全书》（卷十一），上海书画出版社，2009年，第320页。

[16]王福山认为此画于乾隆十二年（1747）传入内宫，参见王福山：《文园的造园艺术》，《古建园林技术》1987年第3期；高居翰也认为此画于乾隆十二年（1747）传入宫廷，乾隆帝对其推崇备至，甚至一度超过了赵孟頫《鹊华秋色图》，参见高居翰、黄晓、刘珊珊：《不朽的林泉》，三联书店，2012年，第112页。

[17]《御制诗初集》卷二，《倪瓒狮子林图》，载商务印书馆四库全书出版工作委员会编《文津阁四库全书》，第434册，商务印书馆，2005年，第613页。

[18]（元）欧阳玄：《狮子林菩提正宗寺记》，载[明]释道恂、[清]徐立方辑《狮子林纪胜集》《狮子林纪胜续集》，咸丰七年刻本，扬州广陵书社，2007年重印。

[19]（元）欧阳玄：《狮子林菩提正宗寺记》，载[明]释道恂、[清]徐立方辑《狮子林纪胜集》《狮子林纪胜续集》，咸丰七年刻本，扬州广陵书社，2007年重印。

[20]图像引自高居翰、黄晓、刘珊珊：《不朽的林泉》，三联书店，2012年，第107页。

[21]田木认为倪瓒应邀绘制《狮子林图》确属史实，但此画并不一定是乾隆内府所藏之倪瓒（款）《狮子林图》，明末清初有多本倪瓒名款《狮子林图》传世。参见田木：《倪云林和他的几幅作品》，《文物》1961年第6期。

[22]关于明代文人对狮子林十二景的题咏，参见《钦定四库全书》，《半轩集·方外补遗》，[明]王行，《师林十二咏》。

[23]高居翰认为后人对此画较为写意的误解，源于后代对狮子林园的重修与扩建，使得其已与元末初貌差别甚大。参见高居翰、黄晓、刘珊珊：《不朽的林泉》，三联书店，2012年，第103页。

[24]杜琼于《狮林图》画中自题为："徐幼文尝为如海师作《师林图》凡十二段，各系以五言

注释

诗。词意简捷，后有少师荣公跋，按是诗当是荣公手迹也。余于月舟上人山寮见之，属拟其意，目撮大概，作小帧并书原咏。时成化四年仲春鹿冠道士杜琼。"

[25] 详参杜琼《狮林图》上乾隆帝三十六年、三十七年题跋。乾隆三十六年题跋："云林横卷手曾摹，放作长条见此图。曲径修篁皆若识，萧斋古树了非殊。佛宁有我何留相，僧达无生尚坐跌。展对合忘一切念，念民飞兴复之苏。辛卯春日御题。"乾隆三十七年题跋："杜琼跋谓拟徐贲《狮林十二段》改作小帧，而布景笔法全似云林又不言。贲为临赞，或贲曾见倪卷，窃其意以分段见奇，究不能掩其夺胎之迹。琼复合而为一，仍不离本来面目，即谓杜临倪亦无不可，因再识之。"

[26] [明]王世贞《弇州续稿》卷一百七十一，《书文征仲补天如狮子林》，商务印书馆四库全书出版工作委员会编《文津阁四库全书》，第429册，商务印书馆，2005年，第332页。

[27] [明]王世贞《弇州续稿》卷一百七十一，《书文征仲补天如狮子林》，商务印书馆四库全书出版工作委员会编《文津阁四库全书》，第429册，商务印书馆，2005年，第332页。

[28] [清]潘耒：《壬午上巳狮子林修褉得崇字》，载[明]释道恂、[清]徐立方辑《狮子林纪胜集》《狮子林纪胜续集》，咸丰七年刻本，扬州广陵书社，2007年重印。

[29] [清]钱泳撰、孟裴点校《履园丛话》（下），上海古籍出版社，2012年，第353页。

[30] 左步青：《乾隆南巡》，《故宫博物院院刊》1981年第2期。

[31] 王澈：《乾隆二十二年南巡史料》，《历史档案》1989年第3期。

[32] 据现今学者的研究，倪瓒（款）《狮子林图》很有可能画的是元末狮子林园的全貌，参见高居翰、黄晓、刘珊珊：《不朽的林泉》，三联书店，2012年，第103页。

[33] 王福山：《文园的造园艺术》，《古建园林技术》1987年第3期。

[34] 《御制诗四集》卷十八，《题钱维城狮子林图》，载商务印书馆四库全书出版工作委员会编《文津阁四库全书》，第436册，商务印书馆，2005年，第567页。

[35] 《御制诗三集》卷二十二，《摹倪瓒狮子林图并题以句》，商务印书馆四库全书出版工作委员会编《文津阁四库全书》，第435册，商务印书馆，2005年，第732页。

[36] 《南巡盛典》分十二门，"天章""恩纶""蠲除""河防""海塘""礼典""褒赏""吁俊""阅武""程涂""名胜""奏议"，其中河防海塘阅武名胜四门附有插图。参见徐小蛮、王福康：《中国古代插图史》，上海古籍出版社，2007年。

[37] 参见乾隆四十九年五月十七日如意馆档案："接得郎中保成押帖，内开四月二十七日吕进忠交御笔大字二张，徐贲《狮子林图》册页一册，宋徽宗《摹卫协高士图》手卷一卷，传旨交如意馆将御笔大字换裱在册页前二开，手卷换杆子安好，得时册页配套，钦此。"中国第一历史档案馆、香港中文大学文物馆合编《清宫内务府造办处档案总汇》，第47册，人民出版社，2005年，第791页。

[38] [明]汪珂玉《珊瑚网》卷三十六，《徐幼文狮子林图》（凉风堂珍藏），商务印书馆四库全书出版工作委员会编《文津阁四库全书》，第271册，商务印书馆，2005年，第702—703页。
踞地似扬威，昂藏浑欲吼。猛虎见还猜，妖狐宁敢走。　狮子峰
林端敛夕霏，泉石闲清景。澹然娱人心，相看忘日永。　含晖峰

注释

空山无宿云，月起当残夜。渐出一峰间，分光到林下。 吐月峰

不雨自横空，低垂疑饮涧。樵子过还惊，神僧度应惯。 小飞虹

扃鐍总忘机，魔外自难入。虚圆日夜明，一尘元不立。 禅窝

万竹云朝合，孤亭月夜明。风来缘览德，非为玉箫声。 竹谷

夜静起山深，随风舒片影。漠漠覆紫床，独卧衣裳冷。 卧云堂

兀立夜迢迢，松堂篆霭销。安心了无法，徒受雪齐腰。 立雪堂

苍苍庭前柏，明明西来意。禅翁指示人，又在第二义。 指柏轩

雪中疏蕊开，不知暗香发。幽人试问时，正值黄昏月。 问梅阁

疏凿傍云根，虚寒深百尺。时汲煮春芽，为待参元客。 汲壶井

非假琢磨功，泓澄似鉴同。朝来莲叶尽，波动觉秋风。 玉鉴池

余友徐贲幼文，洪武间为狮林如海师作此十二景，极为精妙。余尝题其上，逮今四十余年矣。今默庵上人继狮林之席，今年春来京师过余出示此卷，观之真若隔世事。幼文、如海皆已谢世，余耄独存，不能不兴感于怀也。上人复征余识其后，故书此以纪岁月云。时永乐十五年仓龙丁酉春三月望日，太子少师吴郡姚广孝识。

跋狮子林图咏

此卷《狮子林图》，徐幼文作凡十二段，有题名，篆隶写之，独损缺其一，按图当是雪堂云。各系以五言诗，凡十二首，不书名氏，词翰皆简健。后有少师荣公跋尾。荣公称余友幼文为狮子林如海作十二景，极为精妙，予尝题其上，则卷中诗当是荣公手迹，郡志之所宜有也。幼文名贲，任至河南左布政，工诗能画，吴门四杰其一也。狮子林在苏城东北隅，本元僧维则之道场，最号奇胜，则好聚奇石类狻猊，故取佛氏语名一石题狮子峰者是矣。或云则得法于本中峰，本时住天目之狮子岩，盖以识授受之源也。《姑苏新志》：维则字天如，姓谭氏，至正初人。跋尾称如海师，岂即其人欤。但荣公跋于永乐丁酉，似为其徒携至京师而作，故有四十余年之叹而兴感于幼文如海之后世矣。尝闻荣公以少师还吴，访其师于狮子林，至夜漏深微服往后门求见，有僧瞑目端坐止以手扪其顶曰，和尚撒下自己事却去管别人事，怎么。荣公怃然而去，可谓本教中之喝棒，岂即维则欤。又闻荣公法名道衍，尝学于相城之灵应观道士，尽得其法机，事执弟子礼，岂遂其所见又应真耶。顾风旨岩峻糠秕事功异学中自有之，不必深求其人亦可也。暇日偶阅此卷，因重装之聊纪于此，若狮子林之题咏尚多，而幼文亦自有作天如诗尤可诵，乃致几卷，以资闲中一览。嘉靖癸卯六月望，俨山陆深书。

[39]详参倪瓒（款）《狮子林图》卷后梁国治、刘墉、彭元瑞、董诰、曹文埴题跋：

"臣等谨按狮子林，元至正二年建额曰：菩提正宗。寺僧维则之门人买地结屋以居其师，见欧阳元寺记。维则，永新人，号天如，得法于中峰。明本见王鏊《姑苏志·释老传》。其诗集曰：狮子林别录今犹存。如海，高昌人，见王彝《诗跋》，又高启《狮子林十二咏序》云，创以天如则公，继以卓峰立公，迨今因公又能保持而修举之则，如海乃维则座下第三辈也。僧道恂《狮子林纪胜集》载。明初诸名人诗文，但称因公其名不全，而陶宗仪《南村集》有题德如海上人听松轩诗意，其名当为德因或因德也。狮子林自至正二年壬午（1342）开山，越二十一年至正二十三年癸未（应为癸卯——笔者按）（1363）朱德润

注释

作图并序，其时维则已示寂，如海主持。又越十年至洪武十八年癸丑（应为洪武六年，即1373年——笔者按）倪瓒作图，次年甲寅（洪武七年，即1374——笔者按）瓒卒其年，徐贲作图，又越四十三年至永乐十二年丁酉（应为永乐十五年，即1417年——笔者按）姚广孝题十二咏。然则当瓒之时狮子林乃维则等三世主持之僧寺而非瓒别业，断然无疑矣。费密记云：狮子林图有三，一朱德润，一倪瓒，一徐贲，所见文氏藏本不知谁氏笔，今惟朱德润图未见，而倪瓒画卷、徐贲画册先后皆归。"

内府瓒图卷自跋："与张丑《清河书画舫》所载相符，狮子林纪胜亦载此跋，又有瓒诗二首，卷中佚去。贲图册自跋及姚广孝跋俱见《狮子林纪胜》，其每幅五言绝句一首全见逃虚子诗集，画幅贲未署款，故密云'不知谁氏'，但未审广孝跋中明指为贲所作耳。朱彝尊跋狮子林书画册谓无高启等七人留题，惟广孝小楷书诗，则彝尊乃亲见此册者。狮子林既精蓝胜境，而两图笔墨高洁超妙雅与地称，其题跋收藏流传有据，均可为艺苑宝贵。我皇上以旧藏新获互相印证，正昔传之误，求真之归，命臣等抄撮诸书跋志简末，即一艺事之微靡，不研精核实无取蓄疑，必使征信贯通犁然各当匪特，好古之崇情亦制事之标准也。夫臣等不胜钦服。臣梁国治、臣刘墉、臣彭元瑞、臣董诰、臣曹文埴谨拜首稽首恭跋。"

[40]《题狮子林十六景》："维则狮林始创宗，不忘授受本中峰（世传狮子林为倪瓒别业，以瓒有《狮子林图》而附会之，其实非也。瓒图藏《石渠宝笈》，其自识有'如海因公宜宝之'云云。及查徐贲为如海作《狮林十二景》帧有陆深跋，始知为僧维则所居，如海乃维则三辈弟子也，维则好聚奇石，状类狻猊，因以狮子名之。或云维则得法于本中峰，本时住天目狮子岩，以狮子名园，不忘授受所自。此说得之迨后，倪瓒、徐贲皆为如海作《狮子林图》，自中峰至如海凡五世。狮林之由来盖，自维则之不忘其师始也。兹御园有狮子林十六景，避暑山庄有文园狮子林十六景，皆仿象吴中丘壑为之，前后临憇屡经题咏）。即今御苑塞庄里，笑我无端又仿重。"参见《御制诗余集》卷四，《题狮子林十六景》，商务印书馆四库全书出版工作委员会编《文津阁四库全书》，第438册，商务印书馆，2005年，第25页。

[41]乾隆三十六年四月二十三日记事录档案："据苏州织造舒文来文，内开本织造在泉林面奉谕旨：苏州狮子林仿建亭座山石河池全图，按五分一尺烫样送京呈览，连狮子林寺亦烫样在内，照样不可遗漏，钦此。今已烫得全图一分，敬谨送京恭缴等因随即持进，交太监胡世杰呈览。奉旨着交三好好收贮，俟要时将狮子林园亭烫样送进呈览，其狮子林寺烫样不必呈览。钦此。"中国第一历史档案馆、香港中文大学文物馆合编《清宫内务府造办处档案总汇》，第35册，人民出版社，2005年。

[42]贾珺：《长春园狮子林与苏州狮子林》，《建筑史》第26辑，清华大学出版社，2010年，第109—118页。

[43]圆明园管理处编《圆明园百景图志》，中国大百科全书出版社，2010年；贾珺：《长春园狮子林与苏州狮子林》，载《建筑史》第26辑，清华大学出版社，2010年；张恩荫：《清五帝御制诗文中的圆明园史料》，《圆明园》，1992年第5期，第109—118页。

[44]详参乾隆御笔《仿倪瓒狮子林图》卷后乾隆帝癸巳新正题跋：

注释

"狮子林

狮林图迹创云林，一卷精神直注今。却以墨绳为肖筑，宛如粉本此重临。烟容水态万古调，楚尾吴头千里心。瞻就尔时民意切，不忘方寸托清吟。

虹桥

跨水饮垂虹，浮空路可通。祗疑缥缈处，吹断虑罡风。

假山

白业当年参所能，至今树若语迦陵。兴来欲问倪高士，吐出几多丘壑曾。

纳景堂

静具动之理，动形静者情。即如春孟际，已蕴物华呈。盆里梅英馥，庭前松籁声。问他涉园客，可识本天成。

清闷阁

吴工肖堆塑，燕匠营位置。难移古树古，颇似翠峰翠。发帑非累民，爱林因写意。高阁实已构，真图斯未弄。新正值几暇，延揽偶一至。春冰待融池，春气早酥地。怡此清闷心，观厥发生遂。

藤架

卧波置平桥，折旋循遵迤。缀架藤尚枯，那拟步障紫。漫訾鲜丽色，却免惹纤滓。然看寂寞中，已觉怀春喜。乍欲傲黄筌，而弗嫌倪子。

磴道

突起那论径庭，羊肠盘上峰岑。岂惜略劳步履，端知大惬性灵。

占峰亭

平则为岭侧则峰，峰亭实胜岭亭趣。于平易工侧艰工，例论诗文颇有据。偶攀绝顶得笠覆，便忆巡方斯冕露。欲言欲罢而不能，是我结习未忘处。

清淑斋

前砌带溪水，后檐屏石林。却华意犹惬，既静望偏深。春稚芜茵浅，风过竹籁沉。平心迎淑气，触目适清襟。

小香幢

石磴玲珑倚翠幢，上为佛室朗莲钉。偶然别学倪家调，若论尘心实未降。

探真书屋

试问狮林境，孰为幻孰真。涉园犹假借，宝笈实源津。志澹因怡性，景清足谧神。翠然诗画表，仿佛见其人。

延景楼

当石危梯讶不通，攀过奇境得壶中。似兹结构安措想，宛彼楼轩若倚空。俯畅物华皆入望，春和吾意与俱融。稿摹倪也还黄也，莫漫区区辨异同。

画舫

岸傍常待那须呼，欧米高情总不殊。何必风帆夸直捷，烟溪几曲耐萦迂。

云林石室

石作夏云石作林，其中有室费幽寻。三间十笏惟容膝，却称开窗望远岑。

横碧轩

有桥如弓弯，有溪若镜横。过桥坐敞轩，不期意与清。古帙亦陈几，春镫亦缀楹。但识冰即水，奚殊碧波呈。

水门

跨水为墙下置门，此由溯委此探源。艺林夫岂外道义，我亦因之成性存。

再题狮子林十六景叠前韵，卷尾尚有余纸，仍依次书之。癸巳新正中浣御笔。"

[45] 详参乾隆御笔《仿倪瓒狮子林图》卷后乾隆帝乙未新正题跋：

"狮子林

上元前后有余闲，况复园中咫尺间。未可泛舟沿冻浦，已欣入画对春山。盆梅几朵吐芳意，檐雀一声叩静关。雅是云林习禅处，却予缱念在民艰。

虹桥

饮虹跨两岸，冰渚步堪通。因之生别解，半实半犹空。

假山

吴中狮子林，结构云倪者。即今肖御园，岂异粉本把。又思石渠藏，颇多斯翁写。展观皆似真，何独此云假。历历况可步，谓胜一筹也。然而久暂间，其理悟者寡。

纳景堂

一时偶涉惟偷暇，七字成吟又来年。似此匆忙问景者，安能高逸学迁仙。

清閟阁

画屏围石嶂，奁镜俯冰池。弗诩饶佳致，所欣契静思。和风轻幕拂，旭日朝窗移。清閟真清閟，春光未冶时。

藤架

石桥上置藤萝架，不必施松引蔓通。谩诮忽收紫步障，几多花意在其中。

磴道

假山颇致崔巍，几梯磴道盘回。弗劳步履陟顶，骋怀游目能哉。

占峰亭

峰顶构亭号占峰，不知亭亦被峰占。譬之持竿以钓鱼却成鱼钓，率可验贪夫徇财，烈士徇名，此善于彼仍属有营达哉。东坡之言曰：未能学不死，且自学无生。

清淑斋

斋不设窗牖，旷观惬倚凭。齐檐叠石诡，入座俯冰澄。图史自娱暇，松篁可作朋。略嫌不称者，应节缀华镫。

小香幢

芙蓉擎出小楼孤，调御当中坐丈夫。供养香幢实余事，若论佛法本来无。

探真书屋

楼廊曼转处，书屋得清幽。长物心期屏，古香鼻观谋。三余信可乐，四库近方搜。咨尔穷经者，应于真际求。

延景楼

注释

四时之景无尽，延来及节为嘉。最喜韶年春孟，况对冰天月华。梅香细细玉晕，柳色旋旋金加。何必苏台忆古，倪黄本是一家。

画舫

凿沼因之画舫为，却看无用系冰池。锱基虽有待时要，孟氏深言率可思。

云林石室

盘山精舍名，置此实相称。刻削莘岂间，一线通云径。幽宅才三楹，纳景乃无罄。虽乏肤寸功，亦有气求应。设诚为甘霖，于耜恰春令。

横碧轩

水碧冰亦碧，一例轩前横。虚实象中孚，会理因循名。

水门

跨波门径上骑墙，历历人行来往航。设使桃源拟洞口，不教迷路误渔郎。

狮子林十六景已叠韵再题，今复另用韵成此十六咏，并书卷末。乙未新正中浣御笔。"

[46] 此玺为白玉质地，狮钮，玺文为阳文篆书"师子林"三字。此玺于乾隆三十七年十一月二日于圆明园狮子林中陈设，咸丰十年被劫掠，2007年香港佳士得春季艺术品拍卖会重现。

[47] 详参乾隆御笔《仿倪瓒狮子林图》卷后《御制再题狮子林十六咏（己亥）》：

狮子林

狮林数典自倪迂，一再肖之景不殊。明岁金阊问真者，是同是异苔能乎。

虹桥

卧波上者形如半，印水观来体忽圆。名曰虹桥真副实，试看雨后影拖天。

假山

吴下假山曰倪砌，此间真石仿倪堆。假真真假诚何定，炙毂笑他难辩哉。

纳景堂

春风秋月应依旧，白发苍颜略觉殊。似是虚堂有相谓，纳来景已两年孤。

清閟阁

何曾清閟收奇品，雅似江南绝点埃。一石一松胥入画，可知粉本所由来。

藤架

石桥曲折俯波明，岁久藤枝布架盈。已过花时绿阴蔚，宁须重忆紫云棚。

磴道

真石堆来做假山，便看磴道耸其间。南华齐物论如读，名实祇应一例删。

占峰亭

玉笋尖头飘一笠，遂疑亭有占峰形。应思展步寻佳处，原是高峰占此亭。

清淑斋

小坡寻尺筑三楹，扶架新松绿荫成。鸟过能言音尚淑，花常解舞态犹清。

小香幢

一间小阁供金仙，竖石为幢静不妍。设以普贤功德论，个中饶是净因缘。

探真书屋

底须虎帐设皋比，偶坐常欣芸简披。学者都知探真也，践斯言却鲜逢之。

延景楼

纸窗绳榻小盘桓，弹指春秋三岁看。欲问虚楼纳景者，背人延得几多般。

画舫

出入常看由水门，鸣榔轧轧浪花翻。漫称济胜如披画，所喜随流可认源。

云林石室

容容润欲逼嶙峋，粉本倪家貌得真。可识云林原未古，俨如石室接其人。

横碧轩

一溪阶下带横如，匪欲垂之碧有余。今日凭轩怡清暇，拈毫得句壁间书。

水门

跨波月样辟为门，一棹因之与探源。指日山庄问津处，文园重与细评论。

臣董诰奉敕敬补书。

[48] 详见《续题狮子林八景》之《云林石室》："洒然石室额云林，元镇流风若可寻。却与田盘开别面（盘山静寄山庄中向有云林石室），古松都隐剩岑岑（假山虽肖吴中，稚松皆新种，固不如田盘古松林立也）。"《御制诗四集》卷五，《续题狮子林八景》，商务印书馆四库全书出版工作委员会编《文津阁四库全书》，第436册，商务印书馆，2005年，第491页。

[49] 《再题狮子林十六景叠旧韵》之《探真书屋》："试问狮林境，孰为幻孰真？涉园犹假借（此间结构是蓝本吴中涉园，质之原图，反有不能尽合者矣），宝笈实源津（原本以藏《石渠宝笈》已成书不可移弃此）。志澹因怡性，景清足谧神。睪然诗画表，仿佛见其人。"《御制诗四集》卷十，《再题狮子林十六景叠旧韵》，商务印书馆四库全书出版工作委员会编《文津阁四库全书》第436册，商务印书馆，2005年，第518页。

[50] 《再题狮子林十六景叠旧韵》之《探真书屋》："试问狮林境，孰为幻孰真。涉园犹假借（此间结构是蓝本吴中涉园，质之原图，反有不能尽合者矣），宝笈实源津（原本以藏《石渠宝笈》已成书不可移弃此）。志澹因怡性，景清足谧神。睪然诗画表，仿佛见其人。"《御制诗四集》卷十，《再题狮子林十六景叠旧韵》，商务印书馆四库全书出版工作委员会编《文津阁四库全书》，第436册，商务印书馆，2005年，第518页。

[51] 《恭奉皇太后游狮子园》："石栈云连不藉寻，邸居安辇奉来临。万年恒侍慈颜豫，此地益增孺慕心。曲洞清音绕砌下，雄峰翠影落庭阴。御园叠石劳摹拟（昨岁于长春园隙地，仿倪瓒狮子林之意，叠石为假山，构台榭以肖。曾题诗以纪胜，兹坐对狮峰，不富米芾临书，所谓真者在前矣。），那及天然狮子林！"《御制诗四集》卷十六，《恭奉皇太后游狮子园》，商务印书馆四库全书出版工作委员会编《文津阁四库全书》，第436册，商务印书馆，2005年，第557页。

[52] 详见《题文园狮子林十六景（有序）》：

"向爱倪瓒《狮子林图》，南巡时携卷再至其地摹迹题诗。昨于长春园东北隙地规仿为之即仍狮林之名。初得景八，续得景亦如之，皆系以句。然其亭台峰沼但能同吴中之狮子林，而不能尽同迂翁之《狮子林图》。兹于避暑山庄清舒山馆之前，度地复规之其景。一如御园之名，则又同御园之狮子林，而非吴中之狮子林。且塞苑山水天然因其势以位

置, 并有非御园所能同者。若一经数典, 则仍不外云林数尺卷中所谓言同不可何况云。异知此则二亦非多, 一亦非少, 不必更存分别, 见懒道人画禅三昧, 或当如是耳。既落成, 名之曰文园, 仍随景纪以诗, 或有以同不同为叩者, 惟举倪迂画卷示之。

狮子林

倪氏狮林存茂苑, 传真小筑御湖濆。既成一矣因成二, 了是合兮不是分。爱此原看鸥命侣, 胜他还有鹿游群。水称武列山雄塞, 宜着溪园济以文。

虹桥

一再仿涉园, 虹桥驾波起。若论武夷曲, 在此不在彼。

假山

塞外富真山, 何来斯有假。物必有对待, 斯亦宁可舍。窈窕致径曲, 刻峭成峰雅。倪乎抑黄乎, 妙处都与写。若顾西岭言, 似兹秀者寡。

纳景堂

面临清浅背屏颜, 廓落虚堂静且闲。景纳四时无尽藏, 我来每爱夏秋间。

清闷阁

吴工堆塑图, 名画了非殊。有一宁无二, 仿燕仍忆苏。究安能网彼, 欣雅足清吾。欲问云林子, 可知塞外乎。

藤架

藤架石桥上, 中矩随曲折。两岸植其根, 延蔓相连缀。施松彼竖上, 缘木斯横列。竖穷与横遍, 颇具梵经说。漫嫌过花时, 花意岂终绝。

磴道

砌石砧碍跻攀, 羊肠萦达云关。莫笑小许胜大, 峭蒨颇傲塞山。

占峰亭

塞山雄浑其固然, 峰岭恒将亘数里。倪家结撰本江南, 小景一伏旋一起。是惟假山乃得之, 叠石仿为遂有此。侧峰上覆一笠亭, 玉冠栖霞颇可拟。亭占峰乎峰占亭, 炙毂之辩将穷矣。

清淑斋

春光艳觉秋光飒, 林有阴还砌有荄。若论园亭清淑景, 吾云当属夏为宜。

小香幢

狮林实梵宗, 善吼度群品。香幢作清供, 迂翁佞佛甚。缀景效其为, 匪图福田稔。人情以为田, 吾方事勤恳。

探真书屋

书屋据横岭, 迥然清绝尘。倪子既非主, 黄氏原为宾。借问研精者, 谁诚得其真。

延景楼

万石丛间觅进步, 壶中小楼欣始遇。因塞得通景不凡, 理境文津胥可悟。可悟其妙未可言, 天倪道笈契性存。林枝扶壁态閟砢, 瀑水落涧声潺湲。潺湲入池清且泚, 佳丽四围一镜里。忽闻隔嶂鹿呦呦, 欲傲金阊未有此。

画舫

注释

武陵何必舍溪头，烟屿云涯漾以周。不是舫中收古画，却因舫在画中游。

云林石室

石为云复石为林，十笏石室云林心。四家为首昔由昔，千秋一瞬今非今。忽然棐几铺藤纸，又似田盘点笔吟。

横碧轩

碧鲜横一带，近远乃相殊。近水波清澈，远山林翠铺。坐来参合相，望去讶分图。却忆嘱因语，王蒙有是乎。

水门

石墙洞跨溪清，门扇不置五明。画舫随出随入，镜月疑半疑盈。即此探奇问景，亦堪悦目怡情。忽尔中心忸怩，似忘无逸篇名。"

《御制诗四集》卷二十二，《题文园狮子林十六景（有序）》，商务印书馆四库全书出版工作委员会编《文津阁四库全书》，第436册，商务印书馆，2005年，第595页。

[53] 同上。

[54] 采自王福山：《文园的造园艺术》，图3，《古建园林技术》1987年第3期。

[55] 详见倪瓒（款）《狮子林图》画心处乾隆帝题跋："石叠奇峰水引渠，文园题景各分书。依稀吴会境移彼，一再狮林图仿予。真似望洋叹河伯，祗同嗜古事钞胥。懒迂雅爱参佛偈，如是欲询可是如。热河文园仿狮子林成，因再仿倪迂《狮林图》，并叠御园仿狮林图韵仍书此卷以识。甲午仲冬御笔。"

[56] 《御制诗四集》卷二十二，《热河文园狮子林成因再仿倪瓒〈狮子林图〉贮清闷阁中并叠御园仿狮子林图韵》，商务印书馆四库全书出版工作委员会编《文津阁四库全书》，第436册，商务印书馆，2005年，第596页。

[57] 关于清宫院画家根据内府藏画进行仿制的情况，参见中国第一历史档案馆、香港中文大学文物馆合编《清宫内务府造办处档案总汇》，第24册，人民出版社，2005年，第693页。乾隆二十四年（1759）九月二十五日如意馆档案："接得员外郎安泰、库掌德魁押帖，内开本月二十四日，太监张良栋持来李公麟白描画《九歌图》手卷一卷，胡世杰传旨着丁观鹏仿着色画一卷，钦此。"同年十月二十日："接得库掌德魁押帖一件，内开本月十九日，太监胡世杰持来宋人《九羊图》一轴，传旨着金廷标用白绢仿画一轴，钦此。"

[58] 中国第一历史档案馆、香港中文大学文物馆合编《清宫内务府造办处档案总汇》，第30册，人民出版社，2005年，第97页。如意馆乾隆三十一年五月二十二日档案："接得郎中德魁押帖一件，内开本月十九日首领董五经交御题金廷标宣纸画十开，御笔藏经纸字四开，方琮仿画倪瓒《狮子林图》画一张，金廷标仿赵孟頫马画一张，杨大章李秉德宣纸花卉画十六开，传旨御题金廷标画御笔字，杨大章李秉德画裱册页四册，方琮金廷标画二张，裱手卷二卷，钦此。"

[59] 《御制诗三集》卷五十八，《题方琮〈山水八帧〉》，商务印书馆四库全书出版工作委员会编《文津阁四库全书》，第436册，商务印书馆，2005年，第154页。

[60] 详参董诰《文园狮子林图》卷前董诰书乾隆帝诗文：

"御制热河文园狮子林成因再仿倪瓒《狮子林图》贮清闷阁中并叠御园仿狮子林图韵

注释

（甲午）

石迭奇峰水引渠，文园题景各分书。依稀吴会境移彼，一再狮林图仿予。真似望洋叹河伯，祇同嗜古事钞胥。懒迂雅爱参佛偈，如是欲询可是如。

御制再题所仿倪瓒狮子林图仍叠前韵（丙申）

倪图一再仿渠渠，并有题词卷内书。翰墨因缘虽慕昔，亭台建置觉过予。游观富固输吴会，山水清原自赫胥。重此拈毫庚旧韵，东坡往事每因如。

御制再题所仿倪瓒狮子林图仍叠前韵（己亥）

由来水到便成渠，斯语堪诠画与书。园建狮林原慕彼，图藏清閟复题予。幽佳此日传上塞，同异明春证古胥。一再仿之一再咏，自维何事太纷如。

御制题所仿倪瓒狮子林图三叠前韵（庚子）

朴室原非夏屋渠，爱他宜画更宜书。两番粉本粗临彼，四韵成章又叠予。水复潺湲凭武列，春同游豫到姑胥。迂翁简笔含多趣，面目如之神未如。

御制题所仿倪瓒狮子林图四叠前韵（辛丑）。

逸品倪图藏石渠，仿为一再并题书。孤高只以迹传彼，构筑因之事创予。卷展神游到姑孰，几凭清梦拟华胥。吟成依旧蝇头写，老眼先惭昔不如。"

[61] 详参乾隆帝《仿倪瓒狮子林图》卷后乾隆帝四十年题跋。

[62] 详参倪瓒（款）《狮子林图》卷后乾隆帝三十八年题跋。

[63]《御制诗四集》卷二十二，《题文园狮子林十六景》，商务印书馆四库全书出版工作委员会编《文津阁四库全书》，第436册，商务印书馆，2005年，第595—596页。

[64]《题狮子林十六景》之《清閟阁》："本来高士藏古处，古迹今多高士藏。书画姓名笑何定，吴中今阁早归黄。"《御制诗五集》卷二十，《题狮子林十六景》，商务印书馆四库全书出版工作委员会编《文津阁四库全书》，第437册，商务印书馆，2005年，第338—339页。

[65] 详参倪瓒（款）《狮子林图》卷后乾隆帝三十七年暮春题跋："倪迂是图久入《石渠宝笈》，已成书编甲乙，不能移置他处。壬午南巡再游狮子林，曾临此本题弄吴中。兹于御园规狮子林落成，复仿成一卷题前什，藏之清閟阁，并书识此卷尾狮子林八景，附录如左。"

[66] "倪家粉本杜家摹，御苑狮林木石图。得一函三了可悟，由今视昔定何殊。坐清閟阁缅隐迹，建小香幢供佛趺。卷已编书幅悬室（倪瓒《狮子林》卷已入《石渠宝笈》上等，编列成书，不能移置。杜琼此幅系续入，未定鉴藏之地，即悬之狮林，以证胜迹。）忆杭高致或同苏。"《御制诗四集》卷五，《再题杜琼狮林图叠前韵》，商务印书馆四库全书出版工作委员会编《文津阁四库全书》第436册，商务印书馆，2005年，第491页。

[67] 详参乾隆帝《仿倪瓒狮子林图》卷后壬辰暮春题跋："兹御园规构狮子林落成，复仿倪迂意卷并题一律，藏之清閟阁。"及乾隆帝《御制热河文园狮子林成因再仿倪瓒〈狮子林图〉贮清閟阁中并叠御园仿狮子林图韵》

[68] 张震：《乾隆内府"因画名室"的鉴藏活动研究》，中央美术学院2012年博士论文。

[69]《御制诗余集》卷四，《题狮子林十六景》，商务印书馆四库全书出版工作委员会编《文津阁四库全书》，第438册，商务印书馆，2005年，第25页。"倪迹阁中珍六种，其真其

注释

赝尚存疑（倪瓒清闷阁多蓄名人书画，是阁数典倪迂，因将石渠所藏瓒画《江岸望山图》《雨后空林图》《竹树野石图》三种藏此阁中，其《万壑秋亭图》《岩居图》《溪亭山色图》三种藏避暑山庄狮林清闷阁中，以副其名。然内府倪迹亦不无赝鼎，阁中所贮虽选佳者，而亦难尽信为真面也）。幼文未免心生忌（倪瓒、徐贲同绘狮林，乃阁中贮云林画而无幼文之迹。幼文或不免以艳羡生忌，然阁名昉于高士，自不妨存倪而略徐耳。），或许无名却是宜。右清闷阁。"

[70] 乾隆五十年（1785），如意馆，十一月二十三日："接得郎中保成押帖，内开十月十八日懋勤殿交倪瓒《竹树野石图》一轴，《江岸望山图》一轴，倪瓒设色《雨后空林图》真迹一轴，倪瓒《岩居图》一轴，倪瓒《万壑秋亭图》一轴，倪瓒《溪亭山色图》一轴，传旨交启祥宫配一色锦囊，用内库锦袖换下旧锦囊使材料用，钦此。"载中国第一历史档案馆、香港中文大学文物馆合编《清宫内务府造办处档案总汇》，第48册，人民出版社，2005年，第529页。

[71]《御制诗余集》卷四，《题狮子林十六景》，商务印书馆四库全书出版工作委员会编《文津阁四库全书》，第438册，商务印书馆，2005年，第25页。"倪迹阁中珍六种，其真其赝尚存疑（倪瓒清闷阁多蓄名人书画，是阁数典倪迂，因将石渠所藏瓒画《江岸望山图》《雨后空林图》《竹树野石图》三种藏此阁中，其《万壑秋亭图》《岩居图》《溪亭山色图》三种藏避暑山庄狮林清闷阁中，以副其名。然内府倪迹亦不无赝鼎，阁中所贮虽选佳者，而亦难尽信为真面也）。幼文未免心生忌（倪瓒、徐贲同绘狮林，乃阁中贮云林画而无幼文之迹。幼文或不免以艳羡生忌，然阁名昉于高士，自不妨存倪而略徐耳。），或许无名却是宜。右清闷阁。"

[72] 同上。

[73] 上海博物馆藏倪瓒《渔庄秋霁图》右裱边有明人孙克弘题跋："石田云：'云林戏墨，江东之家以有无视清俗。'"

[74] 丁霏：《从〈仿倪瓒溪亭山色图〉观察王鉴"仿倪"实践》，中央美术学院2011届硕士论文。

[75] 杨新：《倪瓒〈乐圃林居图〉考》，《故宫博物院院刊》2009年第4期；章晖、白谦慎：《清初贵戚收藏家王永宁（上）》，《新美术》2009第6期；章晖、白谦慎：《清初贵戚收藏家王永宁》（下），《新美术》2010第2期；李维琨：《借色显真：王原祁设色山水述论》，《东方早报》，2011年11月28日。

[76] 乾隆四十三年（1778），如意馆，四月十四日如意馆："交王原祁仿倪瓒设色小景挂轴一轴，传旨着如意馆配囊，钦此。"载中国第一历史档案馆、香港中文大学文物馆合编《清宫内务府造办处档案总汇》，第41册，人民出版社，2005年，第762页。

[77] 杨丹霞《乾隆皇帝的绘画》，陈浩星主编《怀抱古今——乾隆皇帝文化生活艺术》，澳门艺术博物馆，2002年，第360—363页。

[78] 关于乾隆帝对倪瓒画作的临仿，详参中国第一历史档案馆、香港中文大学文物馆合编《清宫内务府造办处档案总汇》，第28册，第834页，乾隆二十九年（1764），如意馆，十二月二十一日："交……御笔仿云林画挂轴一轴"；第31册，第782页，乾隆三十三年（1768），

注释

如意馆，五月十三日："接得郎中安泰押帖，内开本月初九日首领董五经交御笔《仿倪瓒竹树谱》手卷一卷"；第45册，第636页，乾隆四十七年（1782），如意馆，二月初三日："接得郎中保成库掌福庆押帖，内开正月十九日造办处员外郎五德交来御临倪瓒树石册页一册，汉玉鱼十件随白柽香屉板二件托盘一件，传旨交如意馆屉板水纹着仇忠信做，钦此。"；第45册，第655—656页，乾隆四十七年（1782），如意馆，六月二十五日："……交御笔仿倪瓒画四开，传旨交如意馆裱推缝册页一册，钦此。"；第52册，第36页，乾隆五十五年（1790），如意馆，十一月十七日："接得员外郎福庆押帖，内开十一月初五日鄂鲁里交御笔《仿倪瓒塞上山树》一卷，笺纸交启祥宫换双漠别，钦此。"

[79] 乾隆二十六年（1761），如意馆，七月初九日："接得员外郎安泰、德魁押帖一件，内开本月初七日首领董五经交《御笔书香山杂诗四首》字条一张，唐岱《仿倪瓒清闷阁图》挂轴一轴，传旨着交如意馆，将御笔字照唐岱画挂轴一样裱挂轴一轴，钦此。"载中国第一历史档案馆、香港中文大学文物馆合编《清宫内务府造办处档案总汇》，第26册，人民出版社，2005年，第712页。

[80] 张莎莎：《明清古典园林写仿名胜手法的研究和应用》，北京交通大学2010年硕士论文。

[81] 何重义、曾昭奋：《长春园的复兴和西洋楼遗址整修》，《圆明园》学刊第三期，中国建筑工业出版社，1984年，第23—35页。

[82] 《御制诗四集》卷十，《清闷阁庭中联句有嘉树横屏之语遂以为题各书屏上》，载商务印书馆四库全书出版工作委员会编《文津阁四库全书》，第436册，商务印书馆，2005年，第519页。

茹古
涵今

清乾隆朝仿古绘画研究

第四章

节令、灾异与祈福

——乾隆朝《三阳开泰图》仿古绘画的趣味与意涵

第一节
泰平岁值泰平春
——《开泰图》的画意来源及造型参考

一、《开泰说》与《开泰图》——乾隆帝的新春祈愿

作为新的一年的开始，正月是一年中礼俗最多的月份。每逢正月，清宫皇家都会举办诸多礼仪祭祀活动。正月初一更是祈福祝祷的重要日子。

乾隆三十七年（1772）的岁朝也不例外。这一天，乾隆帝首先前往奉先殿进行祭祖仪式。乾隆帝改变了自顺治帝以来形成的旧例，将新年岁朝的第一件事由萨满教仪式堂子祭拜改为祖先祭拜仪式。随后，乾隆帝祭扫了位于景山西南角的大高元殿（即大高玄殿，清代因避康熙帝名讳改称），殿中供奉着掌管雨雪的道教最高神祇玉皇大帝。[1]

祭拜完祖先神明之后，乾隆帝来到每天处理政事的养心殿，依照汉族文人元旦"开笔"习俗，写下了《壬辰元旦》《元旦试笔》诗文二首：

《壬辰元旦》：

初日初春恰合宜，敷天骈叠锡新禧。莅基三纪开一岁，得秩六旬有二时。望道依然惭未见，垂衣敢曰贵无为。鲁论犹忆许平仲，久而敬之念在兹。[2]

《元旦试笔》：

昕然旭彩耀晨光，献岁慈宁长发祥。怀任干逢支振美，苍精序入节青阳。久虞生懒敕宵旰，食以为天课雨旸。椒爵辛盘同日介，萱阶眉寿祝无疆。六律调和开凤纪，一元旋转运鸿钧。敬天勤政励初志，图易思艰恤小民。亿万人增亿万寿，泰平岁值泰平春。彩笺试笔宜何句，训著文言在体仁。[3]

在这个"亿万人增亿万寿"的新年伊始，乾隆帝心情大好。他一方面通过诗文向天地祝寿"无

疆"，另一方面不忘提醒自己"敬天勤政励初志，图易思艰恤小民"。作为帝王，面对天下万民，必须"体仁"，才称得上是"泰平岁值泰平春"。

在一年之初的元旦祈福祝祷，虽然祈愿诗文年年不同，但这种做法却是惯例。不过值得一提的是，在1772年的新春伊始，乾隆帝除依照惯例作开笔诗外，还做了一件不同以往的事情，那就是借用"三阳开泰"的吉祥寓意，酝酿了一篇意义宏大、篇幅扩长的文章——《开泰说》，并且仿画了一轴《开泰图》。

这篇《开泰说》于正月中构思而成，不仅恰合冬去春来、阴消阳长的"阳交三而成泰"时景，而且还有祈福安康的作用。乾隆帝对此十分看重，亲笔书写并将其裱为手卷加以珍藏。[4]

阳交三而成泰，此刘琨、柳宗元等开泰之说所由昉乎。泰者，通也，又安也。小往大来，内阳外阴，与夫任下事上，君子小人之义，注《易》家论之详矣。余以为泰之所以为泰，在九来居三。泰之九三，即乾之九三也。乾之九三曰，君子终日乾乾夕惕若盖，必有此乾乾惕厉，然后能安而弗危，通而弗塞，以常保其泰也。故本爻即曰，无平不陂，无往不复，使无乾惕之意。则平者陂而往者复矣。又继之曰，艰贞无咎，益深切而着明。盖艰贞即乾惕也，必乾乾以知其艰惕，若以守其贞，然后得无咎。两爻呼吸相通，无不于栗栗危惧，三致勖焉。元圣训后世之意笃矣。凡观象玩占者，皆当以是为棘。而有抚世御民之责之人，尤不可不凛渊冰而戒盛满，祛安逸而谨思虑。庶几恒守其泰而不至失其道，以流入于否。后世贤臣持盈保泰，忧盛危明之说，胥不外乎是尔。[5]

在这篇洋洋洒洒的《开泰说》中，乾隆帝首先考证开泰说的最初来源——源自《易经》，后又有刘琨、柳宗元等开泰之说。正如文中所说："泰者，通也，又安也。"根据《易经》"十月为坤卦，纯阴之象。十一月为复卦，一阳生于下。十二月为临卦，二阳生于下。正月为泰卦，三阳生于下。"正月因正逢冬去春来、阴消阳长之际，"阳交三而成泰"，寓天地上下交通同泰，为吉亨之卦。其次，乾隆帝将寒暑季节的阴阳变化引申到为人之道上来，认为"乾之九三曰，君子终日乾乾夕惕若盖，必有此乾乾惕厉，然后能安而弗危，通而弗塞，以常保其泰也"。他认为人要懂得阴阳调和，才能通达万物否极泰来的道理。最后，作为万人之上并对天下万民负有责任的一国之君，乾隆帝警戒自己须居安思危，做到"凛渊冰而戒盛满，祛安逸而谨思虑"。

尽管乾隆帝已在《开泰说》中表达了其所理解的为人为君之道，并注入对于天下泰平的美好祈愿，但他仍觉得意犹未尽。于是，在《开泰说》写成后不久，乾隆帝再次来到养心殿明窗，挥毫泼墨绘成一轴《御笔开泰说并仿明宣宗开泰图》（图4-1）。

这幅《开泰图》的画面主体为一大二小共三只卷毛绵羊。头戴嚼子的母羊直身站立于土

图4-1　清　弘历　《清高宗御笔开泰说并仿明宣宗开泰图》　轴　纸本设色
纵127.7厘米　横63厘米　1772年　台北"故宫博物院"

坡之上，回首凝望。一只乳羊匍匐跪于身下，仰脖吮乳。另一只稍大些的小羊则在近处坡地上吃草。画面左上方显露一角嶙峋坡石，几株盛放的白梅从石后伸出，与画面右下方的红色山茶花相互呼应，增添了一抹冬去春来的生机与色彩。此图绘成后，乾隆帝特地将不久前新作的《开泰说》亲笔书写其上，以求文图相合，后钤"乾""隆""保泰"等印章。画面以三羊为表现对象，无疑借用了"三阳开泰"的吉祥寓意，又与乾隆帝《开泰说》文字相互配合，也应和了当下的新春时节。

乾隆帝于画跋中说明此画的绘制过程："壬辰新春成《开泰说》一篇，既书笺装卷弆之。几暇复仿明宣宗《开泰图》，花石命邹一桂补之，仍录说于帧端。养心殿明窗御笔。"早有学者研究指出画名为乾隆帝御制的画作并不一定全部由皇帝本人亲力完成，其中许多画作带有宫廷画家、词臣画家补绘的成分。[6]这幅《开泰图》亦是如此。乾隆帝的御笔题跋已经说明，这轴《开泰图》中的花石并非出自乾隆帝亲笔，而是命词臣画家邹一桂补绘。

在这幅倾注了乾隆帝新春祈愿的《开泰图》中，令邹一桂补画花石并非肆意而为，至少出自两方面的考虑。一方面由于邹一桂身为恽寿平女婿，其所画之花卉深得恽寿平之传。清宫养心殿、重华宫等殿宇中所藏邹一桂《百花图》《花卉》等画作，工细中透露清逸。[7]这一画风正是清宫所欣赏的花鸟画风。[8]另一方面，邹一桂特别擅长在新春伊始绘制带有吉祥寓意的画作，如《盎春生意图》（图4-2）、《岁朝图》（图4-3）等。乾隆帝于每年新春欣赏《岁朝图》并题写诗文已成为惯例。[9]在绘画《开泰图》的1772年新春，乾隆帝特别取出邹一桂所绘《岁朝图》进行观赏，并为此画吟咏《题邹一桂岁朝图》七言律

图4-2 清 邹一桂《盎春生意图》（局部） 轴 纸本设色 纵42.2厘米 横74.5厘米 台北"故宫博物院"

图4-3 清 邹一桂 《岁朝图》 轴 纸本设色 纵129厘米 横60.2厘米 台北"故宫博物院"

图4-4 明 朱瞻基 《三阳开泰图》 轴 纸本设色 纵211.6厘米 横142.5厘米 1429年 台北"故宫博物院"

诗一首："林下祝厘来北京，潞河舟迟值新正。闲居即景成图献，老笔传神合句赓。父子围炉话节序，孙曾击鼓闹轩楹。玉梅天竺庭前粲，与物皆春惬我情。"[10]乾隆帝显然对这幅图画甚为满意，无论画意或诗情都传达了花开灿烂、子嗣兴旺的欢乐之意。令在画风与画题上都长于新春祈福的画家邹一桂补绘《开泰图》坡石，自然是再好不过的选择。

二、几暇复仿明宣宗——《开泰图》的画意来源

正如乾隆帝御笔题识中所言——"几暇复仿明宣宗《开泰图》"，除由邹一桂补绘坡石外，这幅《开泰图》以一大二小子母羊为表现对象的画面立意也非乾隆帝的创想。乾隆帝《开泰图》是临自明宣宗《开泰图》旧作画意而成的一幅仿古画作。那么，仿画的来源

是什么？

在乾隆帝御书房内，藏有一轴素笺本着色画——明宣宗《三阳开泰图》（图4-4），此画被收入《石渠宝笈》初编，列为画轴上等。[11]画中主体为一大二小三只山羊。画面背景设置较为简单，仅左上方有一角湖石旁逸斜出，衬以竹子、茶花。画上有明宣宗朱瞻基款识"宣德四年御笔戏写《三阳开泰图》"，下钤内府"广运之宝"玺。从画面题识和钤印来看，此画确实出自明宣宗朱瞻基之手。从其录于《石渠宝笈》初编来看，可知此画至少在乾隆十年（1745）前即已入藏清宫内府。乾隆帝对此画甚为喜爱，曾钤盖多枚鉴藏印玺，如"乾隆御览之宝""石渠宝笈""三希堂精鉴玺""乾隆鉴赏""宜子孙""御书房鉴藏宝""太上皇帝之宝"等。

那么，这幅明宣宗《三阳开泰图》是否是乾隆帝1772年春日所作《开泰图》的临仿原本？我们不妨将二图并置，观察二者的相同与差异。

这两幅图画在画面表现上并不完全一致。首先，三羊的品种发生了变化。明宣宗《三阳开泰图》中的长角山羊，在乾隆帝《开泰图》中变为短角卷毛绵羊。其次，三羊动作有所不同。在明宣宗画中，母羊头向右方，两只小羊都面向左侧，或蹒跚行走，或低头吃草。而在乾隆帝画中，母羊面向前方站立，其旁小羊动态改为跪地吮乳。再次，二画的背景设置也不全一致。明宣宗画中的背景坡石处理得较为写意，没有出现地平线，空间感模糊。而在乾隆帝画中，不仅出现了清晰的地平线，明确交代了三羊与坡石的关系，而且利用在画幅右下角及左上角新设置的小块岩石与盛放的白梅，成功拉开了前景、中景与远景，增加了画面的空间感。

虽然在画面细节上存在诸多差异，但从整体立意上看，乾隆帝《开泰图》与明宣宗《三阳开泰图》还是十分接近的。首先，"三阳开泰"虽是广为流传的民间画题，但将三羊表现为一大二小子母羊的形式却并不常见。乾隆帝《开泰图》中子母羊的表现方式无疑来自对明宣宗《三阳开泰图》画意的借鉴。其次，乾隆帝《开泰图》以画幅一角旁逸斜出的山石花树作为背景，也与明宣宗画构图十分近似。因此，无论从画意或构图上看，乾隆帝《开泰图》无不体现出对明宣宗《三阳开泰图》的临仿与借用。[12]加之"仿"在中国传统绘画中本就是较为宽泛的概念。后人在仿画前人时，常加入些许自己的元素。这也可以解释为何乾隆帝《开泰图》在诸多细节上与明宣宗《三阳开泰图》存在差异。且乾隆帝在对待不同的古代资源时，态度亦有所差别。作为没有一定之规的民间画题，乾隆帝在临仿《三阳开泰图》时进行了一定程度的改换。

值得关注的是，乾隆内府收藏的《三阳开泰图》并不仅有明宣宗一幅，元人绘《三阳开泰图》就有多幅，乾隆帝亦曾观赏并作诗题记。[13]但这些画作都没有成为1772年新春伊始乾隆帝绘制《开泰图》的临仿对象。为何乾隆帝对明宣宗《三阳开泰图》情有独钟，特别选定此画进行仿绘？要解答这一问题，我们不妨从乾隆帝对明宣宗的态度与评价中去寻求答案。

明宣宗朱瞻基（1399—1435）作为明代的第五任皇帝，其文治武功与丹青绘事兼备为后人所称道。明宣宗在位十年间，一方面敏于朝政，体恤农耕，兼有武功，缔造了"文宣之治"，是著名的守成之君。后世常将明仁宗、宣宗二朝，比之为周之成、康二朝，汉之文、景二朝，称得上嗣王守文的太平盛世。[14]另一方面，明宣宗在丹青艺事上别具造诣，在历代帝王中独树一帜。明宣宗本人工于绘事，山水、人物、花卉、走兽皆得造化之妙。清乾隆内府所藏明宣宗《花下狸奴图》、《戏猿图》（图4-5）、《壶中富贵图》、《子母鸡图》、《瓜鼠图》（图4-6）、《莲浦松吟荫图》等，皆是其花鸟走兽画的代表之作，多带有吉祥寓意。[15]同时，宣德朝宫廷画院在继承洪武、永乐朝的基础上接续发展，达到明代宫廷画院之最盛时期。当时画院名家辈出，如孙隆、谢环、李在、戴进等人皆在画院供职。[16]

中国古代善于丹青绘事的皇帝屈指可数，南唐后主李煜、北宋徽宗赵佶、明宣宗朱瞻基三人是其中的突出代表。乾隆帝虽身为满族，却是清代最为重视传统书画艺术的皇帝。对于乾隆帝来说，历史上可供比拟的善于图绘丹青的皇帝典范是谁？既不是南唐后主李煜，也不

图4-5　明　朱瞻基《戏猿图》
轴　纸本设色　纵162.3厘米
横127.7厘米　1427年
台北"故宫博物院"

是宋徽宗赵佶。此二人虽书画水平不容置疑，但都难逃自身被俘与国家灭亡的厄运，其沉迷于书画也成为后人所诟病之处。

这一态度从乾隆帝为南唐画院画家顾闳中《韩熙载夜宴图》所写题跋中即可管窥一二。《韩熙载夜宴图》经过明末清初鉴藏家宋荦、孙承泽、梁清标等人收藏，在乾隆朝初年进入清宫内府，成为乾隆帝的私人收藏。乾隆帝观看此画后，在迎首部处题写了大段观感：

是卷后书小传云，熙载以朱温时登进士第，枕声色不事名检。继得别卷载陆游所撰熙载传则云，唐同光中擢进士第，元宗朝数言朝廷事无所回隐，又言齐丘党与必基祸使周时识赵点检顾视非常。两卷所载，出身不同而品识亦异。纪（通"记"）载之不可尽信如此。及考欧阳《五代史》云，熙载尽忠能直言。又云后房妓妾数十人，以此不得为相观，其与李毂酒酣临诀之语，意气甚壮，及周师渡淮之役毫不能有所为，则其人亦不免于大言无当，非有干济之实用者。跋内又载后主伺其家宴命闳中辈丹青以进，岂非叔季之君臣专事声色游戏，徒

图4-6 明 朱瞻基 《瓜鼠图》 册页 纸本设色 纵28.2厘米 横38.5厘米 故宫博物院

贻笑于后世乎？然阌中此卷绘事特精妙，故收之秘籍甲观中，以备鉴戒。

在此跋语中，乾隆帝作为一国之君的口气相当严厉，不仅批评韩熙载为"大言无当，非有干济之实用"之人，更将李煜命人窥视作画之行为评价为"君臣专事声色游戏"之举。乾隆帝认为留存此画的意义在于"以备鉴戒"。由此可见，在同样喜好书画并热衷收藏古迹的乾隆帝心中，南唐后主李煜是"贻笑于后世"的反面典型。

与此相同，面对书画创作及国家命运都与李煜极为相似的宋徽宗赵佶，乾隆帝则更为不屑。乾隆帝曾作诗评价徽宗：

> 多能无不精，君道失之深。亲邪如弗胜，去正曾莫谂。党祸过汉唐，贤臣都在禁（谓司马光、吕公著、文彦博等）。锐意文太平，天神欺已甚。艮岳纲花石，红薰依碧沁。是皆足乱国，那更开边裖。童贯明攻辽，马政暗通金。既复背金盟，南侵流血浸。北宋匪亡钦，致亡徽合任。[17]

可见，即便精于书画丹青、长于文物鉴藏，亦掩盖不了宋徽宗"君道失之深"的乱国之举。

在乾隆帝看来，能够称得上文治武功与丹青绘事兼备的圣明之君只有明宣宗一人。乾隆帝曾于五十二年（1787）过清河探望明代诸陵时感叹："按明诸帝太祖、成祖而外，治绩有可称者仁宗、宣宗、孝宗而已。"[18] 由于康熙帝常以明成祖朱棣自比，乾隆帝作为后辈以明宣宗自比也在情理之中。以艺事之成就论，明宣宗不遑多让南唐后主与宋徽宗；以治国之政绩论，朱瞻基更非李煜、赵佶所能及。因此，"长春居士"乾隆帝找到了可供比拟的历史典范——"长春真人"明宣宗。乾隆帝不仅倍加重视明宣宗画作，还经常仿照明宣宗之画进行临摹，如1744年根据内府所藏明宣宗《烟波捕鱼图》（图4-7）所仿绘的《烟波钓艇图》（图4-8）。同样，这幅明宣宗《三阳开泰图》也因乾隆帝喜爱而经常展挂，导致画面剥蚀残损。[19]

于是，在1772年的新春，当乾隆帝想要绘制一幅带有祈福寓意的年节大画《开泰图》时，藏于御书房的明宣宗《三阳开泰图》理所当然成为其临仿范本。

三、郎世宁的遗风——《开泰图》的造型参考

作为皇帝画家，乾隆帝虽向往院体工细一路的花鸟画风，但在技法上很难达到，因此其御笔画作多以简率写意的文人画风绘成。《开泰图》中如此精细的三羊形象与御笔画风并不

图4-7 明 朱瞻基 《烟波捕鱼图》 轴 绢本水墨 　　　图4-8 清 弘历 《烟波钓艇图》 轴 纸本水墨
纵65厘米 横34.7厘米 台北"故宫博物院" 　　　纵58.8厘米 横30.7厘米 1744年 台北"故宫博物院"

相符，使人产生是否出自乾隆帝亲笔的怀疑。

　　清宫延春阁中藏有一轴意大利传教士画家郎世宁所绘《开泰图》（图4-9）。若将此图与乾隆帝《开泰图》加以比照，不难见出二画相似度极高。三羊动态几乎一样，背景设置也十分接近，只在坡石位置与花竹种类上略有不同。郎世宁所绘《开泰图》画幅右上方有乾隆帝御笔题写"开泰图"三字，并钤"乾""隆"二印。画幅右下角有郎世宁的题款"乾隆丙寅孟春，臣郎世宁恭绘"并钤"臣世宁""恭画"二印。据此可知，郎世宁《开泰图》作于乾隆十一年（1746）孟春，比乾隆帝《开泰图》早了25年。

　　透过郎世宁《开泰图》，我们可以找到乾隆帝《开泰图》的造型来源。乾隆帝《开泰图》中三羊品种的变化、小羊跪乳的动态设计以及地平线坡石花卉的添置，都源自郎世宁之画。尤其使画面呈现立体感与真实性的海西明暗法的运用，更是得益于郎世宁的画风。

图4-9 清 郎世宁 《开泰图》 轴 纸本设色 纵228.5厘米 横138.3厘米 1746年
台北"故宫博物院"

当然，二画相比，郎世宁《开泰图》对明暗法的运用更加熟练，在三羊卷曲鬃毛的真实感及骨节形体的立体感方面也表现得更加到位。同时，郎世宁在地面坡石的表现上更为自然，近、中、远景互相叠压，画面空间感更强，体现出郎世宁自身所具备的西方透视画法的功力。

通过对比明宣宗《三阳开泰图》、郎世宁《开泰图》、乾隆帝《开泰图》这三幅画作，我们可以推断乾隆帝1772年所绘《开泰图》在画题立意上源自明宣宗之作，但在实际绘画时参考了郎世宁之作，是将明宣宗子母羊的画意与郎世宁海西法的造型两相结合之后的产物。[20]

即便借用明宣宗画意，并且参考了郎世宁之作，如此精细的三羊形象出自乾隆帝亲笔还是令人难以置信。若以乾隆帝画艺水平来看，是很难达到这样精工的水平的。

虽然乾隆帝早年学习院体工细一路的花鸟画风，但由于没有扎实的基本功，不仅花费时间长，呈现效果也"仅得形似"。于是乾隆帝放弃了院体画风，开始向技术上较易达到的文人画风转变。画题多以山水为主，画

图4-10 清 弘历 《乙亥岁朝图》 轴 纸本设色 故宫博物院

法多用水墨写意之法。即便绘画花卉畜兽画，画风也较为简率。现今留存的多幅乾隆帝御笔《岁朝图》（图4-10）皆是如此，类似《开泰图》工细风格的花鸟畜兽画实属罕见。

那么，这是否意味着乾隆帝《开泰图》为郎世宁的代笔之作？早有学者指出这是不可能发生的事情。郎世宁于乾隆三十一年（1766）去世，早于乾隆帝《开泰图》的绘制时间。较有可能的情况是师法郎世宁的西洋画家艾启蒙、贺清泰等人给予乾隆帝技法上的帮助。[21]

图4-11 明 朱瞻基《子母鸡图》 轴 绢本设色 纵79.7厘米
横57.2厘米 台北"故宫博物院"

乾隆帝《开泰图》参考郎世宁画作的三羊造型，相对于明宣宗《三阳开泰图》来说，最大的变化在于小羊动态由吃草变为跪乳。这种变化有其意涵上的考量。

如果说在明宣宗的笔下，大小动物一家亲的多次出现与明宣宗子嗣繁衍及后宫闺斗的实际情况相关，如《戏猿图》《子母鸡图》等（图4-11），[22]那么，在乾隆帝笔下，重现明宣宗子母羊的表现形式，特别将其中小羊改为跪乳情景，则并非出于对自身子嗣的考量，而是对天下万民的比拟。正如乾隆四十九年（1784）皇帝在观看赵孟頫《二羊图》后所作《题赵孟頫二羊图》所言："子昂常画马，仲信却求羊。三百群辞富，一双性具良。通灵无不妙，拔萃有谁方。跪乳畜中独，伊人寓意用长。"（图4-12）小羊跪乳的特性被乾隆帝巧妙地化为自身与万民的比拟。在乾隆帝看来，自己身为一国之君就如同一家之主，也正如子母羊中的母羊、子母鸡中的母鸡一般，而普天之下的黎民百姓就如同子母羊中的乳羊、子母鸡中的雏鸡，需要依靠沐浴自己的恩泽、庇佑在自己的翅膀之下得以哺育成长。

同样的比拟寓意还出现在子母鸡的图画仿制中。乾隆帝曾于五十三年（1788）荆州大水漫溢过后观赏南宋李迪所绘《鸡雏待饲图》（图4-13）。看到画中嗷嗷待哺的黄口稚鸡，乾隆帝感叹"双雏如仰望，其母竟何之"。"触目切深思"后，想到"荆州被水甚重"渴望赈济的饥民就如同鸡雏一般，[23]于是亲笔临仿一幅《鸡雏待饲图》（图4-14），并将仿画摹勒上石，再将拓画颁赐给各直省督抚观赏留存。同年，乾隆帝还下令将御制仿画制作成缂丝挂屏，其上题诗说明了仿画并制作缂丝挂屏的缘由——由于看到内府收藏的李迪《鸡

图4-12　元　赵孟頫　《二羊图》　卷　纸本水墨　纵25.2厘米　横48.4厘米　美国弗利尔美术馆

图4-13　宋　李迪《鸡雏待饲图》　册页　绢本设色　纵23.8厘米　横24.7厘米　故宫博物院

图4-14　清　弘历　《仿李迪鸡雏待饲图》　卷　纸本设色　故宫博物院

图4-15　清　佚名《弘历鸡雏待饲图》　缂丝挂屏　故宫博物院

雏待饲图》，"恻然有怀于灾壤饥民之无救也。因摹其画成什，命泐石，以示为民父母之官"[24]。（图4-15）

乾隆帝通过仿画、摹刻、颁赐的方式，张扬了百姓犹如弱小鸡雏、皇帝有如护雏母鸡的意涵，一方面昭示自己作为君主的职责与重任，另一方面提醒地方官员关注民生艰难。[25]对李迪《鸡雏待饲图》的不断仿制，是乾隆内府同样题材的仿画在同一时间段中以不同艺术形式不断出现的典型，张扬了皇帝的政治理念。[26]

于是，在乾隆三十七年新春伊始，乾隆帝仿照明宣宗《三阳开泰图》画意，与宫廷画家、词臣画家共同绘制了这幅《开泰图》，并将自己的祈福新作《开泰说》题写其上，感怀民艰之状与为君之道，形成诗文、画意、书法相互结合的新春祈福之作。

对于乾隆帝来说，每年岁末年初书写吉语诗文或绘制吉祥画作，用以许愿祈福，早已成为惯例。如乾隆三十七年年末，乾隆帝下旨令如意馆启祥宫画画人绘制年节用画，自己也图绘了一幅《岁朝图》以备来年开春使用。[27]每到年节，绘制应景的书画作品，用以装饰内廷、祈愿祈福，早已成为皇帝及院画家的习惯。

为备乾隆三十七年新春之用，早在乾隆三十六年（1771）十二月份，乾隆帝就已画好一幅《岁朝图》交如意馆装裱。[28]等到乾隆三十七年正月间，乾隆帝又依照惯例，书写了诸多祈福诗文，并且御笔绘画了《生春》册页一册。[29]

除此之外，乾隆三十七年新春，乾隆帝还做了一件特别的事情，那就是构思了长文《开泰说》，并且仿照明宣宗画意绘制《开泰图》。这种做法在其居位60年间是唯一一次。为何乾隆帝会在三十七年新春如此有兴致？1772年的开春对于乾隆帝来说具有怎样的特殊意义？

事实上，乾隆三十七年新春确有其特殊之处。以中国传统岁时节令来说，大年初一（元旦）是新年的第一天，而立春是二十四节气中的第一个节气。立春通常在正月初，有时会提前到头一年的腊月末。如果大年初一这天恰逢立春，则名之曰"岁朝春"。"岁朝春"十分难得，民谚有"百年难遇岁朝春"之说。如此难得的"岁朝春"带有特别的吉祥兆头，传说如能得遇定卜此年风调雨顺。

乾隆三十七年元旦便恰好是难得的"岁朝春"。这一天，乾隆帝祭拜完祖先神明后，回到养心殿，写下壬辰新年的第一首诗——《壬辰元旦》：

初日初春恰合宜，敷天骈叠锡新禧。茝基三纪开一岁，得帙六旬有二时。望道依然惭未见，垂衣

第二节　初日初春恰合宜——「岁朝春」与《开泰图》

图 4-16　故宫玉粹轩通景线法画　贴落　绢本设色　纵 313 厘米　横 372.7 厘米
故宫博物院

敢曰贵无为。鲁论犹忆许平仲，久而敬之念在兹。[30]

"岁朝春"带给乾隆帝前所未有的愉快心情。在乾隆帝看来，能在登基37年、62岁之时得遇"岁朝春"，是上天对其的格外赐福。这样难得的开年无不预示着"百昌逢七始，万福自骈臻"。[31]

作为一国之君，乾隆帝的最大愿望莫过于天下万民"家有盖藏富，人无冻馁咨"，但乾隆帝自己亦心知肚明，这样的愿望太过奢侈，"然岂易逢之"。[32]不过乾隆三十七年新年伊始所遇到的"岁朝春"这一吉祥日子，为乾隆帝新春祈愿带来莫大的鼓励。

就如同乾隆帝在《元旦试笔》诗文所言：

昕然旭彩耀晨光，献岁慈宁长发祥。怀任干逢支振美，苍精序入节青阳。久虞生懈敕宵旰，食以为天课雨旸。椒爵辛盘同日介，萱阶眉寿祝无疆。六律调和开凤纪，一元旋转运鸿钧。敬天勤政励初志，图易思艰恤小民。亿万人增亿万寿，泰平岁值泰平春。彩笺试笔宜何句，训着文言在体仁。[33]

乾隆帝在1772年新春增添了祈愿的愿景，扩大了祈福的行为。不仅兴致盎然地创作《开泰说》，更仿照自身所仰慕的文治武功俱佳的明宣宗《三阳开泰图》绘制《开泰图》。为的是借"岁朝春"的好兆头，实现"亿万人增亿万寿，泰平岁值泰平春"的太平盛景。

"亿万人增亿万寿，泰平岁值泰平春"真可算得上是乾隆帝最大的新年祈愿，这一愿望还被写成对联悬挂宫中，甚至进入表现子孙萦膝、家庭合乐的玉粹轩通景线法画中（图4-16）。

如果说乾隆三十七年恰逢"岁朝春"是乾隆帝撰写《开泰说》并仿绘《开泰图》用以祈愿的契机，那么，乾隆帝如此做的深层动因又是什么？

一、肯以新年但言吉，而忘旧岁或遭贫——乾隆三十六年"畿南秋沴"

美好的愿望往往源于残酷的现实。乾隆三十七年的新春祈愿与前一年所发生的灾异不无关系。乾隆三十六年（1771）并非太平年份。这一年，各省皆遭受不同程度的灾害。乾隆帝于三十七年的新春诗文中，特别作《命加赈去岁偏灾各省贫民即事八韵》一首，回顾了旧岁各地遭受的诸多灾情：

始和布令在勤民，歉后黔黎视倍亲。肯以新年但言吉，而忘旧岁或遭贫。畿南秋沴被尤剧，甘左旱荒积已频。皖实五区霆潦逮，苏惟九处大江濒。普教加赈匝一月，更与借资敕众臣。统计寰中无碍稔，益廑隅向有逢屯。所希十雨五风协，遍及高原下隰匀。此望奢哉究难副，那辞乾惕萃吾身。[34]

从诗文中我们可以得知，乾隆三十六年的年景并不算好。全国各地出现了不同程度的水灾和旱灾。乾隆帝在诗文中回顾这些灾祸时，首先提及并特别加以强调的是"畿南秋沴"，即直隶秋季因雨大所造成的永定河泛滥之灾。根据乾隆帝诗文及小注，可知此次发水漫滟地区较广，灾情较为严重。"直隶去秋雨水稍大，濒河之宛平、涿州等十八州县被灾较重，三河、蓟州等六州县次之。"水灾过后，朝廷上下采取补救措施，"发帑出粟，多方赈恤，不致失所"。但在新年到来之际，乾隆帝忧虑"赈期将满，待哺尚殷"，于是特批"予加赈一

第三节 作歌敬志神禹神——仿古与水患

月"，以安抚民艰。

以游牧射猎为祖训国本的清朝皇室，在入关统治广大中原地区时，不得不考虑天气灾害对农耕收成的影响。乾隆帝在位时期，水灾、旱灾、地震、蝗灾等自然灾祸皆有发生。其中，水患更是乾隆帝的心头大患。除黄河、淮河外，为害甚烈的便是京师周边的永定河。

虽然名为永定河，但"永定本无定"。由于挟带泥沙颇多，永定河素有"小黄河"之称。永定河经过卢沟桥而下地势平坦，淤泥堆积日多，下游无处宣泄，尾闾不畅，因而破坏力颇大。乾隆帝在二十年（1755）巡查永定河时发出这样的感叹："一过卢沟桥，平衍渐就宽。散漫任所流，停沙每成山。"这是由于永定河下流挟沙易淤，故而康雍乾时期数次改徙下口。康熙年间由柳汊口，雍正年间由三角淀，乾隆朝中期改由冰窖，但还是没能防止淤积再现。康熙三十二年（1693）始筑河堤，并收到一定成效，但雍正时期河患又严重起来。乾隆二年（1737），永定河决口数十处，堤防完全毁坏，后虽大事整治，仍时常漫溢，造成直隶和北京地区的严重水灾。[35]面对这样顽固的河患，乾隆帝也束手无策——"其初非不佳，无奈历多年。河底日以高，堤墙日以穿。"[36]

乾隆三十六年所发生的"畿南秋沴"便是永定河水漫溢广泛，导致灾情严重。与以往不同，乾隆三十六年直隶大雨持续不断，导致永定河继乾隆三十五年（1770）决口后再次复决。临河的直隶、宛平、涿州等十八州县全遭水淹，受灾严重，三河、蓟州等六州县次之。受灾各省秋收锐减，民生艰难。由于迫近京城，此次永定河溃堤漫溢造成京师上下震动。人们总是对发生在自己身边之事感触尤深。"畿南秋沴"虽不算乾隆朝发生的最严重水患，却让乾隆帝忧思颇深。水患过后，朝廷发放补助，赈恤灾民。在乾隆三十七年新春来临之时，考虑到"赈期将满"而"待哺尚殷"的受灾民众，乾隆帝特命"加赈一月"，安抚民艰。[37]

在这种境况下，当乾隆三十七年新年得遇"岁朝春"如此寓意吉祥的好日子时，为"畿南秋沴"忧虑的乾隆帝怎会不借此良机用以祈福？正如乾隆帝在《命加赈去岁偏灾各省贫民即事八韵》诗中所言："肯以新年但言吉，而忘旧岁或遭贫。"正因旧岁所遭遇的永定河水患，才促使乾隆帝许下新年愿望——"所希十雨五风协，遍及高原下隰匀。"[38]皇帝的这一祈愿通过撰写《开泰说》并仿画《开泰图》表现出来。

二、作歌敬志神禹神——《大禹治水图》仿画及大禹治水玉山子的制作

乾隆帝居位期间，不只永定河，黄河、淮河、长江等经常发生影响甚广的严重水患。治水，成为乾隆帝不得不面对的重大任务。乾隆帝为此头疼不已。

图4-17 （传）唐人 《大禹治水图》 轴
绢本设色 纵159.5厘米 横88.4厘米
台北"故宫博物院"

图4-18 清 谢遂、徐扬合绘 《仿唐人大禹治水图》
轴 纸本设色 纵160.7厘米 横89.8厘米 1776年
台北"故宫博物院"

　　水患的危害，一方面促使乾隆帝愈加重视治水，另一方面也使其在玩赏书画时愈发关注
内府所藏的治水图画。中国历史上最著名的治水能人莫过于夏代大禹。乾隆帝对于大禹治水
的功绩十分仰慕，"微禹其鱼，功垂万禩"。于是，清宫收藏的《大禹治水图》理所当然地
成为乾隆帝的关注对象。

　　乾隆帝的御书房收藏有一轴传为唐人的《大禹治水图》（图4-17），著录于《石渠宝
笈》续编，备受乾隆帝重视。这幅绢本设色画主要表现了大禹"益烈山泽而焚之"的故事。
画上本无名款，乾隆内府将其断代为唐人，并在画轴题签处由乾隆帝御笔书写"唐人大禹治
水图，神品"，钤"乾隆宸翰"印。关于此画的时代与作者归属，乾隆帝1777年所作《大禹
治水图》题语中有详细说明。在清宫内务府造办处档案记载中，有时将此画记为宋人画作或
周文矩画作。以今天学界鉴定眼光来看，我们很难将此画与唐人联系在一起。[39]不过，乾
隆内府值得商榷的鉴定意见并不影响本文的讨论。在本书中，以（传）唐人《大禹治水图》

指称此画，表明笔者立场。

这幅图画深得乾隆帝喜爱，宫廷画家的仿画及造办处玉山子的制作皆是由此图而来。乾隆帝对此画的喜爱表现为三方面：一是下旨令如意馆画家谢遂进行仿画；二是亲自书写大段题语；三是依照此图制作大禹治水玉山子。

乾隆四十一年（1776）五月十六日，乾隆帝授意将"宋人画《神禹开山图》一轴"交到如意馆，令宫廷画家徐扬与谢遂"合笔仿画"。[40]徐扬与谢遂二人皆有临仿古画的经验。谢遂擅画人物，徐扬长于山水。二人合笔，各司所长，于此年十月间仿画完成，名为《仿唐人大禹治水图》（图4–18）。画幅左下角山石上有谢遂款识："乾隆四十一年十月，臣谢遂奉敕恭仿《大禹治水图》。"并钤"臣谢遂""恭画"二印。无论从尺幅大小还是画作内容上，这轴仿画都与（传）唐人《大禹治水图》十分接近，可见是根据原画所进行的照临，只是画幅材质由绢本改为纸本。谢遂、徐扬的仿画与（传）唐人《大禹治水图》一同收藏于御书房中，并著录于《石渠宝笈》续编。

《仿唐人大禹治水图》绘成后的第二年即乾隆四十二年（1777）仲夏，乾隆帝驾临御书房之时，再次取出藏于此处的（传）唐人《大禹治水图》观赏，并在其诗塘上题写了大段跋语：

> 大禹治水图。广二尺七寸有十分寸之五，高四尺九寸。上下左右边幅都似截去不全，故无作者及收藏家姓名印识。按《宣和画谱》有晋顾恺之《夏禹治水图》，郭若虚《图画见闻志》有隋展子虔《禹治水》及五代朱简章《禹治水图》。又王世贞《弇州续集》有宋赵伯驹《大禹治水图》，而疑以为非千里所能办，似周文矩云云。夫既为割裂之余，无姓氏可考，则其为顾、为展、为周、为朱、为赵，不能以臆度。徒观其结构笔法，则内府本有恺之《洛神图》、子虔《春游卷》皆较此幅为更古。简章迹未见，迄不可证。伯驹所作《后赤壁图》较此幅笔法实绵弱，诚有如弇州所云：则此幅或即文矩所为，未可知也。且与内府所弄文矩《圣迹图》，笔意亦有相似者。至于三峡砥柱之雄壮，焚林烈峰之绸缪，架木撑铁，曳杵撞石，推之捶之，析之撬之，剔之凿之，导之奠之，众役并力，各极其致。而大禹则免收祇坐，躬持斧凿，共劳竭诚之意，如可想见。虚空金神，遂有驱鬼怪轰雷掣电，以为之阴助其工。用奏地平天成之绩，信有非赵宋以下画工所能摹拟者。呜呼！微禹其鱼，功垂万禩，虽无图画，人孰不思。则况仰威仪而识肸蚃，蒙敷莫而缅随刊，起敬起慕，又当何如。岂藉考姓氏辨古今以为企景者哉！乾隆丁酉仲夏月。御笔。[41]

在这段题语中，乾隆帝首先明确将此图定名为《大禹治水图》，而后对绘画时代、作者、画风进行考订。因为此画"上下左右边幅都似截去不全"，所以"无作者及收藏家姓名印识"。在画史中可以找到与大禹治水相关的历代图本记载多种，但皆归属不一。乾隆认为

此画作者是否"为顾、为展、为周、为朱、为赵",不能依靠臆度,而需根据此画"结构笔法"与内府所藏古画进行比对。经比对,乾隆帝发现此画与顾恺之、展子虔、赵伯驹等人画风皆有出入。于是,乾隆帝较为认同王世贞的鉴定意见——"此幅或即文矩所为"。在确定时代归属后,乾隆帝接下来的题语描述了画面中所表现的大禹与众役竭诚共劳、益烈山泽的场景,并对大禹治水功绩大加赞叹——"微禹其鱼,功垂万禩,虽无图画,人孰不思。"面对天下水患难治的局面,乾隆帝不禁对神禹治水功德"起敬起慕"。可以说,乾隆帝通过对此画的"藉考姓氏辨古今",表达对大禹"功垂万禩"的治水功绩的敬意。

这段考证题语同样被书写在《仿唐人大禹治水图》诗塘之上,时间亦在"乾隆丁酉"之年。只是仿画上的题语并非由乾隆帝亲笔书写,而由词臣梁国治"奉敕书并跋语"。[42]

经过仿画与考证之后,乾隆帝对《大禹治水图》的兴趣还远未结束。自乾隆二十三年(1758年)平定准噶尔和回部之后,开始大规模开采新疆和阗密勒塔山玉料,并运至京师内地。乾隆帝特地下令用玉质上乘、温润致密的密勒塔山玉料,耗时十数年制作出一件大禹治水玉山子。

这座玉山子以御书房所藏(传)唐人《大禹治水图》为稿本进行雕制。先由如意馆画家贾铨"照图式样在大玉上临画",并按"玉山"前后左右位置共画四张。图纸于乾隆四十六年(1781)二月初十完成。随后制成"玉山蜡样",经乾隆帝批准后,发往扬州进行雕刻,交由两淮盐政图明阿"照此蜡样做法、纸样大小成做"。因怕天热蜡样熔化,又照蜡样刻成木样。再在玉料上依照木样大小和纸样所贴深浅尺寸、数目打取钻心,雕刻光细。在扬州正式动工的时间为乾隆四十六年九月,完工时间为乾隆五十二年(1787)六月,八月十六运至京城,安设于宁寿宫乐寿堂。(图4-19)

大禹治水玉山子从设计、运输,到制作、安设,前后共用八年时间。若加之玉料开采时间,耗时十数年之久。[43]

乾隆帝对于这座通高一丈六寸、体形巨大的大禹治水玉山子非常满意,特别于乾隆五十三年(1788)写作长诗《题密勒塔山玉大禹治水图》一首:

神禹敷土定九州,帝都之地冀州始。冀者近也距三河,其中大河巨擘是。导之虽曰由积石,意在寻源必于尾。雍州九末继昆仑,于斯可识神禹旨。乘四载迹遍寰区,曾至否乎难穷纪。昆仑河源并产玉,大都早见简明语。设曰积石即河源,是实拘墟耳食矣。汉武之言有见哉,昆仑产玉千古美。兹得密勒塔巨材,昆仑宛延干所迤。其高七尺博三尺,卓立如峰之崱屴。不中尊罍中图画,石渠古轴传治水。装潢边幅失姓名,顾展朱赵难率拟。以为粉本命玉人,宛见劬劳崇伯子。免收执斧同众工,诚感神明助力矗。崅山以莫及大川,曰椎曰析曰剔酾。功垂万古德万古,为鱼谁弗钦仰视。画图岁久或湮灭,重器千秋难败毁。作歌敬志神禹神,毛晃指南诚小耳。然而吾更有后言,是器致之以万里。攻用十年告蒇事,博大悠九称观

图4-19 清 佚名 大禹治水玉山子 高224厘米 宽96厘米 重约5300公斤 故宫博物院

止。一之为甚可再乎，日惕日惭胥在
此。无服远德莫漫为，求珍玩物或致
否。慎哉长言示奕禩，召伯训当熟
读尔。[44]

诗成之后，乾隆帝于五十三年正
月二十五，命造办处如意馆刻玉匠朱
永泰将此诗刻于玉山背面。后又命词
臣董诰将此段诗文题写于（传）唐人
《大禹治水图》诗塘之上。

在乾隆帝的理解中，夏禹是"敷
土定九州"的圣明之君，其治水之事
迹更是"功垂万古德万古"的大功
绩。由于内府所藏"石渠古轴传治
水"，于是进行仿画。为防"画图岁
久或湮灭"，又制作玉山子，为使
"重器千秋难败毁"。

从大禹治水玉山子的制作过程
可知，其图本来源正是乾隆内府所藏
（传）唐人《大禹治水图》。因为涉
及从平面图画到立体雕刻的转换，大
禹治水玉山子对（传）唐人《大禹治
水图》的临仿不能达到如仿画般完全
一致，但是无论从整体构图、场景设
置还是具体人物的刻画上，都不难看
出二者之间的临仿关系。（图4-20、
图4-21）。

三、功垂万古德万古——
乾隆帝对大禹的景仰

作为久传民间的圣王，夏禹的治

图4-20　《仿唐人大禹治水图》局部

图4-21　大禹治水玉山子局部

水功绩数千年来为人们所传颂。乾隆帝也如历代帝王一样，效法先人，景企夏禹。大禹在乾隆帝心目中不仅是"山川州泽各分九，暨稷播种兴耕耩"的圣明之君，更是治理水患的学习楷模。[45]乾隆帝通过收藏（传）唐人《大禹治水图》及令宫廷院画家仿画，通过耗费巨资以十数年工夫制成大禹治水玉山子等行为，表明自己"作歌敬志神禹神"的心念以及治理水患的决心。

大禹开山治水的事迹被乾隆帝视为"功垂万古德万古，为鱼谁弗钦仰视"的大功德，为其所景仰。早在乾隆二十年（1755）视察永定河水患之时，乾隆帝就曾发出"我无禹之能"的感慨。[46]乾隆帝还曾在十六年（1751）第一次南巡至山东郯城县时，拜谒其所属之禹王台，并作《题禹王台》诗一首，[47]又在行至绍兴时，拜谒会稽山麓的大禹庙，追忆大禹治水功绩。（图4-22）[48]当然，考察水患并加以整治本就是乾隆帝此次南巡的主要目的之一。

因此，即使"画图岁久或湮灭"，但"重器千秋难败毁"。不论是仿画还是治玉，都表达出乾隆帝对大禹治水功绩的敬仰。这一系列"作歌敬志神禹神"的行为，也显示出乾隆帝对于现实水患的重重忧思。

图4-22　清　徐扬　《乾隆南巡图》之拜谒大禹庙局部　卷　绢本设色　纵68.9厘米　横1050厘米　故宫博物院

一、开泰曾拈说——《开泰说》的持续影响

让我们回到乾隆三十七年（1772）的岁朝之春。无论是书写《开泰说》还是仿画《开泰图》，乾隆帝这一系列行为的目的很明确，就是借着"岁朝春"这样的吉祥日子，祈求新的一年风调雨顺、国泰民安。

令人惊喜的是，乾隆帝这一略显奢侈的愿望在乾隆三十七年居然顺利实现了！此年除甘肃略有旱情之外，全国其他地尽皆无灾无患，称得上风调雨顺、收成上佳的大丰之年。[49] 这样的丰年十分难得，在乾隆帝居位60年间仅有少数年份能够达到。[50]

得遇"岁朝春"定卜此年大吉的说法在乾隆三十七年得以应验。不论这种应验是老天作美的巧合，还是皇帝新春祈愿的精诚所至，总之，1772年的"岁朝春"不仅带来了新年的美好气象，此后一年的风雨雷电也没有辜负乾隆帝的殷切祈望。

于是，乾隆三十七年春所作的《开泰说》及仿画的《开泰图》被乾隆帝视为能够得偿所愿的无愧功臣。这篇预示好年景的《开泰说》也成为乾隆帝心头所喜，不断被题写到其他清宫所藏《三阳开泰图》上。藏于宁寿宫的《三阳开泰图》的画幅上方就有词臣梁国治奉敕敬书的乾隆帝《开泰说》（图4-23）。[51]

在此后数十年中，每当乾隆帝在新春时节观赏历代《三阳开泰图》并为之题写诗文时，总能回想起自己于1772年年初所作并为全年带来好运的《开泰说》。

乾隆三十九年（1774）新正，乾隆帝在观看元人《三阳开泰图》后作《题元人三阳开泰图》一首："百群各取一，名义实诠阳。童子荷梃坐，杨

第四节
谁对天气负责？
——皇帝与灾异的关系

图4-23 元 佚名 《三阳开泰图》（宁寿宫）
轴 纸本设色 纵104.8厘米 横56.3厘米
台北"故宫博物院"

图4-24 元 佚名 《三阳开泰图》 轴 绢本设色
纵176.1厘米 横117.3厘米 台北"故宫博物院"

朱甃语良。平安传竹信，佳丽发梅芳。开泰曾拈说，益怀乾惕长。"[52]（图4-24）

　　乾隆四十四年（1779）新春，乾隆帝观看赵雍《三阳开泰图》后作《题赵雍三阳开泰图》一首："三百何须诩牧群，三羊足注九三文。揭思曾著开泰说，或匪离经创臆云。"[53]

乾隆五十年（1785）新正，乾隆帝仿照赵孟頫《二羊图》御笔临仿了一幅《三阳开泰图》（图4-25）。乾隆仿画与赵孟頫原图的最大不同，在于原本二羊的左侧添画了一只卷毛绵羊，从而使得二羊变为三羊[54]。乾隆帝还将之前所作《开泰说》全篇题写其上，并说明仿绘缘由——"羊者，阳也。古人因字寓意多为此图，以寓开泰之义。因一仿子昂法并书向作《开泰说》以迓新春。"（图4-26）

乾隆五十二年（1787）正月，乾隆帝观看元人《三阳开泰图》后作《题元人三阳开泰图》一首："乾九三为泰九三，因之开泰有名谈。应思往复平陂理，已在朝乾夕惕含。"[55]

乾隆五十六年（1791）新正，乾隆帝观看元人《三阳开泰图》后作《题元人三阳开泰图》一首："语创刘和柳，喻缘羊者阳。试思开以泰，讵是得因王。膣凛一心惕，行看万物昌。壬辰曾着说，阐义敬无遑。"[56]（图4-27）

图 4-25　清　弘历　《三阳开泰图》画心部分　卷　纸本设色　纵28.2厘米　横133.2厘米　台北"故宫博物院"

图 4-26　清　弘历　《三阳开泰图》　卷　纸本设色　纵28.2厘米　横133.2厘米　台北"故宫博物院"

图4-27 元 佚名 《三阳开泰图》 轴
纸本设色 纵169.2厘米 横90.7厘米
1791年 台北"故宫博物院"

在这些年份，乾隆帝都曾欣赏内府所藏《三阳开泰图》并撰写诗文，其中特别提及乾隆三十七年曾撰说并仿画之事。从中不难看出《开泰说》与《开泰图》在乾隆帝心中所占的重要位置，显示了《开泰说》与《开泰图》的持续影响力。

二、无岁无河患——乾隆帝的忧虑

巧合的是，若将上述题诗年份排列出来——1774年、1779年、1785年、1787年、1791年，我们可以观察到一个现象，即在题诗年份的前一年都曾发生过严重水患。

乾隆三十八年（1773）虽是平年，但由于黄河于朝邑漫溢，水涨至二丈有余，附近居民皆被漂没。山东、江苏、安徽、浙江、福建等多地出现涝灾。[57]

乾隆四十三年（1778）为"凶荒为百余年仅见"的大灾之年。旱、涝、蝗灾并发，尤以涝灾最为严重。六月之前，各地均旱。北京雨泽稀少，太原半年未雨，湖北蝗灾。六月之后，河南连日大雨，黄河与沁、洛河齐涨。黄河于河南祥符县漫溢，"其奈大河忽漫溢，顿教数郡受迍遭"。漫水经陈留、杞县直注安徽亳州，该地"民房多半倒塌，被水十居八九"。闰六月，仪封十六堡等处漫口，"堤堰随处塌陷，低洼村庄，水深五六尺或丈余，庐舍禾田被淹"。漫水经考城、睢州、宁陵由涡水入淮河，归洪泽湖，以致蒙城、怀远、宿州、凤阳、灵璧、五河数郡亦遭水淹。湖北汉阳各府先遇旱情，入秋后汉江盛涨又被淹浸。"民食树皮、草根、观音土"，死亡相踵，饿殍盈道。[58]

乾隆四十九年（1784）为平年，但因陕西、河南大雨，山水暴涨，黄、沁、伊、洛、瀍、涧等河同时涨水，漫溢广泛。八月间，睢州二堡决口，河水泛滥安徽，商丘、亳州等地受灾尤重。[59]

乾隆五十一年（1786）亦为灾年。七月间，大雨滂沱，异常倾注。黄河决口于桃源司家庄烟墩。洪泽湖水下溢，李家庄漫口过水，里下河地区被淹。浙江涝。江苏、山东、河南等地瘟疫流行，死者无数。[60]

乾隆五十五年（1790）为平年，但在七月间，黄河水盛涨，漫溢于毛城铺。直隶、山

东等地涝灾，田庐皆被淹浸。另外，运河决口，滦河漫溢。[61]

面对时常漫溢的河患，除灾前筑坝、灾后赈恤之外，乾隆帝也没有根治的好办法。乾隆帝曾于诗文中表达对河患的忧虑与无奈——"无岁无河患，怀惭祇自怩"[62]。在这种心情的促使下，在水患过后的来年新春，乾隆帝总会观赏内府所藏《三阳开泰图》并作诗祈福，同时不免想起乾隆三十七年"岁朝春"通过撰说仿画所带来的好年景。乾隆帝借《开泰说》与《开泰图》祈福、期盼丰年的心思，不经意间在诗文新作中流露出来。

三、吾君臣之过——乾隆帝的自省

那么，遇上异常的天气，造成严重的灾害，导致收成欠佳、民生艰难，又该由谁负责？

在百余年罕见的凶荒之岁，即乾隆四十三年（1778），黄河于仪封决口后造成河南大涝。乾隆帝感怀"豫民去岁实堪怜，二麦无收望黍田。其奈大河忽漫溢，顿教数郡受迍邅"。[63]除去哀痛豫民，乾隆帝作为一国之君，更为这场罕见的灾异而反省自身——"此皆吾君臣之过，若再不尽心抚恤灾黎，是无人民者矣"[64]。

已有学者指出，在晚清时期，"降雨和日照是否应时，是恰到好处还是大旱大涝，取决于人的行为道德"。干旱期间，从皇帝、高官到地方官和平民，每个人都要反省自己的过错并表示悔悟，以求感动上天降下甘霖，并配有一套精细的祈雨仪式。[65]

其实，不仅在晚清，也不仅在久旱祈雨之时帝王才会自省吾身。18世纪的清政府，即使已有防灾救灾方面的独到经验，也难保灾害不会发生。实际上灾难时常发生。[66]在乾隆帝的理解中，出现灾异之情源自"吾君臣之过"，必须反省自身，以平天怒。如果说出现灾异之情是上天对君王为政不力的责罚，那么出现吉祥之日就是对君王廉政有为的嘉奖。这亦可以说明乾隆帝在1772年遇到百年难得的"岁朝春"时的欣喜之情。

从这一意义上说，乾隆帝对好天气的期盼促使其对于岁时节令的关心，也反映其对农耕与收成的重视。这种关心与重视在艺术层面表现为在特定的时间观赏、仿画特定题材的画作，以此表达自身的祈愿之情。

在1772年"岁朝春"创作《开泰说》并仿画明宣宗《开泰图》是出于此意，在江河漫溢之后令人仿画《大禹治水图》及制作大禹治水玉山子也是出于此意。在下雪之日临仿王羲之《快雪时晴帖》，在农耕之日制作《耕织图》，在播种之时于春耦斋观赏、题跋并令人临仿《五牛图》，同样也是出于此意。[67]

由于入关后统辖广阔的农耕地域，因此清朝皇室无不对农业十分重视，同样也对影响农耕进度与收成好坏的节令天气给予特别关注。于是，在乾隆三十七年（1772）"岁朝春"之际，乾隆帝许下"所希十雨五风协，遍及高原下隰匀"这一美好又奢侈的愿望。为了感动上

天，得偿所愿，乾隆帝发愿做到"乾惕萃吾身"，并且撰写《开泰说》及仿画《开泰图》，用以祈求新的一年风调雨顺。

注释

[1] （美）罗友枝：《清代宫廷社会史》，周卫平译，中国人民大学出版社，2009年3月，第335—336页。

[2] 《御制诗四集》，卷一，《壬辰元旦》，载商务印书馆四库全书出版工作委员会编《文津阁四库全书》，第466页，商务印书馆，2005年。

[3] 《御制诗四集》，卷一，《元旦试笔》，载商务印书馆四库全书出版工作委员会编《文津阁四库全书》，第466页，商务印书馆，2005年。

[4] 《清高宗御笔开泰说并仿明宣宗开泰图》上款识："……壬辰新春成《开泰说》一篇，既书笺装卷弄之。"

[5] 《御制文二集》，卷五，《开泰说》，载商务印书馆四库全书出版工作委员会编《文津阁四库全书》，第445页，商务印书馆，2005年。

[6] 杨丹霞：《深心托毫素——御笔书画》，《乾隆皇帝的绘画》，载陈浩星主编《怀抱古今——乾隆皇帝文化生活艺术》，澳门艺术博物馆，2002年，第360页。

[7] 《石渠宝笈》，卷十六，贮养心殿七："邹一桂《百花图》一卷，次等宙一"，载商务印书馆四库全书出版工作委员会编《文津阁四库全书》，第273册，第249页；《石渠宝笈》，卷二十三，贮重华宫四："邹一桂《花卉》一册，次等宇一。"载商务印书馆四库全书出版工作委员会编《文津阁四库全书》，第273册，第301页，商务印书馆，2005年。

[8] 郑艳：《盛世纹章——十八世纪清宫纪实花鸟画研究》，中央美术学院博士论文，2010年。

[9] 姜鹏：《乾隆朝〈岁朝行乐图〉、〈万国来朝图〉与室内空间的关系及其意涵》，中央美术学院2010年硕士论文。

[10] 《御制诗四集》，卷一，《题邹一桂岁朝图》，载商务印书馆四库全书出版工作委员会编《文津阁四库全书》，第436册，第466页，商务印书馆，2005年。

[11] 《石渠宝笈》，卷三十八，贮御书房："……明宣宗画《三阳开泰图》一轴，上等致三，素笺本，着色画。款识云：'宣德四年御笔戏写《三阳开泰图》。'上钤'广运之宝'一玺。轴高六尺六寸，广四尺四寸八分。"载商务印书馆四库全书出版工作委员会编《文津阁四库全书》，第273册，第424页，商务印书馆，2005年。

[12] 关于乾隆帝《开泰图》与明宣宗《三阳开泰图》二画的关系，学界有不同意见。王耀庭认为二画差异大，乾隆帝《开泰图》不是出自明宣宗《三阳开泰图》，参见王耀庭：《从三羊开泰图谈乾隆皇帝的绘画，台北《雄狮艺术》1979年第3期。吴讼芬认为明宣宗《三阳开泰图》是乾隆帝的临仿范本，参见吴讼芬，《宣德宸翰——允文允武的艺术天子明宣宗书画作品》，《故宫文物月刊》2012年4月。

[13] 如元人《三阳开泰图》（著录于《石渠宝笈续编·宁寿宫》）；元人《三阳开泰图》（著录于《石渠宝笈三编·延春阁》；元人《三阳开泰图》（著录于《盛京故宫书画录》）。

[14] 简松村：《明宣宗画艺》，《故宫文物月刊》1987年7月第52期。

[15] 关于明宣宗的绘画艺术，可参见简松村：《明宣宗画艺》，《故宫文物月刊》1987年7月第52期；林丽娜：《明宣宗其人其时及其艺术创作》，《故宫学术季刊》1992年第十卷第二期；

注释

林丽娜：《明代永乐宣德时期之宫廷绘画》，《故宫文物月刊》1994年8月第137期；林丽娜：《明宣宗之生平与其书画艺术》，《故宫文物月刊》1994年第136期；孟雷：《明宣宗的绘画艺术》，天津美术学院，2009年硕士论文；吴讼芬：《宣德宸翰——允文允武的艺术天子明宣宗书画作品》，《故宫文物月刊》2012年4月；何传鑫：《御笔戏作——明宣宗书画合璧册探究》，《故宫文物月刊》2012年5月第350期；吴讼芬：《明宣宗戏猿图轴介绍》，《故宫文物月刊》2012年6月第351期。

[16] 林丽娜：《明代永乐宣德时期之宫廷绘画》，《故宫文物月刊》1994年8月第137期。

[17] 《御制诗四集》，卷四十九，《全韵诗上去入声七十六首古体诗一首》，载商务印书馆四库全书出版工作委员会编《文津阁四库全书》，第750页，商务印书馆，2005年。

[18] 《御制诗五集》，卷三十二，《过清河望明陵各题句有序》，载商务印书馆四库全书出版工作委员会编《文津阁四库全书》，第403页，商务印书馆，2005年。

[19] 吴讼芬：《宣德宸翰——允文允武的艺术天子明宣宗书画作品》，《故宫文物月刊》2012年第4期。

[20] 吴讼芬：《宣德宸翰——允文允武的艺术天子明宣宗书画作品》，《故宫文物月刊》2012年4月。文中认为《清高宗御笔开泰说并仿明宣宗开泰图》就是乾隆帝按照明宣宗画作，参照供奉内廷的意大利画家郎世宁《开泰图》绵羊造型摹出来的成果。

[21] 王耀庭：《从三羊开泰图谈乾隆皇帝的绘画》，台北《雄狮美术》1979年第97期。

[22] 吴讼芬：《明宣宗戏猿图轴介绍》，《故宫文物月刊》2012年6月。

[23] 《题宋人名流集藻画册十二帧》之《右李迪鸡雏待饲》：

"双雏如仰望，其母竟何之。未解率场啄，谁怜空腹饥。展图一絜矩，触目切深思。灾壤民待哺，慎歝群有司。

双雏待饲何异饥民望赈，观图摘句不禁恻然惕然。恐地方官办赈或有如是者。近日荆州被水甚重，尤切于怀盖，无时不以民艰为念，况触目警心乎。"

《御制诗五集》，卷四十一，载商务印书馆四库全书出版工作委员会编《文津阁四库全书》，第437册，第462—463页，商务印书馆，2005年。

[24] 《仿李迪鸡雏待饲图即用题迪画韵》：

"待饲摹李画，吾心重（平声）念之。设如歉岁值，谁救小民饥。独我诚深惧，诸臣愿共思。子舆举稷语，应各慎攸司。

偶咏宋人名流集藻画册中李迪《鸡雏待饲图》，恻然有怀于灾壤饥民之无救也。因摹其画成什，命泐石，以示为民父母之官，题李诗并书于左。

双雏如仰望，其母竟何之。未解率场啄，谁怜空腹饥。展图一絜矩，触目切深思。灾壤民待哺，慎歝群有司。"

《御制诗五集》，卷四十一，载商务印书馆四库全书出版工作委员会编《文津阁四库全书》，第437册，第464—465页，商务印书馆，2005年。

[25] [清]陈康祺：《高宗以鸡雏待饲图墨刻颁赐直省督抚》，载《郎潜纪闻初笔》，晋石点校，卷九，中华书局，1984年。"高宗御笔偶仿李迪《鸡雏待饲图》，墨刻，颁赐直省督抚，并谕广为摹刻，遍及藩臬以下有司各官，俾知留心民瘼，勉奏循良。圣天子在宥如伤，虽游艺余闲，而诚求保赤之怀，寓诸楮墨。凡为本朝臣子，有牧民之责者，念之哉。按：孟子有受人牛羊求牧与刍之喻，宋儒黄勉斋先生宰临川时，有云：邑民犹鸡雏也，令其母也。圣意盖即本此。"

注释

[26] 张琼：《乾隆朝仿宋缂丝书画》，《故宫文物月刊》2009年第4期。

[27] 中国第一历史档案馆、香港中文大学文物馆合编《清宫内务府造办处档案总汇》，第35册，人民出版社，2005年，第432页。乾隆三十七年（1772），如意馆，十二月初十日："养心殿东耳房围房用年节绢画十一幅，着启祥宫分画，钦此。"中国第一历史档案馆、香港中文大学文物馆合编《清宫内务府造办处档案总汇》，第35册，人民出版社，2005年，第434页。乾隆三十七年，如意馆，十二月二十四日："交御笔宣纸《岁朝图》一张。"

[28] 中国第一历史档案馆、香港中文大学文物馆合编《清宫内务府造办处档案总汇》，第34册，人民出版社，2005年，第517页。乾隆三十六年（1771），如意馆，十二月十一日："交御笔《岁朝图》画一张。"

[29] 中国第一历史档案馆、香港中文大学文物馆合编《清宫内务府造办处档案总汇》，第35册，人民出版社，2005年，第386页。乾隆三十七年（1772），如意馆，正月二十九日："交……御笔《生春》册页一册。"

[30] 《御制诗四集》卷一，《壬辰元旦》，载商务印书馆四库全书出版工作委员会编《文津阁四库全书》，第466页，商务印书馆，2005年。

[31] 乾隆帝《壬辰春帖子》：

"绮甲转新岁，青寅值立春。百昌逢七始，万福自骈臻。五星会营室，三等陟东堂。颛顼肇元律，抚辰敬益覃。

迎气送寒日并告，对时育物志惟勤。苏家诗与辛家令，未免词邻率易云。"

《御制诗四集》，卷一，《壬辰春帖子》，载商务印书馆四库全书出版工作委员会编《文津阁四库全书》，第466页，商务印书馆，2005年。

[32] 乾隆帝《题元人岁朝图》：

"欲识丰年象，《岁朝图》可知。亲朋相庆贺，幼稚共欢嬉。家有盖藏富，人无冻馁咨。观兹真惬意，然岂易逢之。"

《御制诗四集》，卷九十三，《题元人岁朝图》，载商务印书馆四库全书出版工作委员会编《文津阁四库全书》，第107页，商务印书馆，2005年。

[33] 《御制诗四集》，卷一，《元旦试笔》，载商务印书馆四库全书出版工作委员会编《文津阁四库全书》，第466页，商务印书馆，2005年。

[34] 《御制诗四集》，卷一，《命加赈去岁偏灾各省贫民即事八韵》，载商务印书馆四库全书出版工作委员会编《文津阁四库全书》，第466页，商务印书馆，2005年。

[35] 戴逸：《乾隆帝及其时代》，中国人民大学出版社，2008年3月，第285页。

[36] 《御制诗二集》，卷五十六，《阅永定河》，载商务印书馆四库全书出版工作委员会编《文津阁四库全书》，第384页，商务印书馆，2005年。

永定本无定，竹箭激浊湍。长源来塞外，两山束其间。挟沙下且驶，不致为灾患。一过卢沟桥，平衍渐就宽。散漫任所流，停沙每成山。其流复他徙，自古称桑干。所以疏剔方，不见纪冬官。一水麦虽成（谚云一水一麦之地），亦时灾大田。因之创筑堤，圣人哀民艰（永定筑堤始自康熙三十二年）。行水属之淀，荡漾归清川。其初非不佳，无奈历多年。河底日以高，堤墙日以穿。无已改下流，至今凡三迁（永定下流入淀挟沙易淤，故下口数徙。康熙年间由柳汊口，雍正年间由三角淀，近年改由冰窖，今复渐淤）。前岁所讨口，复叹门限然。大吏请予视，蒿目徒忧煎。我无禹之能，况禹未治游。讵云其可再，不过为补偏。下口依汝移（总督方观承建议移下口于北堤之东），目下庶且延。复古事更张，寻思有

注释

[37]《御制诗四集》，卷一，《命加赈去岁偏灾各省贫民即事八韵》，载商务印书馆四库全书出版工作委员会编《文津阁四库全书》，第466页，商务印书馆，2005年。

[38]《御制诗四集》，卷一，《命加赈去岁偏灾各省贫民即事八韵》，载商务印书馆四库全书出版工作委员会编《文津阁四库全书》，第466页，商务印书馆，2005年。

[39] 王季迁认为此画伪劣，似明人画。参见（美）杨凯琳编著：《王季迁读画笔记》，中华书局，2010年，第23页。

[40] 中国第一历史档案馆、香港中文大学文物馆合编《清宫内务府造办处档案总汇》，人民出版社，2005年。40册，第784页。乾隆四十一年，如意馆，五月十六日："接得郎中图明阿押帖一件，内开五月初六日太监胡世杰交来人画《神禹开山图》一轴，传旨着徐扬、谢遂合笔仿画一轴，钦此。"

[41] 题语见此图诗塘，又见于《御制文二集》，卷十八，《大禹治水图题语》，载商务印书馆四库全书出版工作委员会编《文津阁四库全书》，第470页，商务印书馆，2005年。

[42] 谢遂《仿唐人大禹治水图》上题跋。

[43] 玉料开采时间在乾隆三十八年或三十四年、三十五年前后，参见徐启宪、周南泉：《〈大禹治水图〉玉山》，《故宫博物院院刊》1980年第4期。

[44]《御制诗五集》，卷三十五，《题密勒塔山玉大禹治水图》，载商务印书馆四库全书出版工作委员会编《文津阁四库全书》，第418页，商务印书馆，2005年。

[45]《御制诗四集》卷四十九，《全韵诗上去入声七十六首古体诗一首》之《夏禹》："山川州泽各分九，暨稷播种兴耕耨。弁冕端委临诸侯，微禹其鱼刘子讲。贡金象物铸以鼎，恶旨疏狄绝诸杯（叶）。东序养老别尊卑，下车泣罪息讼铦。不于无间识本源，何异望海航断港。"载商务印书馆四库全书出版工作委员会编《文津阁四库全书》，第436册，第746页，商务印书馆，2005年。

[46]《御制诗二集》，卷五十六，《阅永定河》，载商务印书馆四库全书出版工作委员会编《文津阁四库全书》，第435册，第384页，商务印书馆，2005年。

[47]《御制诗二集》，卷二十三，《题禹王台》："沂沭不相见，神规禹所余。自从归以墅，谁复叹为鱼。绩岂资堙障，功惟利瀹疏。巍然石台下，即此溯权舆。"载商务印书馆四库全书出版工作委员会编《文津阁四库全书》，第435册，第243页，商务印书馆，2005年。

[48]《御制诗二集》，卷二十五，《谒大禹庙恭依皇祖元韵》："展谒来巡际，凭依对越中。传心真贯道，底绩莫衡功。勤俭鸿称永，仪型圣度崇。深维作民牧，益凛亮天工。"载商务印书馆四库全书出版工作委员会编《文津阁四库全书》，第435册，第255页，商务印书馆，2005年。

[49]《御制诗四集》，卷九，《命加赈甘肃省皋兰等五州县诗以志事》："九州岛昨岁普逢，年甘肃民贫处（上声）极边。亦有七分秋获稼，只余五郡夏灾田（上年直省丰收多有数至十分者，甘肃通省合计亦在七分以上，惟皋兰等五州县夏田被有偏灾，特命于例赈之外再予加赈一月，仍酌借籽粮以资春作）。肯教赤子向隅泣，特降黄麻加赈传。弗以歌丰忘被歉，惠心勿问永拳拳。"载商务印书馆四库全书出版工作委员会编《文津阁四库全书》，第436册，第512页，商务印书馆，2005年。

[50] 据统计，乾隆帝在位时期丰年共13年，占总比例的21.7%。参见戴逸：《乾隆帝及其时代》，中国人民大学出版社，2008年，第280页。

注释

[51] 此画未必为元人之作，很有可能出自明人之手。参见陈琳：《台北"故宫"藏元人戏婴图及相关题材绘画断代研究》，中央美术学院硕士论文，2010年。

[52]《御制诗四集》，卷十七，《题元人三阳开泰图》，载商务印书馆四库全书出版工作委员会编《文津阁四库全书》，第436册，第562页，商务印书馆，2005年。

[53]《御制诗四集》，卷五十五，《题赵雍三阳开泰图》，载商务印书馆四库全书出版工作委员会编《文津阁四库全书》，第436册，第780页，商务印书馆，2005年。

[54] 详见弘历《三阳开泰图》卷后题跋。

[55]《御制诗五集》，卷二十八，《题元人三阳开泰图》，载商务印书馆四库全书出版工作委员会编《文津阁四库全书》，第436册，第374页，商务印书馆，2005年。

[56]《御制诗五集》，卷六十一，《题元人三阳开泰图》，载商务印书馆四库全书出版工作委员会编《文津阁四库全书》，第436册，第555页，商务印书馆，2005年。

[57]《御制诗四集》，卷十七，《命加赈陕西河南安徽江苏等四省去岁被灾州县诗以志事》，载商务印书馆四库全书出版工作委员会编《文津阁四库全书》第436册，第560页，商务印书馆，2005年。

[58]《御制诗四集》，卷五十五，《降旨加恩去岁豫省被灾州县诗以志事》《命加赈湖北上年被灾州县诗以志事》，载商务印书馆四库全书出版工作委员会编《文津阁四库全书》，第436册，第778页，商务印书馆，2005年。

[59]《御制诗五集》，卷十一，《降旨加赈河南去岁被水旱睢州卫辉各州县诗以志事》《降旨加赈安徽昨岁被灾州县诗以志事》，载商务印书馆四库全书出版工作委员会编《文津阁四库全书》，商务印书馆，2005年。

[60]《御制诗五集》，卷二十七，《命加赈上年被灾之淮安扬州二府所属各州县诗以志事》《命加赈安徽去岁被水十五州县诗以志事》，载商务印书馆四库全书出版工作委员会编《文津阁四库全书》，第376页，商务印书馆，2005年。

[61]《御制诗五集》，卷六十一，《降旨加赈江苏安徽昨岁被灾州县诗以志事》，载商务印书馆四库全书出版工作委员会编《文津阁四库全书》，第562页，商务印书馆，2005年。

[62]《御制诗五集》，卷三十三，《河东总河兰第锡河南巡抚毕沅奏报睢州堤工漫开夺溜诗以志事》，载商务印书馆四库全书出版工作委员会编《文津阁四库全书》，第409页，商务印书馆，2005年。

[63]《御制诗四集》，卷五十五，《降旨加恩去岁豫省被灾州县诗以志事》，载商务印书馆四库全书出版工作委员会编《文津阁四库全书》，第436册，第778页，商务印书馆，2005年。

[64] 转引自戴逸：《乾隆帝及其时代》，中国人民大学出版社，2008年，第294页。

[65] 伊懋可：《谁对天气负责？中华帝国晚期的道德气象学》，《奥西里斯》1998年12月，第213—237页；杰弗里·斯奈德·莱因克：《干旱符咒：晚清中华帝国的国家造雨和地方统治》，哈佛大学东亚研究中心，2009年。

[66]（法）魏丕信：《十八世纪中国的官僚制度与荒政》，徐建青译，江苏人民出版社，2006年10月。

[67] 陈葆真：《乾隆皇帝与〈快雪时晴帖〉》，《故宫学术季刊》2009年冬季，第二十七卷第二期；胡俊杰：《楼璹〈耕织图〉流传考述》，南京师范大学，2011届硕士论文；董建中：《〈五牛图〉流入清宫的确切日期》，《故宫博物院院刊》2006年第2期。

茹古
涵今

清乾隆朝仿古绘画研究

第五章

怀抱古今
——乾隆帝的仿古观念与仿古实践

第一节
西洋气与中国风
——仿古绘画的风格

一、留心视学——海西线法的运用

自明末清初期，西洋传教士为传教带来了欧洲最新的天文、地理等科学技术。康熙帝、雍正帝、乾隆帝皆对此大感兴趣。在绘画方面，西洋传教士画家运用具有光影透视效果的海西线法也得到了皇帝的赏识。所谓"线法"，即清人将西洋透视法则概括为"定点引线之法"之简称，并将以透视法绘制的图画称为"线法画"。[1]这种绘画透视法是传统中国画家所不曾接触的，他们感到既陌生又十分新奇。于是在雍正七年（1729），一本专门介绍西方透视法绘图基本原理的著作《视学精蕴》出版。编者年希尧在序言中强调其多年来"留心视学"却"究未得其端绪"的遗憾，终因"与泰西郎学士（即郎世宁——笔者按）数相对晤"，终得其精髓。[2]（图5-1、图5-2）此话反映了当时人探究海西线法的兴趣。

皇帝的欣赏使得清宫画院出现了诸多以海西线法绘成的画作。在乾隆朝画院，不仅有多位西洋画家如郎世宁、艾启蒙、王致诚、贺清泰等人，更出现诸多跟随西洋画家学习的中国画家如丁观鹏、姚文瀚、王幼学等人。这些能够以西法图绘的清宫画院画家是仿古画的绘制主力。在乾隆帝的授意下，他们将西方的光影效果与焦点透视融入仿古画作中去。

姚文瀚所作的《是一是二图》（又名《弘历鉴古图》）是一幅行乐题材的仿古画作。此画在构图布置上遵照宋代《人物》册页，但在改换的乾隆帝肖像上采用了西法进行描绘，真实形象地表现了双颊内陷、颧骨突出的青年皇帝形象。

丁观鹏于乾隆三十三年（1768）所作的《汉宫春晓图》（图5-3）是一幅摹自明代仇英《汉宫春晓图》（图5-4）的仿古画作。画中人物、建筑大

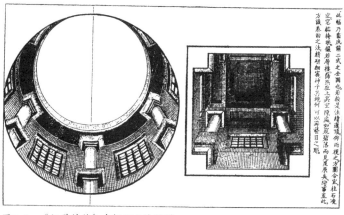

图5-1　《视学精蕴》弁言
（《续修四库全书本》）

图5-2　《视学精蕴》中棚顶画法附图

图5-3　清　丁观鹏《汉宫春晓图》（局部）　卷　纸本设色　纵34.5厘米　横675.4厘米　1768年
台北"故宫博物院"

图5-4　（传）明　仇英《汉宫春晓图》（局部）　卷　纸本水墨　纵33.8厘米　横562厘米　辽宁省博物馆

多遵循仇英原本进行图绘，但曲折的回廊、殿宇中立柱皆加入光影与透视之法，使之看起来立体真实，塑造出空间感与进深感。此画虽非建筑图样般精确，但画面的空间表现能力无疑大为增强。

二、"不要西洋气"——传统画法的体现

乾隆帝对于海西线法的兴趣并不代表其对传统中国画法的忽视。恰恰相反，乾隆帝对传统画风尤其对文人不求形似的写意画法十分欣赏。这一点亦在仿古画作中体现出来。

乾隆十二年（1747），乾隆帝将内府所藏的一卷南宋画龙名家陈容的《九龙图》交予如意馆，下旨命郎世宁仿画一张，并特别说明临仿要求——"不要西洋气"。[3]陈容的《九龙图》画法肆意，水墨淋漓，是典型的水墨写意之作。而郎世宁作为传教士画家，其所擅长的是写实细腻的动物画（图5-5），让其仿画《九龙图》确实有其难处。于是，乾隆帝当日再次传旨，特许郎世宁按照自己喜好选定画材，或用绢或用纸皆可，但是再次强调一点要求——"不要西洋气"。乾隆帝命郎世宁仿《九龙图》有其特别考量，"不要西洋气"的三令五申也避免了郎世宁将其绘成标本式的动物画。

对陈容原画面貌的保持，既体现乾隆帝对写意画风的欣赏，同样也是对仿古画的特殊要求。这一点从乾隆帝御笔临摹内府所藏唐寅《事茗图》（图5-6）中亦可见出。乾隆帝不仅在画面构图上一丝不改，而且在笔意上竭力摹仿唐寅，表现士大夫煮茶品茗的悠闲生活（图5-7）。在乾隆帝的理解中，此类临仿文人写意绘画就应该以原本的传统画法表现，这才符合仿古的精神。

三、"以郎之似合李格"——画院新风的树立

既留心西洋透视学，又主张保留中国传统画法，乾隆帝的仿古趣味究竟如何？

其实，追求"十全"的乾隆帝，并不一味偏向于某种画风，而是主张在运用古画旧有图式的基础上，加入新的西方技法。这种中西融合的"集大成"画风，被推展成乾隆朝画院的主体风格。[4]

乾隆二十八年（1763），郎世宁奉旨图绘藩族进贡清廷的骏马，绘成《爱乌罕四骏图》一卷（图5-8）。乾隆帝令郎世宁绘制此图的目的在于利用其写实技巧，使这卷画作成为史实物证，达到训诫四方藩属的作用。[5]但由于郎世宁之画"似则似矣逊古格"，未能表现出李公麟画马的"传神"及"画骨"，乾隆帝不甚满意，于是又命院画家金廷标再绘一

图5-5 清 郎世宁 《交阯果然图》 轴 绢本设色 纵109.8厘米 横84.7厘米 台北"故宫博物院"

图5-6　明　唐寅　《事茗图》画心部分　卷　纸本设色　纵31厘米　横105.9厘米　故宫博物院

图5-7　清　弘历　《仿唐寅事茗图》画心部分　卷　纸本设色　纵31.3厘米　横107.6厘米　1754年
故宫博物院

幅《爱乌罕四骏图》。[6]这次乾隆帝提出了明确的绘制要求——"以郎之似合李格"。乾
隆帝认为既要运用郎世宁的西洋设色、明暗光影的写实技法，又要与李公麟的白描鞍马画的
神韵相符合（图5-9）。二者统一于一处，才能称得上"爱成绝艺称全提"。[7]

　　乾隆帝对画风的挑剔，表现出其既要求形似又追求神似的双重愿望。乾隆二十七年
（1762），清宫思永斋需要制作一座人物插屏作为殿内装饰。在乾隆帝的授意下，屏风正面
由中国画家金廷标仿照宋人画绘成宣纸画一幅，背面则由西洋画家王致诚绘成西洋人物绢画
一幅。[8]在这座小小的人物插屏上，古法与今貌、中法与西风被巧妙混搭在一起，以达到
乾隆帝所追求之"全"的境界。

图5-8　清　郎世宁《爱乌罕四骏图》（局部）　卷　纸本设色　纵40.7厘米　横297.1厘米　台北"故宫博物院"

图5-9　宋　李公麟《五马图》（局部）　卷　纸本水墨　纵29.3厘米　横225厘米　藏地不明

第二节
仿古画的临摹方式、临仿对象与功能用途

一、仿古画的临摹方式

从再现古画原本的忠实程度来说，清乾隆朝仿古画作可以分为照临、部分改动与仿笔意三种形式。

第一种类型是完全忠实于原作，不加任何改动的仿古画。乾隆四十二年（1777），乾隆帝命人将"宋人《寒林楼观图》挂轴一轴"交到如意馆，院画家谢遂仿画一幅。[9]宋人《寒林楼观图》表现的是冬日雪后之景，树木掩映中可见一处华美楼阁（图5-10）。无论从淡雅的设色、工致的笔法还是景物的布置上来说，谢遂《仿宋人寒林楼观图》都尽力照临原画，摹仿宋人笔意（图5-11）。乾隆四十二年（1777），姚文瀚奉敕仿照宋人《勘书图》"照样画一张"，并于十二月画成上交呈览。[10]（图5-12）从画面来看，姚文瀚仿本是十分忠实于原作的照临。（图5-13）

第二种类型则是部分忠实于古画原作，部分加以改动的仿古画。与原作相比，仿画的变化不一而足：或在内容场景上改动，或在色彩风格上改动，或在前后次序上改动，或在尺幅大小上改动。

乾隆朝内府藏有李公麟《便桥会盟图》手卷一卷，乾隆十四年（1749），丁观鹏奉旨"仿李公麟意思"仿画《鲜马》手卷。画稿画成后呈乾隆帝御览，返回诸多修改意见——"仿李公麟《便桥图》手卷稿起上马处，着添旗十杆、跑马十人，俱要跑开前后一样，再恰恰里处添一土坡，收什改好"。于是，院画家按谕旨进行修改，并再次呈览。这次，乾隆帝又认为"跑马一人"画得不好，命"再现有好款式者，将稿上俗气样式换下"。[11]如此反复多遍，终于绘成。这卷《仿李公麟便桥会盟图》已不再是对李公麟画的原样照临，而是根据皇帝意见加入诸多新内容，并在场景布置上有所改动

图5-10 宋 佚名 《寒林楼观图》 轴
绢本设色 纵150.3厘米 横89.7厘米
台北"故宫博物院"

图5-11 清 谢遂 《仿宋人寒林楼观图》 轴
绢本设色 纵145厘米 横88厘米 故宫博物院

图5-12 宋 佚名 《勘书图》 轴 绢本设色
纵50.7厘米 横42.2厘米 台北"故宫博物院"

图5-13 清 姚文瀚《仿宋人勘书图》 轴
纸本设色 纵50.2厘米 横42.8厘米 故宫博物院

的仿古画作。

乾隆朝内府还藏有一卷宋人水墨《文会图》。乾隆十七年（1752），乾隆帝将此画交予如意馆，传旨命"姚文瀚用宣纸仿画手卷一卷"。[12]姚文瀚的仿本在内容上依照宋人原本，却加以艳丽设色，明显带有清宫审美趣味。

针对大理国描工张胜温所作《梵像图》（图5-14）中的简省与错讹，乾隆帝不仅与章嘉国师一同展开考订，而且命丁观鹏根据考证意见摹绘《法界源流图》（图5-15）。在丁观鹏的仿本中，诸佛、菩萨、天王有所增加并且前后位置多有挪动，纠正了原画的错讹之处。

乾隆内府藏有一卷唐李思训《新丰图》，表现的是汉高祖为满足其父亲回归老家的愿望，将老家丰邑搬到长安的故事。乾隆三年（1738），乾隆帝命唐岱、陈枚、孙祜等院画

图5-14　宋　张胜温　《梵像图》（局部）　卷　纸本设色　第一段纵30.4厘米、横72.2厘米，第二段纵30.4厘米、横1490.7厘米，梵书宝幢纵30.4厘米、横24.5厘米，第三段纵30.4厘米、横49.1厘米　台北"故宫博物院"

图5-15　清　丁观鹏《法界源流图》（局部）　卷　纸本设色　纵33厘米　横1633.5厘米　吉林省博物馆

家仿照李思训"青绿金碧《新丰图》堂画一轴"进行仿画。乾隆帝没有对画幅内容或风格提出任何意见，只是在仿画尺幅上有所要求——"照此轴景界上下放大"。[13]尺幅的放大使得仿绘而成的《庆丰图》呈现出完全不同的视觉面貌（图5-16）。其后，乾隆九年（1744），在乾隆帝的授意下，院画家们再次仿绘《新丰图》（图5-17）。同样，乾隆四年（1739）三月初三，乾隆帝命人交给院画家冷枚一轴古画——《春夜宴桃李园图》，令其照样画一张，并对画幅尺寸提出具体要求——"高收矮一尺七寸，宽收窄七寸"。[14]（图5-18）

仿古绘画的第三种类型则是乾隆朝画院绘制的为数不少的"仿笔意"山水画作。乾隆二年（1737），唐岱"仿赵千里笔意画手卷二卷"。[15]乾隆三年（1738），唐岱又"仿宋元人十二家笔意画册页一册十二幅"。[16]乾隆九年（1744），锡林"仿蓝英（应为

图5-16 清 唐岱、孙祜、沈源、丁观鹏、王幼学、周鲲、吴桂等合绘 《庆丰图》 轴 绢本设色 纵393.6厘米 横234厘米 台北"故宫博物院"

图5-17 清 唐岱、孙祜、沈源、丁观鹏、周鲲、王幼学、吴桂等合绘 《新丰图》 轴 绢本设色 纵203.8厘米 横96.4厘米 台北"故宫博物院"

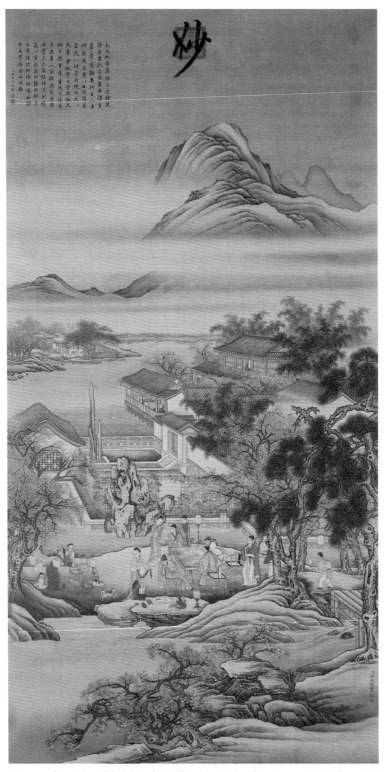

图5-18　清　冷枚　《春夜宴桃李园图》　轴　绢本设色　纵188.4厘米　横95.6厘米
1739年　台北“故宫博物院”

"瑛"——笔者按）山水笔意画手卷一卷"。[17] 唐岱《十万图》是仿前代诸位山水名家笔意所作，分别为《万壑祥云》（仿赵孟頫）（图5-19）、《万柳会烟》（仿惠崇）、《万竿烟雨》（仿燕文贵）、《万点青荷》（仿赵令穰）、《万顷恩波》（仿刘松年）、《万笏朝天》（仿李思训）、《万水朝宗》（仿李成）、《万林秋色》（仿范宽）、《万松叠翠》（仿王蒙）、《万峰瑞雪》（仿关仝）（图5-20）。这些仿名家笔意的山水画并不一定有确实的底本来源，更多的是依照某家风格进行的再创作。如此仿某家风格的院画作品还有许多，如孙祜《仿王维关山行旅图》（图5-21）、董邦达《仿荆浩匡庐图》（图5-22）等。

二、仿古画的临仿对象

无论从画题上还是风格上，乾隆朝仿古绘画的临仿对象都并不限于一家一派，而是十分多样。这也显示出乾隆帝仿古兴趣的广泛及仿古视野的开阔。

从画题上说，仿古人物画多仿李公麟、刘松年及宋代院画；仿古宗教画多仿吴道子、卢楞迦、贯休、丁云鹏、吴彬等人；仿古墨竹墨梅画多仿元人如王冕等人；仿古风俗画多仿苏汉臣、仇英等人；仿古山水画多仿赵伯驹、倪瓒、黄公望等人。

从风格上说，青绿山水仿古画多仿李昭道、赵伯驹等人；水墨山水仿古画多仿王维、倪瓒等人；浅绛山水仿古画多仿黄公望等人。

图5-19 清 唐岱《十万图》之《万壑祥云》（仿赵孟頫） 册页 绢本设色 纵33.3厘米 横28.8厘米 故宫博物院

图5-20 清 唐岱《十万图》之《万峰瑞雪》（仿关仝） 册页 绢本设色 纵33.3厘米 横28.8厘米 故宫博物院

图5-21 清 孙祜 《仿王维关山行旅图》 轴
绢本设色 纵170.9厘米 横92.4厘米 1745年
台北"故宫博物院"

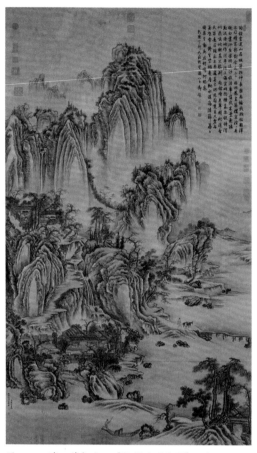

图5-22 清 董邦达 《仿荆浩匡庐图》 轴
纸本浅设色 纵183.8厘米 横108.3厘米
台北"故宫博物院"

　　以乾隆朝画院对李公麟的临仿为例，可见当时仿古画活动的多样。乾隆朝依照李公麟
之作绘成的仿古画至少有如下十数幅：周鲲《李伯时蜀江图》[18]、丁观鹏《仿李公麟便桥
会盟图》[19]、丁观鹏《仿李公麟九歌图》[20]、丁观鹏《仿李公麟观音像》[21]、丁观鹏
《弘历维摩演教图》、丁观鹏《仿李公麟唐明皇击鞠图》（图5-24）[22]、顾铨《仿李公麟
醉僧图》[23]、胡桂《仿李公麟山庄图》[24]、姚文瀚《九歌图》（图5-26）、吴桂《九歌
书画》以及乾隆帝御笔临仿的《临李公麟女史箴图》[25]、《仿李公麟天马图》、《临李公
麟出塞图》、《仿李公麟明妃出塞图》，等等。就画题来说，其中既有表现山水风景及自家
居所的山水画，又有表现历史事实与文学典故的人物画，还有描绘佛家形象的宗教画。就画
风来说，既有仿自原画的白描画，也有改动较大的着色画。另外，还有徐扬、张雨森等人依
照李公麟风格所作的山水画作数幅。

图5-23 宋 佚名 《明皇击球图》画心部分 卷 纸本水墨 纵32.1厘米 横523.2厘米 辽宁省博物馆

图5-24 清 丁观鹏 《仿李公麟唐明皇击鞠图》 卷 纸本水墨 纵35.6厘米 横251.9厘米 1746年 台北"故宫博物院"

三、仿古画的功能

乾隆朝仿古画作的实际功能有复制保存、装饰宫廷、修正史实、祭祀供养等。

完全忠实于原作、不加任何改动的仿画大多具有复制古画、保存副本的功能。设想在当时没有大规模复制条件的环境下,乾隆帝既想要时时观摩珍贵的古代画作,又想要对其进行

图5-25　宋　佚名　《九歌图》（局部）　卷　纸本水墨　纵44.8厘米　横723.2厘米　中国国家博物馆

图5-26　清　姚文瀚　《九歌图》（局部）　卷　纸本设色　纵42厘米　横727厘米　中国国家博物馆

保护使之少受损耗，将古画临摹副本，无疑是解决这一两难问题的权宜之法。

　　还有一部分仿古画作是用来装饰内廷的，这一功能继承了自古以来的院画传统。如乾隆帝十分喜爱赵伯驹的青绿山水画《春山图》（图1-10）。乾隆二十二年（1757），命徐扬"用白绢临画一幅"，画成后挂在乐安和兰室殿内。[26] 乾隆二十七年（1762），又命王炳仿照赵伯驹《春山图》"放大画一张"，画成后悬挂在含经堂殿内东里间西墙门边（图1-11）。[27] 这种具有实际装饰殿宇功用的仿古画因时常悬挂容易磨损，因此需要不时更换。

　　仿古画中还有一部分仿古宗教画是用来供奉佛堂庙宇的，如由院画家与西藏画师共同绘制的《弘历扎什伦佛装像》（图2-55）、《普宁寺弘历佛装像》（图2-56）、《弘历普乐寺佛装像》（图2-54）等画。这些画仿自唐卡图式，将乾隆帝肖像置换其中，画成后供奉在新修建的普宁寺等寺观中，接受僧众礼拜。乾隆十八年（1753），乾隆帝察觉到"佛

楼下现供关帝像尺寸不合"，因此忙命院画家姚文瀚"仿卢楞迦笔意另画一幅"，用以供奉。[28]

另外，仿古绘画中还有一部分出于历史事实或文学典故的画作。因原画有所缺漏或错讹，乾隆帝在命人仿画时进行考订，达到修正史实的目的。乾隆四十五年（1780），乾隆帝在查看内务府上交的《诗经》册页时，认为"画片俱画错了"。于是，乾隆帝命有服不能进内廷的贾全"在伊家内照手卷绘画"，"每页画二张，一张着色，一张墨画"。贾全仿画的《诗经图》被"换裱在《诗经图》原册页上"。[29]同样，内府所藏萧云从所绘《离骚图》"所存各图，已缺略不全"，因此特命门应兆"仿照李公麟《九歌图》笔意补行绘画，以臻完善"。[30]（图5-27、图5-28）

当然，诸如复制保存、装饰宫廷、修正史实、祭祀供养等功能仅仅是仿古绘画一般意义上的普遍功能。其实，每件仿古画作在其具体历史语境下都有自身不可取代的针对性作用。这需要将其放置在鲜活丰富的当下环境中去考察，在本书第二、第三、第四章的个案分析中，我们已经具体而微地体察了不同类型的仿古画作的实际功能与用途。

图5-27　清　门应兆补绘萧云从《离骚图》（局部）
册页　纸本水墨　纵22.1厘米　横14.8厘米
台北"故宫博物院"

图5-28　清　门应兆补绘萧云从《离骚图》（局部）
册页　纸本水墨　纵22.1厘米　横14.8厘米
台北"故宫博物院"

第三节 乾隆朝内府收藏与仿古绘画的关系

由于乾隆朝仿古绘画是针对古画所进行的临仿，因此其绘制的前提条件是古画必须入藏清宫内府，且被乾隆帝眼见并欣赏，如此乾隆帝才会下令将古画原本交予画院处或如意馆，命院画家仿制。除去少量仿名家笔意的画作，大部分仿古画作都需要对照原画临摹，因此院画家只有亲眼得见古画底本，才有可能临仿。这是仿古绘画不同于其他类型绘画的特殊性。

乾隆朝仿古绘画的仿画对象几乎都来自内廷收藏。表现皇帝汉装行乐场景的仿古人物画《是一是二图》，其古画底本为宋代佚名《人物》册页。此册页至晚于乾隆十二年（1747）进入宫廷成为内府收藏。（传）刘松年《琴书乐志图》、丁云鹏《扫象图》、李公麟《维摩演教图》、倪瓒（款）《狮子林图》、明宣宗《三阳开泰图》、（传）唐人《大禹治水图》等，诸如这些乾隆帝所宝藏珍爱的内府藏品都成为仿绘的对象。当然，也有例外。如藏于杭州圣因寺的贯休《十六罗汉像》便不是清宫内府收藏（图5-29、图5-30）。只因乾隆帝于二十二年（1757）南巡过圣因寺时见到此画十分喜爱，于是特命裘曰修将此画带回京城，交予如意馆仿绘《十六罗汉像》（图5-31、图5-32）。仿画由两位宫廷画家合力完成，丁观鹏"将面像衣纹俱照依勾出共余手足等处"，王炳画山子石头。乾隆帝还特别嘱咐："若合法者不可重改，若不合法者，遵照从前指示之处改画。"[31] 仿画完成后，又将贯休原画归还杭州圣因寺。

由于乾隆帝的鉴藏标准并不十分严格，对画迹真伪判定的把握也相对宽松，这使得各朝代、各画家、各画风、各画题的画作大量进入乾隆内府。《石渠宝笈》所著录的内府书画藏品"并非都是真迹，更非全是精品"。[32] 这一做法虽遭后人诟病，却在一定程度上保存了古画资源。同时，乾隆

图5-29 （传）五代 贯休《十六罗汉像》圣因寺拓本之租查巴纳塔嘎尊者 轴 石刻拓本 杭州圣因寺

图5-30 清 丁观鹏、王炳合绘《十六罗汉像》之租查巴纳塔嘎尊者 轴 纸本设色 纵127.5厘米 横57.5厘米 台北"故宫博物院"

帝深知书画鉴定之难所保持的"存而不摈"的态度，也显示出其对一般文物的关注，由此建立了包罗万象的内府收藏。[33]

由此可见，许多乾隆朝仿古画作的古画底本在今天看来并不一定是真迹，甚至是伪作。如倪瓒（款）《狮子林图》被乾隆帝列为"上等收一"，认为其是不二的倪瓒真迹，并亲自在画卷签条上题写"倪瓒《狮子林图》，神品，内府珍藏"。乾隆帝还曾多次临仿此卷，并下江南寻访狮子林园。但据今学者研究考证，此卷从时间上判断绝非倪瓒真迹。同样，归于

图5-31 （传）五代 贯休《十六罗汉像》之喇乎拉
尊者 轴 石刻拓本 杭州圣因寺

图5-32 清 丁观鹏《十六罗汉像》之喇乎拉尊者
轴 纸本设色 纵127.5厘米 横57.5厘米
台北"故宫博物院"

刘松年名下的《琴书乐志图》、归于唐人名下的《大禹治水图》等画迹，都存在真伪判定与
时代归属的问题。但正因为乾隆帝较为宽松的鉴藏观念，才使得这些画迹进入宫廷，而且一
再被仿画，进而勾连出仿古绘画背后的意涵。

乾隆内府藏品的丰富并非一日之功。有学者将乾隆帝一生书画收藏分为四个阶段：青宫
时期、乾隆朝早期［乾隆十年（1745）前］、乾隆朝中后期［乾隆十一年（1746）至乾隆
六十年（1795）］、太上皇时期。[34] 前两个阶段收藏较少，书画主要为乾隆帝登基之前的

青宫旧藏。从乾隆十一年至乾隆六十年的50年间是乾隆书画收藏的高峰期。臣工进献和抄没所得使得大量书画流入内府，加之青宫时期的收藏、接受明内府收藏及四处搜求购买，乾隆内府书画贮藏范围不断扩大，鉴赏活动日渐频繁。

与此相合的是，乾隆朝仿古画作虽自乾隆帝登基之初就已出现，但大规模的仿画活动约从乾隆二十一年（1756）开始直至乾隆五十二年都维持较为活跃的程度，之后有所缩减（参见第一章第二节及附录2清乾隆朝仿古绘画活动大事记）。仿古绘画活动活跃的时间与乾隆内府收藏活动兴盛的时间基本一致，这说明两者之间确实存在着互动关系，收藏的极大丰富也促使仿古绘画活动的兴起。

可以说，乾隆内府收藏的集大成，为仿古绘画活动的开展提供了充足的古画资源和临仿对象。蔚为大观的乾隆内府书画，一方面为仿古绘画提供了临仿的便利条件，另一方面扩展了仿古视野范围。

第四节
大清乾隆仿古
——乾隆帝仿古观念的形成

在乾隆内府，仿古活动并不只限于丹青绘画，还在书法、器物等诸多领域不断开展，形成了蔚为大观的跨界仿古风潮。

书家向来重视对前人墨迹的临摹，并以此作为提高书艺的手段。熟稔于汉文化的乾隆帝亦深谙此法，御笔临仿过诸家书迹。王羲之《快雪时晴帖》、王献之《中秋帖》与王珣《伯远帖》作为乾隆帝最为珍爱的古代书迹，并称"三希"。乾隆十二年（1747），乾隆帝因得到宋笺本三王书迹而十分高兴，于是作《临三希帖》一张（图5-33）。并在其后说明仿写缘由："三王真迹为希代墨宝之冠，偶得宋笺，爱其宜笔，辄临一过，不觉神兴飞动。"[35] 乾隆帝对历代法书的临摹兴趣一直持续，仅乾隆二十八年（1763）十一月就临写了如下多种书迹：《米芾苕溪诗帖》手卷一卷、《赵孟頫书襄阳歌》手卷一卷、《黄庭坚书云荚道人歌》手卷一卷、唐人《朋友想问书》手卷一卷、蔡苏黄书手卷一卷、蔡苏黄米字四张、文徵明《墨兰》手卷一卷、宋四家帖手卷一卷、宋四家帖字八张等。[36] 其中，赵孟頫、董其昌等人书迹是乾隆帝一生挚爱的临仿对象（图5-34）。

此外，乾隆朝的器物制作如玉器、瓷器、缂丝中亦存在不少仿古之作。

就玉器来说，因乾隆帝十分厌恶当时市场上流行的雕刻繁缛、机巧流俗的时新样式玉器，认为是"无用之物"，并发出"玉厄"之叹，于是在宫中推行"摹古器形"的仿古玉器，主张回归淳朴稚拙的典雅风格。[37] 乾隆帝鼓励玉工以商、周至汉代的青铜器及玉器作为新制玉器时摹仿的蓝本。乾隆内府收藏有一座铜熊尊，著录于记载清内府铜器收藏的《西清古鉴》中（图5-35）。[38] 此熊尊张口伸臂，憨态十足，虽无特别装饰，却显得质朴可爱（图5-36）。乾隆帝令内府工匠根据这件铜熊尊仿

图5-33 清 弘历《临三希帖》 卷 纸本水墨 纵25厘米 横79.8厘米 天津博物馆

图5-34 清 弘历《临董其昌孝经册》 册页 纸本墨笔 故宫博物院

制玉熊尊一座，并不加以繁缛的装饰（图5-37）。

凡当时制作仿古玉器，会在器物底部镌刻"大清乾隆仿古"或"大清仿古"等字样（图5-38）。这件仿制的玉熊尊便刻有此字样。乾隆二十五年（1760），皇帝下旨，在熊颈背管处阴刻"大清乾隆仿古"三行隶书款识。[39] 同样的题跋还在周处斩蛟白玉陈设上出现。[40]

此外，乾隆朝还流行一种"画意"玉器，又称为"玉图"。这类玉器大多以文人逸事或山水名胜为主题，表现于平面状的插屏、圆柱形的笔筒或不规则的玉山子。乾隆帝对这类

图5-35 《西清古鉴》中的"唐飞熊表座"

图5-36 清 佚名 铜熊尊 附木座
台北"故宫博物院"

图5-37 汉 佚名 玉熊尊 附木座
台北"故宫博物院"

玉器比较认可，认为"尚有雅趣可玩"，"虽未能仿古较近雅矣"。[41] 租查巴纳塔嘎尊者赞玉山子即是此中一例（图5-39）。从画意上看，此玉图与杭州圣因寺所藏贯休《十六罗汉像》（图5-29）并无二致。但造办处玉工制作此玉时，更有可能参考画院画家丁观鹏根据贯休画所仿的《十六罗汉像》之租查巴纳塔嘎尊者（图5-30）。玉山子上还镌刻有乾隆帝御制赞文："第十一租查巴纳塔嘎尊者倚槎枒树，憩伛偻身。谁为触背，谁为主宾。示其两指，以扇拂之。捉摸不得，拟议即非。"[42] 从中可见乾隆帝对将古画改作器物的兴趣。

受到贯休十六罗汉图影响的仿古器物还有一件由16扇单屏组成的硬木嵌玉十六罗汉像屏。每扇屏风正面为一尊用玉镶嵌而成的罗汉，背面为以植物题材为主的黑漆地描金绘画图案（图5-40、图5-41）。据清宫档案记载，这件十六罗汉像屏是乾隆四十二年（1777年）由大臣国泰贡献给乾隆帝的。[43] 由于罗汉屏风画与贯休之作逼近肖似，而深得乾隆帝的喜爱。

不同材质之间的仿古转换在乾隆朝内廷经常出现。如内府藏有一卷仇英《后赤壁图》就曾在乾隆帝的授意下，将其画意改做缂丝作品《仇英后赤壁赋》（图5-42）。同样的赤壁题材还曾被做成玉器陈设。[44]

由此可见，"大清乾隆仿古"，这则反复出现在仿古器物上的款识如同乾隆帝推行仿古实践的一则标语。正如乾隆帝自言，之所以在宫廷内府制作仿古玉器、仿古缂丝等仿古器物，为的是"渐欲引之古，庶其返以初"。仿古器物如此，仿古书画同样是出于此目的。

可以说，将天下古物集于一身的乾隆帝，展开了视野广阔的仿古实践活动。绘画、书法、器物皆包含于其中，这亦体现出乾隆帝对于古代文物的理解与认识。这种跨界仿古的出现，恰恰说明乾隆帝在内府所推行的仿古实践并非一时兴起，而是存在着明确的仿古意识与仿古观念。

图5-38 碧玉刻字双耳盖瓶底部"大清乾隆仿古"款识拓片 台北"故宫博物院"

图5-39 清 佚名 租查巴纳塔嘎尊者赞玉山子 长22厘米 高18.3厘米 台北"故宫博物院"

图5-40 清 佚名 硬木嵌玉十六罗汉像屏之租
查巴纳塔嘎尊者 16扇屏之一 单扇纵213厘米
横58.7厘米 厚6厘米 1777年 故宫博物院

图5-41 清 佚名 硬木嵌玉十六罗汉像屏
之喇乎拉尊者 16扇屏之一 单扇纵213厘米
横58.7厘米 厚6厘米 1777年 故宫博物院

图5-42 清 佚名 缂丝《仇英后赤壁赋》（局部） 纵34.7厘米 横1110厘米 故宫博物院

无论从"不要西洋气"的仿古绘画风格来看，还是根据内府收藏古画进行临仿的取材来源来说，我们都不难见出乾隆朝仿古绘画活动与传统汉文化之间所存在的千丝万缕的联系。

自宋代以来，由于文人的自觉，其审美趣味及观念对艺术产生了决定性影响。文人画自产生并成熟以来，牢牢占据画坛的正统地位。宋、明两代文人学士不断提出"复古"之说。宋代欧阳修、吕大临、赵明诚，明代董其昌等人主张鉴赏古物，以此提高修养。乾隆帝在内廷开展的仿古实践，无疑受到宋、明以来文人好古思想传统的影响。

虽然身为满族人，但乾隆帝所主张临仿的"古"却并非东北满族之古，而是汉文化传统之古。从仿古绘画活动来说，仿画底本大多来自汉族画家所绘之作，即使临仿诸如元、金等朝代画作，也选取汉人画作为多，极少仿画其他民族画家的画作。

仿古人物画中的皇帝汉装行乐图像，多仿自表现汉族文士逸乐情景的古画。乾隆帝选取流传有序的宋、明古画底本进行临仿，并且在仿制时较多保持古画原貌而少加改动。这种做法既显示出乾隆帝对汉文化传统的理解，也体现出其对汉文化传承的重视。

仿古山水画中的《仿倪瓒狮子林图》，以文人写意画的代表人物倪瓒之画进行临仿。不管是乾隆帝的御笔临仿，还是宫廷画家的仿制，都竭力在画面与笔意上契合原图。乾隆帝不仅欣赏倪瓒逸笔草草不求形似的画风，更想要贴近文人隐居的清逸内涵。于京师仿建狮子林园时，乾隆帝也因为圆明园狮子林园只有形似而没能传达出倪瓒《狮子林图》的精神，不惜于避暑山庄文园再次仿建狮子林园。种种举动都显露出乾隆帝想要贴近汉文化的迫切愿望。

第五节 汉文化之古

在仿古花鸟画中，乾隆帝的临仿态度出现了明显的分化。一方面，当临仿诸如《三阳开泰图》这类源自民间传统图式而非出自文人画系统的画题时，乾隆帝在仿画上进行了较为大胆的改换。乾隆帝御笔《开泰图》虽然在画意上仿自明宣宗，但对三羊品种与姿态进行了较大改动，并且运用了较为强烈的海西光影透视之法。与之相反，在另一些仿古花鸟画中，乾隆帝的仿古态度截然不同。如令郎世宁仿画陈容《九龙图》时，乾隆帝就明确要求"不要西洋气"。乾隆帝还认为郎世宁所作《爱乌罕四骏图》缺乏古意，特命金廷标用李公麟画法补画，以求达到"以郎之似合李格"的境界。

由此可见，乾隆帝在对待不同仿古资源时，态度有所差别。乾隆朝的仿古绘画实践所主张临仿的是汉文化之古。乾隆帝对于汉族文人画传统十分尊重，只仿而少改；对于没有一定之规的民间画题，则可进行较为随意的改动。

第六节
怀抱观古今

与同样作为外来民族统治者的元朝皇帝相比，乾隆帝在对待汉文化态度上存在着明显的差别。乾隆帝不仅自身钻研汉族文化，还在宫廷内府广泛推行仿古实践。

清人入关之后，满族主体迁居到具有悠久农耕传统的广大中原地区，自然环境及社会环境已与关外大相径庭。作为君临天下的帝王，尽管碍于祖训不能身着汉装，但如何让汉族子民承认自己作为儒家文化正统皇权的延续，一直是乾隆帝的心头所思。[45]

在乾隆帝看来，对待汉族传统文化与儒家古训，消极抵制绝非良策，积极了解、重新塑造才是正道。[46]通过不断的学习，乾隆帝对汉文化的理解已远超一般汉人："即以汉人文学而论，朕所学所知，即在通儒，未肯多让，此汉人所共知。"[47]

乾隆帝对汉文化经典进行保存、整理与出版。乾隆五十五年（1790），80岁的乾隆帝敕令集三代刻石石鼓文尚存的130字，重排石鼓诗十首并重刻石鼓，以此宣扬自身在文化道统上的权威。[48]

在绘画方面，乾隆帝于皇家画院中广泛推行仿古绘画实践。在图式上依照古画传统并加以史实考订，在画风上保持传统画法又加入海西线法因素。

正如乾隆帝不断在诗文中所强调的那样，这种仿古绘画实践并不是为了自身逸乐，而是"却予缱念在民艰"。仿古山水画如《仿倪瓒狮子林图》体现出乾隆帝对江南民情的重视、对苏州文化传统的关切。仿古花鸟画如《三阳开泰图》同样反映出乾隆帝对农耕的重视、对灾异的忧虑、对民生的关怀。作为一统天下的皇帝，观赏、仿制这些

汉文化之古画，就"如见万民心"。

正如乾隆帝玩赏书画之所在养心殿三希堂内所张挂的御笔对联所言——"怀抱观古今，深心托豪素"。（图5-43、图5-44）仿古绘画实践虽以仿"古"为表现形式，却处处体现了乾隆帝心心念念的"今"之现实。又如在乾隆帝仿古行乐图中所表现的，虽身为满族人，但在画中，乾隆帝同时也是身着汉装的传统文士，是藏传佛教的文殊菩萨。皇帝、文士、菩萨，这三重身份在乾隆帝身上合为一体，以达到"天下一统、华夷一家"的目的。仿古绘画活动，正是实现乾隆帝宣扬儒家思想、重视汉族文化的最得体的表现方式，也是将乾隆帝所怀抱拥有的"古"之资源与"今"之现实二者的完美结合。

图5-43　清　弘历　行书御笔
五言联　纸本水墨　纵84.3厘米
横13厘米　故宫博物院

图5-44　紫禁城养心殿三希堂内景原状陈列

注释

[1] 聂崇正：《"线法画"小考》，《故宫博物院院刊》1982年第3期。

[2] 年希尧：《视学》（其中收入《视学精蕴》弁言），载《续修四库全书》第1067册，上海古籍出版社，2002年，第27页。

[3] 中国第一历史档案馆、香港中文大学文物馆合编《清宫内务府造办处档案总汇》，第15册，人民出版社，2005年，第343页。乾隆十二年（1747），如意馆，三月十七日："七品首领萨木哈来说太监胡世杰交陈容《九龙图》一卷，宣纸一张，传旨着交郎世宁用此宣纸仿《九龙图》画一张，不要西洋气，钦此。于本日司库白世秀来说太监胡世杰交张雨森绢画一张，传旨陈容《九龙图》不用宣纸画，问郎世宁爱用绢即照此画尺寸用绢画《九龙图》一张，用纸画即用本处纸照此画尺寸画《九龙图》一张，不要西洋气，钦此。"

[4] 林焕盛：《丁观鹏的摹古绘画与乾隆院画新风格》，台湾大学艺术史研究所硕士论文，1994年。

[5] 《御制诗三集》卷三十一，《命金廷标橅李公麟五马图法画爱乌罕四骏因叠前韵作歌》："元祐颇亦讫声教，于阗董毡逢狄鞮。左骐骥院育良驷，凤头锦膊名堪稽。以此公麟留妙迹，不胫而入西清西。徒观传神画画骨，诇珍金韘与玉题。兹者致贡爱乌罕，昂藏有过无不齐。泰西绘具别传法，没骨曾命写裹蹄。着色精细入毫末，宛然四骏腾沙堤。似则似矣逊古格，盛事可使方前低。廷标南人善南笔，橅旧令貌锐耳批。聪駹駹骏各曲肖，卓立意已超云霓。副以思服本色，执靮按队牵駤騠。以郎之似合李格，爰成绝艺称全提。匪说攸闻垂往训，万类一理终无暌。长歌惭匪工部健，徒怀往作吟苏徯。"载商务印书馆四库全书出版工作委员会编《文津阁四库全书》，第436册，商务印书馆，2005年，第22页。

[6] 中国第一历史档案馆、香港中文大学文物馆合编《清宫内务府造办处档案总汇》，第28册，人民出版社，2005年，第70页。乾隆二十八年（1763），如意馆，十月初一日："接得员外郎安泰等押帖一件，内开九月二十六瑞首领董五经交郎世宁画《爱乌罕四骏》手卷一卷，金廷标橅李公麟法画《爱乌罕四骏》手卷一卷，王炳《摹黄公望江山胜览》手卷一卷，传旨着交如意馆配袱别，样子发往南边依从前做法照样做来，钦此。"

[7] 《御制诗三集》卷三十，《爱乌罕四骏歌》，载商务印书馆四库全书出版工作委员会编《文津阁四库全书》，第436册，商务印书馆，2005年，第17页。

[8] 中国第一历史档案馆、香港中文大学文物馆合编《清宫内务府造办处档案总汇》，第27册，人民出版社，2005年，第189页。乾隆二十七年（1762），如意馆，六月初三日："接得员外郎安泰、库掌花善押帖，内开闰五月十九日太监胡世杰传旨，思永斋佳处领其要插屏一座，正面着金廷标仿宋人画宣纸画一幅，背面着王致诚用绢画西洋人物画一幅，钦此。"

[9] 中国第一历史档案馆、香港中文大学文物馆合编《清宫内务府造办处档案总汇》，第41册，人民出版社，2005年，第310页。乾隆四十二年（1777），如意馆，十一月初三日："接得郎中图明阿押帖，内开十月十六日首领董五经传旨宋人《寒林楼观图》挂轴一轴，着谢遂仿画，钦此。"

[10] 中国第一历史档案馆、香港中文大学文物馆合编《清宫内务府造办处档案总汇》，第41册，人民出版社，2005年，第304页。乾隆四十二年（1777），如意馆，十月十五日："接得郎中图明阿押帖，内开十月初二日太监霍集萨赖传旨宋人《勘书图》画一轴，着姚文瀚照

注释

样画一张，钦此。"中国第一历史档案馆、香港中文大学文物馆合编《清宫内务府造办处档案总汇》，第41册，人民出版社，2005年，第318—319页。十二月十二日："交……姚文瀚《仿宋人勘书图》一轴。"

[11] 中国第一历史档案馆、香港中文大学文物馆合编《清宫内务府造办处档案总汇》，第16册，人民出版社，2005年，第589页。乾隆十四年（1749），如意馆，四月二十八日："副催总佛保持来司库郎正培、瑞保押帖一件，内开为十三年十一月初六日太监朱兴邦来说，太监胡世杰交李公麟《便桥会盟》手卷一件，传旨着丁观鹏仿李公麟意思画《鲜马》手卷稿呈览，钦此。于十四年三月初五日，郎正培等奉旨着丁观鹏将《鲜马》稿大概画出，再着张廷彦起细稿呈览，钦此。于本月十三日太监卢成来说，太监胡世杰传旨仿李公麟《便桥图》手卷稿起上马处，着添旄十杆、跑马十人，俱要跑开前后一样，再恰恰里处添一土坡，收什改好，俟驾幸南苑之日，着郎正培、瑞保送去呈览，钦此。于本月十九日将手卷稿上前后各添得旄十杆、跑马十人，恰恰里处添得土坡，郎正培持赴南苑交太监胡世杰呈览，奉旨稿内有跑马一人着土坡□□（原字"漫漶"——笔者按），只露上身再现有好款式者，将稿上俗气样式换下，钦此。于五月十六日将画得《鲜马》手卷呈进讫。"

[12] 中国第一历史档案馆、香港中文大学文物馆合编《清宫内务府造办处档案总汇》，第18册，人民出版社，2005年，第598页。乾隆十七年（1752），如意馆，五月初二日："副催总五十持来员外郎郎正培等押帖一件，内开为十四年十月初五日太监刘成来说，首领文旦交来宋人刘松年《文会图》手卷一卷，传旨着姚文瀚用宣纸仿画手卷一卷，钦此。"

[13] 中国第一历史档案馆、香港中文大学文物馆合编《清宫内务府造办处档案总汇》，第8册，人民出版社，2005年，第219页。乾隆三年（1738），如意馆，十月初五日："司库郎正培押帖一件，内开八月初七日太监毛团交小李将军青绿金碧《新丰图》堂画一轴，传旨照此轴景界上下放大，着唐岱、陈枚、孙祜合画，钦此。"

[14] 中国第一历史档案馆、香港中文大学文物馆合编《清宫内务府造办处档案总汇》，第9册，人民出版社，2005年，第175页。乾隆四年（1739），画院处，三月初三日："催总白世秀来说太监张明交《春夜宴桃李园图》一轴，传旨照此画尺寸，高收矮一尺七寸，宽收窄七寸，照样着冷枚画一张，钦此。于十一月十八日太监马进忠来说太监张明传旨，要《春夜宴桃李园图》，钦此。于本日七品首领萨木哈将原样《春夜宴桃李园图》一轴持进，交太监张明胡世杰呈进讫。于五月初二日画得《春夜宴桃李园图》一轴呈进，讫。"

[15] 中国第一历史档案馆、香港中文大学文物馆合编《清宫内务府造办处档案总汇》，第7册，人民出版社，2005年，第769页。乾隆二年（1737），如意馆，四月十四日："唐岱来说，太监毛团传旨着唐岱仿赵千里笔意画手卷二卷，钦此。于本年五月二十五日，唐岱将画得《仿赵千里笔意》手卷二卷交太监毛团呈进讫。"

[16] 中国第一历史档案馆、香港中文大学文物馆合编《清宫内务府造办处档案总汇》，第8册，人民出版社，2005年，第218页。乾隆三年（1738），九月初五日："据催总韩起龙押帖内开八月十八日，太监胡世杰传旨，着唐岱仿宋元人十二家笔意画册页一册十二幅，钦此。"

[17] 中国第一历史档案馆、香港中文大学文物馆合编《清宫内务府造办处档案总汇》，第12

注释

册，人民出版社，2005年，第356页。乾隆九年（1744），如意馆，正月十二日："副催总六十七持来司库郎正培骑都尉巴尔当催总花善押帖一件，内开为八年十二月十一日，太监张明传旨着锡林仿蓝英（应为"瑛"——笔者按）山水笔意画手卷一卷，高九尺，长不拘，钦此。"

[18] 中国第一历史档案馆、香港中文大学文物馆合编《清宫内务府造办处档案总汇》，第14册，人民出版社，2005年，第421页。乾隆十一年（1746），如意馆，五月十二日："司库白世秀来说太监张明传旨，着周鲲用宣纸画李伯时《蜀江图》，钦此。"

[19] 中国第一历史档案馆、香港中文大学文物馆合编《清宫内务府造办处档案总汇》，第16册，人民出版社，2005年，第589页。乾隆十四年（1749），如意馆，四月二十八日："副催总佛保持来司库郎正培、瑞保押帖一件，内开为十三年十一月初六日太监朱兴邦来说，太监胡世杰交李公麟《便桥会盟》手卷一件，传旨着丁观鹏仿李公麟意思画《解马》手卷稿呈览，钦此。"

[20] 中国第一历史档案馆、香港中文大学文物馆合编《清宫内务府造办处档案总汇》，第24册，人民出版社，2005年，第693页。乾隆二十四年（1759），如意馆，九月二十五日："接得员外郎安泰、库掌德魁押帖，内开本月二十四日，太监张良栋持来李公麟白描画《九歌图》手卷一卷，胡世杰传旨着丁观鹏仿画色画一卷，钦此。"

[21] 中国第一历史档案馆、香港中文大学文物馆合编《清宫内务府造办处档案总汇》，第22册，人民出版社，2005年，第516页。乾隆二十二年（1757），如意馆，正月初九日："接得员外郎郎正培押帖一件，内开本月初八日太监张良栋持来贯休画《极乐图》一轴、李公麟画《观音像》一轴、宣纸二张，太监胡世杰传旨，着丁观鹏仿画二轴，俟宣纸《十六罗汉》得时仿此二轴，钦此。"

[22] 中国第一历史档案馆、香港中文大学文物馆合编《清宫内务府造办处档案总汇》，第30册，人民出版社，2005年，第95页。乾隆三十一年（1766），如意馆，五月初一日："接得郎中德魁押帖一件，内开四月二十八日首领董五经交金廷标仿李公麟《击壤图》宣纸一张、董邦达仿画文徵明《渔乐图》宣纸一张、钱维城仿画陈淳《蔬卉集绘》宣纸画一张、钱维城仿画王毂《梅竹》宣纸画一张，传旨着裱手卷四卷，钦此。"

[23] 中国第一历史档案馆、香港中文大学文物馆合编《清宫内务府造办处档案总汇》，第34册，人民出版社，2005年，第502页。乾隆三十六年（1771），如意馆，九月初八日："交……顾铨《仿李公麟醉僧图》一张……裱手卷一卷。"

[24] 中国第一历史档案馆、香港中文大学文物馆合编《清宫内务府造办处档案总汇》，第51册，人民出版社，2005年，第19页。乾隆五十三年（1788），如意馆，十月初七日："接得员外郎福庆等押帖，内开八月十八日报上带来胡桂《仿李公麟山庄图》一卷，传旨交如意馆裱手卷一卷，钦此。"

中国第一历史档案馆、香港中文大学文物馆合编《清宫内务府造办处档案总汇》，第51册，人民出版社，2005年，第25页。如意馆，十一月二十五日："交胡桂《仿（漏"李"字——笔者按）公麟山庄图》手卷一卷，传旨交启祥宫配袱别匣，钦此。"

[25] 中国第一历史档案馆、香港中文大学文物馆合编《清宫内务府造办处档案总汇》，第28

注释

册，人民出版社，2005年，第71页。乾隆二十八年（1763），十月十四日："交……御临李公麟《女史箴图》手卷一卷。"

[26] 中国第一历史档案馆、香港中文大学文物馆合编《清宫内务府造办处档案总汇》，第22册，人民出版社，2005年，第544—545页。乾隆二十二年（1757），如意馆，六月二十六日："接得员外郎郎正培、催总德魁押帖一件，内开本月二十五日，太监胡世杰交赵伯驹《春山图》一轴、王绂画一轴，传旨赵伯驹《春山图》着徐扬用白绢临画一幅，其尺寸比王绂画加高二寸、放宽三寸，得时在乐安和兰室殿内用赵伯驹《春山图》，在同乐园挂王绂画，着收拾好归续入内，钦此。"

[27] 中国第一历史档案馆、香港中文大学文物馆合编《清宫内务府造办处档案总汇》，第27册，人民出版社，2005年，第179页。乾隆二十七年（1762），如意馆，闰五月初一日："接得郎中达子、员外郎安太押帖一件，内开五月初十日，太监胡世杰交来赵伯驹《春山图》一轴，传旨含经堂殿内东里间门此边，着王炳仿赵伯驹《春山图》放大画一张，钦此。"

[28] 中国第一历史档案馆、香港中文大学文物馆合编《清宫内务府造办处档案总汇》，第19册，人民出版社，2005年，第571页。乾隆十八年（1753），如意馆，十一月十六日："塔前佛楼下现供关帝像尺寸不合，着姚文瀚仿卢楞迦笔意另画一幅，钦此。"

[29] 中国第一历史档案馆、香港中文大学文物馆合编《清宫内务府造办处档案总汇》，第44册，人民出版社，2005年，第67页。乾隆四十五年（1780），如意馆，十一月十九日："接得郎中保成押帖内开二十八日厄鲁里交画页三册古董房、手卷三卷上书房，内《诗经图陈风》第十二册随《宋高宗书马和之画陈风图》手卷一卷，《诗经图豳风》第十四册随《宋高宗书马和之画豳风图手卷》一卷，《诗经图周颂清庙之什》第二十六册随《宋高宗书马和之画周颂清庙之什图》手卷一卷。传旨《诗经》册页内画片俱画错了，现今画页全有服不能进内，着将交下册页手卷三分内交贾全先领出去一分（应为"份"——笔者按），在伊家内照手卷绘画，每页画二张，一张着色，一张墨画，画得一分（应为"份"——笔者按）送进呈览准时换裱在《诗经图》原册页上，再发给贾全第二分（应为"份"——笔者按），接画，令贾全敬谨收放不可污秽，钦此。"

[30] 门应兆《离骚图》（台北"故宫博物院"藏）前副页上乾隆四十六年（1781）御题。

[31] 中国第一历史档案馆、香港中文大学文物馆合编《清宫内务府造办处档案总汇》，第22册，人民出版社，2005年，第519页。乾隆二十二年（1757），如意馆，四月初八日："接得员外郎郎正培催总德魁押帖一件，内开三月三十日侍郎裘曰修带来贯休《罗汉》十六轴，首领桂元传旨交如意馆，着丁观鹏将面像衣纹俱照依勾出共余手足等处，若合法者不可重改，若不合法者，遵照从前指示之处改画，至山子石头着王炳画，将现在承办之画俱行暂停，先将此项办理，钦此。于二十三年正月十八日，催总德魁将画得《罗汉》十六轴呈进，讫。"

[32] 杨丹霞：《〈石渠宝笈〉与清代宫廷书画的鉴藏（上）》，《艺术市场》2004年第10期。

[33] 张震：《乾隆内府"因画名室"的鉴藏活动研究》，中央美术学院博士论文，2012年。

注释

[34]刘迪：《清乾隆朝内府书画收藏》，南开大学博士论文，2010年。

[35]弘历《临三希帖》（天津博物馆藏）卷上御题。

[36]中国第一历史档案馆、香港中文大学文物馆合编《清宫内务府造办处档案总汇》，第28册，人民出版社，2005年。乾隆二十八年（1763），如意馆，十一月二十二日："交御临《米芾苕溪诗帖》手卷一卷……御临《赵孟頫书襄阳歌》手卷一卷……御临《黄庭坚书云荪道人歌》手卷一卷……御临唐人《朋友想问书》手卷一卷。"十一月二十九日："交御笔临蔡苏黄书手卷一卷，御临蔡苏黄米字四张……御临文徵明《墨兰》手卷一卷，御临文徵明《墨兰》画一张……交御临宋四家帖手卷一卷，御临宋四家帖字八张。"

[37]张丽端：《从"玉厄"谈乾隆中期欣赏的玉器类型与帝王品味》，《故宫学术季刊》18卷第2期。

[38][清]梁诗正等编纂，《西清古鉴》，清乾隆二十年武英殿刊本，38卷，第28页。

[39]中国第一历史档案馆、香港中文大学文物馆合编《清宫内务府造办处档案总汇》，第25册，人民出版社，2005年，第482页。乾隆二十五年（1760），如意馆，正月二十一日："接得员外郎安泰押帖一件，内开本月十四日太监胡世杰交青绿唐飞熊表一件，白汉玉象一件（随紫檀木座），传旨着交启祥宫有收贮玉石子配做二件。其飞熊先做木样呈览，准时再做，钦此。于十八日做得飞熊木样一件，画得三阳纸样一个，随白玉石子二块。一块上画的飞熊墨道，一块上画的三羊墨道，交太监胡世杰呈览。奉旨照样准做白汉玉象飞熊木样白玉石子二件，俱交苏州织造安宁处成做。得时俱配紫檀木座，飞熊上口刻'大清乾隆仿古'款，钦此。……于十一月十五日将苏州送到白玉飞熊表一件，岁紫檀木座持进，交太监胡世杰呈进，讫。"

[40]中国第一历史档案馆、香港中文大学文物馆合编《清宫内务府造办处档案总汇》，第26册，人民出版社，2005年，第723页。乾隆二十六年（1760），如意馆，十月十二日："太监胡世杰传旨，着启祥宫收贮玉内挑一块作周处斩蛟陈设一件，钦此。于本日挑得白玉石子一块，画得周处斩蛟墨道白玉材料一块，画得四喜匙墨道，交太监胡世杰呈览，奉旨准做，各刻'大清乾隆仿古'年款，俱做木样，得时发苏州织造安宁处照样成做，钦此。"

[41]张丽端：《宫廷之雅：清代仿古及画意玉器特展图录》，台北"故宫"出版，1997年。

[42]商务印书馆四库全书出版工作委员会编《文津阁四库全书》，第434册，第424页，《御制文初集》，卷二十九，《贯休画十六应真像赞》之《租查巴纳塔嘎尊者》，商务印书馆，2005年。

[43]故宫博物院、首都博物馆编《长宜茀禄：乾隆花园的秘密》，北京出版社，2014年，第202页。

[44]中国第一历史档案馆、香港中文大学文物馆合编《清宫内务府造办处档案总汇》，第26册，人民出版社，2005年，第687—688页。乾隆二十六年（1761），如意馆，三月二十一日："接得郎中达子等押帖一，内开初九日太监胡世杰传旨着如意馆收贮玉内挑二块画山水陈设样呈览，钦此。于本日挑得青白玉一块，重九两，画得《赤壁图》纸样一张。挑得青玉一块，重二十四斤，画得山水石陈设纸样一张，交胡世杰呈览。奉旨《赤壁图》留如意馆做，其山石陈设照纸样做一木样，得时再做，钦此。于三月十七日做得木样交太监胡世

注释

杰呈览,奉旨照样准做。交苏州织造安宁处照样做成,钦此。"

[45] 庄吉发:《法古与仿古:从文献资料看清初君臣对古代书画器物的兴趣》,载《清史论集》13,台北文史哲出版社,1997年。

[46] 郭成康:《也谈满族汉化》,《清朝的国家认同》,中国人民大学出版社,2010年。

[47][清]庆桂、董诰等编《大清高宗纯皇帝实录》9—27册,《清实录》,中华书局,1985年。

[48] 侯怡利:《圣主明君的形塑与文物的再阐释——论乾隆重刻石鼓》,《故宫学术季刊》2010第二十七卷第四期。

附录1

乾隆朝现存仿古书画一览表

主要收录来源：故宫博物院资料信息中心；中国古代书画鉴定组编《中国古代书画图目》（索引，1—23册），文物出版社，1986年；台北"故宫博物院"编辑委员会编《故宫书画图录》（1—31册），台北"故宫博物院"出版社，1989—2012年。

画名	画家	材质、尺幅、年款 （部分作品不详）	藏地	底本来源
清院本《清明上河图》	陈枚、孙祐、金昆、戴洪、程志道合绘	卷 绢本设色 纵 35.6 厘米 横 1152.8 厘米 1736 年	台北"故宫博物院"	仇英《清明上河图》
《清明上河图》	沈源	卷 纸本设色 纵 34.8 厘米 横 1185.9 厘米	台北"故宫博物院"	仇英《清明上河图》
《清明上河图》	罗福旼	卷 纸本设色	故宫博物院	仇英《清明上河图》
《清明上河图》	沈源	卷 纸本设色 纵 34.8 厘米 横 1185.9 厘米	台北"故宫博物院"	仇英《清明上河图》
《耕织图》（二十三开）	陈枚	册页 绢本设色 纵 26.5 厘米 横 29.6 厘米 1739 年	台北"故宫博物院"	楼璹《耕织图》
《摹丁云鹏罗汉图》	程志道	卷 纸本设色 纵 31.7 厘米 横 254.2 厘米	台北"故宫博物院"	丁云鹏《罗汉图》
《乞巧图》	丁观鹏	卷 纸本墨笔 纵 28.7 厘米 横 384.5 厘米 1748 年	故宫博物院	仇英《乞巧图》
《弘历扫象图》	丁观鹏	轴 纸本设色 纵 132.3 厘米 横 62.5 厘米 1750 年	故宫博物院	丁云鹏《扫象图》
《法界源流图》	丁观鹏	卷 纸本设色 纵 33 厘米 横 1633.5 厘米	吉林省博物馆	张胜温《梵像图》
《弘历维摩不二图》	丁观鹏、张宗苍	轴 纸本设色 纵 118.3 厘米 横 61.3 厘米	故宫博物院	李公麟《维摩演教图》
《九歌图》	丁观鹏	卷 纸本设色 纵 45 厘米 横 738 厘米	故宫博物院	李公麟《九歌图》
《摹顾恺之斫琴图》	丁观鹏	卷 纸本设色 纵厘米 横 144 厘米	故宫博物院	顾恺之《斫琴图》

续表

画名	画家	材质、尺幅、年款 （部分作品不详）	藏地	底本来源
《西园雅集图》	丁观鹏	轴 纸本设色 纵 95 厘米 横 130 厘米	故宫博物院	仇英 《西园雅集图》
《仿吴道玄宝积宾 迦罗佛像》	丁观鹏	轴 绢本设色 纵 118.7 厘米 横 54.5 厘米	故宫博物院	吴道子 《宝积宾迦罗佛像》
《临罗汉图》	丁观鹏	卷 纸本设色 纵 37 厘米 横 246 厘米	故宫博物院	丁云鹏 《罗汉图》
《夜宴桃李园图》	丁观鹏	卷 纸本设色 纵 31 厘米 横 134 厘米	故宫博物院	内府藏古画 《春夜宴桃李园图》
《摹顾恺之洛神 图》	丁观鹏	卷 纸本设色 纵 28.1 厘米 横 578.5 厘米 1754 年	台北"故宫博物院"	顾恺之 《洛神赋图》
《仿张僧繇五星 二十八宿图》 （三十三开）	丁观鹏	册页 纸本设色 纵 26.5 厘米 横 70.9 厘米	台北"故宫博物院"	张僧繇 《五星二十八宿图》
《汉宫春晓图》	丁观鹏	卷 纸本设色 纵 34.5 厘米 横 675.4 厘米 1768 年	台北"故宫博物院"	（传）仇英 《汉宫春晓图》
《仿李公麟唐明皇 击鞠图》	丁观鹏	卷 纸本水墨 纵 35.6 厘米 横 251.9 厘米 1746 年	台北"故宫博物院"	李公麟 《击球图》
《摹宋人渔乐图》	丁观鹏	轴 纸本浅设色 纵 30.3 厘米 横 30.3 厘米 1747 年	台北"故宫博物院"	宋人 《渔乐图》
《摹仇英西园雅 集图》	丁观鹏	轴 纸本浅设色 纵 130 厘米 横 95 厘米 1748 年	台北"故宫博物院"	仇英 《西园雅集图》
《摹宋人明皇夜 宴图》	丁观鹏	团扇形 纸本设色 直径 28 厘 米 1748 年	台北"故宫博物院"	赵伯驹 《汉宫图》
《仿韩滉七才子过 关图》	丁观鹏	轴 纸本设色 纵 94.5 厘米 横 54.7 厘米	台北"故宫博物院"	韩滉 《七才子过关图》
《临元人四孝图》	丁观鹏	卷 纸本设色 纵 38.7 厘米 横不等 1747 年	台北"故宫博物院"	元人 《四孝图》
《太平春市图》	丁观鹏	卷 绢本设色 纵 30.3 厘米 横 233.5 厘米 1742 年	台北"故宫博物院"	苏汉臣 《太平春市图》
《十六罗汉像》	丁观鹏、 王炳合绘	轴 纸本设色 纵 127.5 厘米 横 57.5 厘米	台北"故宫博物院"	贯休 《十六罗汉》
《十六罗汉像》	丁观鹏、 王炳合绘	轴 纸本设色 纵 127.5 厘米 横 57.5 厘米	台北"故宫博物院"	贯休 《十六罗汉》
《十六罗汉像》	丁观鹏、 王炳合绘	轴 纸本设色 纵 127.5 厘米 横 57.5 厘米	台北"故宫博物院"	贯休 《十六罗汉》

续表

画名	画家	材质、尺幅、年款 （部分作品不详）	藏地	底本来源
《十六罗汉像》	丁观鹏、王炳合绘	轴 纸本设色 纵 127.5 厘米 横 57.5 厘米	台北"故宫博物院"	贯休《十六罗汉》
《十六罗汉像》	丁观鹏、王炳合绘	轴 纸本设色 纵 127.5 厘米 横 57.5 厘米	台北"故宫博物院"	贯休《十六罗汉》
《十六罗汉像》	丁观鹏、王炳合绘	轴 纸本设色 纵 127.5 厘米 横 57.5 厘米	台北"故宫博物院"	贯休《十六罗汉》
《十六罗汉像》	丁观鹏、王炳合绘	轴 纸本设色 纵 127.5 厘米 横 57.5 厘米	台北"故宫博物院"	贯休《十六罗汉》
《十六罗汉像》	丁观鹏、王炳合绘	轴 纸本设色 纵 127.5 厘米 横 57.5 厘米	台北"故宫博物院"	贯休《十六罗汉》
《十六罗汉像》	丁观鹏、王炳合绘	轴 纸本设色 纵 127.5 厘米 横 57.5 厘米	台北"故宫博物院"	贯休《十六罗汉》
《十六罗汉像》	丁观鹏、王炳合绘	轴 纸本设色 纵 127.5 厘米 横 57.5 厘米	台北"故宫博物院"	贯休《十六罗汉》
《十六罗汉像》	丁观鹏、王炳合绘	轴 纸本设色 纵 127.5 厘米 横 57.5 厘米	台北"故宫博物院"	贯休《十六罗汉》
《十六罗汉像》	丁观鹏、王炳合绘	轴 纸本设色 纵 127.5 厘米 横 57.5 厘米	台北"故宫博物院"	贯休《十六罗汉》
《十六罗汉像》	丁观鹏、王炳合绘	轴 纸本设色 纵 127.5 厘米 横 57.5 厘米	台北"故宫博物院"	贯休《十六罗汉》
《十六罗汉像》	丁观鹏、王炳合绘	轴 纸本设色 纵 127.5 厘米 横 57.5 厘米	台北"故宫博物院"	贯休《十六罗汉》
《十六罗汉像》	丁观鹏、王炳合绘	轴 纸本设色 纵 127.5 厘米 横 57.5 厘米	台北"故宫博物院"	贯休《十六罗汉》
《十六罗汉像》	丁观鹏、王炳合绘	轴 纸本设色 纵 127.5 厘米 横 57.5 厘米	台北"故宫博物院"	贯休《十六罗汉》
《仿陆天游山水》	董邦达	轴 纸本墨笔 纵 91.5 厘米 横 44 厘米 1747 年	天津博物馆	陆广山水
《溪山深秀图》	董邦达	轴 纸本墨笔 纵 100 厘米 横 44.5 厘米 1768 年	济南市博物馆	黄公望山水
《疏峰结茆图》	董邦达	轴 纸本墨笔 纵 62.5 厘米 横 36.5 厘米 1758 年	四川省博物院	宋旭山水
《黄王笔意图》	董邦达	轴 纸本设色 纵 65.2 厘米 横 45.9 厘米 1764 年	辽宁省博物馆	黄公望、王蒙山水

续表

画名	画家	材质、尺幅、年款（部分作品不详）	藏地	底本来源
《仙山楼观图》	董邦达	轴 纸本墨笔 纵125厘米 横56厘米 1760年	湖北省博物馆	元人楼观图
《仿元人山水》（八开）	董邦达	册页 纸本设色 纵24.8厘米 横18 1746年	广东省博物馆	元人山水
《秋雨绿尊图》	董邦达	轴 纸本墨笔 纵88.5厘米 横40.7厘米	上海博物馆	黄公望山水
《仿倪瓒疏林含秀图》	董邦达	轴 纸本设色 纵123.3厘米 横55.1厘米	台北"故宫博物院"	倪瓒《疏林含秀图》
《仿王蒙层峦叠翠图》	董邦达	轴 纸本浅设色 纵192.2厘米 横94.3厘米	台北"故宫博物院"	王蒙《层峦叠翠图》
《摹王蒙幽林清逸图》	董邦达	轴 纸本浅设色 纵143厘米 横48.9厘米	台北"故宫博物院"	王蒙《幽林清逸图》
《仿王蒙仙馆澄阴图》	董邦达	轴 纸本水墨 纵123.9厘米 横55厘米	台北"故宫博物院"	王蒙《仙馆澄阴图》
《仿王蒙万叠芙蓉图》	董邦达	轴 纸本水 纵133厘米 横63.3厘米	台北"故宫博物院"	王蒙《万叠芙蓉图》
《仿陆广云壑幽深图》	董邦达	轴 纸本设色 纵125.5厘米 横64.6厘米	台北"故宫博物院"	陆广《云壑幽深图》
《仿陆广枫林晴霭图》	董邦达	轴 纸本设色 纵129.9厘米 横56.6厘米	台北"故宫博物院"	陆广《枫林晴霭图》
《仿荆浩匡庐图》	董邦达	轴 纸本浅设色 纵183.8厘米 横108.3厘米	台北"故宫博物院"	荆浩《匡庐图》
《仿赵令穰春山翠霭图》	董邦达	轴 纸本设色 纵133.2厘米 横63.5厘米	台北"故宫博物院"	赵令穰《春山翠霭图》
《仿陆广松溪烟霭图》	董邦达	卷 纸本设色 纵23.5厘米 横229.5厘米	台北"故宫博物院"	陆广《松溪烟霭图》
《仿黄公望山水》（十开）	董邦达	册页 纸本设色、纸本水墨 纵12.3厘米 横16厘米	台北"故宫博物院"	黄公望山水
《仿吴镇山水》（十开）	董邦达	册页 纸本设色、纸本水墨 纵12.3厘米 横16厘米	台北"故宫博物院"	吴镇山水
《仿王蒙山水》（十开）	董邦达	册页 纸本设色、纸本水墨 纵12.2厘米 横16厘米	台北"故宫博物院"	王蒙山水
《仿倪瓒山水》（十开）	董邦达	册页 纸本设色、纸本水墨 纵12.2厘米 横16厘米	台北"故宫博物院"	倪瓒山水

续表

画名	画家	材质、尺幅、年款 （部分作品不详）	藏地	底本来源
《文园狮子林图》	董诰	卷 纸本设色 纵24厘米 横184厘米	故宫博物院	倪瓒（款） 《狮子林图》
《仿古人山水》 （八开）	董诰	册页 纸本水墨 纵27.5厘米 横26.4厘米	台北"故宫博物院"	古人山水
《临米芾西园雅集图》	董诰	卷	故宫博物院	米芾 《西园雅集图》
《花卉》（十二开）	方琮	册页 纸本设色 1765年	鲁迅美术学院	陈淳花卉
《仿倪瓒狮子林图》	方琮	卷 纸本墨笔 纵13.1厘米 横161.2厘米 1766年	故宫博物院	倪瓒（款） 《狮子林图》
《坐听松风图》	方琮	轴 纸本设色 纵91.5厘米 横59.9厘米	广东省博物馆	董源山水
《仿古山水》 （十二开）	冯宁	册页 纸本设色 纵29.5厘米 横32.2厘米 1756年	天津博物馆	古人山水
《摹马远四皓图》	顾铨	卷 纸本设色 纵35.2厘米 横216厘米 1771年	台北"故宫博物院"	马远 《商山四皓图》
《摹阮郜女仙图》	顾铨	卷 纸本设色 纵46.1厘米 横186.1厘米 1772年	台北"故宫博物院"	阮郜 《阆苑女仙图》
《烟波钓艇图》	弘历	轴 纸本水墨 纵58.8厘米 横30.7厘米 1744年	台北"故宫博物院"	朱瞻基 《烟波捕鱼图》
《仿唐寅事茗图》	弘历	卷 纸本设色 纵31.3厘米 横107.6厘米 1754年	故宫博物院	唐寅 《事茗图》
《古木竹石图》	弘历	轴 纸本水墨 纵54.3厘米 横18.8厘米 1757年	首都博物馆	苏轼 《枯木竹石图》
《仿李迪鸡雏待饲图》	弘历	卷 纸本设色	故宫博物院	李迪 《鸡雏待饲图》
《仿钱选三蔬图》	弘历	轴 纸本设色 1758年	河北省承德避暑山庄博物馆	钱选 《三蔬图》
《临曹知白十八公图》	弘历	卷 纸本墨笔 纵53.8厘米 横22.7厘米	首都博物馆	曹知白 《十八公图》
《御笔开泰说并仿明宣宗开泰图》	弘历	轴 纸本设色 纵127.7厘米 横63厘米 1772年	台北"故宫博物院"	朱瞻基 《开泰图》
《王羲之爱鹅图》 （王羲之《快雪时晴帖》局部）	弘历	册页 纸本墨笔	台北"故宫博物院"	钱选 《兰亭观鹅图》

续表

画名	画家	材质、尺幅、年款 （部分作品不详）	藏地	底本来源
《疏林远山图》	弘历	卷 藏经纸墨笔 纵12.8厘米 横150.8厘米	天津博物馆	董其昌 《疏林远山图》
《临三希帖》	弘历	卷 纸本水墨 纵25厘米 横79.8厘米	天津博物馆	王羲之 《快雪时晴帖》、 王献之《中秋帖》、 王珣《伯远帖》
《临怀素千字文》	弘历	卷 纸本墨笔 纵30.7厘米 横609.3厘米 1770年	辽宁省博物馆	怀素 《草书千字文》
《三阳开泰图》	弘历	卷 纸本 纵28.2厘米 横133.2厘米	台北"故宫博物院"	赵孟頫 《二羊图》
《临苏轼书维摩赞》	弘历	卷 纸本墨笔	故宫博物院	苏轼 《维摩赞》
《仿赵孟頫罗汉像》	弘历	卷 纸本设色 纵26.2厘米 横52厘米	故宫博物院	赵孟頫 《红衣西域僧图》
《仿倪瓒狮子林图》	弘历	卷 纸本墨笔 纵28.3厘米 横392.8厘米 1772年	故宫博物院	倪瓒（款） 《狮子林图》
《再仿倪瓒狮子林图》	弘历	卷 纸本墨笔	故宫博物院	倪瓒（款） 《狮子林图》
《临倪瓒树石图册》（四开，故00236830-1/4）	弘历	册页 纸本墨笔	故宫博物院	倪瓒 《树石图册》
《临倪瓒树石画谱》（十开，故00236806-1/10）	弘历	册页 纸本墨笔	故宫博物院	倪瓒 《树石画谱》
《临倪瓒树石画谱》（十开，故00247881-1/10）	弘历	册页 纸本墨笔	故宫博物院	倪瓒 《树石画谱》
《临倪瓒修竹草亭图》	弘历	卷 纸本	故宫博物院	倪瓒 《修竹草亭图》
《仿倪瓒小景图》	弘历	轴 纸本	故宫博物院	倪瓒 《小景图》
《仿倪瓒秋山嘉树图》	弘历	轴 纸本	故宫博物院	倪瓒 《秋山嘉树图》
《仿倪瓒江岸望山图》	弘历	轴 纸本	故宫博物院	倪瓒 《江岸望山图》
《仿李公麟天马图》	弘历	卷 纸本	故宫博物院	李公麟 《天马图》

续表

画名	画家	材质、尺幅、年款 （部分作品不详）	藏地	底本来源
《临李公麟出塞图》	弘历	卷 纸本	故宫博物院	李公麟《出塞图》
《临李公麟女史箴图》	弘历	卷 纸本	故宫博物院	李公麟《女史箴图》
《仿李公麟明妃出塞图》	弘历	卷 纸本	故宫博物院	李公麟《明妃出塞图》
《仿赵孟𫖯杂画并书册》（十开，故00236809-1/10）	弘历	册页 纸本	故宫博物院	赵孟𫖯杂画
《临赵孟𫖯书画合璧册》（四开，故00236803-1/4）	弘历	册页 纸本	故宫博物院	赵孟𫖯书画
《临赵孟𫖯书画合璧册》（四开，故00236827-2/4）	弘历	册页 纸本	故宫博物院	赵孟𫖯书画
《仿赵孟��页枯树竹兰册》（六开，故00236838-1/6）	弘历	册页 纸本	故宫博物院	赵孟�页《枯树兰竹册》
《临赵孟�页竹树兰柳图》（四开，故00236834-1/4）	弘历	册页 纸本	故宫博物院	赵孟�页《竹树兰柳图》
《临赵孟�页竹树兰花册》（四开，故00236829-1/4）	弘历	册页 纸本	故宫博物院	赵孟�页《竹树兰花册》
《仿赵孟�页竹树兰草册》（四开，故00236910-1/4）	弘历	册页 纸本	故宫博物院	赵孟�页《竹树兰草册》
《临赵孟�页书画合璧册》（七开，故00236883-1/7）	弘历	册页 纸本	故宫博物院	赵孟�页《书画合璧册》
《临赵孟�页兰花竹树册》（四开，故00236873-1/4）	弘历	册页 纸本	故宫博物院	赵孟�页《兰花竹树册》
《仿赵孟�页竹树兰草册》（七开，故00236881-1/7）	弘历	册页 纸本	故宫博物院	赵孟�页《竹树兰草册》
《仿赵孟�页竹树兰花册》（故00236968-1/4）	弘历	册页 纸本	故宫博物院	赵孟�页《竹树兰花册》

续表

画名	画家	材质、尺幅、年款 （部分作品不详）	藏地	底本来源
《临赵孟𫖯书画洪范卷》	弘历	卷 纸本	故宫博物院	赵孟𫖯《书画洪范卷》
《仿赵孟𫖯写生册》（四开，故00236978-1/4）	弘历	册页 纸本	故宫博物院	赵孟𫖯《写生册》
《仿赵孟𫖯书画册》（六开，故00236977-1/6）	弘历	册页 纸本	故宫博物院	赵孟𫖯书画
《仿赵孟�𫖯写意册》（四开，故00236976-1/4）	弘历	册页 纸本	故宫博物院	赵孟�𫖯绘画
《仿赵孟��𫖯画册》（四开，故00236975-1/4）	弘历	册页 纸本	故宫博物院	赵孟��绘画
《临赵孟����书画册》（四开，故00247980-1/4）	弘历	册页 纸本	故宫博物院	赵孟����书画
《临赵孟���写生册》（七开，故00247984-1/7）	弘历	册页 纸本	故宫博物院	赵孟���《写生册》
《临赵孟��书画合璧册》（八开，故00247981-1/8）	弘历	册页 纸本	故宫博物院	赵孟��《书画合璧册》
《临赵孟�兰亭三跋》	弘历	卷 纸本墨笔	故宫博物院	赵孟�《兰亭三跋》
《仿赵孟�花卉四种册》	弘历	册页 纸本	故宫博物院	赵孟�《花卉册》
《仿赵孟�写生册》（八开，故00247903-1/8）	弘历	册页 纸本	故宫博物院	赵孟�《写生册》
《仿赵孟�沙渚双鸳图》（故00237300）	弘历	轴 纸本墨笔	故宫博物院	赵孟�《沙渚双鸳图》
《仿赵孟�沙渚双鸳图》（故00237182）	弘历	轴 纸本墨笔	故宫博物院	赵孟�《沙渚双鸳图》
《仿赵孟�沙渚双鸳图》（故00237085）	弘历	轴 纸本墨笔	故宫博物院	赵孟�《沙渚双鸳图》

续表

画名	画家	材质、尺幅、年款 （部分作品不详）	藏地	底本来源
《仿赵孟頫古佛像》	弘历	轴 磁青纸	故宫博物院	赵孟頫《古佛像》
《仿赵孟頫罗汉像》	弘历	卷 纸本	故宫博物院	赵孟頫《罗汉像》
《临赵孟頫兰蕙图》	弘历	卷 纸本	故宫博物院	赵孟頫《兰蕙图》
《临董其昌孝经》	弘历	册页 纸本墨笔	故宫博物院	董其昌《孝经册》
《临董其昌畸墅诗》	弘历	卷 纸本墨笔	故宫博物院	董其昌《畸墅诗》
《弘历古柏图并书临董其昌古柏行册》	弘历	册页 纸本	故宫博物院	董其昌《古柏行册》
《仿董其昌山水图》	弘历	轴 纸本	故宫博物院	董其昌山水
《仿董其昌云山图》	弘历	卷 纸本	故宫博物院	董其昌《云山图》
《仿董其昌山水图》（故00237103）	弘历	轴 纸本	故宫博物院	董其昌山水
《临董其昌书谢诗》	弘历	卷 纸本墨笔	故宫博物院	董其昌《谢诗》
《临董其昌天马赋》	弘历	卷 纸本墨笔	故宫博物院	董其昌《天马赋》
《临董其昌书陶、谢诗》	弘历	卷 纸本墨笔	故宫博物院	董其昌《陶、谢诗》
《临董其昌杂书卷》	弘历	卷 纸本墨笔	故宫博物院	董其昌《杂书卷》
《临董其昌摹苏轼帖》	弘历	轴 纸本墨笔	故宫博物院	董其昌《摹苏轼帖》
《节临急就章》	弘历	卷 纸本	故宫博物院	皇象《急就章》
《临宋人西园雅集图》	弘历	卷 纸本	故宫博物院	宋人《西园雅集图》
《仿王蒙坡石烟篁图》	弘历	轴 纸本	故宫博物院	王蒙《坡石烟篁图》

续表

画名	画家	材质、尺幅、年款 （部分作品不详）	藏地	底本来源
《临沈周杂画册》	弘历	册页 纸本	故宫博物院	沈周 《杂画册》
《仿沈周枇杷图》	弘历	轴 纸本	故宫博物院	沈周 《枇杷图》
《仿沈周月兔图》	弘历	轴 纸本	故宫博物院	沈周 《月兔图》
《仿沈周岁朝图》	弘历	轴 纸本	故宫博物院	沈周 《岁朝图》
《仿沈周山水图》	弘历	轴 纸本	故宫博物院	沈周 《山水图》
《仿沈周云山烟霭图》	弘历	轴 纸本	故宫博物院	沈周 《云山烟霭图》
《仿沈周柳阴散牧图》	弘历	卷 纸本	故宫博物院	沈周 《柳阴散牧图》
《仿吴镇山水图》	弘旿	轴 纸本设色 纵127.6厘米 横56.3厘米	故宫博物院	吴镇山水
《仿诸家山水》 （十二开）	永瑢	册页 纸本水墨、纸本设色 纵32厘米 横43.4厘米	台北"故宫博物院"	关仝、董源等人山水
《山水册页》 （八开）	永瑢	册页 纸本设色 纵23.3厘米 横27厘米 1773年	辽宁省博物馆	钱选、惠崇等人山水
《仿董其昌山水图》	永瑆、永瑢合绘	轴 纸本墨笔 纵59.5厘米 横33厘米 1783年	天津博物馆	董其昌山水
《仿赵孟𫖯兰竹图》	永瑆	扇面 纸本墨笔	故宫博物院	赵孟𫖯 《兰竹图》
清院本 《汉宫春晓图》	金昆、卢湛、吴桂、程志道合绘	卷 绢本设色 纵37.2厘米 横596.8厘米 1738年	台北"故宫博物院"	（传）仇英 《汉宫春晓图》
清院本 《汉宫春晓图》	孙祜、周鲲、丁观鹏合绘	卷 绢本设色 纵32.9厘米 横718.1厘米 1741年	台北"故宫博物院"	（传）仇英 《汉宫春晓图》
清院本 《汉宫春晓图》	周鲲、张为邦、丁观鹏、姚文瀚合绘	卷 绢本设色 纵33.7厘米 横2038.5厘米 1748年	台北"故宫博物院"	（传）仇英 《汉宫春晓图》

续表

画名	画家	材质、尺幅、年款 (部分作品不详)	藏地	底本来源
《桃花源图》	金昆、叶履丰合绘	轴 绢本设色 纵 159.4 厘米 横 72 厘米	天津博物馆	内府藏古画《桃源图》
《摹刘松年弘历宫中行乐图》	金廷标	轴 绢本设色 纵 168 厘米 横 320 厘米 1763 年	故宫博物院	刘松年《宫中行乐图》
《临马远商山四皓图》	金廷标	卷 纸本设色 纵 45.3 厘米 横 215.3 厘米	台北"故宫博物院"	马远《商山四皓图》
《仿赵孟頫八骏图》	金廷标	卷 纸本设色 纵 13.1 厘米 横 160.8 厘米	故宫博物院	赵孟頫《八骏图》
《开泰图》	郎世宁	轴 纸本设色 纵 228.5 厘米 横 138.3 厘米 1746 年	台北"故宫博物院"	朱瞻基《开泰图》
《春夜宴桃李园图》	冷枚	轴 绢本设色 纵 188.4 厘米 横 95.6 厘米 1739 年	台北"故宫博物院"	内府藏古画《春夜宴桃李园图》
《仿仇英汉宫春晓图》	冷枚	卷 绢本设色 纵 33.4 厘米 横 800.8 厘米 1763 年	台北"故宫博物院"	(传) 仇英《汉宫春晓图》
《九歌图》(九开)	冷枚	册页 纸本设色 纵 18.1 厘米 横 14.6 厘米	故宫博物院	内府藏古画《九歌图》
《平原猎骑图》	冷枚	轴 纸本设色 纵 43.5 厘米 横 49.6 厘米	天津博物馆	赵孟頫《平原猎骑图》
《法界源流图》	黎明	卷 纸本设色 纵 34.8 厘米 横 1656.5 厘米	辽宁省博物馆	张胜温《梵像图》
《补绘萧云从离骚图》(上册,四十一开)	门应兆	册页 纸本水墨 纵 22.1 厘米 横 14.8 厘米	台北"故宫博物院"	萧云从《离骚图》
《补绘萧云从离骚图》(中册,五十四开)	门应兆	册页 纸本水墨 纵 22.1 厘米 横 14.8 厘米	台北"故宫博物院"	萧云从《离骚图》
《补绘萧云从离骚图》(下册,六十开)	门应兆	册页 纸本水墨 纵 22.1 厘米 横 14.8 厘米	台北"故宫博物院"	萧云从《离骚图》
《仿王维关山行旅图》	孙祜	轴 绢本设色 纵 170.9 厘米 横 92.4 厘米 1745 年	台北"故宫博物院"	王维《关山行旅图》
《仿赵千里九成宫图》	孙祜、丁观鹏合绘	轴 绢本设色 纵 43.4 厘米 横 42.3 厘米 1745 年	台北"故宫博物院"	赵伯驹《汉宫图》

续表

画名	画家	材质、尺幅、年款 （部分作品不详）	藏地	底本来源
《十八学士图》	孙祜、周鲲、丁观鹏合绘	卷 绢本设色 纵39厘米 横1138.2厘米 1741年	台北"故宫博物院"	宋人《十八学士图》
《墨妙珠林（申）册》（二十四开）	唐岱	册页 纸本水墨、纸本设色 纵63.3厘米 横42厘米	台北"故宫博物院"	仿李思训、李昭道、王维等人山水
《十万图》十开分别为： 万壑祥云 万柳会烟 万竿烟雨 万点青荷 万顷恩波 万笏朝天 万水朝宗 万林秋色 万松叠翠 万峰瑞雪	唐岱	册页 绢本设色 每开纵33.3厘米 横28.8厘米	故宫博物院	仿赵孟頫、惠崇、燕文贵、赵令穰、刘松年、李思训、李成、范宽、王蒙、关仝等人山水
《仿大痴山水》	唐岱	轴 纸本设色 纵125厘米 横64厘米 1740年	广州市美术馆	黄公望山水
《富春大岭图》	唐岱	轴 纸本设色 纵102厘米 横52.2厘米 1751年	天津博物馆	黄公望《富春大岭图》
《仿巨然山水图》	唐岱	轴 纸本墨笔 纵81.5厘米 横100厘米 1744年	北京市文物局	巨然山水
《摹李成雪景山水图》	唐岱	轴 绢本设色 纵116厘米 横49厘米	广西壮族自治区博物馆	李成雪景山水
《仿范宽画幅》	唐岱	轴 绢本设色 纵287.2厘米 横155.2厘米 1741年	台北"故宫博物院"	范宽画幅
《仿范宽山水图》	唐岱	轴 纸本设色 纵123.5厘米 横69.3厘米 1743年	台北"故宫博物院"	范宽山水
《仿倪瓒清阁图》	唐岱	轴 纸本水墨 纵119.6厘米 横47.1厘米 1744年	台北"故宫博物院"	倪瓒《清閟阁图》
《仿王蒙山水图》	唐岱	轴 纸本设色 纵179.3厘米 横98.3厘米 1746年	台北"故宫博物院"	王蒙山水
《仿吴镇山水图》	唐岱	轴 纸本水墨 纵93.6厘米 横53.5厘米 1751年	台北"故宫博物院"	吴镇山水
《仿赵孟頫笔意图》	唐岱	轴 绢本设色 纵56.9厘米 横41.6厘米	台北"故宫博物院"	赵孟頫山水

续表

画名	画家	材质、尺幅、年款 （部分作品不详）	藏地	底本来源
《仿范宽秋山瀑布图》	唐岱	轴 纸本设色 纵157.5厘米 横63.8厘米	台北"故宫博物院"	范宽《秋山瀑布图》
《仿李唐寒谷先春图》	唐岱、孙祜合绘	轴 纸本设色 纵355厘米 横274.5厘米 1744年	台北"故宫博物院"	李唐《寒谷先春图》
《豳风图》	唐岱、沈源合绘	轴 绢本设色 纵126厘米 横173.4厘米	台北"故宫博物院"	内府藏古画《豳风图》
《庆丰图》	唐岱、孙祜、沈源、丁观鹏、王幼学、周鲲、吴桂等合绘	轴 绢本设色 纵393.6厘米 横234厘米	台北"故宫博物院"	李思训《新丰图》
《新丰图》	唐岱、孙祜、沈源、丁观鹏、周鲲、王幼学、吴桂等合绘	轴 绢本设色 纵203.8厘米 横96.4厘米	台北"故宫博物院"	李思训《新丰图》
《仿赵伯驹桃源图》	王炳	卷 纸本设色 纵35.1厘米 横479.3厘米	台北"故宫博物院"	赵伯驹《桃源图》
《仿赵伯驹春山图》	王炳	轴 纸本设色 纵266.7厘米 横137.4厘米	台北"故宫博物院"	赵伯驹《春山图》
《九歌书画》	吴桂	卷 纸本墨笔	故宫博物院	李公麟《九歌图》
《寒林楼观图》	谢遂	轴 绢本设色 纵145厘米 横88cm	故宫博物院	宋人《寒林楼观图》
《仿唐人大禹治水图》	谢遂	轴 纸本设色 纵160.7厘米 横89.8厘米 1776年	台北"故宫博物院"	（传）唐人《大禹治水图》
《仿宋院本金陵图》	谢遂	卷 纸本设色 纵33.3厘米 横937.9厘米 1787年	台北"故宫博物院"	宋院本《金陵图》
《仿贯休画罗汉图》	徐扬	轴 纸本设色 纵128.5厘米 横54.3厘米	台北"故宫博物院"	贯休《罗汉图》
《仿贯休画罗汉图》	徐扬	轴 纸本设色 纵128.5厘米 横54.3厘米	台北"故宫博物院"	贯休《罗汉图》

续表

画名	画家	材质、尺幅、年款 （部分作品不详）	藏地	底本来源
《仿贯休画罗汉图》	徐扬	轴 纸本设色 纵128.5厘米 横54.3厘米	台北"故宫博物院"	贯休《罗汉图》
《仿贯休画罗汉图》	徐扬	轴 纸本设色 纵128.5厘米 横54.3厘米	台北"故宫博物院"	贯休《罗汉图》
《仿贯休画罗汉图》	徐扬	轴 纸本设色 纵128.5厘米 横54.3厘米	台北"故宫博物院"	贯休《罗汉图》
《仿贯休画罗汉图》	徐扬	轴 纸本设色 纵128.5厘米 横54.3厘米	台北"故宫博物院"	贯休《罗汉图》
《仿贯休画罗汉图》	徐扬	轴 纸本设色 纵128.5厘米 横54.3厘米	台北"故宫博物院"	贯休《罗汉图》
《仿贯休画罗汉图》	徐扬	轴 纸本设色 纵128.5厘米 横54.3厘米	台北"故宫博物院"	贯休《罗汉图》
《仿宋人画天王像》	徐扬	轴 纸本设色 纵128厘米 横51厘米	台北"故宫博物院"	宋人《天王像》
《仿宋人画天王像》	徐扬	轴 纸本设色 纵128厘米 横51厘米	台北"故宫博物院"	宋人《天王像》
《仿宋人画天王像》	徐扬	轴 纸本设色 纵128厘米 横51厘米	台北"故宫博物院"	宋人《天王像》
《仿宋人画天王像》	徐扬	轴 纸本设色 纵128厘米 横51厘米	台北"故宫博物院"	宋人《天王像》
《摹宋八杂画》	徐扬	册页 纸本设色 纵29厘米 横22厘米	天津市文物公司	李公麟、黄公望等人物、山水画
《江行初雪图》	杨大章	轴 纸本设色 纵129.5厘米 横52.7厘米 1778年	天津博物馆	赵幹《江行初雪图》
《仿宋院本金陵图》	杨大章	卷 纸本设色 纵34.1厘米 横1088.3厘米 1791年	台北"故宫博物院"	宋院本《金陵图》
《仿刁光胤写生图》（十开）	杨大章	册页 纵34.8厘米 横38厘米	台北"故宫博物院"	刁光胤《写生花鸟图》
《勘书图》	姚文瀚	轴 纸本设色 纵50.2厘米 横42.8厘米	故宫博物院	宋佚名《勘书图》
《卖浆图》	姚文瀚	轴 纸本设色 纵59.3厘米 横108厘米	台北"故宫博物院"	元佚名《斗茶图》
《临宋人维摩像》	姚文瀚	轴 纸本设色 纵144.1厘米 横72.4厘米	台北"故宫博物院"	宋佚名《维摩图》

续表

画名	画家	材质、尺幅、年款 （部分作品不详）	藏地	底本来源
《摹宋人文会图》	姚文瀚	卷 纸本设色 纵46.8厘米 横196.1厘米 1752年	台北"故宫博物院"	刘松年 《十八学士图》
《九歌图》	姚文瀚	卷 纸本设色 纵42厘米 横727厘米	中国国家博物馆	宋代佚名 《九歌图》
《弘历鉴古图》	姚文瀚	轴 纸本墨笔 纵90.9厘米 横119.8厘米	故宫博物院	宋代佚名 《人物》册页
《是一是二图》 （故00006491）	佚名	轴 纸本设色 纵118厘米 横198厘米	故宫博物院	宋代佚名 《人物》册页
《是一是二图》 （故00006492）	佚名	屏条 纸本设色 纵92.2厘米 横121.5厘米 1780年	故宫博物院	宋代佚名 《人物》册页
《是一是二图》 （故00006493）	佚名	轴 纸本设色 纵76.5厘米 横147.2厘米	故宫博物院	宋代佚名 《人物》册页
《仿林椿花鸟图》	余省	卷 绢本设色 纵36.1厘米 横227.3厘米 1741年	台北"故宫博物院"	林椿花鸟
《仿王冕梅花图》	余省	卷 纸本设色 纵30厘米 横304.5厘米 1752年	中央美术学院	王冕 《梅花图》
《仿赵宗汉山水图》	袁瑛	轴 纸本设色 纵93.9厘米 横34.8厘米 1776年	台北"故宫博物院"	赵宗汉山水
《仿范宽山水》	张雨森	轴 绢本设色 纵180厘米 横99厘米	南通博物苑	范宽山水
《仿赵大年山水》	张照	轴 绢本设色 纵210厘米 横97厘米 1746年	朵云轩	赵令穰山水
《画册》 （十六开）	张雨森	册页 绢本设色 纵31厘米 横37.1厘米	台北"故宫博物院"	王蒙、李公麟山水
《仿王蒙山水》	张宗苍	扇面 金笺墨笔 纵15.9厘米 横49厘米	故宫博物院	王蒙山水
《仿王蒙山水图》	张宗苍	轴 纸本墨笔 纵131.1厘米 横59.4厘米	故宫博物院	王蒙山水
《烟江叠嶂图》	张宗苍	卷 纸本墨笔 纵25厘米 横190厘米 1736年	沈阳故宫博物院	吴镇 《烟江叠嶂图》
《水阁云峰图》	张宗苍	轴 绢本设色 纵103.6厘米 横53厘米 1749年	辽宁省博物馆	黄公望山水
《万木奇峰图》	张宗苍	轴 纸本墨笔 纵155.5厘米 横54.3厘米 1748年	上海博物馆	董源 《万木奇峰图》

续表

画名	画家	材质、尺幅、年款 （部分作品不详）	藏地	底本来源
《仿倪黄山水》	张宗苍	轴 纸本墨笔 纵110.5厘米 横53厘米 1736年	上海博物馆	倪瓒、黄公望山水
《仿大痴秋山图》	张宗苍	轴 纸本设色 纵93.2厘米 横46.4厘米 1742年	上海博物馆	黄公望 《秋山图》
《仿古山水》 （十二开）	张宗苍	册页 纸本设色 纵27厘米 横43厘米 1744年	北京市文物局	古人山水
《仿大痴富春图》	张宗苍	轴 纸本设色 纵134厘米 横63厘米 1749年	四川省博物馆	黄公望 《富春山居图》
《仿宋元山水》 （八开）	张宗苍	册页纸本设色 纵28厘米 横43厘米 1750年	无锡市博物馆	黄公望、高克恭等 人山水
《仿赵孟𫖯山水》	张宗苍	轴 纸本设色 纵142.3厘米 横65.7厘米 1750年	无锡市博物馆	赵孟𫖯山水
《仿古山水》 （十开）	张宗苍	册页 纸本设色 纵25.8厘米 横31.2厘米 1751年	上海博物馆	董源、黄公望等人 山水
《仿王蒙山水》	张宗苍	轴 纸本设色 纵128厘米 横64.2厘米	天津博物馆	王蒙山水
《白云红叶图》	张宗苍	卷 纸本设色 纵39.2厘米 横289厘米 1752年	天津博物馆	黄公望 《白云红叶图》
《仿大痴山水图》	张宗苍	轴 纸本墨笔 纵106厘米 横61厘米 1743年	天津博物馆	黄公望山水
《仿倪瓒笔意》	张宗苍	轴 纸本水墨 纵57厘米 横35.3厘米 1746年	台北"故宫博物院"	倪瓒山水
《仿董北苑笔意》	张宗苍	轴 纸本水墨 纵 102.5厘米 横58.1厘米 1743年	台北"故宫博物院"	董源山水
《摹黄公望山水》	张宗苍	轴 纸本设色 纵123.8厘米 横47.4厘米	台北"故宫博物院"	黄公望山水
《摹郭熙笔意》	张宗苍	轴 纸本设色 纵137.3厘米 横115.4厘米	台北"故宫博物院"	郭熙山水
《摹唐寅终南十 景图》（十开）	周鲲	册页 纸本淡设色 纵27.6厘米 横40.9厘米 1748年	台北"故宫博物院"	唐寅 《终南十景图》
《仿古山水册》 （上册）（十二开）	周鲲	册页 绢本设色、绢本水墨 纵31.5厘米 横28厘米	台北"故宫博物院"	黄公望、董源等人 山水
《仿古山水册》 （下册）（十二开）	周鲲	册页 绢本设色、绢本水墨 纵31.4厘米 横28厘米	台北"故宫博物院"	赵令穰、黄公望等 人山水

续表

画名	画家	材质、尺幅、年款 （部分作品不详）	藏地	底本来源
《弘历扎什伦佛装像》	佚名	轴 绢本设色 纵111厘米 横64.7厘米	故宫博物院	唐卡佛像
《普宁寺弘历佛装像》	佚名	轴 绢本设色 纵108厘米 横63厘米 约1758年	故宫博物院	唐卡佛像
《弘历普乐寺佛装像》	佚名	轴 绢本设色 纵108.5厘米 横63厘米	故宫博物院	唐卡佛像
《弘历佛装像》	佚名	轴 绢本设色 纵126.3厘米 横70.8厘米	故宫博物院	唐卡佛像
《弘历熏风琴韵图》	佚名	轴 纸本设色 纵149.5厘米 横77厘米	故宫博物院	南宋刘松年《琴书乐志图》
《山水八开》	钱维城	册页 纸本设色 纵20.5厘米 横28.5厘米	天津博物馆	黄公望等山水
《山水十二开》	钱维城	册页 纸本设色 纵28厘米 横37.6厘米 1771年	天津博物馆	吴镇、董其昌等人山水
《仿黄公望秋山图》	钱维城	轴 纸本设色 纵92.3厘米 横43.5厘米	台北"故宫博物院"	黄公望《秋山图》
《仿黄公望山水图》	钱维城	卷 纸本设色 纵30.2厘米 横359厘米	故宫博物院	黄公望山水
《仿王蒙夏云多奇峰笔意》	励宗万	轴 纸本水墨 纵87.8厘米 横47.4厘米	台北"故宫博物院"	王蒙《夏云多奇峰图》
《仿王蒙听松图》	励宗万	轴 纸本墨笔 纵122.5厘米 横62厘米	故宫博物院	王蒙《听松图》
《临杨补之南枝图》	张若霭	卷 纸本水墨 纵4.4厘米 横47.4厘米	台北"故宫博物院"	杨无咎《南枝图》
《仿吴镇溪山深秀图》	张若澄	卷 纸本水墨 纵25.9厘米 横356.3厘米	台北"故宫博物院"	吴镇《溪山深秀图》
《仿黄公望溪山无尽图》	张若澄	卷 纸本水墨 纵33.2厘米 横321.3厘米	台北"故宫博物院"	黄公望《溪山无尽图》
《木落秋云图》	张若澄	轴 绢本设色 纵82.5厘米 横38厘米 1769年	广东省博物馆	董其昌《木落秋云图》
《摹文徵明玉兰花图》	蒋溥	轴 纸本水墨 纵96.7厘米 横36.2厘米 1753年	台北"故宫博物院"	文徵明《玉兰花图》
《摹贯休补卢楞迦十八应真图》（九开）	庄豫德	册页 纸本设色 纵30.2厘米 横55厘米	台北"故宫博物院"	贯休、卢楞迦《十八应真图》

附录2

乾隆朝仿古绘画活动大事记

　　档案记载来源：中国第一历史档案馆、香港中文大学文物馆合编《清宫内务府造办处档案汇总》（1—55册），人民出版社，2005年。

乾隆元年 （1736）	如意馆　正月初九 司库常保首领萨木哈来说，太监毛团交《汉宫春晓图》手卷一卷，传旨交沈源照样着色画一卷，其画上如有应添减处着伊添减着画，钦此。 于本年十月初三七品首领萨木哈将画得《汉宫春晓图》手卷一卷托好交太监毛团呈进，讫。
	如意馆　九月十八日 唐岱来说，太监毛团、胡世杰传旨，着唐岱仿范宽秋景画一幅、郭熙雪景画一幅，用大宣纸二幅，钦此。 于本年十月初十日领催白世秀将唐岱画二幅交太监毛团，讫。
	如意馆　十一月十九日 员外郎常保来说，太监胡世杰传旨，着唐岱仿关全笔意画《御制诗意秋山行旅图》一张，钦此。 于本年十二月十八日员外郎常保将画得《秋山行旅图》一张呈进，讫。
	画院处　正月初九 司库常保首领萨木哈来说，太监毛团交钱选《庆丰图》手卷一卷，传旨交陈枚照样布景画一卷，其画上如有应添减处，着伊添减着画，钦此。 于本年五月十一日，七品首领萨木哈将陈枚画得《庆丰图》手卷画稿持进，交太监毛团呈进览。奉旨照稿准画，钦此。 于本年十月初三七品首领萨木哈将画得《庆丰图》手卷一卷托好交太监毛团呈进，讫。 于乾隆二年三月初八，员外郎陈枚将钱选《庆丰图》原样一件呈进，讫。
乾隆二年 （1737）	如意馆　正月十一日 员外郎陈枚来说，太监毛团交《汉宫春晓图》手卷一卷，传旨着陈枚另改画一卷人物照原样渲染，山石着唐岱画，钦此。 于本年四月十八日，员外郎陈枚将《汉宫春晓图》手卷一卷、另改画得手卷一卷交大太监毛团呈进，讫。
	如意馆　四月十四日 唐岱来说，太监毛团传旨着唐岱《仿赵千里笔意》画手卷二卷，钦此。 于本年五月二十五日，唐岱将画得《仿赵千里笔意》手卷二卷交太监毛团呈进，讫。
	画院处　九月初九 七品官首领萨木哈来说，太监毛团交王振鹏绘《历朝贤后图》手卷一卷，传旨着咸安宫画画人照此贤后图样画十幅，配合做花梨木边坑屏一架，先画样呈览，准时再做，钦此。 于本月十一日七品首领萨木哈将画得围屏纸样一张持进交太监毛团胡世杰高玉呈览，奉旨照样准做，钦此。 于本年十月十八日七品首领萨木哈来说太监高玉传旨现做的贤后图坑屏安鱼腮板二块，钦此。 于本月二十九日七品首领萨木哈将做样王振鹏绘《历朝贤后图》手卷一卷交太监胡世杰高玉呈进，讫。 于本年闰九月二十九日将画得贤后图十幅配做紫檀木边坑屏一架七品首领萨木哈持进交太监高玉呈进，讫。

乾隆三年 （1738）	裱作 八月十一日 司库刘山久、七品首领萨木哈、催总白世秀来说，太监胡世杰交头等《丹台春晓图》手卷一卷（系陈枚、孙祜、丁观鹏画，楠木匣盛），头等《仿仇英汉宫春晓图》手卷一卷（随锦袱紫檀木盛，系冷枚画），传旨将《丹台春晓图》手卷另裱见新配袱子紫檀木匣盖上刻签子，签子下刻乾隆珍玩图书，再紫檀木匣亦添刻天府珍玩图书，钦此。 于乾隆四年正月十三日，七品首领萨木哈将《汉宫春晓图》手卷一卷，随紫檀木匣刻得签子图章交太监毛团呈进，讫。 于乾隆四年三月初三，七品首领萨木哈将《丹台春晓图》手卷一卷，随紫檀木匣持进，交太监毛团呈进，讫。
	如意馆 九月初五 据催总韩起龙押帖内开八月十八日，太监胡世杰传旨，着唐岱《仿宋元人十二家笔意》画册页一册十二幅，钦此。
	如意馆 十月初五 司库郎正培押帖一件，内开八月初七太监毛团交小李将军青绿金碧《新丰图》堂画一轴，传旨照此轴景界上下放大，着唐岱、陈枚、孙祜合画，钦此。
	画院处 三月初十 接得圆明园来帖，内称据芨荷香绘画处押帖内开乾隆三年正月二十六日，太监毛团传旨仇十洲画《汉宫春晓》手卷一卷，着交陈枚与芨荷香画画人起稿呈览，钦此。
	画院处 五月十七日 司库刘山久七品首领萨木哈催总白世秀来说太监毛团胡世杰交《考古图》一套，传旨着芨荷香画画人着色，钦此。
乾隆四年 （1739）	画院处 三月初三 催总白世秀来说太监张明交《春夜宴桃李园图》一轴，传旨照此画尺寸，高收矮一尺七寸，宽收窄七寸，照样着冷枚画一张，钦此。 于十一月十八日太监马进忠来说太监张明传旨，要《春夜宴桃李园图》，钦此。 于本日七品首领萨木哈将原样《春夜宴桃李园图》一轴持进，交太监张明胡世杰呈进，讫。 于五月初二画得《春夜宴桃李园图》一轴呈进，讫。
	画院处 九月二十九日 司库刘山久催总白世秀将张雨森画《仿李成山水》画一张持进，交太监毛团胡世杰高玉呈进，奉旨着托纸一层，钦此。
乾隆六年 （1741）	如意馆 十一月十四 司库刘山久白世秀来说太监高玉等交宋苏汉臣《太平春市图》手卷一卷，随匣，传旨着冷枚、丁观鹏、金昆、郎世宁等四人按此手卷画意各另起稿一张，呈览，钦此。 于乾隆七年四月初五，副催总德邻持来如意馆押帖一件，内开本日将得手卷稿四张呈览，奉旨准画，将金昆、冷枚所画的稿俱着丁观鹏画，钦此。
	画院处 三月初五 副领催徐三持来王大人押帖一件，内开正月初四首领李久明来说，太监毛团胡世杰交《梅花》手卷一卷，《运粮图》手卷一卷，传旨将《梅花》手卷着余省照临一卷，《运粮图》着张雨森照临一卷，钦此。
	画院处 三月十九日 奉旨交下《茶竹雀兔图》手卷一卷，着余省照临一卷，钦此。
	画院处 六月十九日 太监高玉传旨，着余省画《四季梅》一卷，张雨森再画《运粮图》一卷，钦此。
	画院处 七月初二 首领李久明来说，太监胡世杰传旨《茶竹雀兔》手卷着余省再临九寸高一卷，钦此。

续表

乾隆六年 （1741）	画院处　七月初三 首领李久明持来《群鱼戏荇图》手卷一卷，说太监毛团传旨，着余省照临一卷，钦此。
乾隆七年 （1742）	如意馆　正月初十 副催总六十七持来司库郎正培押帖一件，内称《汉宫图》手卷一卷，传旨仍着孙祜、周鲲、丁观鹏合画一卷，钦此。
	如意馆　三月初二 司库白世秀来说，太监高玉交冷枚《太平春市图》稿一张，传旨将《太平春市图》稿着丁观鹏画，钦此。 于本年四月二十九日将照冷枚《太平春市图》稿画得画一张，司库白世秀持进，讫。
	如意馆　八月二十八日 司库白世秀将查得冷枚画稿十七张持进，交太监高玉呈览，奉旨手卷稿内《罗汉》一张着沈源画，《豳风图》着冷枚徒弟姚文瀚起稿，《名园四序图》着造办处收着，俟。姚文瀚起完手卷稿时，再呈览，其余画稿十七张着丁观鹏、沈源画画，钦此。 于十一月二十二日，司库白世秀、副催总达子将姚文瀚起得《豳风图》稿一件持进交太监高玉呈览，奉旨仍着姚文瀚画，钦此。 于乾隆十一年八月二十一日，将《名园四序图》稿一张，画绢一卷，交姚文瀚领去，讫。
	如意馆　十月初五 副催总六十七持来司库郎正培、骑都尉巴尔党押帖一件，内开为八月二十八日，胡世杰传旨，着唐岱、沈源画《豳风图》一幅，尺寸俱照抚长殿山水画尺寸一样画，钦此。
乾隆八年 （1743）	如意馆　二月初四 司库白世秀来说太监胡世杰交张照《豳风图》手卷一卷，传旨着周昆照字大小画《豳风图》一张，得时于字表手卷一卷，钦此。
乾隆九年 （1744）	画院处　十月初六 敬胜斋方胜床屋内对玻璃镜大挂屏，着唐岱、孙祜合笔仿李唐，用宣纸画大画一张，钦此。
	如意馆　正月初七 副催总六十七持来司库郎正培骑都尉巴尔当催总花善押帖一件，内开为本月初五日司库郎正培面奉上谕，着唐岱、孙祜仿李唐画《寒古先春》雪景大画一张，用大宣纸一幅，高一丈一尺，宽九尺，钦此。
	如意馆　正月十二日 副催总六十七持来司库郎正培骑都尉巴尔当催总花善押帖一件，内开为八年十二月十一日，太监张明传旨着锡林仿蓝英（应为"瑛"——笔者按）山水笔意画手卷一卷，高九尺，长不拘，钦此。
	如意馆　五月初八 副催总王来学持来司库郎正培骑都尉巴尔当催总花善押帖一件，内开为四月二十四日，太监张明持来《兰亭》手卷一卷，旧画一幅，传旨着孙祜仿此款式放大尺寸画画，钦此。
	如意馆　九月十五日 交御书心经，传旨着丁观鹏仿管道升画观音像，石块海水着唐岱画。
	如意馆　九月十五日 副催总王来学持来司库郎正培骑都尉巴尔当押帖一件，内开本月初八首领萨木哈来说太监胡世杰交卢楞（漏"迦"字——笔者按）《释迦佛像》一轴，御书《八大人觉经》一幅，传旨着丁观鹏仿卢楞（漏"迦"字——笔者按）《释迦佛像》，收小照样画设色钦此。
乾隆十年 （1745）	如意馆　二月初八 司库白世秀来说太监胡世杰交《豳风图》手卷一卷，传旨着金昆起稿，钦此。

乾隆十年 （1745）	如意馆　三月二十一日 司库白世秀副催总达子来说太监胡世杰交董邦达仿唐寅《灯宵景物画》一轴，传旨着配画斗云别楣杆，钦此。 于二十二日，司库白世秀将配得画斗云别一分并画持进交太监胡世杰呈进，讫。
	如意馆　十月十八日 副催总王来学持来司库郎正培骑都尉巴尔当押帖一件，内开为十月初十，太监胡世杰交宣纸样一张，高六尺四寸五分，宽六尺零九分，传旨着唐岱仿关仝山水一张，钦此。
乾隆 十一年 （1746）	画院处　三月初十 交画竹叶旧破绢画一张，传旨着交吴棫照样画一张，里外要一样，钦此。
	画院处　闰三月二十九日 柏唐阿张文辉持来画院管理事务金昆、七品官黑达塞押帖一件，内开乾隆十年六月二十二日，太监胡世杰传旨《毛诗图》三百一十一幅，着金昆同画院人等再画着色的一部，钦此。
	画院处　七月二十八日 太监刘存义来说太监胡世杰交元人《射鹰图》大画一轴，传旨着交金昆照此画临下稿子，得时连画送进，钦此。 于本月二十九日七品官赫达子将元人《射鹰图》一轴并金昆照样临下的稿子一轴持进交，讫。
	如意馆　三月十四日 副催总六十七持来司库郎正培骑都尉巴尔当押帖一件，内开为本年二月十八日，太监胡世杰持来《扫象图》一幅，传旨着丁观鹏用宣纸临画一幅，钦此。
	如意馆　闰三月初六 副催总六十七持来司库郎正培骑都尉巴尔当押帖一件，内开为三月二十三日，太监胡世杰传旨，洪德殿用大画二幅，着唐岱仿王蒙一幅、仿郭熙一幅，俱用宣纸画，钦此。
	如意馆　五月十二日 司库白世秀来说太监张明传旨，着周鲲用宣纸画李伯时《蜀江图》，钦此。
	如意馆　六月初八日 副催总六十七持来司库郎正培骑都尉巴尔当押帖一件，内开为三月初一，太监胡世杰持来宋人画《十八学士图》手卷一卷，传旨着丁观鹏仿画一卷，钦此。
	如意馆　九月初八 副催总六十七持来司库郎正培等押帖一件，内开为六年正月初四，太监毛团传旨，着孙祜、周昆、丁观鹏合画《汉宫图》手卷一卷，钦此。 于本年三月二十四日太监张明传旨着张为邦补，钦此。
	如意馆　九月初八 持来《上圆图》一幅，传旨着郎世宁、沈源、周昆、丁观鹏合画，钦此。
	画作　十一月初八 七品首领萨木哈来说太监胡世杰交缂丝《春夜宴桃李园图》一张，文（应为"古"——笔者按）文一本，传旨着金昆按古文上《爱莲说》的故事起稿呈览，准时交南边缂丝画一张，与夜宴图画配对，钦此。 于本月十一日七品首领萨木哈将《春夜宴桃李》一张并《爱莲说》福子一张、古文一本持进，交太监胡世杰呈览，奉旨照福子准交南边，按《春夜宴桃李》画一张缂做一张，其古文留下，钦此。 于十三年七月初十，司库白世秀将苏州图拉送到缂丝《爱莲说》图画一张并原交出缂丝《春夜宴桃李园图》画一张俱持进，交太监胡世杰呈进，讫。

续表

乾隆十二年（1747）	如意馆　三月十七日 七品首领萨木哈来说太监胡世杰交陈容《九龙图》一卷，宣纸一张，传旨着交郎世宁用此宣纸仿《九龙图》画一张，不要西洋气，钦此。 于本日司库白世秀来说太监胡世杰交张雨森绢画一张，传旨陈容《九龙图》不必用宣纸画，问郎世宁爱用绢即照此画尺寸用绢画《九龙图》一张，用纸画即用本处纸照此画尺寸画《九龙图》一张，不要西洋气，钦此。
	如意馆　五月二十一日 副催总六十七持来司库郎正培等押帖一件，内开为正月初五，太监胡世杰传旨，虚舟南边挂屏一幅，着周鲲、沈源合画仿赵千里金碧山水一幅，钦此。
	如意馆　七月十一日 副催总六十七持来催总花善等押帖一件，内开为五月初十，首领李久明持来宣纸二张，高二尺八寸，宽三尺二寸，来说太监胡世杰传旨，着曹夔音照董邦达笔意画横披一幅，姚文瀚照宋人《梧桐晴暇图》画横披一幅，钦此。
	如意馆　七月十一日 副催总六十七持来催总花善等押帖一件，内开为五月十五日，首领李久明持来宣纸二张，来说太监胡世杰传旨，着曹夔音照临关全画一幅，高四尺五寸，宽二尺。
	如意馆　七月十一日 副催总六十七持来催总花善等押帖一件，内开为六月初十，太监胡世杰传旨着金昆、曹夔音、张镐三人，照王维旧画手卷《辋川图》，放大画一张，高一丈一寸，宽八尺九寸，钦此。
	如意馆　十月二十七日 副催总六十七持来司库郎正培副司库瑞保押帖一件，内开为十月二十四日，太监胡世杰持来丁云鹏《罗汉》手卷二卷，宣纸二张，传旨着丁观鹏、周昆、姚文瀚、曹夔音仿画，钦此。
	如意馆　十一月初六日 副催总六十七持来司库郎正培副司库瑞保押帖一件，内开为十月二十三日太监胡世杰持来丁云鹏手卷二卷，宣纸二张，传旨着丁观鹏、姚文瀚临画，钦此。
乾隆十三年（1748）	画作　十月十四日 司库白世秀达子、七品官首领萨木哈来说太监胡世杰交《宣德行乐图》手卷一卷，传旨着画样人将手卷上耍之人临下，钦此。 于本月十九日，司库白世秀将《宣德行乐图》手卷一卷并临得耍球之人的样子俱持进交胡世杰呈进，讫。
乾隆十四年（1749）	如意馆　四月二十八日 副催总佛保持来司库郎正培、瑞保押帖一件，内开为十三年十一月初六太监朱兴邦来说太监胡世杰交李公麟《便桥会盟》手卷一件，传旨着丁观鹏仿李公麟意思画《鲜马》手卷稿呈览，钦此。 于十四年三月初五，郎正培等奉旨着丁观鹏将《鲜马》稿大概画出，再着张廷彦起细稿呈览，钦此。 于本月十三日太监卢成来说太监胡世杰传旨仿李公麟《便桥图》手卷稿起上马处，着添旂十杆、跑马十人，俱要跑开前后一样，再恰恰里处添一土坡，收什改好，俟。 驾幸南苑之日，着郎正培、瑞保送去呈览，钦此。 于本月十九日将手卷稿上前后各添得旂十杆、跑马十人，恰恰里处得土坡，郎正培持赴南苑交太监胡世杰呈览，奉旨稿内有跑马一人着土坡□□（原字漫漶——笔者按），只露上身再现有好款式者，将稿上俗气样式换下，钦此。 于五月十六日将画得《鲜马》手卷呈进，讫。
	如意馆　七月十五日 御临《洛神十三行》随白玉册页四片、御临《九成宫醴泉铭》随白玉册页四片、御临《玉枕兰亭》随白玉册页四片。

乾隆 十四年 （1749）	如意馆　七月十五日 副催总佛保持来员外郎郎正培、库掌瑞保押帖一件，内开为本年四月初八太监胡世杰交丁云鹏《十八太罗汉》手卷二卷、丁云鹏《罗汉》手卷一卷，传旨丁云鹏《罗汉》手卷三卷着丁观鹏用宣纸仿画三卷，钦此。 于本月二十九日，仿画得手卷三卷呈进，讫。
	画院处　十一月二十一日 交《明窗守岁图》大绢画一幅，传旨着丁观鹏、余省、周鲲、张镐照《明窗守岁》绢画尺寸另画《雪景守岁图》一幅，添画房屋，内外曲折，人物收小些，添盆景天竺花草等，勉力比小吊屏画得再细致些，用好骚青西洋红，钦此。 于本月初五首领王明贵来说太监胡世杰交焦秉真《人物》册页一册，传旨《守岁图》着仿此册页画，人物衣纹着姚文瀚画，脸像着丁观鹏画，钦此。 于本月初六太监胡世杰交冷枚《汉宫春晓》手卷一卷，传旨《守岁图》上红墙仿此手卷上墙垣，如用不着，将冷枚手卷交萨木哈配玉别锦囊，钦此。 于本月初六，太监胡世杰将丁观鹏起得《雪景守岁》图稿一幅呈览，奉旨照样准画，钦此。
乾隆 十五年 （1750）	如意馆　三月十一日 副催总佛保持来员外郎郎正培、司库瑞保押帖一件，内开为十四年十月十七日首领李久明来说太监胡世杰交陆晃上元、中元手卷二卷，传旨着张镐照样临稿二卷，再配下元一卷，人物至大高六七寸，至小高四五寸，俱照《上元图》尺寸，钦此。
	如意馆　五月二十五日 交新宣纸一张，传旨说姚文瀚用新宣纸画《折槛图》画一幅，宽三尺三寸五分，长四尺一寸，钦此。
乾隆 十六年 （1751）	如意馆　二月初七 副催总佛保持来员外郎郎正培、库掌花善押帖一件，内开为十四年十月十七日，首领李久明来说太监胡世杰交陆晃画上元、中元手卷二卷，长一丈八尺，宽一尺七寸，传旨着张镐照样临稿二卷，再配下元稿一卷，人物至大高六七寸，至小高四五寸，俱照上元图尺寸，钦此。 于十六年正月初九太监胡世杰传旨着张为邦、张廷彦将上元、中元图稿俱照金昆起的下元图稿收小，画三元图手卷三卷，脸相俱着丁观鹏画，钦此。
乾隆 十七年 （1752）	如意馆　五月初二 副催总五十持来员外郎郎正培等押帖一件，内开为十四年十月初五太监刘成来说首领文旦交来（漏"宋"字——笔者按）人刘松年《文会图》手卷一卷，传旨着姚文瀚用宣纸仿画手卷一卷，钦此。
	如意馆　十二月十六日 副催总五十持来员外郎郎正培、催总德魁押帖一件，内开为本年十一月二十四日太监刘成来说太监胡世杰交宣纸一张，传旨着丁观鹏画《维摩不二图》一张，树石着张宗苍画，钦此。
乾隆 十八年 （1753）	画院处　六月二十三日 交御临《乐毅论》玉册一分，计六片，随紫檀木匣；御临《米芾西园雅记》玉册一分，计六片随紫檀木匣。
	如意馆　十一月十六日 副催德魁持来帖一件，内开十八年十一月十二日太监胡世杰传旨，塔前佛楼下现供关帝像尺寸不合，着姚文瀚仿卢楞迦笔意另画一幅，钦此。
乾隆 十九年 （1754）	如意馆　□（原字"漫漶"——笔者按）月二十八日 副催总六十一持来员外郎郎正培、催总德魁押帖一件，内开为十八年十二月二十日太监胡世杰传旨，着丁观鹏、姚文瀚、张宗苍仿《金昭玉萃三星图》再画一幅，钦此。

续表

乾隆十九年（1754）	如意馆　四月十五日 副催德魁持来帖一件，内开十八年十一月十二日太监胡世杰传旨，塔前佛楼下现供关帝像，着姚文瀚仿卢楞迦笔意另画一幅，钦此。面宽九尺四寸，高五尺。
	如意馆　八月二十九日 副领催六十一持来员外郎郎正培、催总德魁押帖一件，内开为七月十九日报上带来《楞严经》一部十册，太监胡世杰传旨着姚文瀚照雕漆匣内旧楞严经画三色泥金八吉祥五分，经头尾亦照旧样着色画一分，得时交萨木哈裱，钦此。
	如意馆　十月十六日 副领催六十一持来员外郎郎正培押帖一件，内开为本月十三日太监胡世杰持来宋大理国张胜温画《诸佛菩萨阿罗汉像》一卷，传旨着启祥宫会画人物的临下，钦此。
乾隆二十年（1755）	如意馆　十一月二十八日 接得员外郎郎正培押帖一件，内开本日太监胡世杰持来顾恺之画《洛神》手卷一卷，御书《洛神十三行》一张，传旨着丁观鹏现画的莲花经塔得时，仿着色画此卷，应改处着改证画，钦此。 于乾隆二十一年闰九月二十七日画完呈进，讫。
	如意馆　十二月初三 接得催总德魁押帖一件，内开为太监胡世杰持来阎立本画《兰亭》手卷一卷，传旨着姚文瀚临仿一卷，钦此。 于本月初九日，姚文瀚临完交，讫。
	如意馆　十二月二十日 接得员外郎郎正培押帖一件，内开为本年十二月十七日，太监胡世杰传旨着丁观鹏用宣纸仿宋人画《大傩图》一张，钦此。 于本年十二月二十七日将画得《大傩图》一张持进，交太监胡世杰呈进，讫。
乾隆二十一年（1756）	如意馆　四月二十一日 接得员外郎郎正培、催总德魁押帖一件，内开为本月十九日太监胡世杰持来卢楞迦画《罗汉》一幅，传旨着丁观鹏仿此画笔意，各按次序用白绢画《十六罗汉》十六幅，长二尺八寸，宽一尺八寸，起稿呈览，钦此。 于闰九月二十日将画得白绢罗汉十六幅，员外郎郎正培呈进，讫。
	如意馆　五月初十 交御临颜真卿《叙旧》旧纸字一张，御笔《后赤壁赋》镜光笺字十二开。
	如意馆　五月十五日 交钱维城《临米芾西园雅集记》字八开。
	如意馆　五月二十九日 交御笔《豳风镜光》笺字十二开，励宗万《唐多宝塔碑》宣纸字十二开，励宗万《赤壁赋》宣纸字八开，励宗万《米芾尺牍》宣纸字八开。
	如意馆　六月初一 交御笔《苏轼管篜诗》笺纸字一张、御笔《陶诗》纸字一张，传旨着裱做手卷二卷，钦此。
	如意馆　六月初六 励宗万《圣教序》八开　，励宗万书《金刚般若波罗蜜经》二十开。
	如意馆　六月初八 汪由敦书《天马赋》册页八开。
	如意馆　七月三十日 交御临《米芾尺牍》十二页。

乾隆 二十一年 （1756）	如意馆　八月十七日 接得员外郎郎正培、催总德魁押帖一件，内开为本月十六日太监张永泰传旨着郎世宁、王致诚、丁观鹏、姚文瀚，仿刘宗道画《照盆孩儿》，各画一张，钦此。 于闰九月十九日，员外郎郎正培将画得《照盆孩儿》四张呈进，讫。
	如意馆　十月初三 接得催总德魁押帖一件，内开为闰九月二十九日，太监张良栋来说首领桂元交御笔藏经纸字条一张、御笔《洛神十三行》字一张、顾恺之《洛神图》手卷一卷、丁观鹏画《洛神图》横披一张，传旨着将御笔藏经纸字嵌在顾恺之《洛神图》手卷上、御笔《洛神十三行》在前，丁观鹏《洛神图》画在后，表作手卷一卷，钦此。
	如意馆　十月二十一日 交张宗苍仿黄公望《江山胜览》宣纸画横披一张。
	如意馆　十一月初四 交⋯⋯御临《董其昌阴符经》字八开，御临《董其昌阴符经》册页一册。
	如意馆　十一月初八 接得员外郎郎正培押帖一件，内开为本月初七，太监胡世杰传旨，丰泽园春藕斋东次间曲尺影壁外面向东，着姚文瀚仿宋人笔意画《竹林七贤》条画一张，钦此。
	如意馆　十一月十八日 接得催总德魁押帖一件，内开为本日首领桂元交御书宣纸十六幅，传旨着丁观鹏仿卢楞迦画《十六罗汉》再画一分（应为"份"——笔者按），钦此。
	如意馆　十一月十八日 接得催总德魁押帖一件，内开为本日太监胡世杰传旨着丁观鹏照《十六罗汉》尺寸，用白绢画《三世佛》一幅，钦此。 于本月二十八日，员外郎郎正培将画得照《十六罗汉》尺寸白绢《三世佛》一幅呈进，讫。
	如意馆　十一月二十九日 接得员外郎郎正培押帖一件，内开本月二十八日太监胡世杰交丁观鹏绢画《罗汉》十六幅，传旨着托纸一层，钦此。
	如意馆　十二月初七 接得催总德魁押帖一件，内开为本月初六，太监胡世杰交《维摩不二图》手卷一卷、《扫象图》条画一轴、宣纸二张，传旨着丁观鹏仿《不二图》画一张，着姚文瀚仿《扫象图》画一张，山树着王炳画青绿山水，钦此。
乾隆 二十二年 （1757）	如意馆　正月初九 接得员外郎郎正培押帖一件，内开本月初八太监张良栋持来贯休画《极乐图》一轴、李公麟画《观音像》一轴、宣纸二张，太监胡世杰传旨，着丁观鹏仿画二轴，俟宣纸《十六罗汉》得时仿此二轴，钦此。
	如意馆　正月十三日 接得员外郎郎正培押帖一件，内开二十一年十一月十一日，太监胡世杰持来冷梅（应为"枚"——笔者按）画《汉宫春晓》手卷一卷，传旨着姚文瀚用白绢仿画一卷，钦此。 于二十二年正月十一日，太监胡世杰传旨仿此卷意思改画连昌宫词，其尺寸照此卷，钦此。
	如意馆　四月初八 接得员外郎郎正培催总德魁押帖一件，内开三月三十日侍郎裘曰修带来贯休《罗汉》十六轴，首领桂元传旨交如意馆，着丁观鹏将面像衣纹俱照勾出共余手足等处。若合法者不可重改，若不合法者，遵照从前指示之处改画。至山子石头着王炳画。将现在承办之画俱行暂停，先将此项办理，钦此。 于二十三年正月十八日，催总德魁将画得《罗汉》十六轴呈进，讫。

续表

乾隆二十二年（1757）	如意馆　五月初二 交御笔宣纸《大悲心陀罗尼经》四十九开、宋人缮写《大悲心陀罗尼经》一册，传旨着照宋人《大悲心陀罗尼经》一样裱做经一册。
	如意馆　五月十二 交御笔《临董其昌古柏行》册页一册。
	如意馆　六月初八 传旨将御笔挑山字并董邦达画俱照，俱照宋人《雪景》挂轴一样裱挂轴。
	如意馆　六月初九 如意馆新来画画人金廷标，着画《十八学士登瀛洲》手卷一卷，往细致画，钦此。
	如意馆　六月二十六日 接得员外郎郎正培、催总德魁押帖一件，内开本月二十五日，太监胡世杰交赵伯驹《春山图》一轴、王绂画一轴，传旨赵伯驹《春山图》着徐扬用白绢临画一幅，其尺寸比王绂画加高二寸，放宽三寸，得时在乐安和兰室殿内用赵伯驹《春山图》，在同乐园挂王绂画，着收拾好归续入内，钦此。 于十月二十三日，员外郎郎正培将裱得挂轴二轴交太监胡世杰呈进，讫。
	如意馆　七月十二日 交……徐扬《摹赵伯驹春山图》绢画一张。
	如意馆　七月十六日 交御临董其昌《淳化帖》字二百八十三开，陈邦彦临董其昌《淳化帖》十册。
	如意馆　八月二十二日 交……热河行宫《中秋帖子词》手卷三卷，御笔《中秋帖子词》字四张……御笔《兰亭帖》字横披一张。
	如意馆　十月十一日 交……御临《赵孟𫖫书麻姑仙坛记》册页一册。
	如意馆　十月二十六日 交……御临《定武兰亭序》册页一册。
	如意馆　十一月初一 交……御临《王羲之帖》册页一册。
	如意馆　十一月十二日 接得员外郎郎正培押帖一件，内开本月十一日太监张良栋持来《九九消寒图》一幅、宣纸一张来说，太监胡世杰传旨，着陈士俊画房间人物，其余山树着董邦达画，钦此。
	如意馆　十一月二十二日 交……御临《苏轼维摩赞》字一张。
	如意馆　十一月二十四日 交……御笔宋笺纸《兰亭诗》字一张。
	如意馆　十一月三十日 交……御临米芾字一张，御临米芾字横披一张，御笔《西湖诗》字八张，御笔《蒨园八景》字一张。
	如意馆　十二月初三 接得员外郎郎正培押帖一件，内开为本月初一日，太监张良栋持来仇英画《汉宫春晓图》手卷一卷、宣纸一张，太监胡世杰传旨，着金廷标仿画一卷，钦此。
	如意馆　十二月初三 交……沈荃《仿晋唐人书》手卷一卷。

乾隆 二十二年 （1757）	如意馆　十二月初六 交御临《米芾诗帖》字一张，御临《米芾尺牍》字一张，丁观鹏画《佛像罗汉》十七幅。
	如意馆　十二月初九 接得催总德魁押帖一件，初八首领桂元交御临《苏轼春帖子词》字一张、御笔引首字三张、马远《豳风图》手卷一卷、顾恺之《洛神图》手卷一卷、金廷标宣纸画二张，传旨着将御临《苏轼春帖子词》字裱手卷一卷，马远、顾恺之手卷二卷换裱御笔字引首。
	如意馆　十二月初九 接得催总德魁押帖一件，内开为本月初九太监胡世杰传旨，着郎世宁、姚文瀚、方琮、金廷标，用白绢□（原字漫漶，疑为"合"字——笔者按）画仿张□□（原字漫漶——笔者按）马图一幅，钦此。
	如意馆　十二月二十五日 交……御临钟繇横披字一张。
	如意馆　十二月二十五日 交……御笔粉笺纸苏轼诗字一张。
	如意馆　十二月二十七日 交……御临史孝山横披字一张。
乾隆 二十三年 （1758）	如意馆　正月二十一日 交御笔董其昌字册页□□（原字漫漶——笔者按），御临董其昌字十张，御题欧阳修像挂轴一轴。
	如意馆　二月初八 交……御临米芾《晋纸帖》字一张、御临米芾《晋纸帖》挂轴一轴、御临俞和字一张、御临《俞和帖》挂轴一轴、御临《苏轼梅花诗帖》字一张、御临《苏轼梅花诗帖》挂轴一轴、御临《赵孟頫节书归去来辞》字一张、御临《赵孟頫节书归去来辞》挂轴一轴、御临《王献之中秋帖》字一张、御临《王献之中秋帖》手卷一卷、御笔《饮中八仙歌》字一张、御笔书画《饮中八仙》手卷一卷。
	如意馆　二月初九 交……御临《文徵明赤壁赋》字三张，御临《文徵明赤壁赋》手卷一卷。
	如意馆　三月初二 交……丁观鹏《摹贯休罗汉》十六张……其丁观鹏《罗汉》表（应为"裱"——笔者按）挂轴十六轴。
	如意馆　三月初二 交……御临《赵孟頫诗帖》字十六张。
	如意馆　三月十九日 交……御临《赵孟頫诗帖》字十六张。
	如意馆　三月二十日 交……御苏轼宣纸字一张。
	如意馆　四月初七 交……御临米芾藏经纸字八开。
	如意馆　四月二十日 交……御笔米芾字挂轴一轴，御临米芾宣纸字一张。
	如意馆　五月十一日 记得员外郎郎正培押帖一件，内开本月初十，太监胡世杰传旨，爱山楼影屏一座，着姚文瀚、方琮仿小李将军金碧山水，用白绢画一幅，钦此。

续表

乾隆 二十三年 （1758）	如意馆　七月初二 交御笔宋笺纸临黄庭坚字一张。	
	如意馆　十一月初十 交御临赵孟頫字一张，御临《佛说弥勒来时经》三十九张。	
	如意馆　十二月二十二日 交……御笔《仿唐寅小景》挂轴一轴……御笔《仿管道昇墨竹》挂轴一轴。	
乾隆 二十四年 （1759）	如意馆　正月十三日 交御临赵孟頫写生藏经纸画八开。	
	如意馆　正月初八 交……御临米芾帖粉笺绿纸一张，御临《维摩赞》粉笺米色纸一张。	
	如意馆　六月初五 交御笔粉笺纸《黄庭外景经》八开，传旨着金廷标画水墨白描像。	
	如意馆　六月初五 接得员外郎安泰、库掌德魁押帖一件，内开本月初四，太监胡世杰持来《长江万里图》 手卷一卷，传旨着王炳仿此景收小，用白绢画横披一张，钦此。	
	如意馆　六月十五日 交御临《赵孟頫写生》册页一册。	
	如意馆　九月二十五日 接得员外郎安泰、库掌德魁押帖，内开本月二十四日，太监张良栋持来李公麟白描画 《九歌图》手卷一卷，胡世杰传旨着丁观鹏仿着色画一卷，钦此。	
	如意馆　十月二十日 接得库掌德魁押帖一件，内开本月十九日，太监胡世杰持来宋人《九羊图》一轴传旨， 着金廷标用白绢仿画一轴，钦此。	
	如意馆　十月二十八日 交……丁观鹏《西园雅集图》画一张。	
	如意馆　十一月二十七日 交……御笔《仿赵氏合卷》手卷一卷。	
乾隆 二十五年 （1760）	如意馆　正月初六 接得员外郎安泰、库掌德魁押帖一件，内开为本月初五太监胡世杰传旨，天坛用宣纸画 一张，着姚文瀚仿宋人《三星图》放大起稿呈览，钦此。	
	如意馆　正月二十一日 接得员外郎安泰押帖一件，内开本月十四日太监胡世杰交青绿唐飞熊表一件，白汉玉象 一件（随紫檀木座），传旨着交启祥宫有收贮玉石子配做二件。其飞熊先做木样呈览， 准时再做，钦此。 于十八日做得飞熊木样一件，画得三阳纸样一战个，随白玉石子二块。一块上画得飞熊 墨道，一块上画的三羊墨道，交太监胡世杰呈览。奉旨照样准做白玉象飞熊木样白玉 石子二件，俱交苏州织造安宁处成做。得时俱配紫檀木座，飞熊上口刻大清乾隆仿古 款，钦此。 ……于十一月十五日将苏州送到白玉飞熊表一件，岁紫檀木座持进，交太监胡世杰呈 进，讫。	
	如意馆　正月二十日 接得员外郎安泰押帖押帖一件，内开本月十九日太监胡世杰传旨，张为邦画的《桃李夜 宴图》仍着张为邦用白绢接高别大，钦此。	

乾隆 二十五年 （1760）	如意馆　六月二十六日 接得员外郎安泰、金辉押帖一件，内开本月二十三日，太监胡世杰持来唐卢楞迦画《无量寿佛》挂轴一轴，传旨着丁观鹏用宣纸仿画一轴，钦此。
	如意馆　六月二十六日 交御临米芾帖横披字一张。
	如意馆　七月初四 交……李公麟《九歌图》横披画一张，丁观鹏画《九歌图》横披画一张。
	如意馆　八月初一 接得员外郎安泰、金辉押帖一件，内开本日太监胡世杰持来文徵明手卷一卷，传旨着王炳照此稿用白绢画手卷一卷，钦此。
	如意馆　十一月十九日 接得员外郎安泰、金辉押帖一件，内开本月十八日，太监胡世杰传旨，着姚文瀚用白绢再仿宋人《三星图》画一幅，钦此。
乾隆 二十六年 （1761）	如意馆　三月二十一日 接得郎中达子等押帖一，内开初九太监胡世杰传旨着如意馆收贮玉内挑二块画山水陈设样呈览，钦此。于本日挑得青白玉一块，重九两，画得《赤壁图》纸样一张。挑得青玉一块，重二十四斤，画得山水石陈设纸样一张，交胡世杰呈览。奉旨《赤壁图》留如意馆做，其山石陈设照纸样做一木样，得时再做，钦此。 于三月十七日做得木样交太监胡世杰呈览，奉旨照样准做。交苏州织安宁处照样做成，钦此。
	如意馆　五月初八 交……御笔《仿徐渭霜荷巨蟹》画一张。
	如意馆　六月初二 交御笔《仿王时敏片石双松图》画一张。
	如意馆　六月二十八日 接得员外郎安太、德魁押帖一件，内开六月二十八日首领董五经交御笔《仿唐人十六应真罗汉像》一张，张宗苍山水横披一张，黄缎绣片八张，传旨着将御笔《仿唐人罗汉像》、张宗苍山水画表（应为"裱"——笔者按）手卷二卷，黄缎绣片八张表（应为"裱"——笔者按）岁轴八轴。
	如意馆　七月初九 接得员外郎安泰、德魁押帖一件，内开本月初七首领董五经交御笔书《香山杂诗四首》字条一张，唐岱《仿倪瓒清闷图》挂轴一轴，传旨着交如意馆，将御笔字照唐岱画挂轴一样裱挂轴一轴，钦此。
	如意馆　八月初一 接得郎中达色、员外郎安泰押帖一件，内开七月十五日太监胡世杰传旨，着丁观鹏仿宋人笔意《群仙图》着色工细画，钦此。
	如意馆　八月二十四日 接得报上带来新帖内开本月二十一日，首领董五经交宣纸一张，净长二尺，宽一尺五寸九分，传旨着交如意馆金廷标仿陈容画龙，得时随果报发来，钦此。
	如意馆　十月十六日 接得安泰押帖一件，内开十三日太监胡世杰传旨，宝相寺云窦着丁观鹏仿画原先画的大士像再画一幅，相貌粧严俱不必改，惟火焰改圆光，钦此。

续表

乾隆二十六年（1761）	如意馆　十月十二日 太监胡世杰传旨，着启祥宫收贮玉内挑一块作周处斩蛟陈设一件，钦此。于本日挑得白玉石子一块，画得周初斩蛟墨道白玉材料一块，画得四喜匙墨道，交太监胡世杰呈览，奉旨准做，各刻大清乾隆仿古年款，俱做木样，得时发苏州织造安宁处照样成做，钦此。
	如意馆　十一月初十 交丁观鹏画《大士像》一轴，《群仙祝寿》画一张。
	如意馆　十二月十五日 接得达色押帖一件，内开十四日太监胡世杰持来御笔《文殊像》二幅、丁观鹏画《文殊像》一幅，传旨着丁观鹏仿爡身样法身起稿，仍用旧宣纸另画三幅，其塔门暂且放下，先画《文殊像》，钦此。
	如意馆　十二月二十八日 交御临赵孟頫横披字一张。
乾隆二十七年（1762）	如意馆　闰五月初一 接得郎中达子、员外郎安太押帖一件，内开五月初十，太监胡世杰交来赵伯驹《春山图》一轴，传旨含经堂殿内东里间西墙门此边，着王炳仿赵伯驹《春山图》放大画一张，钦此。
	如意馆　闰五月初一 交来丁观鹏进骚青绢地《大士像》一轴，传旨着丁观鹏照《大士像》配画《文殊像》一轴，钦此。
	如意馆　闰五月二十日 交丁观鹏绢画《莲座文殊像》一幅、丁观鹏进绢画《莲座大士像》挂轴一轴，传旨着照丁观鹏所进《大士像》裱挂轴，钦此。
	如意馆　闰五月二十日 交御临颜真卿旧笺纸字一张。
	如意馆　六月初三 接得员外郎安、库掌花善押帖，内开闰五月十九日太监胡世杰传旨，思永斋佳处领其要插屏一座，正面着金廷标仿宋人画宣纸画一幅，背面着王致诚绢画西洋人物一幅，钦此。
	如意馆　六月初十 交御笔临苏轼帖字八开。
	如意馆　六月初十 接得员外郎安泰、库掌花善押帖，内开六月初一太监胡世杰传旨，宋大理国画《诸佛像菩萨阿罗汉》手卷稿，着丁观鹏用旧宣纸仿画一卷，钦此。
	如意馆　六月十七日 接得员外郎安泰、库掌花善来帖内开六月十二日，太监胡世杰传旨，着丁观鹏照先画过《仿宋人群仙图》，再画一幅，钦此。
	如意馆　七月二十日 接得员外郎安泰、库掌花善押帖一件，内开七月初七首领董五经交来《妙法莲华经》《观音普门品经》一部计五十开，经头二开，经尾一开，共五十三开，传旨着丁观鹏照明人画白描《观音普门品》菩萨佛像画一部，钦此。
	如意馆　七月二十日 接得员外郎安泰、库掌花善押帖一件，内开七月初七太监胡世杰传旨，着丁观鹏用旧宣纸仿人《蛮王礼佛图》画手卷一卷，钦此。

乾隆 二十七年 （1762）	如意馆　九月三十日 接得员外郎安泰押帖一件，内开本月十七日太监如意交丁观鹏画《群仙祝寿》一幅，传旨着交如意馆裱挂轴，钦此。	
	如意馆　十一月二十一日 交御临《董其昌淳化帖》字一张，御临《董其昌淳化帖》册页一册。	
	如意馆　十一月二十一日 交御笔临赵孟頫书挂轴一轴，御笔临《王羲之安和帖》挂轴一轴。	
	如意馆　十一月二十一日 接得员外郎安泰、李文照押帖，内开十月二十六日太监董五经交御临《颜真卿书裴将军帖》手卷一卷，御临《文徵明前后赤壁赋》手卷一卷，御笔《仿宋人归去来辞并图》手卷一卷。	
	如意馆　十一月二十一日 交……御书王羲之帖挂轴一轴。	
	如意馆　十一月二十一日 着姚文瀚仿东山丝竹画临画一张。	
	如意馆　十一月二十一日 交御临《米芾诗帖》字八开。	
	如意馆　十一月二十一日 接得员外郎安泰、李文照押帖一帖，内开本月初七将王炳起得黄公望《江山胜览》手卷稿呈览，奉旨着王炳照此稿仿画一卷，钦此。	
	如意馆　十二月初七 接得员外郎安泰、李文照押帖一件，内开十一月二十六日将张宗苍原存《长江万里图》手卷稿一卷呈览，奉旨着方琮照稿仿画一卷，钦此。 手卷，高一尺，长九寸。	
	如意馆　十二月二十四日 接得员外郎安泰、李文照押帖一件，内开本月初五太监如意传旨，着方琮再仿黄公望《江山胜览》手卷一卷，得时仍落张宗苍款，钦此。	
	如意馆　十二月二十四日 交御笔临苏轼横披字一张。	
	如意馆　十二月二十四日 接得员外郎安泰、李文照押帖一件，内开十一月三十日太监如意交黄公望《江山胜览》手卷一卷，传旨着王炳仿画一卷，钦此。	
	如意馆　十二月二十五日 接得员外郎安泰、李文照押帖一件内开本月初十首领董五经交赵昌《百爵》一轴，传旨着徐扬用白绢仿画一幅，钦此。	
乾隆 二十八年 （1763）	如意馆　正月二十三日 接得员外郎安泰、李文照押帖一件，内开本月初四首领董五经交御笔《仿宋人岁朝图》挂轴一轴、王炳《江山胜览图》一卷，传旨着将御笔《岁朝图》挂轴换宽边另表（应为"裱"——笔者按），王炳《江山胜览图》表（应为"裱"——笔者按）手卷，钦此。	
	如意馆　正月二十三日 交御笔书米芾九种字十二开。	
	如意馆　正月二十三日 接得员外郎安泰、李文照押帖一件，内开本月初七太监如意交赵伯驹《桃源图》手卷一卷，传旨着王炳仿画一卷，钦此。	

续表

乾隆 二十八年 （1763）	如意馆　四月十九日 交金廷标画《鬻茶图》一轴。
	如意馆　六月初六 接得员外郎安泰、李文照押帖一件，内开五月初一首领董五经交宣纸十七张，传旨接秀山房安稳幢殿内东西并南北曲尺墙纸样一张，着丁观鹏仿贯休画《罗汉》十六幅，《释迦车尼佛》一幅，得时裱挂轴，钦此。
	如意馆　六月初六 交……御笔《仿赵孟頫古佛》四十二张。
	如意馆　六月初六 接得员外郎安泰、李文照押帖一件，内开五月十六日，奉旨丁观鹏从前仿贯休画《十六罗汉》，着添画古像佛一幅，钦此。
	如意馆　六月初六 交……御笔倪瓒《秋原古树》挂轴一轴。
	如意馆　十月初一 交御笔临献之字横披一张，御笔《妙法莲华经》五十三开，御临《三希堂文瀚》手卷一卷。
	如意馆　十月初一 接得员外郎安泰等押帖一件，内开九月二十六瑞首领董五经交郎世宁画《爱乌罕四骏》手卷一卷、金廷标樵李公麟法画《爱乌罕四骏》手卷一卷、王炳摹黄公望《江山胜览》手卷一卷，传旨着交如意馆配袱别，样子发往南边依从前做法照样做来，钦此。
	如意馆　十月十四日 交御临《三希堂文翰》手卷一卷……御临《李公麟女史箴图》手卷一卷……丁观鹏画《释迦车尼佛》一张，丁观鹏画贯休罗汉挂轴一轴。
	如意馆　十月十四日 接得郎中德魁等押帖一件，内开十月初九太监胡世杰传旨奉三无私东里间西墙，着金廷标照《官中图》画人物一幅，钦此。
	如意馆　十月十四日 前五十后五十功臣图像，着金廷标照手卷图像，仿挂轴稿。着艾启蒙用白绢画脸像衣纹，着色着珐琅处画人画，钦此。
	如意馆　十一月初六 接得郎中德魁、员外郎安泰押帖一件，内开本月初三，太监胡世杰交来钱选《雪梅集禽图》一轴，传旨着徐扬用白绢仿画花鸟一张，钦此。
	如意馆　十一月十五日 接得员外郎安泰押帖一件，内开本月十二日首领董五经交御笔《汉宫春晓》引首字一张、仇英《汉宫春晓图》手卷一卷，传旨着交启祥宫换前引首，钦此。
	如意馆　十一月十五日 交丁观鹏画《蛮王礼佛图》一张。
	如意馆　十一月二十二日 交……王翚《仿曹知白小景挂轴》一轴。
	如意馆　十一月二十二日 交御临《米芾苕溪诗帖》手卷一卷……御笔《董其昌畸墅诗帖》手卷一卷……御笔米芾书跋手卷一卷……御笔《苏轼巨然海野诗》手卷一卷……御临《赵孟頫书襄阳歌》一卷……御临《黄庭坚书云莽道人歌》手卷一卷……御笔《范成大䲢月材田乐府》手卷一卷……御笔《颜真卿自书告身》手卷一卷……御笔《嗜古有得》引首一张，御笔《哨鹿赋》手卷一卷。

乾隆 二十八年 （1763）	如意馆　十一月二十二日 交……御笔《仿宋人业毕诗》手卷一卷……御临宋人《西园雅集图》手卷一卷。
	如意馆　十一月二十二日 交御临《唐人朋友想问书》手卷一卷。
	如意馆　十一月二十二日 交御临《米芾尺牍》册页一册，御临《米芾尺牍》宣纸字十二张。
	如意馆　十一月二十九日 交御笔临蔡苏黄书手卷一卷，御临蔡苏黄米字四张。
	如意馆　十一月二十九日 交御临《文徵明墨兰》手卷一卷，御临《文徵明墨兰》画一张。
	如意馆　十一月二十九日 交御临宋四家帖手卷一卷，御临宋四家帖字八张。
	如意馆　十二月十三日 交御笔钟王遗轨晋唐法乳大字四张……御笔《老子授经图》手卷一卷。
	如意馆　十二月十三日 接得郎中德魁等押帖一件，内开本月初三日太监胡世杰交宋人画《罗汉》挂轴八轴、画 《天王》挂轴四轴，传旨着徐扬、方琮用宣纸照样画《罗汉》等十二幅，得时裱挂轴， 赶明年正月初五日要得，钦此。
乾隆 二十九年 （1764）	如意馆　正月初四 交……方琮《仿文伯仁听雨楼图》画一张。
	如意馆　三月十一日 接得郎中德魁等押帖一件，内开二月初五日太监鄂勒里交王希孟《千里江山图》手卷一 卷，太监胡世杰传旨着王焕一卷，钦此。
	如意馆　三月十一日 交御临苏轼横披字一张。
	如意馆　三月十一日 接得员外郎德魁押帖一件，内开二月二十七日太监胡世杰传旨，建福宫妙莲花室罩内南 墙，着张廷彦仿卢楞迦画法画《无量寿佛》一轴，钦此。
	如意馆　三月十一日 接得郎中德魁押帖一件，内开三月初四日，太监胡世杰传旨，重华宫翠云馆卷云殿内换 董邦达画斗一张，着金廷标仿苏汉臣《戏婴图》手卷意思，用绢画一幅，钦此。
	如意馆　三月十一日 交王原祁《仿黄公望笔意》挂轴一轴。
	如意馆　三月二十一日 接得郎中德魁等押帖一件，内开本月十三日太监胡世杰交宣纸一张，乐安和楼下西间传 旨着王炳仿赵伯驹画青绿山水，钦此。
	如意馆　三月二十一日 交御笔吴琚诗字四开，御临蔡苏黄米字四开。
	如意馆　三月二十一日 交御笔藏经纸临王帖字六开……《宫中行乐图》大画一轴。
	如意馆　三月二十六日 交御临蔡苏黄米四家字四开。

续表

乾隆 二十九年 （1764）	如意馆　四月初三 交……姚文瀚《文会图》画一张。
	如意馆　四月初三 交……倪瓒《清闷阁图》挂轴一轴，御临东坡横披字一张。
	如意馆　五月初七 交御临王献之帖青玉别子一件。
	如意馆　五月十四日 交御临元人《墨竹图》手卷一卷，御笔《墨竹》画一张……御临元人《墨梅》手卷一卷，御笔《墨梅》画一张。
	如意馆　六月初二 交……张照写宋楼钥《耕图》诗册页一册。
	如意馆　七月初十 交御临苏轼字一张……张照临董其昌《栖真志》字一张。
	如意馆　十一月初五 交……王翚《临王维山阴霁雪图》一卷。
	如意馆　十一月初五 着张廷彦画《太平春市图》手卷一卷。
	如意馆　十一月十一日 交御笔《苏轼留带图》画一张，御笔《文殊像》一付（应为"幅"——笔者按），御笔《文殊像》挂轴一轴。
	如意馆　十二月初三 交……御笔引首字一张，宋院本《金陵图》手卷一卷。
	如意馆　十二月二十一日 交张照临米芾绢字一张。
	如意馆　十二月二十一日 接得郎中德魁、员外郎李文照押帖，内开本月十五日太监胡世杰交马和之《孝经图》十五幅，传旨着金廷标续添三幅，共仿画十八幅，钦此。
	如意馆　十二月二十一日 交……御笔仿云林画挂轴一轴。
	如意馆　十二月二十一日 接得郎中德魁、员外郎李文照押帖，内开本月十九日太监胡世杰交《越王宫殿图》手卷一卷，传旨着张廷彦照样仿画一卷，钦此。
	如意馆　十二月二十七日 接得郎中德魁、员外郎李文照押帖一件，内开本月二十四日，太监胡世杰交《豳风图》手卷一卷，传旨着张廷彦照样临画一卷，钦此。
	如意馆　十二月二十七日 御笔《仿云林元光》画一张，御临三希文翰字一张。
	如意馆　十二月二十七日 交张照临米芾《郡楼诗》字一张。
	如意馆　十二月二十八日 接得郎中德魁、员外郎安泰等押帖一件，内开本月二十六日，太监胡世杰交《文会图》手卷稿一卷，传旨着张廷彦照稿另画一卷，钦此。

乾隆 三十年 （1765）	如意馆　正月十五日 交张照写《西园雅集》册页一册。
	如意馆　四月二十六日 接得郎中德魁等押帖一件，内开本月二十二日太监胡世杰交郎世宁绢画海青一张、王炳《仿王希孟江山千里图》一卷，传旨着将郎世宁画《白海青》表（应为"裱"——笔者按）挂轴，王炳画《江山千里图》表（应为"裱"——笔者按）手卷，钦此。
	如意馆　五月十七日 交御临《孙过庭书谱叙》横披字一张，御笔《石恪画维摩赞》横披字一张。
	如意馆　五月十九日 交兰亭插屏一座。
	如意馆　十一月十二日 交……《礼佛图》手卷一卷。
	如意馆　十一月十七日 交御临王帖册页二册……御临王帖字八开。
	如意馆　十一月三十日 交御笔仿沈周挂轴一轴，御笔仿沈周画一张，御临《赵孟頫兰蕙》手卷一卷，御临《赵孟頫兰花》一张。
	如意馆　十二月十六日 交御笔《仿王渊荷花》挂轴一轴，御笔《仿王渊荷花》一张……御笔《仿杨补之梅花》挂轴一轴。
乾隆 三十一年 （1766）	如意馆　正月二十七日 御笔《丰稔图诗》小挂轴一轴，御临王羲之字四开，御临王羲之帖一册，御临颜帖四开。
	如意馆　三月二十三日 交宣纸二张，乐安和松雪楼宝座东边美人画门《挡熊图》诗意条画，传旨着金廷标画，钦此。
	如意馆　三月二十三日 交……金廷标画《挡熊图》挂轴一轴。
	如意馆　五月初一 接得郎中德魁押帖一件，内开四月二十七日首领董五经交金廷标仿画马远《四皓图》宣纸画一张，传旨裱手卷一卷，钦此。
	如意馆　五月初一 接得郎中德魁押帖一件，内开四月二十八日首领董五经交金廷标仿李公麟《击壤图》宣纸一张、董邦达仿画文徵明《渔乐图》宣纸一张、钱维城仿画陈淳《蔬卉集绘》宣纸画一张、钱维城仿画王毂《梅竹》宣纸画一张，传旨着裱手卷四卷，钦此。
	如意馆　五月二十二日 接得郎中德魁押帖一件，内开本月十九日首领董五经交御题金廷标宣纸画十开、御笔藏经纸字四开、方琮仿画倪瓒《狮子林图》画一张、金廷标仿赵孟頫马一张、杨大章李秉德宣纸花卉画十六开，传旨御题金廷标画御笔字、杨大章李秉德画裱册页四册，方琮、金廷标画二张，裱手卷二卷，钦此。
	如意馆　七月初六 交御笔笺纸《黄庭外景经》六开。

续表

乾隆 三十一年 （1766）	如意馆　十月十一日 交……孙（应为"张"——笔者按）宗苍《黄公望笔意》挂轴一轴。
	如意馆　十一月二十七日 接得员外郎安泰等押帖一件，内开本月十九日首领董五经交缂丝《春夜游桃李园》图挂轴一轴，传旨着配囊，钦此。
	如意馆　十二月二十日 交御临米芾横披字一张。
	如意馆　十二月二十六日 交张照《临米芾天临殿记》册页一册。
	如意馆　十二月二十六日 交御临《董其昌牡丹赋》手卷一卷。
乾隆 三十二年 （1767）	如意馆　正月二十七日 接得员外郎安泰、李文照押帖一件，内开本月十八日，太监胡世杰传旨着张廷彦画《清明上河图》手卷一卷，钦此。
	如意馆　二月十九日 交御笔《孝经》字十八幅、金廷标《孝经图》十八幅，传旨着裱册页一册，钦此。
	如意馆　二月十九日 交……御笔临杨凝式《韭花帖》挂轴一轴，御临王帖挂轴一轴。
	如意馆　二月三十日 交……御笔《钟繇力命帖》字一张，御临《钟繇力命帖》手卷一卷。
	如意馆　二月三十日 接得员外郎安泰、李文照押帖一件，内开二月二十三日太监胡世杰交仇英画《汉宫春晓》手卷一卷，传旨着金廷标仿画，钦此。
	如意馆　四月十八日 交徐扬画《清明上河图》手卷一卷，养心殿传旨着如意馆从裱，钦此。
	如意馆　四月十八日 交罗富旼画《清明上河图》横披画一张，传旨着裱手卷一卷，钦此。
	如意馆　四月二十日 交……金廷标仿陈镕（应为"容"——笔者按）《九龙图》画一卷。
	如意馆　五月初一 接得员外郎安泰等押帖一件，内开四月二十五日首领董五经交……王炳《仿王希孟江山千里图》手卷一卷，传旨将手卷四卷配匣仍配袱别样子发往南边，依前做法照样做来，钦此。
	如意馆　五月十二日 交……御笔《茹古堂诗》挂轴一轴，张照《临米芾重九会郡楼》诗一轴。
	如意馆　五月十二日 接得员外郎安太等押帖，内开本月初十日首领董五经交旨，御笔《千手千眼大悲心陀罗尼经》二册，其经头尾印着丁观鹏照宋绣本经上画，钦此。
	如意馆　六月十一日 交……陆师道《仿王蒙山水》挂轴一轴。
	如意馆　六月二十九日 交女史裘王氏绣像《文殊大士像》挂轴一轴，金廷标《仿马远商山四皓图》手卷一卷。

乾隆三十二年（1767）	如意馆 十月十三日 于二十六日太监胡世杰传旨着画画人陈基接画张廷彦所有未画完之《清明上河图》手卷、《越王宫殿图》手卷、《万寿图》册页、《乌什城》画，钦此。
	如意馆 十月十三日 接得员外郎安泰等押帖内开九月二十九日，首领董五经交丁观鹏画《法界源流图》一卷，传旨着裱手卷，钦此。
	如意馆 十月十三日 交御临王帖字四开，御笔画四开。
	如意馆 十月十三日 接得员外郎安泰等押帖，内开十月初二日，首领董五经交张廷彦《十八学士》画一张，传旨着裱挂轴，钦此。
	如意馆 十月十三日 接得员外安泰等押帖内开十月初二日，太监如意传旨，宋人《宫市图》画一轴，着姚文瀚仿画，钦此。
	如意馆 十一月初七 接得员外郎安太等押帖内开十月二十三日，太监胡世杰传旨，换励宗万仿赵孟頫手卷一卷，着方琮画，换励宗万仿黄公望手卷一卷，换慎郡王画手卷一卷，换励宗万册页十二开，俱着李秉德画，钦此。
	如意馆 十一月初七 交……御临《赵孟頫兰蕙图》手卷一卷。
	如意馆 十一月初七 交御临王帖字四开。
	如意馆 十一月二十五日 交……励宗万《仿黄公望修竹吾庐》手卷一卷。
	如意馆 十一月二十五日 接得员外郎安太等押帖年内开本月十六日太监胡世杰交仇英画白描《汉宫春晓图》手卷一卷，传旨着丁观鹏仿画着颜色，钦此。
	如意馆 十二月二十五日 接得员外郎安太等押帖内开十一月二十九日，太监胡世杰交张僧繇《五星二十八宿神形图》册页三十三开，传旨着丁观鹏画，钦此。
	如意馆 十二月二十七日 接得员外郎安太等押帖内开本月二十二日首领董五经交张宗苍《松溪烟艇》一卷，丁观鹏《春夜宴桃李园图》一卷，传旨着配匣子并配袱别样子发往南边，依前做法照样做来，钦此。
	如意馆 十二月二十七日 接得员外郎安太等押帖内开本月二十三日首领董五经交御笔《仿黄公望富春山居》手卷一卷，御笔《仿米芾山水》手卷一卷，随匣。
	如意馆 十二月二十七日 接得员外郎安太等押帖内开本月二十四日首领董五经交御临《王献之洛神十三行》手卷一卷，御临《米芾西园雅集图记》手卷一卷，随匣。御笔《钟繇荐李直》裱手卷一卷，御临《出师颂》手卷一卷，随匣。传旨将御临《米芾西园雅集图记》手卷添长照御临王羲之手卷一般粗，钦此。
	如意馆 十二月二十七日 交御临王帖字四开、王羲之《映雪时晴帖》册页一册、御笔字一张，传旨着将御临字裱推缝册页一册、王羲之《快雪时晴帖》册页挖嵌御笔字并挖补御览，钦此。

续表

乾隆 三十三年 （1768）	如意馆　正月二十六日 交……御笔藏经纸临王帖字四开，宋缂丝《米芾书柏叶诗》挂轴一轴。
	如意馆　正月二十六日 着姚文瀚仿金廷标画《货郎》画一张，钦此。
	如意馆　正月二十六日 交王际写米帖字十开，御临苏轼帖字一张，御临苏轼帖字手卷一卷。
	如意馆　正月二十六日 交御临米芾粉笺纸字十六开。
	如意馆　正月二十六日 交御临颜帖字八开，御临王帖字八开。
	如意馆　正月二十七日 交御笔《孙过庭书谱》圆元字一张，御笔《临唐文皇枇杷帖》字一张，御笔《颜真卿自书告》字一张，御临《杨凝式步虚词》字一张，御临《隋人书出师颂》 字一张，御临《王羲之禊帖》字一张，御临《褚遂良书枯树赋》字一张，御临《苏轼春帖字词》字一张，御临《蔡襄煮茶诗》字一张，御临《黄庭坚尺牍二帖》字一张。
	如意馆　正月二十七日 交……御临王帖字十六开。
	如意馆　正月二十七日 交……御笔旧笺纸临董其昌字八开，御笔黄笺纸临苏轼字十六开。
	如意馆　二月二十八日 交……白笺纸临米帖字四开。
	如意馆　二月二十八日 交……御临《董其昌圣教序》册页一册。
	如意馆　二月二十八日 交御笔仿黄庭坚书字一张……御笔《五星二十八宿》三十四开，御笔《仿沈周写生画》横披一张……御临王帖字四开。
	如意馆　二月二十八日 交御临米芾宣纸字一张，御临子昂宣纸字一张……御临吴琚书横披一张，御书吴琚字手卷一卷，御临董其昌书横披一张，御临董其昌字手卷一卷，御临王帖粉笺纸字四开……御临米芾字横披一张。
	如意馆　三月初五 交御临王帖十七帖宣纸字一张，御临米芾丞徒宣纸字一张。
	如意馆　三月初五 交御临《董其昌仿东坡尺牍二种》横披字一张。
	如意馆　三月二十八日 交御临《欧阳修纵囚论》字一张，钱维城写苏轼尺牍八开。
	如意馆　四月初七 接得员外郎安泰押帖，内开本月初七日太监胡世杰交丁观鹏画十六张真罗汉十六幅，钦此。传旨着交如意馆裱挂轴，钦此。
	如意馆　四月十五日 交御笔镜光笺纸临米芾帖字四开、画四开。

乾隆 三十三年 （1768）	如意馆　四月十八日 交……御临苏帖字四开。	
	如意馆　四月二十九日 交御笔写苏轼帖字四开。	
	如意馆　五月十三日 接得郎中安泰押帖，内开本月初九首领董五经交御笔《仿倪瓒竹树谱》手卷一卷……御笔《仿沈周写生花卉》手卷一卷。	
	如意馆　七月初七 接得郎中安太押帖，内开六月十二日首领董五经交金廷标画宋人《宫市图》画一张，传旨着裱挂轴一轴，钦此。	
	如意馆　七月初七 交……御临王帖四开。	
	如意馆　七月初七 交……御临苏帖旧笺纸字二张。	
	如意馆　七月初七 交御临王帖字四开。	
	如意馆　七月十八日 交张照《临王羲之山川诸奇帖》挂轴一轴，王际华写蔡苏黄米帖字八开。	
	如意馆　七月十八日 交御临《米芾拜中岳命》诗字一张。	
	如意馆　七月十八日 三无私殿内明东间罩内南墙换杨大章画用条画一张，着杜元枝画《十八学士图》，起稿呈览，钦此。	
	如意馆　十月初九 接得员外郎李文照押帖，内开九月二十二日，太监胡世杰交姚文瀚画《清明上河图》一卷……传旨着将姚文瀚画《清明上河图》裱手卷一卷。	
	如意馆　十月十五日 接得员外郎李文照押帖，内开十二日太监胡世杰持来已入乾清宫明人《清明上河图》手卷一卷，传旨着丁观鹏仿画一卷着色画，钦此。	
	如意馆　十月二十八日 接得库掌六格押帖，内开十七日太监胡世杰传旨，着方琮用细白绢仿王希孟《江山千里图》手卷画一卷，钦此。	
	如意馆　十一月初八 交御临《米芾中秋诗》挂轴一轴。	
	如意馆　十一月初八 交御笔写《唐文皇帖字四开》……钱选临顾恺之《烈（应为"列"——笔者按）女图》一卷。	
	如意馆　十一月十九日 交御临《隋人出师颂》字八开。	
	如意馆　十一月十九日 交御笔写蔡襄尺牍字四开，于敏中写蔡襄诗帖字四开。	
	如意馆　十一月十九日 交御笔临米芾二帖字四开，御笔临米芾尺牍二帖字四开。	

续表

	如意馆 十一月十九日 交御笔白笺纸写《快雪堂法帖》字二百四十张。
乾隆 三十三年 （1768）	如意馆 十一月十九日 交……宋缂丝《人物》挂轴一轴，御笔写黄庭坚诗帖字四开。
	如意馆 十一月十九日 交御笔写苏轼尺牍字四开。
	如意馆 十二月初六 交御临《米芾书文殊偈》二张，米芾书《文殊偈》挂轴二轴。
	如意馆 十二月初六 接得郎中李文照押帖，内开十一月十二日太监胡世杰持来六朝陆探微《佛母图》手卷一卷，传旨着丁观鹏仿画一轴，钦此。
	如意馆 十二月初六 交御笔王羲之四帖字八开，御临赵孟頫尺牍字八开。
	如意馆 十二月初六 交……米友仁《潇湘图》手卷一卷，御临米芾诗帖字四开。
	如意馆 十二月初六 交御临王帖字四开，于敏中写蔡襄诗帖册页一册。
	如意馆 十二月二十七日 交……御临苏轼字四开。
	如意馆 十二月二十七日 接得郎中李文照押帖，内开本月十八日首领董五经交丁观鹏《仿仇英汉宫春晓》一卷，传旨着裱手卷一卷，钦此。
	如意馆 十二月二十七日 交……御临王帖册页一册。
	如意馆 十二月二十七日 交……王羲之《快雪时晴》册页一册，御临米帖字四开。
	如意馆 十二月三十日 交……御临米元章笺纸字一张。
	如意馆 十二月三十日 交……御笔仿《郑重画达摩像》挂轴一轴。
	如意馆 十二月三十日 交御临米帖字一张，御临米帖手卷一卷。
	如意馆 十二月三十日 交御临镜光笺纸《王羲之十四帖》字八开，御临白笺纸米帖字四开。
	如意馆 十二月三十日 接得郎中李文照等押帖，内开本月二十四日首领董五经交御笔《仿云林生笔意》画一张，御笔《仿云林生笔意》挂轴一轴，传旨交启祥宫换裱，钦此。
乾隆 三十四年 （1769）	如意馆 二月十九日 交……丁观鹏画《陆探微佛母图》横披一张。
	如意馆 三月初一 交御临蔡苏黄米尺牍笺纸字四开。

乾隆 三十四年 （1769）	如意馆　三月初一 接得郎中李文照等押帖，内开二月初十日太监胡世杰交姚文瀚画《清明上河图》手卷一卷，传旨着重裱去短装屉，钦此。
	如意馆　三月十九日 接得郎中李文照押帖一件，内开三月初五日太监胡世杰交《仿宋人维摩图》一张，传旨着姚文瀚画换鉴园开益轩现挂王幼学画莲花挂轴轴心，钦此。
	如意馆　五月二十日 交御笔白笺纸王帖四开，白笺纸米帖八开。
	如意馆　五月二十日 交御笔白笺纸黄庭内景经十八开，御笔白笺纸米芾十帖十二开。
	如意馆　五月二十四日 交御笔临王帖白笺纸字八开……御临王帖册页一册。
	如意馆　六月初二 ……交御笔用韩昌黎盘谷子诗白金笺纸字横披一张，传旨着裱手卷一卷，配樟木匣，钦此。
	如意馆　六月十三日 交明人《观世音菩萨》一轴，传旨着姚文瀚开脸像、补色，钦此。
	如意馆　十月十二日 接得郎中李文照押帖，内开九月二十七日首领董五经交张廷彦《仿宋人越王宫殿图》手卷一卷。
	如意馆　十一月三十日 交御笔笺纸米芾帖字一张……《仿瓒山水》手卷一卷。
乾隆 三十五年 （1770）	如意馆　二月十六日 交邹一桂《仿王蒙山水》挂轴一轴。
	如意馆　二月二十一日 交御笔藏经纸米芾帖字六开。
	如意馆　二月二十一日 交张若澄《摹文徵明溪山深雪图》一轴。
	如意馆　四月二十七日 接得郎中李文照等押帖一件，内开本月十五日首领董五经交丁观鹏《摹吴道子画宝积宾伽罗佛像》一轴，传旨着交如意馆配囊，钦此。
	如意馆　五月初四 交钱维城《仿公望山水》手卷一卷。
	如意馆　闰五月二十七日 交御笔冷金笺纸苏轼真一歌字四开。
	如意馆　十月二十八日 交……张宗苍《摹黄公望山水》一轴。
	如意馆　十一月初六 接得郎中李文照押帖一件，内开十一月初二日，太监胡世杰传旨淳化轩殿内后层东比稍间罩内东墙换徐扬画条一张，着杨大章仿陈琳《溪凫图》，钦此。

续表

乾隆 三十五年 （1770）	如意馆　十二月初四 接得郎中李文照押帖一件，内开十一月二十一日太监胡世杰传旨出外桌内，着谢遂画《清明上河图》手卷一卷，将刘九德画手卷换下，钦此。
	如意馆　十二月初四 交御笔藏经纸孙过庭书谱字八开。
乾隆 三十六年 （1771）	如意馆　正月二十二日 交……恽寿平《仿赵大年雪景》挂轴一轴。
	如意馆　二月十七日 交曹文埴宣纸《米芾西园雅集图记》字八开，于敏中宣纸米芾诗帖字八开……曹文埴宣纸米芾帖十二则字八开，王际华宣纸蔡襄诗帖八开，钱维城宣纸苏轼尺牍字四开……于敏中宣纸孙过庭书普字四开。
	如意馆　二月十七日 接得郎中李文照押帖一件，内开二月初二日首领董五经交谢遂宣纸画《清明上河图》横披一张，传旨着交如意馆裱手卷，钦此。
	如意馆　四月十九日 交……姚文瀚《清明上河图》手卷一卷。
	如意馆　四月十七日 接得郎中李文照押帖一件，内开本月初十日太监胡世杰传旨御咏《马远四皓》一卷，御咏《李公麟醉僧图》一卷，宋徽宗《十八学士图》一卷，着顾铨临画，钦此。
	如意馆　五月十四日 接得郎中李文照押帖一件内开四月十九日首领董五经交顾铨《临马远四皓图》横披一张，传旨着交如意馆裱手卷，钦此。
	如意馆　六月初十 接得郎中李文照押帖一件，内开五月二十三日太监胡世杰传旨雕光胤《花草》册页一册十开，着杨大章仿画一册，钦此。
	如意馆　六月二十六日 接得郎中李文照押帖一件，内开本月十四日太监胡世杰传旨，丁观鹏仿画明人《清明上河图》手卷一卷，着谢遂接画，钦此。
	如意馆　七月十八日 接得郎中李文照押帖一件，内开七月初三日太监胡世杰交《五百罗汉图》手卷稿一卷，传旨着顾铨画手卷一卷，钦此。
	如意馆　七月十八日 接得郎中李文照押帖一件，内开七月初四日太监胡世杰交杨大章摹唐刁光胤画十张，传旨着交如意馆裱册页一册，钦此。
	如意馆　七月二十二日 接得郎中李文照押帖一件，内开七月十六日太监胡世杰交顾铨宣纸摹宣和笔意画横披一张，传旨着交如意馆裱手卷一卷，钦此。
	如意馆　九月初八 交……顾铨《仿李公麟醉僧图》一张……裱手卷一卷。
	如意馆　十二月十九日 ……交御笔《仿梁楷泼墨》挂轴一轴，御笔《仿梁楷泼墨》画一张。

乾隆 三十六年 （1771）	如意馆　十二月十九日 交……御笔《点笔生春》册页一册……顾全（应为"铨"——笔者按）《仿李公麟醉僧图》手卷一卷。
	如意馆　十二月十九日 交御笔竹清纸王羲之八帖字八开，御笔竹清纸仿元人笔意画八开。
乾隆 三十七年 （1772）	如意馆　正月二十九日 接得郎中李文照押帖一件，内开正月初六日太监胡世杰传旨，着顾铨用染旧色绢仿元人画佛像一轴，钦此。
	如意馆　正月二十九日 接得郎中李文照押帖一件，内开正月初七日太监如意传旨，着贾全仿唐人笔意《香山九老图》手卷一卷，钦此。
	如意馆　二月二十八日 交……顾铨《仿李公麟醉僧图》一卷。
	如意馆　五月十七日 接得郎中李文照押帖，内开四月八日太监胡世杰交御书阮郜画《女仙图》一卷，传旨着顾铨临画一卷，钦此。
	如意馆　五月三十日 接得郎中李文照押帖，内开五月二十四日受理董五经交《名画荟锦》一册，杨大章《仿唐人写生》十种一册，传旨交如意馆配套，钦此。
	如意馆　十一月初一 接得郎中李文照押帖一件，内开十月初一日首领董五经交姚文瀚《仿宋人笔意福禄寿三星》一张，传旨着讨用锦镶边托贴，钦此。
	如意馆　十一月初八 思永斋殿内，着姚文瀚画《宫市图》一张，钦此。
	如意馆　十二月初六 接得郎中李文照押帖，内开十一月十七日首领董五经交顾铨宣纸《仿阮郜女仙图》横披一张，传旨着启祥宫裱手卷一卷，钦此。
	如意馆　十二月初十 接得郎中李文照押帖，内开十一月二十九日首领董五经交……吴桂《仿宋人折槛图》挂轴一轴……传旨交启祥宫配囊，钦此。
	如意馆　十二月初十 交……御临王蒙《铁网珊瑚图》挂轴一轴。
乾隆 三十八年 （1773）	如意馆　闰三月十四日 接得郎中李文照押帖，内开闰三月初六日，太监胡世杰传旨着谢遂仿画张择端宋院本《清明易简图》手卷一卷，钦此。
	如意馆　闰三月十四日 接得郎中李文照押帖，内开闰三月初十日首领董五经交谢遂画《清明上河图》手卷一卷，传旨着交如意馆接托另裱，钦此。
	如意馆　四月十三日 交……王原祁《仿宋元人山水》一册。
	如意馆　四月十三日 接得郎中李文照押帖一件，内开四月初六日太监胡世杰传旨着黄念照谢遂现画《清明上河图》手卷仿画一卷，钦此。

续表

乾隆 三十八年 （1773）	如意馆　八月二十七日 交……董邦达《摹古人物册页》一册八开。
	如意馆　十一月初二 接得郎中李文照押帖，内开十月二十日首领董五经交谢遂宣纸《仿清明上河图》横披一张，传旨着交启祥宫裱手卷一卷，钦此。
	如意馆　十一月初二 交张照《临米芾拟古诗》一轴。
乾隆 三十九年 （1774）	如意馆　四月初七 交谢遂《仿明人清明上河图》手卷一卷、姚公绶《烟江乘钓图》一轴、董邦达仿曹知白《十八公图》一轴，传旨着交如意馆将挂轴配囊手卷做匣，钦此。
	如意馆　五月二十一日 交黄念宣纸画《清明上河图》横披一张，传旨着交如意馆裱手卷一卷，钦此。
	如意馆　十月初十 接得员外郎图明阿押帖一件，内开九月二十四日首领董五经交姚文瀚画《筵宴爱乌图》一张、谢遂画《仿宋院本金陵图》一张，传旨着交如意馆裱手卷二卷，钦此。
	如意馆　十二月初六 交……御笔蓝笺纸苏轼尺牍字四开，御笔蓝笺纸蔡襄尺牍字四开，御笔洒金笺纸黄庭坚尺牍字四开，御笔洒金粉笺苏苻尺牍字四开，御笔高丽镜光笺纸王羲之帖六开。
	如意馆　十二月初六 交御笔《刘向列女传》字一开，随《古列女传》册页一册。
	如意馆　十二月三十日 ……交方琮仿画王希孟《千里江山图》绢横披一张。
乾隆 四十年 （1775）	如意馆　三月十九日 接得员外郎六格押帖，内开二月二十一日首领董五经交张宗苍《仿赵令穰山水》一轴、汪由敦《临苏轼春帖字词》一轴，传旨着交如意馆配囊，钦此。
	如意馆　十月十二日 交……御临玉枕兰亭手卷二卷，御笔《维摩诘所说经》一部三册。
	如意馆　闰十月十三日 交宣纸一张，传旨玉碎轩殿内南间西墙画斗一张，着顾铨照建福宫三友轩现贴金廷标画照样画，钦此。
	如意馆　闰十月十三日 接得员外郎六格押帖，内开十月十一日首领董五经交五代人画《秋林群鹿》《丹枫呦鹿图》挂轴二轴，传旨着顾铨照二轴样式合画一轴，钦此。
	如意馆　闰十月十三日 接得员外郎六格押帖，内开十月二十日首领董五经交宣纸一张、元人画《滕王阁图》一轴，传旨着谢遂照此仿画一张，钦此。
	如意馆　十一月初七 交……张照《临苏轼归去来辞》诗册页一册。
	如意馆　十一月初七 接得员外郎图明阿押帖一件，内开闰十月十五日首领董五经交丁云鹏《扫象图》一轴、郑重《达摩渡江图》一轴，传旨交启祥宫将郑重《达摩渡江》挂轴照丁云鹏挂轴宽另裱挂轴一轴，钦此。

乾隆 四十一年 （1776）	如意馆　二月十八日 接得员外郎六格内开正月三十日太监胡世杰传旨赵宗汉《雁山叙别图》挂轴一轴，着交 袁英仿画，钦此。
	如意馆　二月十八日 交《职贡图》册页一册，赵宗汉《雁山叙别图》一轴，袁英《仿赵宗汗雁山叙别》山水 一张。
	如意馆　二月十八日 接得员外郎六格押帖，内开初六日太监胡世杰传旨，前后《十骏图》内名马八匹，着贾 全仿《金廷标橅李公麟五马图》法画、《爱乌罕四骏图》笔意、赵孟頫《饭马图》地 坡、赵雍《十八柏》树石笔意手卷一卷、仿金廷标橅李公麟五马图法画《爱乌罕四骏 图》笔意，画八骏不布景手卷一卷，钦此。
	如意馆　二月十八日 交……张照《临米芾西园雅集图》册页一册。
	如意馆　二月二十八日 交御笔粉笺引首字一张，贾全画《八骏图》一张，御笔黄笺纸引首字一张，贾全布景 《八骏图》一张。
	如意馆　五月十六日 接得郎中图明阿押帖一件，内开五月初六日太监胡世杰交宋人画《神禹开山图》一轴， 传旨着徐扬、谢遂合笔仿画一轴，钦此。
	如意馆　六月十七日 交……谢遂《仿元人滕王阁》画条一张。
	如意馆　十月初五 交御临王羲之七日帖一轴，御临王羲之七日清和帖一轴。
	如意馆　十一月二十一日 交谢遂《仿宋人神禹开山图》一张，传旨交启祥宫挂轴一轴，钦此。
	如意馆　十二月二十六日 接得郎中图明阿押帖，内开十一日首领董五经交贾全画《木兰图杂咏》宣纸画六张，传 御笔宣纸再题狮子林十六景字一张，御笔白笺纸对题字六张，御笔题御园仿构狮子林前 后八景并临倪瓒图手卷一卷，传旨着交启祥宫将御笔再题狮子林十六字一张照御笔题御 园仿构狮子林前后八景并临倪瓒画一样裱手卷一卷，御笔对题字六张并贾全画木兰 图集咏画六张裱册页一册，钦此。
	如意馆　二月十二日 交白玉五马山石陈设一件，传旨着改《八骏图》添做马三匹，钦此。
乾隆 四十二年 （1777）	如意馆　二月二十三日 交……谢遂《仿元人滕王阁图》一轴。
	如意馆　三月十三日 《诗经图》二分（应为"份"——笔者按），内有应换册页七十开，着徐扬、姚文瀚、 贾金、谢遂临稿换绢着色画三十五开，换旧宣纸水墨三十五开，钦此。
	如意馆　三月十三日 交……御笔临苏黄米蔡襄等多人书法手卷。
	如意馆　三月二十五日 交御笔《诗经图》册页十八册、臣工《诗经图》册页十八册，传旨交如意馆改画图 七十五张，换裱图画用，钦此。

续表

乾隆四十二年（1777）	如意馆　三月二十五日 交……邹一桂《橅宋苑画榴下雄鸡图》一轴，传旨着交如意馆将册页配套，挂轴配囊，钦此。	
	如意馆　六月初七 接得郎中图明阿押帖一件，内开五月二十六日太监鄂鲁里传旨照陈居中《（漏"秋"字——笔者按）原猎骑图》放大稿画横披一张，人物衣纹松柏树红叶石头着贾全画，老树枝地坡着方琮画，钦此。	
	如意馆　六月十六日 接得郎中图明阿押帖一件，内开六月初一日奉旨贾全现画《秋原猎骑图》，着艾启蒙照宝相寺御容仿画，钦此。	
	如意馆　八月初三 接得郎中图明阿押帖一件，内开七月十一日太监鄂勒里交贾全画《秋原猎骑图》一张，传旨着如意馆托加丕纸一层，得时交懋勤殿代往热河，钦此	
	如意馆　八月二十九日 接得郎中图明阿押帖，内开初五日首领董五经交御笔《仿云林生笔法》一轴，传旨着如意馆换挖嵌绢覆背裱成，钦此。	
	如意馆　十月十五日 接得郎中图明阿押帖，内开十月初二日太监霍集萨赖传旨宗（应为"宋"——笔者按）人《勘书图》画一轴，着姚文瀚照样画一张，钦此。	
	如意馆　十一月初三日 接得郎中图明阿押帖，内开十月十四日首领董五经交姚文瀚宣纸仿宋人画一张，传旨着启祥宫裱挂轴一轴，钦此。	
	如意馆　十一月初三日 接得郎中图明阿押帖，内开十月十六日首领董五经传旨宋人《寒林楼观图》挂轴一轴，着谢遂仿画，钦此。	
	如意馆　十二月十二日 交……张宗苍《仿董北苑笔意》一轴，唐岱《仿吴镇画山水》一轴……姚文瀚仿宋人《勘书图》一轴。	
乾隆四十三年（1778）	如意馆　□（正月或二月——笔者按）月十七日 接得郎中保成押帖，内开正月初六日首领董五经传旨着贾全用宣纸仿苏汉臣《胪欢图》挂轴画一张，钦此。	
	如意馆　三月初四 交……御笔仿苏汉臣《罗汉》挂轴一轴。	
	如意馆　三月二十三日 交贾全《苏汉臣百子胪欢图》一张，艾启蒙《耕织图》画二十四张，传旨着如意馆托纸一层，钦此。	
	如意馆　四月十四日 交王原祁《仿倪瓒设色小景》挂轴一轴，传旨着如意馆配囊，钦此。	
	如意馆　五月初二 交……御笔《仿董其昌法画》挂轴一轴。	
	如意馆　五月初二 交……御临《董其昌书画合璧》十八页。	

乾隆 四十三年 （1778）	如意馆 五月十一日 接得郎中白城押帖，内开初十首领董五经交顾铨《摹阮郜女仙图》手卷匣尺寸贴一件，传旨着配手卷匣不用袱别，钦此。
	如意馆 五月二十三日 交御笔《仿王翚黄鹤山樵修竹远山图》一轴。
	如意馆 八月初一 接得郎中保成押帖，内开七月十九日厄勒里交御笔字龙笺读王充论衡横披一张、丁云鹏《扫象图》挂轴一轴随宣纸一张、王绂《松壑听泉图》挂轴一轴，传旨着将横披裱手卷，丁云鹏《扫象图》着贾全临画，王绂《松壑听泉图》挂轴配囊，钦此。
	如意馆 八月初一 接得郎中保成押帖，内开七月十六日将照录端石砚雕刻《兰亭图》样式照工程处和尔经额来交插屏准纸样一张，于十九日贾全临得《兰亭图》大稿一张，呈览奉旨照放大尺寸样临画，钦此。
	如意馆 十月二十七日 接得郎中保成押帖，内开初九日首领董五经交贾全画丁观鹏《扫象图》一张，传旨着裱挂轴一轴，钦此。
	如意馆 十一月十五日 接得郎中保成押帖，内开十月二十一日厄勒里交赵幹画《江行初雪图》手卷，传旨着杨大章仿画一卷，钦此。
	如意馆 十一月二十日 接得郎中保成押帖，内开十五日董五经交重华宫随安室迎门东墙画条一张，传旨着杨大章仿赵幹《江行初雪图》画，钦此。
乾隆 四十四年 （1779）	如意馆 二月初八 接得郎中保成等押帖一件，内开正月初九日董五经交宋宣和《柳鸦芦雁》手卷一卷，传旨着杨大章仿画，钦此。
	如意馆 二月初八 接得郎中保成等押帖一件，内开正月十三日董五经交金廷标《十八学士》手卷一卷，传旨着杨大章仿画一卷，钦此。
	如意馆 二月初八 交金昭玉粹殿内东西墙现贴金廷标画一张，传旨着贾全仿画一张，东墙西墙画《三星》一张，钦此。
	如意馆 二月十三日 接得郎中保成押帖，内开正月额热十七日首领董五经交杨大章仿画宋宣和《柳鸦芦雁》横披一张，传旨交启祥宫裱手卷一卷，钦此。
	如意馆 二月十三日 接得郎中保成押帖，内开正月二十六日太监鄂鲁里交宋宣和《柳鸦芦雁》手卷一卷，传旨交启祥宫收什边换平轴头覆背一层，钦此。
	如意馆 三月二十四日 交杨大章仿画宋宣和《柳鸦芦雁》手卷一卷，传旨交如意馆配做袱别匣，钦此。
	如意馆 四月十一日 御笔《兰亭记》手卷八卷，着做插屏一座。
	如意馆 五月十二日 接得郎中保成押帖，内开四月二十六日董五经交杨大章《仿金廷标十八学士》手卷一卷，传旨着裱手卷一卷，钦此。

续表

乾隆 四十四年 （1779）	如意馆　十月二十日 接得郎中保成押帖内开初六日太监厄勒里交青白玉《狮子林图》插屏一件，乌木座一张，座上贴隶字本文传旨照本文刻做，钦此。
	如意馆　十一月二十六日 接得郎中保成押帖，内开本月十一日将贾全画得七十二候诗册页七十二开拟写贾全奉敕仿马和之《孝经图》《水图》笔法款名贴签，交鄂鲁里呈览，奉旨《水图》添写马远名照样裱册页，钦此。
	如意馆　十一月二十六日 交杨大章《十八学士图》一卷，传旨着启祥宫配匣，钦此。
乾隆 四十五年 （1780）	如意馆　六月十八日 接得郎中保成押帖，内开五月十九日太假鄂鲁里交姚文瀚《临商喜退龄永禧图》挂轴一轴，传旨交如意馆着姚文瀚照宁寿宫养性殿西暖阁西墙尺寸放大起稿，钦此。 于二十日将商喜《退龄永禧图》姚文瀚起得稿一张呈览，奉旨着姚文瀚用绢画寿字，画泥金边，中填青地，余绢俱染粉红地，上画泥金流云，钦此。
	如意馆　十一月十九日 接得郎中保成押帖内开二十八日厄鲁里交册页三册古董房，手卷三卷上书房，内《诗经图陈风》第十二册随宋高宗书马和之画陈风图手卷一卷，《诗经图豳风》第十四册随宋高宗书马和之画豳风图手卷一卷，《诗经图周颂清庙之什》第二十六册随宋高宗书马和之画周颂清庙之什图手卷一卷。传旨《诗经》册页内画片俱画错了。现今贾全有服不能进内，着将交下册页手卷三分（应为"份"——笔者按）内交贾全先领出去一分（应为份——笔者按），在伊家内照手卷绘画。每页画二张，一张着色，一张墨画，画得一分（应为"份"——笔者按）送进呈览准时换裱在《诗经图》原册页上，再发给贾全第二分（应为"份"——笔者按），接画，令贾全敬谨收放不可污秽，钦此。
	如意馆　十二月初三 接得郎中保成押帖，内开初三董五经交《退龄永禧图》画条一张，传旨交启祥宫托纸得配黄缎囊，钦此。
乾隆 四十七年 （1782）	如意馆　正月初十 交董邦达《摹王蒙幽林清逸图》一轴。
	如意馆　二月初三 接得郎中保成库掌福庆押帖，内开正月十九日造办处员外郎五德交来御《倪瓒树石》册页一册，汉玉鱼十件随白柸香屉板二件托盘一件，传旨交如意馆屉板水纹着仇忠信做，钦此。
	如意馆　二月初三 交绣线《极乐图》二幅、丁观鹏《极乐图》挂轴一轴，传旨交如意馆将绣线《极乐图》二幅照丁观鹏《极乐图》一样裱挂轴二轴，钦此。……
	如意馆　十一月初七 交……宣纺《仿萧云从画离骚图》三册，计图一百五十七页，题跋一百五十七页。
	如意馆　十一月十九日 交……王原祁《仿黄公望山水》挂轴一轴。
	如意馆　十一月二十日 交……王翚《临燕文贵武夷叠嶂》一卷。
	如意馆　十二月十八日 交御临王羲之帖八开，字画十六开，御笔《仿赵孟頫书画合璧》八开。
乾隆 四十八年 （1783）	如意馆　五月十七日 接得郎中保成押帖，内开四月二十五日鄂鲁里传旨，着杨大章仿金廷标《扑枣图》《九羊图》《仙山楼阁》各画一张，钦此。

乾隆 四十八年 （1783）	如意馆　五月十七日 着姚文瀚画《射猎图》条画一张，《十八学士》《九歌图》手卷二卷，钦此。
乾隆 四十九年 （1784）	如意馆　九月三十日 接得郎中保成、库掌福庆押帖一件，内开六月二十五日接得报上寄来信帖，内开吕进忠交御笔再仿倪瓒《狮子林图》手卷一卷，随玉别，御笔笺纸字二张，传旨着交如意馆将手卷上前后隔水诗俱揭下，用发去甲辰诗在前隔水换裱其壬寅诗在后隔水换裱，得时随报发来，钦此。
	如意馆　十月二十三日 接得郎中保成押帖，内开九月二十九日懋勤殿交王翚《仿倪十万图》一册，张照临苏轼帖一册，御笔《仿高克恭山树图》一卷，白塔山五记图一卷随金漆抽屉，传旨交启祥宫将张照临苏轼帖照王翚《十万图》改做一样大配一色锦套，其御笔手卷去拖尾，钦此。
	如意馆　十一月初五 接得郎中保成、库掌福庆押帖，内开十月初一日懋勤殿交宋高宗书、白宗奕李嵩画《灵宝度人经》一册，计三十九页，传旨着杨大章照样仿画，钦此。
	如意馆　十二月初二 交雕紫檀木《兰亭》插屏一座。
	如意馆　十二月二十日 接得郎中保成押帖，内开十一月十九日懋勤殿交王翚《雪江图》手卷一卷、袱子二件、王翚《仿燕文贵武夷叠嶂图》手卷一卷，传旨交启祥宫手卷换包首，袱子换白绫里，钦此。
乾隆 五十年 （1785）	如意馆　二月十九日 接得郎中保成押帖，内开二月初八日懋勤殿交袁瑛《仿王翚临燕文贵武夷叠嶂》横披一张，传旨交如意馆裱手卷一卷，钦此。
	如意馆　二月十九日 接得郎中保成押帖，内开正月初五日总管吕进忠交宁寿宫养性殿佛堂画横披一张，传旨交贾全照吴彬《五百罗汉》仿画，得时交造办处做紫檀木边壁子托钉倒环，钦此。
	如意馆　五月初四 接得郎中保成押帖，内开三月二十二日懋勤殿交董邦达《仿李唐寒容先春图》挂轴一轴，传旨交如意馆配囊，钦此。
	如意馆　五月十五日 接得郎中保成押帖，内开四月初七日鄂鲁里交夏珪《长江万里图》手卷一卷，传旨交如意馆着袁瑛仿画，俟完时再仿画黄公望、王蒙《长江万里图》手卷二卷，钦此。
	如意馆　五月十五日 交……袁瑛《仿王翚雪江图》手卷一卷。
	如意馆　五月十五日 交朱元久《五星二十八宿神刑》手卷一卷。
	如意馆　九月十二日 交姚文瀚画《十八学士》横披一张，传旨交如意馆裱手卷一卷，钦此。
	如意馆　九月十二日 交御制丁丑贯休画《十六应真像赞》三册，沈初写戊寅丁观鹏画《十六应真像赞》一册。
	如意馆　十月二十二日 交……王时敏《仿赵孟頫山水》手卷一卷。

续表

乾隆 五十年 （1785）	如意馆　十月二十二日 交胡桂《仿吴彬山阴道上图》手卷一卷。
	如意馆　十月二十二日 交姚文瀚画《十八学士》手卷一卷。
乾隆 五十一年 （1786）	如意馆　三月十六日 交张宗苍仿黄公望笔意一轴。
	如意馆　三月十六日 接得郎中保成押帖一件，内开正月十一日懋勤殿交卢楞迦画《六尊者像册》六开，传旨交如意馆庄预德仿画，钦此。 于二月十五日总管吕进忠交贯休《十八罗汉》挂轴八轴，乾清宫已入，传旨照挂轴内挑出罗汉画十二幅，归入卢楞迦画册页，罗汉六幅成十八尊一份，交姚文瀚、庄豫德照卢楞迦画册页样起稿呈览，准时照画，得裱册页，钦此。 于十六日将画得罗汉稿十八张呈览，奉旨照样准画，钦此。
	如意馆　六月二十九日 接得郎中保成押帖一件，内开四月初四日鄂鲁里传旨夏圭《溪山无尽图》手卷一卷、王蒙《长江万里图》手卷一卷，着徐来琛仿画手卷二卷，钦此。
	如意馆　闰七月十二日 接得郎中保成押帖一件，内开六月十九日，懋勤殿交报上带来御笔《再仿倪瓒狮子林图》手卷一卷，传旨交如意馆前隔水大字后照前一样添隔水一段，速接裱得发来伺候上题诗，钦此。
	如意馆　九月三十日 交……胡桂《仿黄公望山水》手卷一卷。
	如意馆　九月三十日 接得郎中保成押帖一件，内开八月初三日懋勤殿交……金廷标《仿李公麟击壤图》手卷一卷、《仿赵孟頫八骏图》手卷一卷，钱维城《仿陈淳蔬果杂卉》手卷一卷、《仿王穀祥寒梅啅雀》手卷一卷，方琮《仿倪瓒狮子林图》手卷一卷，董邦达《仿文徵明渔乐图》手卷一卷，传旨交如意馆将御笔字横披一张并大字裱手卷一卷，配袱别小手卷六卷，引首前后添裱绫隔水，钦此。
	如意馆　十一月初八 交御笔《仿高克恭山村图》手卷一卷。
	如意馆　十二月初七 交宁寿宫楼下现安嵌玉人兰亭三屏峰一扇，上嵌诗堂四分玉片刻《兰亭诗》一段，镶紫檀木商银丝边又交接《续兰亭诗》一段，字本文一张。
	如意馆　十二月初七 接得郎中保成押帖，内开十月二十九日鄂鲁里交仇英《仙山楼阁》金扇面一柄，随做样金扇面一件，紫檀镶嵌扇股一柄，传旨交启祥宫着杨大章仿画，钦此。
	如意馆　十二月初七 懋勤殿交胡桂《仿黄公望江山胜览》手卷一卷，传旨交启祥宫配袱别匣，钦此。
	如意馆　十二月初七 懋勤殿交姚文瀚画《九歌图》手卷一卷，传旨交启祥宫配袱别匣，钦此。
乾隆 五十二年 （1787）	如意馆　四月初三 接得郎中保成押帖，内开正月十三日鄂鲁里交旨宋院本《金陵图》手卷，着杨大章仿画一卷，用细薄宣纸画，钦此。

乾隆 五十二年 （1787）	如意馆　四月初三 接得郎中保成押帖，内开二月十二日懋勤殿交谢遂仿宋院本《金陵图》横披一张，传旨交如意馆裱手卷一卷，钦此。	
	如意馆　五月初四 接得郎中保成押帖一件，内开二月十六日太监鄂鲁里传旨，着谢遂仿画丁观鹏《蛮王礼佛》手卷一卷，钦此。	
	如意馆　五月十七日 懋勤殿交御笔《仿画赵孟𫖯书画合璧》册页一册。	
	如意馆　六月十一日 接得郎中保成押帖，内开四月初五日太监鄂鲁里交仇英画《汉宫春晓》手卷一卷，陈枚、孙祐、金昆、戴洪、程志道等画《清明上河图》手卷一卷，金昆、陈枚、孙祐、丁观鹏、程志道、吴桂等画《庆丰图》手卷一卷，传旨交如意馆着姚文瀚、贾全、庄豫德仿画，钦此。	
	如意馆　六月十一日 接得郎中保成押帖，内开四月十九日懋勤殿交谢遂《仿画宋院本金陵图》手卷一卷，传旨交如意馆配袱别匣，钦此。	
	如意馆　十月十七日 交黎明画《孝经图》一册，计十八开，杨大章换画《孝经图》旧册页内第二开。	
	如意馆　十月十七日 金扇面二个，着杨大章画唐人《大明宫早朝应制诗意》，姚文瀚画《十八学士》，先起稿呈览，钦此。	
	如意馆　十二月二十日 接得郎中保成押帖一件，内开十一月二十日懋勤殿交宁寿宫白玉《大禹治水图》，山子上御笔本文二张，其本文现贴原处，传旨交启祥宫照本文刻，钦此。	
乾隆 五十三年 （1788）	如意馆　四月初四 交宋人《大禹治水图》手卷一卷。	
	如意馆　十月初七 接得员外郎福庆等押帖，内开八月十八日报上带来胡桂《仿李公麟山庄图》一卷，传旨交如意馆裱手卷一卷，钦此。	
	如意馆　十一月二十五日 交黄鼎《仿董源万木奇峰》一轴，张宗苍《仿黄公望山水》一轴。	
	如意馆　十一月二十五日 交胡桂《仿（漏"李"字——笔者按）公麟山庄图》手卷一卷，传旨交启祥宫配袱别匣，钦此。	
	如意馆　十一月二十五日 交仇英《仿赵伯驹桃源图》手卷一卷，随笔字一张。	
乾隆 五十四年 （1789）	如意馆　二月初三 接得员外郎福庆押帖，内开正月初七日懋勤殿交丁观鹏摹《法界源流图》手卷一卷、丁观鹏摹《蛮王礼佛图》手卷一卷，传旨交启祥宫换一色大花宋锦包首，换下旧色包首二件使材料。	
	十月二十四日 ……王翚仿王蒙《山居图》一轴……	

续表

乾隆 五十四年 （1789）	如意馆　十二月二十七日 员外郎福庆押帖，内开十一月二十九日鄂鲁里传旨，古董房《诗经图》册页内四册有应换册页十二开，用绢画，着贾全照马和之画《诗经图》稿，用古董房《诗经图》册页笔意仿画，嵌换入古董房《诗经图》册页，钦此。
乾隆 五十五年 （1790）	如意馆　十月十七日 接得员外郎福庆押帖，内开十月十九日懋勤殿交陈容《九龙图》手卷一卷，传旨交启祥宫着杨大章仿画，钦此。
	如意馆　十一月十七日 墨刻补刻明代端石兰亭帖一卷。
	如意馆　十一月十七日 接得员外郎福庆押帖，内开十一月初五鄂鲁里交御笔《仿倪瓒塞上山树》一卷，笺纸交启祥宫换双滇别，钦此。
乾隆 五十七年 （1792）	如意馆　三月二十日 接得员外郎金江押帖，内开正月初八太监鄂鲁里交杨大章仿画宋院本《金陵图》手卷一卷，传旨交启祥宫冯宁仿画，钦此。
	如意馆　六月十一日 呈进……贾士球接画《汉苑春晓》一卷。
	如意馆　十月十六日 接得员外郎福庆押帖，内开七月十八日懋勤殿交李公麟画《孝经图》手卷一卷，传旨交如意馆收拾前后接换次序，钦此。
	如意馆　十二月初四 交范子珉《牧牛图》手卷一卷、金廷标《竹溪六逸》手卷一卷，传旨交启祥宫黎明仿画，钦此。
	如意馆　十二月初四 接得员外郎福庆押帖，内开十一月十五日懋勤殿交黎明仿画《法界源流》手卷一卷，传旨交启祥宫裱手卷一卷，钦此。
乾隆 五十八年 （1793）	如意馆　四月初五 接得员外郎福庆押帖，内开正月初四懋勤殿交范子珉《牧牛图》手卷一卷、金廷标《竹溪六逸》手卷一卷，传旨交启祥宫着黎明仿画得时裱手卷二卷，钦此。
	如意馆　十月初四 员外郎福庆金江持来押帖一件，内开八月二十七日懋勤殿交黎明仿画《法界源流》手卷一卷，传旨交如意馆着黎明照样再仿画一卷，钦此。
	如意馆　十二月初四 接得员外郎福庆押帖，内开十一月十五日懋勤殿交黎明仿画《法界源流》手卷一卷，传旨交启祥宫裱手卷一卷，钦此。

参考文献

古籍文献

［宋］俞剑华点校，《宣和画谱》，北京：人民美术出版社，1964 年。

［明］王行，《半轩集·方外补遗》，《文津阁四库全书》本，北京：商务印书馆，2005 年。

［明］汪砢玉，《珊瑚网》，《美术丛书》卷 11，杭州：浙江人民美术出版社，2013 年。

［明］王世贞撰，魏连科点校，《弇州堂别集》，北京：中华书局，2006 年。

［明］王世贞撰，《弇州续稿》，《文津阁四库全书》本，北京：商务印书馆，2005 年。

［明］张丑撰，徐德明点校，《清河书画舫》，上海：上海古籍出版社，2011 年。

［明］释道恂，［清］徐立方辑，《狮子林纪胜集》《狮子林纪胜续集》，咸丰七年刻本，扬州：扬州广陵书社，2007 年重印。

［清］孙承泽，《庚子销夏记》，上海：上海古籍出版社，2011 年。

［清］年希尧，《视学》，《续修四库全书》本，上海：上海古籍出版社，2002 年。

［清］纪昀等著，四库全书研究所整理，《钦定四库全书总目》，北京：中华书局，1997 年。

［清］胡敬，《国朝院画录》，载卢辅圣编《中国书画全书》（十一），上海：上海书画出版社，1997 年。

［清］邹一桂著，王其和校，《小山画谱》，济南：山东画报出版社，2009 年。

［清］阮元，《石渠随笔》，杭州：浙江人民美术出版社，2011 年。

［清］张照等撰，《秘殿珠林石渠宝笈汇编》，北京：北京出版社，2004 年。

［清］高士奇，《书画总考》，载卢辅圣编《中国书画全书》（卷十一），上海：上海书画出版社，2009 年。

［清］庆桂、董诰等编，《大清高宗纯皇帝实录》，载《清实录》，北京：中华书局，1985 年。

［清］陈康祺著，晋石点校，《郎潜纪闻初笔》，北京：中华书局，1984 年。

［清］梁诗正等编纂，《西清古鉴》，清乾隆二十年武英殿刊本。

［清］弘历，《御制诗初集》，《文津阁四库全书》本，北京：商务印书馆，2005 年。

［清］弘历，《御制诗二集》，《文津阁四库全书》本，北京：商务印书馆，2005 年。

［清］弘历，《御制诗三集》，《文津阁四库全书》本，北京：商务印书馆，2005 年。

［清］弘历，《御制诗四集》，《文津阁四库全书》本，北京：商务印书馆，2005 年。

［清］弘历，《御制诗五集》，《文津阁四库全书》本，北京：商务印书馆，2005 年。

［清］弘历，《御制诗余集》，《文津阁四库全书》本，北京：商务印书馆，2005 年。

［清］弘历，《御制文集》，《文津阁四库全书》本，北京：商务印书馆，2005 年。

［清］弘历，《御制文二集》，《文津阁四库全书》本，北京：商务印书馆，2005 年。

［清］《皇朝礼器图式》，《文津阁四库全书》本，北京：商务印书馆，2005 年。

［清］钱泳撰，孟裴点校，《履园丛话》，上海：上海古籍出版社，2012 年。

中国第一历史档案馆、香港中文大学文物馆合编，《清宫内务府造办处档案汇总》（1—55 册），北京：人民出版社，2005 年。

学术专著

康有为，《万木草堂藏画目》，长兴书局，1917年。

黄宾虹，《古画微》，商务印书馆，1929年。

滕固，《中国美术小史》，商务印书馆，1929年。

陈师曾，《中国绘画史》，翰墨缘美术院，1929年。

秦仲文，《中国绘画学史》，立达书局，1933年。

王钧初，《中国美术的演变》，文心书业社，1934年。

郑昶，《中国美术史》，中华书局，1935年。

叶瀚，《中国美术史》，北平大学第一师范学院。

李浴编著，《中国美术史纲》，北京：人民美术出版社，1957年。

李霖灿，《中国名画研究》，台北：艺文印书馆，1973年。

那良志，《清明上河图》，台湾：台北"故宫博物院"，1977年。

阎丽川编著，《中国美术史略》（修订本），北京：人民美术出版社，1980年。

张光福编著，《中国美术史》，北京：知识出版社，1982年。

徐邦达，《古书画伪讹考辨》，南京：江苏古籍出版社，1984年。

中国古代书画图目鉴定组编，《中国古代书画图目》（索引—23册），北京：文物出版社，1986年。

台北"故宫博物院"编辑委员会，《故宫书画图录》（1—31册），台湾：台北"故宫博物院"，1989—2012年。

天主教辅仁大学主编，《郎世宁之艺术 —— 宗教与艺术研讨会论文集》，台湾：幼狮文化事业公司，1991年。

陈辅国编，《诸家中国美术史著选汇》，长春：吉林美术出版社，1992年。

洪再辛选编，《海外中国画研究文选》，上海：上海人民美术出版社，1992年。

杨伯达，《清代院画》，北京：紫禁城出版社，1993年。

石光明、董光和、伍跃选编，《乾隆御制文物鉴赏诗》（上、下），北京：书目文献出版社，1993年。

周功鑫，《清康熙前期彩汉宫春晓漆屏风与中国漆工艺之西传》，台湾：台北"故宫博物院"，1995年。

聂崇正主编，《清代宫廷绘画》，香港：香港商务印书馆，1996年。

庄吉发，《清史论集》13，台湾：台北文史哲出版社，1997年。

张丽端，《宫廷之雅：清代仿古及画意玉器特展图录》，台湾：台北"故宫"出版，1997年。

童寯，《童寯文集》第一卷，北京：中国建筑工业出版社，2000年。

澳门艺术博物馆编制，《盛世风华 —— 清宫藏康雍乾书画器物精品》，澳门：澳门艺术博物馆，2000年。

故宫博物院编，《清代宫廷绘画》，北京：文物出版社，2001年。

向达，《唐代长安与西域文明》，石家庄：河北教育出版社，2001年。

朱诚如主编，《清史图典》，北京：紫禁城出版社，2002年。

陈浩星主编，《怀抱古今 —— 乾隆皇帝文化生活艺术》，澳门：澳门艺术博物馆，2002年

陈浩星主编，《海国波澜 —— 清代宫廷西洋传教士画师绘画流派精品》澳门：澳门艺术博物馆，2002年。

吴十洲，《乾隆一日》，济南：山东画报出版社，2006 年。

故宫博物院编，《清代宫廷版画》，北京：紫禁城出版社，2006 年。

李季主编，《盛世华章 —— 中国：1662—1795 年》，北京：紫禁城出版社，2007 年。

辽宁省博物馆编，《〈清明上河图〉研究文献汇编》，沈阳：万卷出版公司，2007 年。

徐小蛮、王福康，《中国古代插图史》，上海：上海古籍出版社，2007 年。

冯明珠主编，《乾隆皇帝的文化大业》，台湾：台北"故宫博物院"出版社，2007 年。

王耀庭主编，《新视界 —— 郎世宁与清宫西洋风》，台湾：台北"故宫博物院"，2007 年。

林丽娜主编，《岁朝京华》，台湾：台北"故宫博物院"，2008 年。

聂崇正，《清宫绘画与"西画东渐"》，北京：紫禁城出版社，2008 年。

戴逸，《乾隆帝及其时代》，北京：中国人民大学出版社，2008 年。

刘金库，《南画北渡：清代书画鉴藏中心研究》，石家庄：河北教育出版社，2008 年。

段勇，《乾隆"四美"与"三友"》，北京：紫禁城出版社，2008 年。

卢辅圣编，《中国书画全书》，上海：上海书画出版社，2009 年。

冯明珠主编，《雍正 —— 清世宗文物大展》，台湾：台北"故宫博物院"，2009 年。

巫鸿，《重屏：中国绘画中的媒材与再现》，上海：上海人民出版社，2009 年。

巫鸿，《时空中的美术 —— 巫鸿中国美术史文编二集》，北京：三联书店，2009 年。

王季迁、杨凯琳编著，《王季迁读画笔记》，北京：中华书局，2010 年。

圆明园管理处编，《圆明园百景图志》，北京：中国大百科全书出版社，2010 年。

刘凤云、刘文鹏主编，《清朝的国家认同："新清史"研究与争鸣》，北京：中国人民大学出版社，2010 年。

葛兆光，《宅兹中国 —— 重建有关"中国"的历史叙述》，北京：中华书局，2011 年。

王子林，《在乾隆的星空下 —— 乾隆皇帝的精神境界》，北京：紫禁城出版社，2011 年。

王子林编著，《明清皇宫陈设》，北京：紫禁城出版社，2011 年

王正华，《艺术、权力与消费：中国艺术史研究的一个面向》，杭州：中国美术学院出版社，2011 年。

孟繁放编著，《西清古鉴疏》，北京：北京工艺美术出版社，2011 年。

《康熙大帝与太阳王路易十四特展 —— 中法艺术文化的交汇》，台湾：台北"故宫博物院"，2011 年。

金梁，《盛京故宫书画录》，上海：上海辞书出版社，2012 年。

《北京故宫博物院 200 选》，日本东京：朝日新闻社、NHK 发行，2012 年。

高居翰、黄晓、刘珊珊合著，《不朽的林泉》，北京：三联书店，2012 年。

施静菲，《日月光华 —— 清宫画珐琅》，台湾：台北"故宫博物院"，2012 年。

香港艺术馆编制，《颐养谢尘喧 —— 乾隆皇帝的秘密花园》，香港：香港艺术博物馆，2012 年。

林丽娜主编，《文人雅事：明人十八学士图》，台湾：台北"故宫博物院"，2012 年。

何传鑫主编，《十全乾隆 —— 清高宗的艺术品位》，台湾：台北"故宫博物院"，2013 年。

故宫博物院、首都博物馆编，《长宜茀禄 —— 乾隆花园的秘密》，北京：北京出版集团，2014 年。

刘阳，《五朝皇帝与圆明园》，北京：清华大学出版社，2014 年。

故宫博物院编，《石渠宝笈特展》，北京：故宫出版社，2015 年。

何传馨主编，《神笔丹青 —— 郎世宁来华三百年特展》，台湾：台北"故宫博物院"，2015年。

学术论文

董作宾，《清明上河图》（附文一篇），《大陆杂志》，第七卷第十一期。

田木，《倪云林和他的几幅作品》，《文物》，1961年第6期。

薛永年，《谈张渥〈九歌图〉》，《文物》，1977年第11期。

王耀庭，《从三羊开泰图谈乾隆皇帝的绘画》，台北《雄狮美术》，1979年第97期。

聂崇正，《郎世宁和他的历史画油画作品》，《故宫博物院院刊》，1979年第3期。

徐启宪、周南泉，《〈大禹治水图〉玉山》，《故宫博物院院刊》，1980年第4期。

张安治，《刘松年及其绘画作品》，《故宫博物院院刊》，1980年第2期。

陈金陵，《清代卓越画家王石谷》，《美术》，1980年第8期。

左步青，《乾隆南巡》，《故宫博物院院刊》，1981年第2期。

聂崇正，《"线法画"小考》，《故宫博物院院刊》，1982年第3期。

聂崇正，《西洋画对清代宫廷绘画的影响》，《朵云》，1983年第5期。

郑国，《丁观鹏和他所摹宋张胜温〈法界源流图〉卷》，《文物》，1983年第5期。

聂崇正，《清代宫廷绘画机构、制度及画家》，《美术研究》，1984年第9期。

何重义、曾昭奋，《长春园的复兴和西洋楼遗址整修》，载《圆明园》学刊第三期，中国建筑工业出版社，1984年。

李霖灿，《大理梵像卷和法界源流：文殊问疾图的比较研究》，《故宫文物月刊》，1984年第6期。

李霖灿，《黎明的〈法界源流图〉》，《故宫文物月刊》，1985年第5期。

杨伯达，《清代画院观》，《故宫博物院院刊》，1985年第3期。

简松村，《明宣宗画艺》，《故宫文物月刊》，1987年第7期。

王福山，《文园的造园艺术》，《古建园林技术》，1987年第3期。

王澈，《乾隆二十二年南巡史料》，《历史档案》，1989年第3期。

李霖灿，《大理国梵像卷的有趣故事》，《故宫文物月刊》，1991年第10期。

杨伯达，《清代乾隆画院沿革》，《故宫博物院院刊》，1992年第1期。

林丽娜，《明宣宗其人其时及其艺术创作》，《故宫学术季刊》，1992年第10卷第2期。

张恩荫，《清五帝御制诗文中的圆明园史料》，《圆明园》，1992年第5期。

梁庄艾伦，《理想还是现实 —— 西园雅集与〈西园雅集图〉考》，洪再辛选编，《海外中国画研究文选》，上海人民美术出版社，1992年。

聂崇正，《乾隆皇帝肖像面面观》，《收藏家》，1994年第2期。

陈娟娟，《清代服饰艺术》，《故宫博物院院刊》，1994年第2期。

薛永年，《清代书画篆刻引论》，《美术研究》，1994年第3期。

陈娟娟，《清代服饰艺术（续）》，《故宫博物院院刊》，1994年第3期。

陈娟娟，《清代服饰艺术（续）》，《故宫博物院院刊》，1994年第4期。

许峻，《乾隆朝宫廷画院及绘画艺术》，《新美术》，1994年第4期。

林丽娜，《明宣宗之生平与其书画艺术》，《故宫文物月刊》，1994年第7期。

林丽娜，《明代永乐宣德时期之宫廷绘画》，《故宫文物月刊》，1994年第8期。

聂崇正，《清宫纪实绘画简说》，《国画家》，1996 年第 5 期。

王耀庭，《宋册页绘画研究》，《故宫文物月刊》，1996 年 13 卷 11 期。

张丽端，《从"玉厄"谈乾隆中期欣赏的玉器类型与帝王品味》，《故宫学术季刊》，2000 年第 2 期。

朱家溍，《清代院画漫谈》，《故宫博物院院刊》，2001 年第 5 期。

尹吉男，《明代后期鉴藏家关于六朝绘画知识的生成与作用——以"顾恺之"的概念为线索》，《文物》，2002 年第 7 期。

杨丹霞，《深心托毫素 —— 御笔书画》，载《怀抱古今 —— 乾隆皇帝文化生活艺术》，陈浩星主编，澳门艺术博物馆，2002 年。

杨丹霞，《乾隆皇帝的绘画》，载《怀抱古今 —— 乾隆皇帝文化生活艺术》，陈浩星主编，澳门艺术博物馆，2002 年。

许忠陵，《〈维摩演教图〉及其相关问题讨论》，载《故宫博物院院刊》，2004 年第 4 期。

杨丹霞，《〈石渠宝笈〉与清代宫廷书画的鉴藏（上）》，《艺术市场》，2004 年第 10 期。

李玉珉，《〈梵像图〉作者与年代考》，《故宫学术季刊》，2005 年第 23 卷第 1 期。

郑欣淼，《北京故宫与台北故宫文物藏品比较》，《光明日报》，2005 年 1 月 14 日。

尹吉男，《"董源"概念的历史生成》，《文艺研究》，2005 年第 2 期。

王子林，《乾隆与文殊菩萨 —— 梵宗楼供奉陈设探析》，《故宫博物院院刊》，2006 年第 4 期。

王子林，《乾隆长春书屋考》，《故宫博物院八十华诞暨国际清史学术研讨会论文集》，紫禁城出版社，2006 年版。

董建中，《〈五牛图〉流入清宫的确切日期》，《故宫博物院院刊》，2006 年第 2 期。

林丽娜，《澄心观物 —— 宋无款〈人物〉之研究》，《故宫学术季刊》，2007 年第 24 卷第 4 期。

石守谦，《洛神赋图：一个传统的行塑与发展》，《美术史研究集刊》，2007 年 9 月。

陈葆真，《从辽宁本〈洛神赋图〉看图像转译文本的问题》，《美术史研究集刊》，2007 年 9 月。

余辉，《从清明节到喜庆日 —— 三幅〈清明上河图〉之比较》，载《清明上河图》，天津美术出版社，2008 年。

梁秀华，《宋〈无款人物〉画意解读及明清摹本分析》，《东方博物》，2009 年第 4 期。

张琼，《乾隆朝仿宋缂丝书画》，《故宫文物月刊》，2009 年第 4 期。

杨新，《倪瓒〈乐圃林居图〉考》，《故宫博物院院刊》，2009 年第 4 期。

陈葆真，《乾隆皇帝与〈快雪时晴帖〉》，《故宫学术季刊》，2009 年第 27 卷第 2 期。

巫鸿，《皇帝的假面舞会：雍正和乾隆的"变装肖像"》，载《时空中的美术 —— 巫鸿中国美术史文编二集》，三联书店，2009 年。

章晖，白谦慎，《清初贵戚收藏家王永宁（上）》，《新美术》，2009 年第 6 期。

章晖，白谦慎，《清初贵戚收藏家王永宁（下）》，《新美术》，2010 年第 2 期。

陈葆真，《雍正与乾隆二帝汉装行乐图的虚实与意涵》，《故宫学术季刊》，2010 年第 27 卷第 3 期。

陈韵如，《制作真境：重估〈清院本明清上河图〉在雍正朝画院之画史意义》，《故宫学术季刊》，2010 年第 2 期。

侯怡利，《圣主明君的形塑与文物的再阐释 —— 论乾隆重刻石鼓》，《故宫学术季刊》，

2010 年第 27 卷第 4 期。

贾珺，《长春园狮子林与苏州狮子林》，载《建筑史》第 26 辑，清华大学出版社，2010 年。

郭成康，《也谈满族汉化》，载《清朝的国家认同》，人民大学出版社，2010 年。

李亦梅，《冷枚〈仿仇英汉宫春晓图〉研究》，《艺议份子》，第十一期。

郑岩，《阿房宫：记忆与想象》，《美术研究》，2011 年第 3 期。

李维琨，《借色显真：王原祁设色山水述论》，《东方早报》，2011 年 11 月 28 日。

单嘉玖，《〈弘历鉴古图〉承沿与内涵探讨》，《中国画学》，中国国家画院编，故宫出版社，2012 年。

吴诵芬，《宣德宸翰 —— 允文允武的艺术天子明宣宗书画作品》，《故宫文物月刊》，2012 年第 4 期。

郑淑方，《西风廻雪，长吟永慕 —— 从丁观鹏〈摹顾恺之洛神图〉看经典图式的创新》，《故宫文物月刊》，2012 年 1 月刊。

何传鑫，《御笔戏作 —— 明宣宗书画合璧册探究》，《故宫文物月刊》，2012 年 5 月第 350 期。

吴诵芬，《明宣宗戏猿图轴介绍》，《故宫文物月刊》，2012 年 6 月第 351 期。

赵琰哲，《海西线法的运用与视幻空间的制造 —— 以清宫倦勤斋等几处通景线法画为例》，载《中国国家博物馆馆刊》，2012 年第 7 期。

王中旭，《故宫博物院藏〈维摩演教图〉的图本样式研究》，《故宫博物院院刊》，2013 年第 1 期。

李军，《视觉的诗篇——传乔仲常〈后赤壁赋图〉与诗画关系新议》，《艺术史研究》（第十五辑），中山大学出版社，2013 年。

赵琰哲，《图画、实景与天下——倪瓒（款）〈狮子林图〉及其清宫仿画研究》，《艺术史研究》（第十五辑），中山大学出版社，2013 年。

赵琰哲，《节令、灾异与祈福——清乾隆朝〈三阳开泰图〉仿古绘画的趣味与意涵》，《美术研究》，2014 年第 1 期。

赵琰哲，《文士、菩萨与皇帝——仿古行乐图中乾隆帝的自我表达》，《艺术设计研究》，2015 年第 3 期。

赵琰哲，《古今一照——乾隆朝仿古绘画的数量、时段与类型》，《鉴定与鉴赏》，2016 年第 10 期（下）。

赵琰哲，《怀抱观古今——乾隆仿古画风格及其与内府收藏的关系》，《中国国家博物馆馆刊》，2017 年第 1 期。

学位论文

王耀庭，《盛清宫廷绘画初探》，台湾大学历史研究所，1977 届硕士论文。

林焕盛，《丁观鹏的摹古绘画与乾隆院画新风格》，台湾大学艺术史研究所，1994 届硕士论文。

陈衍志，《清王炳〈仿赵伯驹桃源图〉研究 —— 兼论乾隆朝画院的设色山水创作》，台湾“中央大学”，2000 届硕士论文。

卓悦，《“样式雷”家具部分图档的整理与研究》，北京林业大学，2006 届硕士论文。

巩剑，《清代宫廷画家丁观鹏的仿古绘画及其原因》，中央美术学院，2008 届硕士论文。

孟雷，《明宣宗的绘画艺术》，天津美术学院，2009 届硕士论文。

蓝御菁，《晚明清初的〈扫象图〉研究》，台湾师范大学美术学研究所，2009 届硕士论文。

郑艳，《盛世纹章 —— 十八世纪清宫纪实花鸟画研究》，中央美术学院，2010 届博士论文。

刘迪，《清乾隆朝内府书画收藏》，南开大学，2010 届博士论文。

陈琳，《台北"故宫"藏元人戏婴图及相关题材绘画断代研究》，中央美术学院，2010 届硕士论文。

姜鹏，《乾隆朝〈岁朝行乐图〉、〈万国来朝图〉与室内空间的关系及其意涵》，中央美术学院，2010 届硕士论文。

张莎莎，《明清古典园林写仿名胜手法的研究和应用》，北京交通大学，2010 届硕士论文。

陈又华，《〈扫象图〉研究》，台湾"中央大学"，2010 届硕士论文。

丁霏，《从〈仿倪瓒溪亭山色图〉观察王鉴"仿倪"实践》，中央美术学院，2011 届硕士论文。

胡俊杰，《楼璹〈耕织图〉流传考述》，南京师范大学，2011 届硕士论文。

秦晓磊，《乾隆朝画院〈汉宫春晓图〉研究》，中央美术学院，2012 年硕士论文。

张震，《乾隆内府"因画名室"的鉴藏活动研究》，中央美术学院，2012 届博士论文。

海外著述

[英] 波西尔著，戴嶽译，蔡元培校，《中国美术》，北京：商务印书馆，1932 年。

[美] James, Cahill. An Index of Early Chinese Painters and Paintings: Tang, Sung, and Yüan. Berkeley, University of California Press, 1980.

[英] Craig, Clunas. Fruitful Sites: Garden Culture in Ming Dynasty China. London, Reaktion Books Ltd, 1996.

[美] 高居翰，《江岸送别》，台湾：台北石头出版股份有限公司，1997 年。

伊懋可（Mark Elvin），《谁对天气负责？中华帝国晚期的道德气象学》，《奥西里斯》，1998 年。

[美] 伊沛霞（Patricia Buckley Ebrey）：《宫廷收藏对宫廷绘画的影响：宋徽宗的个案研究》，《故宫博物院院刊》，2004 年第 3 期。

[法] 魏丕信（Pierre-EtienneWill）著，徐建青译，《十八世纪中国的官僚制度与荒政》，南京：江苏人民出版社，2006 年。

[美] 罗友枝（EvelynRawski）著，周卫平译，《清代宫廷社会史》，北京：中国人民大学出版社，2009 年。

[美] 杰弗里·斯奈德·莱因克，《干旱符咒：晚清中华帝国的国家造雨和地方统治》，哈佛大学东亚研究中心，2009 年。

[美] 高居翰，《山外山》，三联书店，2009 年。

[美] 司徒琳主编，《世界时间与东亚时间中的明清变迁（上卷）：从明到清的时间重塑》，北京：三联书店，2009 年。

[美] 艾志瑞，《铁泪图:19 世纪中国对于饥馑的文化反应》，南京:江苏人民出版社，2011 年。

后 记

十几年的艺术史浸淫，有四年是博士生活。其中徜徉着的，有欢笑，有忧愁，有忐忑，有释怀。不承想有机会，絮絮述说。

读博起初的日子并不顺利，每日充斥的是不知去向何处的迷茫与困惑。忽逢家母生病，是勉强留下开题，还是休学回家帮忙？踌躇之间，一时无所适从。这时，有一句话犹如一束光投射而来——"你能够向每位答辩委员和每位读你文章的人解释，这是因为我需要照顾家人才没有写好吗？"尹吉男先生的这句话倏然点醒了我，也唤回了自己投奔学术研究的初心。不错，学位并不最重要，重要的是做一场严谨而踏实的学术训练，其中没有任何同情与借口可言。所谓学者，有时确实需要被"虐待"，方知敬畏。写作，是与自己较劲，亦是在修炼一门人生课。

放下功利心的日子，简单而快乐，生活也渐渐变得顺畅。陪伴、阅读、寻觅、写作、结婚、安居……一切如自有轨迹似的，徐徐向前行进着。在似乎是无所事事的随意闲翻中，眼睛不自觉被清宫"奇技淫巧"所吸引。虽然最初想做的那些令人叹为观止、颇具视幻效果的通景线法画，最终因材料不易得而放弃，只化为《中国国家博物馆馆刊》上的一篇小文，却自此叩响了清宫艺术研究之门。

选择仿古绘画为题，大约与我自身秉性有关。不知怎的，或许是与生俱来的怀旧，生活在当下的我常常被古物、古人所吸引。在古装穿越剧大热的年代，我也深深沉浸其中。在不怎么正经、不怎么学术却好玩儿的穿越剧中，清朝恐怕是最热门的穿越时代了。小小的好奇，随性的有趣，使我在不知不觉中投靠了清宫。当心中有所指时，老天爷好似也来推你一把，那段时间机缘巧合碰见许多乾隆朝仿古画。这些画作，有底本，有转换，有化用，有新创……我猛然意识到，这不正是艺术中的古今穿越吗？于是，我选择了可能许多学者会不屑一顾的乾隆朝仿古绘画为题。

窥探的快感，归根结底也就两个字：有趣！因为觉得有趣，故而看似枯燥的工作也不觉得辛苦；因为觉得有趣，所以日复一日的写作亦可坚定不移。"好玩儿"的选题得到导师薛永年先生的首肯，这大大增加了我的信心。遵循着在材料中找问题的叮嘱，确定选题后的首件工作，便是泡在资料室里阅读清宫内务府造办处档案。两个月的通读，磨掉了我想一口气吃成胖子的幻想，最鲜活的材料却奔涌而出，最有趣的问题也从中生发。自然，与论文无关的清宫八卦，成了每日读档的调剂。有时候，看着看着，便忍俊不禁。哈，最枯燥的工作也最有趣，谁说不是呢！

与文献收集相比，过眼画作更是论文写作的重头戏。为了给自己一个小小的期待，同时亦作为前行的动力。驴子的前面，吊起了一根美味的胡萝卜——去台北"故宫博物院"看画！恰巧有学校的资助分担路费，2013年癸巳新年，我如愿渡到了海峡的那一头。台北"故宫博物院"之行，是写论文的意外收获。因为意外，所以惊喜，也带给我最大的快乐。至今保留着王耀庭先生画给我的手绘地图，小小片纸，分毫不差，以至于当我踏在院前台阶抬头仰望时，心说：哦，这里，我熟！亦常回忆起每日查完资料，与卢素芬老师一起坐在山脚至善园的凉亭中，吃便当、喝咖啡，微风吹起畅怀，梅瓣落英缤纷。自然，当那一件件宝贝，剥离了包袱，被白手套缓缓打开，伴着沙沙摩擦声响，无疑是让人心怦怦跳的。古画立呈在今人面前，与之对面，震撼与折服，无以言表。小岛温润的风物，与看库的满足，让人心神两怡。

论文完成的最后阶段，是在我进入北京画院理论研究部工作之后。一边适应新环境，一边赶写文章。原本只为做一场漫长的学术训练，不曾想获得了2013年中央美术学院优秀毕业论文及王森然美术

史奖学金。以至于后来不断生发延展，如参与薛永年先生主持北京市"一纸千金：清代北京书画鉴藏研究"项目，又如在获得"北京市优秀人才培养资助（青年骨干个人）"时，亦选择"清代宫廷书画鉴藏与书画创作的关系研究"为题。我清楚地明白，这非我个人辛劳，其中凝聚着多少先生的教诲、前辈的指点、同侪的扶助、家人的支持啊！

首先要感谢的是我的博士导师薛永年先生。先生如同我的家长，平日生活中如关怀备至的慈父，学术研讨时如不苟言笑的严父。先生在我懈怠时鞭策我，浮躁时批评我，灰心时鼓励我，摇摆时肯定我。一片苦心，学生感念在心。无以为报，仅以尽自身最大努力，将学术之路踏实走下去。

特别要感谢的是尹吉男先生。作为我的硕士导师，他对我的关心不曾间断。与尹先生在一起，谈的是学术，又不止于学术。每当遇到自以为过不去的坎儿，总想找尹先生讨个说法。他的明心洞察与非凡眼光，常常能为我打开另一扇窗。

薛门学子有一个共同称呼——方壶楼同学会。在这其中，年纪不分长幼，资历不分深浅，皆有着一份对学术的执着与坚持。能够与大家一同研讨学术、激辩问题，一同奔赴各地、观摩画展，一同参与项目、举办活动，是我的荣幸，亦使我成长。谢谢你们：杜娟、曾君、赵力、邵彦、赵国英、邱才桢、赫俊红、安永欣、纪学艳、吕晓、顿子斌、刘金库、谭述乐、张震、吴刚毅、吴晓明、吴雪杉、黄小峰、李明、阎安、唐勇刚、吴映玟、周明聪、余洋、郑艳、王健、邓锋、廖媛雨、姜鹏、李喜顺、齐㻏、郭怀宇、郁文韬、李方红。

台北"故宫博物院"之行，要特别感谢台北"故宫博物院"王耀庭先生、东吴大学卢素芬女士的出谋划策，助我在最短时间获得最多资料。感谢台北"故宫博物院"庄吉发先生、许文美女士、邱士华女士，得观库藏，受益良多。

中央美术学院是我的学术启蒙之地，亦是我心中的学术圣殿。开放的思想、多元的交流、平等亲和的师生关系、不同领域的灵光碰撞，央美各位前辈老师的影响，在我还是一张白纸时就已深深烙印。感谢师恩：罗世平、李军、郑岩、贺西林、乔晓光、张鹏、宋晓霞、曹庆晖、王浩、陈捷、王云、王正红……不止在课堂中，更是在言传外。我愿意骄傲地带着这一图腾，继续前行。

北京画院收留了懵懂无知、还是社会新手的我，开启了人生另一段旅程。画院开明的领导、纯净的氛围、友好的同事、新鲜的事务，让我心无旁骛，不敢懈怠，唯有全心吸纳，笃力学习。

还要感谢广西美术出版社总编姚震西先生的倾力策划，责编陈曼榕女士的精心审校。没有他们，就没有这本书的呈现。

千里之外的父母与近在咫尺的丈夫，永远在背后默默付出，无条件支持我的选择。谢谢，你们是我前行的动力！

此外，还有太多太多关心、爱护我的人，请原谅我无法一一道出，只能在此感恩，再感恩！

三年的修正与补充，未能全尽写作中的遗漏，遍查文章中的错讹。这本即将付梓的小书，不完美，不成熟，不称意。它的新鲜面庞，带着初生牛犊的憨劲儿，如同曾经青春年少的我。一篇论文，抑或一本书，好似一个生命，它自有运行轨迹。虽然想要尽可能给予相对优渥的环境，可终究不能左右它的去向。罢了，且让它去吧，就做一块不为人知的垫脚石好了。尽管忐忑，尽管不舍，在这里，唯有默默放手、目送、祝福……期待华枝春满，天心月圆。

赵琰哲
2016年仲秋，于京华

图书在版编目（CIP）数据

茹古涵今　清乾隆朝仿古绘画研究 / 赵琰哲著. —南宁：
广西美术出版社，2016.10
ISBN 978-7-5494-1688-2

Ⅰ.①茹…　Ⅱ.①赵…　Ⅲ.①中国画—绘画研究—中国—
清代　Ⅳ.①J212.052

中国版本图书馆CIP数据核字（2016）第242486号

茹古涵今

清乾隆朝仿古绘画研究

RU GU HAN JIN

QING QIANLONG CHAO FANGGU HUIHUA YANJIU

著　　者：赵琰哲
图书策划：姚震西
责任编辑：陈曼榕
设　　计：陈　凌
版式制作：蔡向明
责任校对：陈　萍
审　　读：马　琳
责任监印：凌庆国
出版发行：广西美术出版社
地　　址：广西南宁市望园路9号
邮　　编：530023
网　　址：www.gxfinearts.com
印　　刷：北京雅昌艺术印刷有限公司
开　　本：787 mm×1192 mm　1/16
印　　张：17
出版日期：2017年9月第1版第1次印刷
书　　号：ISBN 978-7-5494-1688-2
定　　价：68.00元